MERET OPPENHEIM

Eine andere Retrospektive *A Different Retrospective*

MERET OPPENHEIM

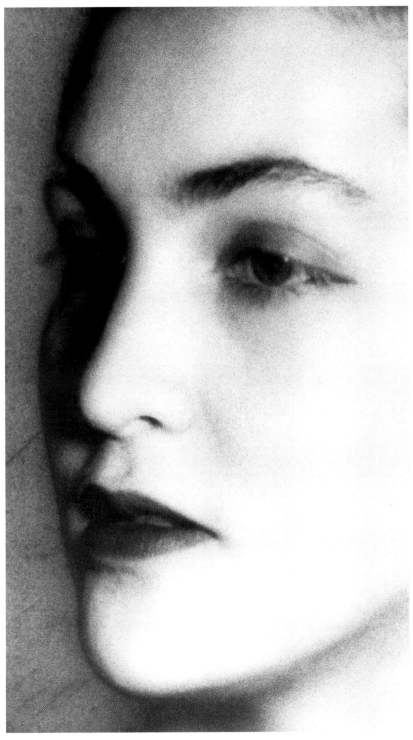

Eine andere Retrospektive *A Different Retrospective*

EDITION STEMMLE

Zurich – New York

Für Birgit und Burkhard Wenger
To Birgit and Burkhard Wenger

Leihgeber *Lenders*

Inhalt Contents

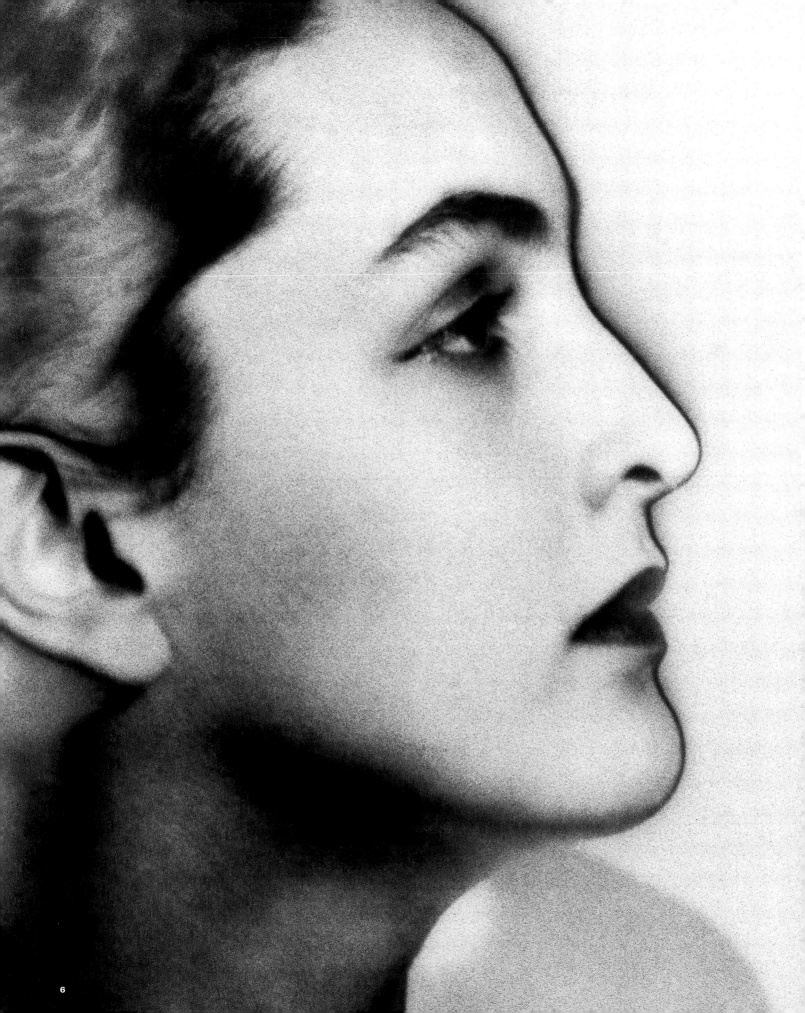

Vorwort Foreword

Meret Oppenheim hat mit der „Pelztasse" von 1936 nicht nur eine plastische Ikone des 20. Jahrhunderts geschaffen, sie hat sich selbst zur Ikonenfigur stilisiert. Die besten Fotografen haben ihre besten Porträtaufnahmen der Künstlerin aufgenommen, der Bogen reicht von Man Ray in den 1930er Jahren bis zum Basler Fotografen Christian Vogt kurz vor ihrem Tod. Man Ray legte in die Ablichtung der „Pelztasse" – eine Fotografie von historischer Bedeutung für das Genre der Kunstreproduktion – gleichviel Seele wie in das Porträt der Künstlerin. Ihr Gesicht, ihr Körper wird zum Kunstwerk, ja sie selbst bearbeitete ein fotografisches Selbstporträt, das „Porträt mit Tätowierung" von 1980.

PRO HELVETIA Schweizer Kulturstiftung ist mit dem Oeuvre von Meret Oppenheim in verschiedener Hinsicht verbunden. Mit einer ihrer Ausstellungen, zusammengestellt von Ursula Krinzinger und Rosemarie Schwarzwälder, Wien, wurde 1981 in Österreich der Durchbruch der zeitgenössischen Kunst aus der Schweiz erleichtert: Mit dem „Porträt mit Tätowierung" auf Plakat und Katalog wanderte die denkwürdige Ausstellung von Wien nach Innsbruck, Klagenfurt und Salzburg. Ihre graphischen Blätter bildeten Bestandteil der verschiedenen von Lisetta Levy kuratierten Ausstellungen in Lateinamerika, ganz zu schweigen von der großen US-Tournee 1996/97. Sie vermochte das Oeuvre von Meret Oppenheim wieder ins Gespräch zu bringen.

Meret Oppenheim ist eine Figur, die wir deshalb so schätzen, weil sie und ihre Kunst nicht einzuordnen und auch nicht für die Schweiz zu vereinnahmen ist. Ist sie Pariserin, aber auch Baslerin; der Schalk in ihren Augen läßt da und dort an die Basler Fasnacht denken, doch das Oeuvre entzieht sich der Ettikettierung, zum Glück.

Noch 1984 stand Meret Oppenheim inmitten in einem der in der Schweiz viel zu seltenen Kunstskandale – mit dem Berner Brunnen, der inzwischen fast allen ans Herz gewachsen ist. Das Erstaunliche dabei ist, daß die Künstlerin damals über siebzig Jahre alt war; sie ist sich und ihrer Kunst treu geblieben; sie konnte sich so ihre künstlerische Ausdruckskraft bewahren.

Meret Oppenheim wurde wohl zunächst in der Kunstkritik etwas überbewertet, später dann unterbewertet. Die „Pelztasse" von 1936, heute im Museum of Modern Art in New York, ist zu einem Kultobjekt und zur Ikone des Surrealismus geworden – nicht zuletzt durch die Fotografie von Man Ray: Die Künstlerin war zum richtigen Zeitpunkt am richtigen Ort und in der Umgebung, die den Zeitgeist pulsieren hörte und sah. 1946 gründete sie die Allianz mit Leo Leuppi, Sophie Taeuber, Max von Moos und Hans Erni. Das Comeback von Meret Oppenheim im Jahre 1954 führte zu einem eindrücklichen Oeuvre. Heute gilt es, das Gesamtwerk unvoreingenommen zu sichten und zu analysieren.

Dr. Christoph Eggenberger, PRO HELVETIA Schweizer Kulturstiftung

In 1936 when Meret Oppenheim made the "fur teacup" she created an icon of twentieth-century art. Moreover, the fame of this object as well as the notoriety of Man Ray's photographs of her from the 1930s and those shortly before her death by other photographers such as Basle-based Christian Vogt caused her to become an icon herself. Oppenheim's face and body became the field for works of art in themselves as evidenced by her self-portrait of 1980, "Portrait (Photo) with Tattoo".

PRO HELVETIA, the Arts Council of Switzerland, has been linked to the work of Meret Oppenheim for many years, beginning with the support of her notable 1981 solo exhibition, a breakthrough in the presentation of contemporary Swiss art in Austria. Using Oppenheim's "Portrait (Photo) with Tattoo" on its poster and catalogue, the exhibition organized by Ursula Krinzinger and Rosemarie Schwarzwälder, Vienna, travelled to Vienna, Innsbruck, Klagenfurt and Salzburg. Her graphic work formed part of various exhibitions in Latin America curated by Lisetta Levy and, of course, also the large-scale tour through the United States in 1996/97. The latter exhibition directed attention to Meret Oppenheim's work again.

The Swiss treasure Meret Oppenheim and her art precisely because neither she nor it can be classified or codified as simply Swiss. She is a Parisian from Basle with a rebellious glint in her eyes and in her work that reminds me of carnival in Basle. Fortunately, her work evades labelling.

Even as late as 1984, shortly before her death, Meret Oppenheim was embroiled in an art scandal – all too rare in Switzerland – caused by the uproar over a fountain in Berne she had designed, now much beloved by all. More than seventy years old, she could still provoke!

Art critics first overestimated, then later underestimated Meret Oppenheim. The fur teacup of 1936, today found at the Museum of Modern Art in New York, has become a cult object and icon of surrealism – not least because of Man Ray's photograph. The artist was at the right place at the right time and was able to hear and see the beat of the zeitgeist. In 1946 she joined forces with Leo Leuppi, Sophie Taeuber, Max von Moos and Hans Erni. Meret Oppenheim's comeback in 1954 resulted in a very impressive oeuvre. Today it is essential that her entire oeuvre be objectively viewed and analyzed.

Dr. Christoph Eggenberger, PRO HELVETIA, Art Council of Switzerland

Mit ganz enorm wenig viel

Jacqueline Burckhardt und Bice Curiger

Die mythische Bedeutung der „Pelztasse" wirft ihr spezifisches Licht weniger auf die Schöpferin derselben, als vielmehr auf die Kunstgeschichte unseres Jahrhunderts, die ein in aller Unbeschwertheit kreiertes und hingestelltes Ding notwendigerweise zu einem geschichtsträchtigen Fetisch werden ließ. Werk und Schöpferin standen allzu lange wie in Formalin aufbewahrte siamesische Zwillinge – hier das surrealistisch-erotische Proto-Objekt, dort die schöne entrückte Muse – zur Ansicht in die Regale abgelegt als nicht weiter kommunizierende Grundgegebenheiten des historischen Weichbilds.

Seit den späten 60er Jahren erfuhr Meret Oppenheim jedoch unabhängig vom ereignisschweren „Pelztasse"-Anfang vor allem in Europa eine Rezeption, bei der man ihr aus einer heute noch aktuellen Betrachtungsweise begegnete, obwohl oder gerade weil ihre Arbeit nicht den Stilströmungen verpflichtet war. Es wurde damals erkannt, daß diese Künstlerin nicht einfach ein Symbol einer Epoche darstellte, schließlich war sie auch fünfzehn bis zwanzig Jahre jünger als ihre Freunde der „ersten

wieder auf. Die Arbeiten erweisen sich bei näherem Studium als unterschwellig miteinander verwoben und die vordergründig feststellbare Diskontinuität der künstlerischen Produktion als trügerisch. Inhalte können über lange Zeiträume hinaus Metamorphosen erfahren, umgekehrt wiederholen sich oft gleiche Motive, die mit neuem Gehalt versehen sind.

„Der grüne Zuschauer", eine Außenskulptur, die sie 1978 für das Museum Duisburg schuf, geht auf eine Holzskulptur von 1959 zurück, welche ihrerseits auf drei Zeichnungen von 1933 basiert, von denen eine den Titel trägt „Einer der zusieht wie ein anderer stirbt". Zu dieser Zeichnung bemerkte Meret Oppenheim: „Der grüne Zuschauer ist die Natur, welche den Tod und das Leben mit Gleichgültigkeit betrachten." [3]

Immer wieder erscheint in Meret Oppenheims Werk auch die Hand: Im Jahre 1936 entwirft sie die Schablone für eine weiße Knochenhand auf schwarzem Lederhandschuh, um dann 1942-45 einen solchen mit hervortretenden Blutbahnen zu entwerfen. [4] Äußere Erscheinungen und ihr verborgenes Potential waren immer wieder Quelle für ihre spielerisch-

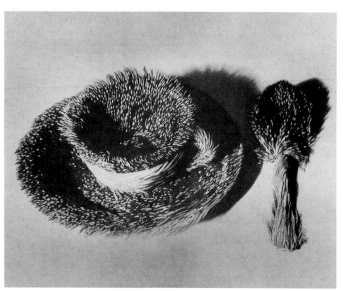

Poster Pelztasse (nach Foto Man Ray), 1971 *Fur Tea Cup Poster (after Man Ray's Photo), 1971*

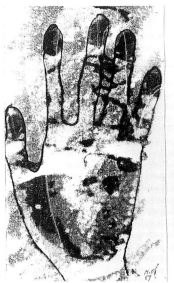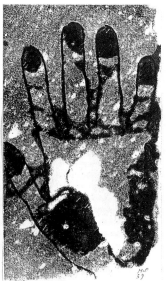

Fünf Abdrucke meiner Hand, 1959 *Five Imprints of my Hand, 1959*

Stunde", die Surrealisten. [1] Vielmehr sollte nun der einzelnen Arbeit Meret Oppenheims frei und unabgestützt begegnet werden, genau so wie die Künstlerin an sich selber den Anspruch erhebt, ohne Routine und stilistisches Fallnetz ihre Zeichnungen, Bilder, Objekte, aber auch Gedichte zu erschaffen. Damit verteidigte sie eine Freiheit, unter welcher sie eine ethische Haltung im Sinne des Es-sich-nicht-einfach-machens verstand: „Die Freiheit wird einem nicht gegeben, man muß sie nehmen." [2]

Die Auseinandersetzung mit dem Werk von Meret Oppenheim in ihren beiden letzten Lebensjahrzehnten war von ihrer Gegenwart geprägt, ihrer Teilnahme am Zeitgeschehen, und – als aktive und faszinierende Gesprächspartnerin – von ihrem Interesse am „Gegenüber", ihrer Neugier für die Jungen.

Leben und Werk waren auf subtile Art verbunden. Verschiedene Themen haben sie zeitlebens begleitet, tauchen buchstäblich immer

ernsten Untersuchungen. 1964 entsteht „Röntgenaufnahme des Schädels von M.O.", mit beringter, das Kinn stützender Hand. Natürlich ist dieses makabre Selbstporträt der ephemeren und legendären Man Ray-Modell-Gesichtszüge beraubt, während umso deutlicher der Schmuck sichtbar bleibt. Bedenkt man die maliziöse Insistenz, mit welcher Meret Oppenheim die „Pelztasse" in Zusammenhang mit einem für das Modehaus Schiaparelli entworfenen Armband brachte, und daß die erwähnten Entwürfe für Handschuhe als Modezeichnungen entstanden sind, so postuliert ihr Werk „Röntgenaufnahme des Schädels von M.O." auch die ironische Umwertung des als modisch geltenden Tands zum eigentlich Überdauernden und Beständigen. 1959 entstehen die Monotypien „Fünf Abdrucke meiner Hand". Sie werden als Zeichen für das nach langjähriger Depression wiedererlangte Selbstbewußtsein der Künstlerin gewertet. [5] In diesen Handabdrücken findet sich wiederum die Erinnerung an jenes

nackte Modell von Man Ray, das mit Druckerschwärze verschmierter Hand und Unterarm hinter dem Druckerrad steht.

Neben den Händen spielen auch die Füße, beziehungsweise die Schuhe, in der Orchestrierung ihres Werkes mit. Es beginnt mit „Warum ich meine Schuhe liebe", einer Zeichnung von 1934, und führt 1936 (im selben Jahr wie die „Pelztasse") zu einem Projekt für Sandalen, einem pelzbesetzten Stöckelschuh und gleichenjahrs auch zu „Ma gouvernante – my nurse – mein Kindermädchen", dem zweitberühmtesten Objekt Meret Oppenheims. Es sind jene zum Sonntagsbraten drapierten, zusammengebundenen weißen Schuhe mit hohen Absätzen, welche mit Papierkrausen versehen sind. Auf dem Silbertablett präsentiert, geben diese das kulinarisch-erotische Bild eines Wesens oder eines fatal verbundenen eingeschlechtlichen Paares mit strammen Schenkeln ab; bereit, in formellem Rahmen verspiesen zu werden.[6]

Auch im Objekt „Das Paar" von 1956 geht es um die aufgezwungene Unzertrennlichkeit, diesmal aber im Zustand sinnlichen Sich-gehen-lassens, denn hier sind die Schnürsenkel geöffnet wie bei einem abgelegten Korsett.[7]

Meret Oppenheim war eine Inhaltskünstlerin, die – dem Tastenden des schöpferischen Prozesses entsprechend – die Form in einem breiten

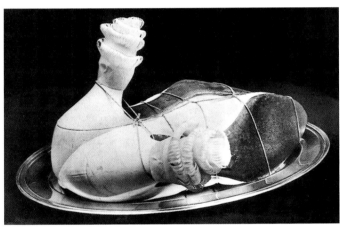

Ma gouvernante - my nurse - mein Kindermädchen, 1936

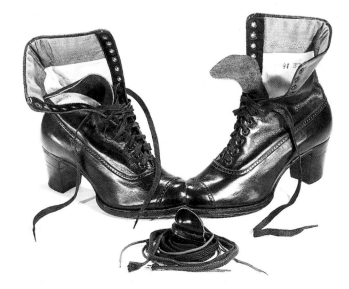

Das Paar, 1956 *The Couple, 1956*

Spektrum von Welten fand, nach dem Prinzip von Durchdringung und Ausdehnung in verschiedene Realitäten hinein. Ihre Methode war: ein erwartungsvolles Sich-treiben-lassen, ein Sich-öffnen im Zustand der Konzentration.

Die Inhalte greifen die großen Themen Existenz, Natur, Kosmos auf. Doch wie als Kontrast zu dieser Gewichtigkeit nimmt sich das Leichte, Sparsame bis Spröde und Unpathetische des ästhetischen Einsatzes aus.[8] „Mit ganz enorm wenig viel" wie eine Zeile eines Gedichtes von Meret Oppenheim heißt.[9]

In den 60er Jahren entstehen vermehrt Bilder von Nebel, Wolken und Gestirnen oder Gräsern im Wind. „Und während die Surrealisten das Flüchtigste, vorüberziehende Wolken, zu den festen bestimmten Gestalten eines konkreten Wunsches verdinglichen, bleiben die Wolken bei Meret Oppenheim Wolken, auch wenn sie in Bronze gegossen auf einer Brücke stehen. Es sind Wolken in einem absoluten Sinn, nicht Wolken, die bald diese, bald jene Gestalt annehmen, je nach dem Individuum, das sie sieht, sondern Wolken, einer Unzahl möglicher Bedeutungen entsprungen, die nicht aufhören, in ihnen weiter zu vibrieren", schrieb Rita Bischof.[10] Im Stricheln und Schraffieren lotet die Künstlerin die Grenzlinien zwischen Volumen und Fläche, Illusion und Wirklichkeit, zwischen Tag und Nacht, Traum und Wachsein, Moment und Ewigkeit aus. So entstehen Bilder der Fragilität, der gefährdeten Harmonie. Mit dieser Haltung und mit ihrem ästhetischen Prinzip nimmt Meret Oppenheim eine evidente Gegenposition ein zu allem vital Markierenden, sich ausladend Behauptenden. Was sich zuweilen wie ein Erproben von Ich-Auflösung in utopischer Neu-Verankerung gibt, findet seine Entsprechung nicht nur im suchenden, kühl beschwörenden Strich, sondern ebenso in schnell gezeichneten oder collagierten und gemalten Bildideen, die das irdische Sein in seinen Grenzen sprengen: Dem Entblößten, der Verletzlichkeit der künstlerischen Geste, entspricht auch das kleine Format der meisten Werke zudem ein unhierarchisches Verhältnis zu den verwendeten Medien und Materialien.

Unbeirrt von Kunstkonventionen und persönlicher Verwirklichung sah Meret Oppenheim den Künstler als Instrument von etwas Universellem, die künstlerische Inspiration als etwas Überindividuelles.[11] In diesem Zusammenhang steht auch ihr unüblicher Schönheitsbegriff, den sie bewußt moralisch besetzte: „Ich bin ästhetisch dazu verpflichtet, der Welt das Schöne zu zeigen, nicht aus Eitelkeit, nicht weil ich schön sein will, sondern weil die Welt das Schöne braucht und dies auch dann noch, wenn die Welt ihr tiefes Verlangen nach dem Schönen nicht mehr kennt."[12]

Die Arbeiten scheinen einer Art weltnahen Innerlichkeit entsprungen, bei der alle Sinne, der bewußte Geist, die Lektüre ebenso wie die Auseinandersetzung mit Träumen mitspielen. Auch die Erotik und der Humor sind bei ihr nicht frivole Pose. Die „Verwirklichung von Lust und die Liebe zu den Wesen und Dingen"[13] sind blitzhaft in die größeren Zeit- und Wirkungsräume gesetzt. Es ist nicht der Ernst, der um erträglich zu werden in Unernst verwandelt werden muß, sondern aus dem Spiel entwickelte Wahrheit. Zu ihrem umfassenden Erlebnisfeld, auf dem sie vor nichts zurückzuschrecken schien, gehört auch das Schwarzhumorige und Makabre. Es entfaltete sich bereits in frühen Zeichnungen, etwa in den beiden Blättern „Selbstmörder-Institut" von 1931, oder im komplexen Votivbild gegen das Kinderkriegen „Votivbild (Würgeengel)" von 1931. In denselben Themenbereich fällt auch das 1969 entstandene Bildobjekt „Octavia"[14]: eine armlose, aus einer echten und einer gemalten Säge

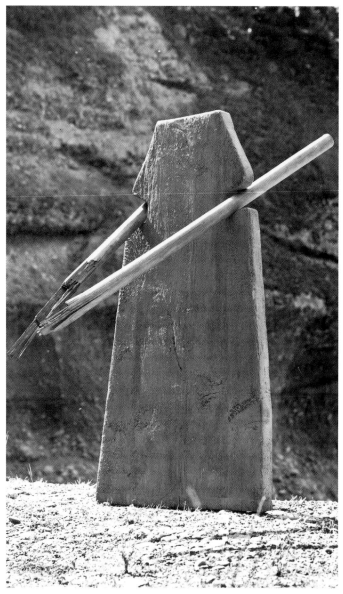

Genoveva, 1971 *Genevieve, 1971* °

bestehende Figur, deren eingeengte, ohnmächtige Situation von der Fröhlichkeit der Farben und der Plastizität des Blickes und des lasziven Zungenspiels kontrastiert wird.

Selbstverständlich beziehen sich die beiden letztgenannten Werke auf das Thema der Rolle der Frau in der Gesellschaft und als Künstlerin; Probleme, die Meret Oppenheim modellhaft durchgestanden und reflektiert hat. Auch in „Genoveva", der Skulptur aus dem Jahre 1971, finden wir die zur Inaktivität verdammte Frau. Der Entwurf für dieses Werk entstand 1942 zur Zeit der langjährigen Krise Meret Oppenheims. Mit einem einfach geformten Brett und zwei abgebrochenen Stecken als Arme rekurriert sie hier auf die Legende der Genoveva von Brabant, die, zu Unrecht des Ehebruchs bezichtigt, mit ihrem Söhnchen Schmerzensreich in den Wald verbannt worden war.

Wie in diesem Fall bezieht sich Meret Oppenheim des öftern auf Mythen und noch eher auf Träume und auf die Sprache. Sie greift Sprache wie ein Material auf, das jenseits vom alltäglichen Gebrauchswert in all seinen potentiellen Möglichkeiten durchdrungen und aktiviert werden kann. Ganz explizit ist die Sprache Protagonistin in Werken wie „Husch, husch der schönste Vokal entleert sich", 1934, und „Wort in giftige Buchstaben eingepackt (wird durchsichtig)", von 1970.

Wie Christiane Meyer-Thoss, die Herausgeberin von Meret Oppenheims Gedichten und Traum-Aufzeichnungen, feststellt, drücken die Bilder eine Sehnsucht zur Sprache aus, so wie umgekehrt in den Gedichten ein entschlossenes Drängen nach Erfüllung im Bild zu finden ist.[15] Und als hätte auch die Sprache ihre Traumzeit, schreibt Meret Oppenheim 1980 in ihrem Text „Selbstportrait seit 60.000 v. Chr. bis X": „In meinem Kopf sind die Gedanken eingeschlossen wie in einem Bienenkorb. Später schreibe ich sie nieder. Die Schrift ist verbrannt, als die Bibliothek von Alexandria brannte. Die schwarze Schlange mit dem weißen Kopf steht im Museum in Paris. Dann verbrennt auch sie. Alle Gedanken, die je gedacht wurden, rollen um die Erde in der großen Geistkugel. Die Erde zerspringt, die Geistkugel platzt, die Gedanken zerstreuen sich im Universum, wo sie auf andern Sternen weiterleben".[16] Mit der Geschwindigkeit der poetischen Freiheit durchschreitet sie die Räume der Zeit, der Kultur und der Natur. Und wie im Spiel bringt sie eines ihrer Objekte ein, „Die alte Schlange Natur" von 1970, das heute im Centre Pompidou steht. Ein simpler Kohlesack birgt eine große Schlange aus Anthrazit mit weißem Porzellankopf und grünen Augen. Wenn Meret Oppenheim das Gegensatzpaar Kultur/Natur anspricht, so durch vielschichtig besetzte Symbole. Die Schlange interessiert sie ausschliesslich in ihrer positiven Bedeutung, etwa als Attribut matriarchalischer Göttinnnen und als Symbol der Erde. Zudem pflegte sie zu sagen, schließlich sei es die Schlange gewesen – in der Bibel die Ursache alles Bösen –, die Eva aufforderte, vom Baum der Erkenntnis einen Apfel zu kosten, was zur Folge hatte, daß der paradiesische Mensch zum Kulturträger wurde. Die Schlange ist ebenso ein Symbol der Zeit, denn sie häutet und erneuert sich ständig.

Wie bedeutend die Schlange in Oppenheims Werk ist, zeigt auch das Gemälde „Das Geheimnis der Vegetation" von 1972, in welchem Meret Oppenheims Vision vom Wesen und Wirken der Natur kulminiert. In einer strengen, vertikalen, nur leicht gestörten symmetrischen Komposition winden sich wie im Liebestanz zwei Schlangen nach oben. Ihre Köpfe wirken wie Pole von Energie, deren Gegensätzlichkeit jedoch äußerst unausgeprägt ist: Der eine Kopf ist blau und mandelförmig, der andere eine immaterielle, weiße Kugel. Eine unendliche Bewegtheit hat das eher statisch komponierte Bild ergriffen. In einem vibrierenden Wirbel ergießen sich im Flimmern des gleißenden Lichtes rautenförmige Blätter und weiße Rechtecke über die Bildfläche.[17]

Ähnliche Elemente wie in „Das Geheimnis der Vegetation", nämlich die Verbindung von geometrischen und organischen Formen, bestimmen auch die Skulptur „Die Spirale" (Der Gang der Natur), eine weitere Beschwörung der Natur. Das Werk entstand 1971 zuerst als Kleinplastik und wurde 1985 als große Bronzeplastik in den Brunnen vor der Ancienne Ecole Polytechnique von Paris gestellt. Die symmetrische Grundstruktur dieses Werks erscheint leicht gestört, als stünden der Wunsch nach Harmonie und das Bewußtsein für die Gefährdung im Widerstreit. Der Standort vor der technischen Hochschule verleiht dem Werk eine spezielle Bedeutung, definiert es zu einem Denkmal für die Natur, deren Kraft, wenn der Mensch eingreift, in jenen zerstörerischen Bereich vordringt, zu dem die Atombombe gehört.

Anmerkungen

1) In zahlreichen, auch aufgezeichneten Gesprächen betonte Meret Oppenheim, daß sie die ursprünglichen Ideen der Surrealisten immer noch teile, von der Bewegung des Surrealismus jedoch nicht besonders berührt gewesen sei; man hätte immer geglaubt, sie sei jahrzehntelang mit den Surrealisten verbunden gewesen, aber de facto waren es nur zwei Jahre. Sie hätte sich später von ihnen entfernt, weil sie nicht mehr einverstanden war mit deren dogmatisch-politischen Einstellung. (So auch in einem Gespräch mit Ruth Henry, Süddeutscher Rundfunk, 23.9.1978). Eine unverzichtbare Studie zu diesem Thema stellt Josef Helfensteins Dissertation dar: Meret Oppenheim und der Surrealismus, Stuttgart 1993.

2) Meret Oppenheim in ihrer Rede anläßlich der Übergabe des Kunstpreises der Stadt Basel, am 16. Jänner 1975, abgedruckt in Bice Curiger, Meret Oppenheim, Spuren durchstandener Freiheit, Zürich 1982, S. 130/131

3) cf. Meret Oppenheims Bemerkungen zu diesem Werk in, Meret Oppenheim , Katalog ARC, Musée d'art moderne de la ville de Paris, 1984, S. 19.

4) Diesen Handschuh ließ sie als Edition für die Zeitschrift Parkett no. 4, 1985 realisieren.

5) Zum Thema Hand cf. Isabel Schulz, „Edelfuchs und Morgenröte" Studien zum Werk von Meret Oppenheim, München, 1993, S. 38 ff.

6) cf. Bemerkungen zu diesem Werk im Interview mit Meret Oppenheim, in Katalog ARC, op. cit., S. 17.

7) cf. Kommentar von Meret Oppenheim zu „Das Paar" in, Jean-Christophe Ammann „Für Meret Oppenheim" in: Bice Curiger, op. cit., S. 116: „... seltsamen, eingeschlechtlichem Paar: zwei Schuhe, die, unbeobachtet in der Nacht, 'Verbotenes' treiben". Die Schuhe illustrierten den Artikel „Hermaphrodisme" in der Ausstellung Eros bei der Gallerie Daniel Cordier (1959-60).

8) „Jeder Einfall wird geboren mit seiner Form, ich realisiere die Ideen, wie sie mir in den Kopf kommen. Man weiß nicht, woher Einfälle einfallen; sie bringen ihre Form mit sich, so wie Athene behelmt und gepanzert dem Haupt des Zeus entsprungen ist, kommen die Ideen mit ihrem Kleid." (Bice Curiger, op. cit., S. 20/21." Dieses schöpferische Prinzip teilen heute viele Künstler, die sich die Freiheit nehmen, gleichzeitig figurativ wie abstrakt zu arbeiten und nicht-hierarchische Formen und Medien bevorzugen, die große Geste ablehnen."

9) Zitat aus Meret Oppenheims Gedicht „Ohne mich ohnehin ..." von 1969, in: Curiger, op.cit., S. 112.

10) Rita Bischof in: Das Geistige in der Kunst von Meret Oppenheim, Rede anläßlich der Trauerfeier am 20. November 1985 (Privatdruck, o.S.).

11) siehe dazu M.O. in: Katalog ARC, op. cit., S. 22.

12) Zitat von Meret Oppenheim in: Rita Bischof. op. cit. Dazu die Autorin Rita Bischof ebenda: „Sie hat das Schöne als die wirkliche Transzendenz erkannt, eine Transzendenz, die daraus entspringt, daß von ihr selbst die intime Komplizität von Macht und Moral in den großen moralischen Entitäten zerschlagen wird. Die Moral des Schönen urteilt und verurteilt nicht, sie befreit."

13) Jean-Hubert Martin, in: Katalog Meret Oppenheim, Kunsthalle Bern, 1982, S. 3: „Man neigte öfters dazu, diese schrankenlose Freiheit für Amateurismus oder Dilettantismus zu halten. In Wirklichkeit aber ist sie nichts anderes als das Erlebnis einer hochmoralischen Haltung, die die Verwirklichung von Lust und die Liebe zu den Wesen und Dingen über alles andere stellt. Direkte und unmittelbare Folge davon ist die Rebellion gegen den Konformismus und gegen Konventionen jeder Art."

14) cf. Schulz, op. cit., S. 120/121.

15) Christiane Meyer-Thoss, in: Meret Oppenheim Husch, husch, der schönste Vokal entleert sich, Gedichte, Zeichnungen, Frankfurt a. M. 1984, S. 119. Meret Oppenheim, Aufzeichnungen 1928-1985, Träume, hrsg. Christiane Meyer-Thoss, Verlag Gachnang und Springer, Bern/ Berlin, 1986.

16) Curiger, op. cit. S. 7.

17) cf. die ausführliche Interpretation in Schulz, op. cit., S. 71-74.

° Diese Skulptur wurde 1981 in den Galerien Krinzinger (Innsbruck) und Nächst St. Stephan (Wien) gezeigt und konnte anschließend via Ludwig Stiftung im Museum Moderner Kunst Wien plaziert werden.

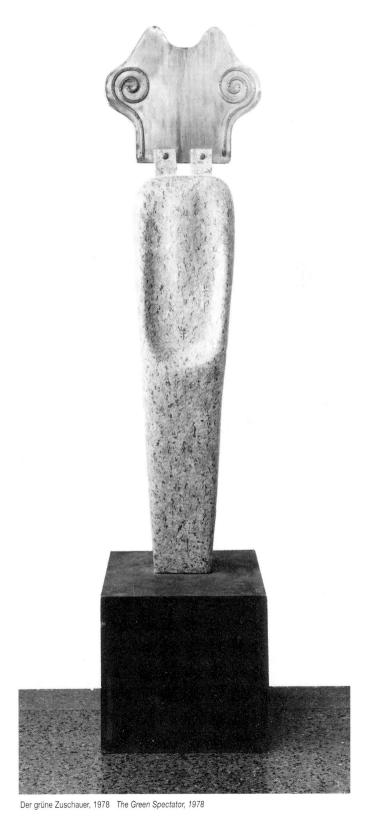

Der grüne Zuschauer, 1978 *The Green Spectator, 1978*

With An Enormously Tiny Bit of a Lot
Jacqueline Burckhardt and Bice Curiger

The mythical significance of the "fur teacup", "Le déjeuner en four-rure"/"Breakfast in Fur", 1936, does not necessarily cast its specific light on the woman who created it but rather on the history of art in the twentieth century, in the course of which a perfectly casual, lighthearted creation has been transformed into a fetish of historic impact. The work and its creator have been stored away on the shelves of art like Siamese twins preserved in formalde-hyde – here the erotic, Surrealist protoproject, there the beautiful, enraptured muse – and treated as historical givens, incapable of mutal communication.

Since the late sixties, however, Meret Oppenheim has enjoyed renewed attention, apart from her dramatic "fur teacup" beginnings, particularly in Europe. The reception of her work still has currency today, although, or probably because, it could never be subsumed into any style or movement. It became clear at the time that she did not simply symbolize an era; she was, in fact, fifteen to twenty years younger than her friends of the "first hour" – the Surrealists.[1] It was felt that her individual works merited free and unfettered appreciation, in precisely the same way that she herself set out to create drawings, paintings, objects, and poetry without reliance on the routine or the security of any single style. Meret Oppenheim championed freedom with an ethical stand, for she refused to take the easy way out: "Nobody will give you freedom, you have to take it," she said.[2]

The reception of Oppenheim's work during the last two decades of her life was marked by her presence, her participation in current events, her active, fascinating response to and interest in others, and her insatiable curiosity about the doings of the younger generation. Subtle strands unite her life and art. Certain themes were a lifelong preoccupation, literally surfacing over and over again. Closer study reveals an underlying affinity among her work that belies the superficial disjunction of her artistic production.

Over longer periods, specific motifs underwent a metamorphosis or, conversely, acquired a different content. "The Green Spectator", an outdoor sculpture created for the Duisburg Museum in 1978, goes back to a wooden sculpture of 1959, which in turn is based on three drawings of 1933, one of which bears the title "One Person Watching Another Dying". About this drawing Oppenheim commented: "The green spectator is nature indifferently watching death and life."[3]

Hands are also a recurring theme. In 1936, the artist designed a template for drawing the bones of a hand in white on a black leather glove. In 1942-45, she elaborated on the idea, this time drawing the engorged veins of the hand.[4] External appearances and their hidden potential have often in-sprired playfully serious investigations, as in the 1964 "X-Ray of M.O.'s Skull", in which her chin rests on her ringed hand. This macabre self-portrait is stripped of the ephemeral facial features of Man Ray's legendary model, while the jewelry remains patently visible. Given the malicious insistence with which Oppenheim associated the "fur teacup" idea with a bracelet she designed for Elsa Schiaparelli and the fact that the gloves were fashion designs, her "X-Ray" may be read as an ironic conversion of fashionable glitz into that which en-dures and survives. In 1959, she made the monotypes "Five Imprints of My Hand", which have been hailed as signaling a new self-awareness following years of depression.[5] These imprints in turn evoke memories of Man Ray's nude model Oppenheim standing behind the printer's wheel, her hand and arm smeared with ink up to her elbow.

Feet, or rather shoes, play an equally important role in the orchestration of Oppenheim's oeuvre. They make their first appearance in a drawing of 1934, "Why I Love My Shoes", and move on in 1936 (the same year the "fur teacup" was made) to "Project for Sandals", fur-covered high heels, and Meret Oppenheim's second-most-famous object, "Ma gouvernante – My Nurse – Mein Kindermädchen", a pair of frilled white high heels. Tied together and served up on a silver platter, the shoes present the culinary, erotic image of a single being or a fattaly interwined unisexual couple with firm, solid thighs ready for consumption at a formal repast.[6] The object "The Couple" of 1956 also addresses the issue of forced union, this time in a state of abandon, with shoelaces untied like a corset that has just been undone.[7]

As if to reflect the groping exploration of the creative process, the con-tent of Oppenheim's art found its form in a broad spectrum of worlds, pene-trating and expanding several realities. Her method involved letting herself drift, wide open, in a state of alert, expectant concentration.

The artist's subject matter addresses the great issues of existence, na-ture, the cosmos. But the gravity of theses concerns is set off against an aesthetic stand that is light, sparing, almost brittle and matter-of-fact,[8] in-volving – as she puts in one of her poems – "an enormously tiny bit of a lot".[9]

The sixties saw a growing preoccupation with fog, clouds, the skies, or "Blades of Grass in the Wind", as she titled a work of 1964.

"And while the Surrealists turn the most ephemeral thing imaginable – passing clouds – into the solid and determined shape of a concrete wish, Meret Oppenheim's clouds remain clouds even when they are cast in bronze and stand on a bridge. They are clouds in an absolute sense, not clouds that take on one shape or another depending on the eye of the beholder, but clouds that have sprung from a multitude of potential meanings that do not cease to reverberate in them."[10]

The artist's use of lines and hatching explores the borderline between volume and surface, dreaming and walking, illusion and reality, between day and night, moment and eternity. Pictures of great fragility and a precarious har-mony are the result. Oppenheim's aesthetic takes a clear stand against dyna-mic statements and sweeping assertions.

What seems at times to be an experimental dissolution of the ego in uto-pian reorientation is mirrored not only in the searching, coolly beseeching line but also in rapidly drawn or painted and collaged pieces that explode the limits of earthly existence, as in the drawing "There Are Excellent Streams Beneath This Landscape", 1933, the collage "Paradise Is under the Ground", 1940, or in the painting "A Pleasant Moment on a Planet", 1981. The exposure, the vul-nerability of the artistic gesture is enhanced by the small format of most of the works and the nonhierachical use of media and materials.

Indifferent to artistic convention and personal fulfillment, Meret Oppenheim saw the artist as an instrument of something universal, and artistic inspiration as supraindividual.[11] This is underscored by an unwanted concept of beauty with an intentionally moral thrust: "I am aesthetically obligated to show the world beauty not out of vanity and not because I want to be beauti-ful, but because the world needs beauty - even when the world is no longer aware of its profound longing for beauty."[12]

The works seem to have sprung from the reality of an inner life that embraces all the senses, the conscious mind, all interpretation, and the study

of dreams. Oppenheim's eroticism and humor are not a frivolous pose. The "realization of pleasure and the love of creatures and things" [13] flash like lightning across larger spaces and times. Here is not the gravity that requires levity to make it bearable but rather the truth that surfaces in play. She has tested experience, covering a range that does not shy away from black humor and the macabre. Early ink drawings already show this predilection, as in "Suicides' Institute" or in the complex antichildbearing image, "Votive Picture (Strangling Angel)", both of 1931. Similar concerns underlie "Octavia," [14] a picture-object of 1969. A figure with no arms is painted on a real saw, its helpless confinement standing in contrast to the gaiety of the colors, the plasticity of the image, and the lascivious play of the tongue.

The last two works above obviously deal with the role of women in society and as artists – issues that Oppenheim explored and transcended in an exemplary manner. "Geneviève", a sculpture made in 1971, also embodies the image of woman condemned to inactivity. The draft of this piece was originally made in 1942 during a period of prolonged crises. A simple board and two broken sticks as arms evoke the legend of Geneviève of Brabant, who was unjustly accused of adultery and banned to the forest, there to live in pain and sorrow with her infant son.

Oppenheim often drew inspiration from myths but even more so from language and her own dreams. She exploits language – quite apart from its ordinary use value – as a material with unlimited potential that must be penetrated and activated. The artist's language is at its most explicit in such works as the 1934 "Quick, Quick, the Most Beautiful Vowel Is Voiding" and "Word wrapped in poisonous letters (Becomes transparent)" of 1970. Christiane Meyer-Thoss, who has edited and published Meret Oppenheim's dreams and poems, notes that a profound longing for language marks the artist's pictures while, conversely, the poems are motivated by a determined quest for realization in the image. [15] As if language had also periods of dreaming, Oppenheim wrote in her 1980 text "Self-portrait Since 60,000 B.C. to X":

Thoughts are locked in my head as in a beehive. Later I write them down. Writing burned up when the library of Alexandria went up in flames (when Julius Caesar captured the city in 48 B.C.). The black snake with its white head is in the museum in Paris. Then it burns down as well. All the thoughts that have ever existed roll around the earth in the huge mindsphere. The earth splits, the mindsphere bursts, its thoughts are scattered in the universe where they continue to live on other stars. [16]

Oppenheim cuts across the space of time, culture, and nature with the speed of poetic license, and introduces, as if in play, "Old Snake Nature", an object of 1970 now in the Centre Georges Pompidou in Paris. A large snake made of anthracite with a white china head and green eyes lies curled up on a plain coal sack. When Oppenheim addresses the opposition of nature and culture, her choice of symbols is rich in connotation. Snakes play an exclusively positive role in her oeuvre, for instance, as an attribute of matriarchal goddess and a symbol of the earth. She used to say that we should be grateful to the serpent for encouraging Eve to taste an apple from the tree of wisdom, for, as a result, the inhabitants of paradise became cultural beings. The serpent also symbolizes time because it sheds its skin in a process of constant renewal. The painting "The Secret of Vegetation", 1972, clearly demonstrates how much this animal means in Oppenheim's oeuvre. Here the artist's vision of essence and effect in nature comes to a climax. In a strictly vertical, deceptively symmetrical composition, two snakes wind their way upward as if in a dance of love. The two poles of energy that are their heads culminate in an extremely subtle form of composition: The one head is blue and almond-shaped; the other, a soft-edged white sphere. Infinite agitation grips the basically static image. A vibrant whirlwind of diamond-shaped leaves and white rectangles floods the glimmering, searing light of the picture plane. [17]

A similar blend of geometric and organic shapes defines another invocation of nature entitled "Spiral (Nature's Way)". First made as a small sculpture in 1971, a large bronze of it cast in 1985 now stands in the fountain of the Ancienne Ecole Polytechnique in Paris. The basically symmetrical sculpture of this work is slightly off balance as if threatened by the contending forces of the desire for harmony and the awareness of its imminent danger. Its placement in front of the institute of technology enhances the significance of this sculpture, defining it as a monument to nature, to the forces unleashed when human beings interfere, moving into that destructive territory to which the atomic bomb belongs.

Notes:

1) In numerous conversations, some of them recorded (e.g., radio broadcasts with Ruth Henry, Süddeutscher Rundfunk, September 29, 1978), Meret Oppenheim stressed that she still shared the original ideas of Surrealism, although she was never deeply involved in the movement. The misconception prevails that she was associated with the Surrealists for decades, but she actually distanced herself from them after only two years, because she could not accept the dogmatism of their political attitudes. An indispensable study on this issue is Josef Helfenstein, Meret Oppenheim und der Surrealismus, Stuttgart: Verlag G. Hatje, 1993.

2) Meret Oppenheim in her acceptance speech for the 1974 Art Award of the City of Basel, January 16, 1975, published in Bice Curiger, Meret Oppenheim: Defiance in the Face of Freedom, trans. Cathrine Schelbert, Zurich: Parkett, Cambridge, Mass.: MIT Press, 1989, pp. 130-31.

3) Cf. Meret Oppenheim's comment on this work in Meret Oppenheim, exhibition catalogue, ARC-Musée d'Art Moderne de la Ville de Paris, 1984, p. 19.

4) The glove was produced as a special edition for the journal Parkett, no. 4, 1985.

5) On the subject of the hand, cf. Isabel Schulz, "Edelfuchs und Morgenröte" Studien zum Werk von Meret Oppenheim, Munich: Verlag Silke Schreiber, 1993, p. 38ff.

6) Cf. comments on this work in the interview with Meret Oppenheim: ARC catalogue, op. cit., p.17.

7) Cf. Meret Oppenheim's comment on "The Couple" in Jean-Christophe Ammann, "For Meret Oppenheim" in Curiger, op. cit., p. 116: "... an odd unisexual pair: two shoes unobserved at night doing 'forbidden' things." The shoes illustrated the article "Hermaphrodite" in the EROS exhibition at the Galerie Daniel Cordier, Paris (1959-60).

8) "Every idea is born with its form. I carry out ideas the way they enter my head. Where inspiration comes from is anybody's guess but it comes with its form; it comes dressed, like Athena who sprang from the head of Zeus in helmet and breastplate." In Curiger, op. cit., pp. 20-21. Today, many artists share this creative principle; they reserve the right to make both figurative and abstract art; they prefer nonhierachic forms and media; the reject the grand gesture.

9) From Meret Oppenheim's poem of 1969 "Without me anyway ..." in Curiger, op. cit., p. 112.

10) Rita Bischof, "Das Geistige in der Kunst von Meret Oppenheim," talk given at the memorial service, November 20, 1985 (private printing, n.p.).

11) See ARC catalogue, op. cit., p. 22.

12) In Bischof, op. cit. the author goes on to say, "She (M.O.) recognized beauty as genuine transcendence, a transcendence that springs from the fact that she herself shatters the intimate complexity of power and morality in the great moral entities. The morality of beauty neither judges nor condemns; it liberates."

13) Jean-Hubert Martin, in Meret Oppenheim, exhibition catalogue, Kunsthalle Bern, 1982, p. 3: "There was a tendency to interpret this unbridled freedom as amateurish or dilettantish. In reality, it is nothing but the experience of a highly moral attitude that puts the realization of pleasure and the love of creatures and things above all else. The direct and immediate consequence of this is rebellion against conformity and convention."

14) Cf. Schulz, op. cit., pp. 120-21.

15) Christiane Meyer-Thoss, Meret Oppenheim: Husch, husch, der schönste Vokal entleert sich, poems, drawings, Frankfurt a.M., 1984, p. 199; Christiane Meyer-Thoss, ed., Meret Oppenheim: Aufzeichnungen 1928-1985, Träume, Bern/Berlin: Verlag Gachnang und Springer, 1986.

16) Curiger, op. cit., p. 7.

17) Cf. the detailed interpretation in Schulz, op. cit., pp. 71-74.

° This sculpture was shown in 1981 at the Galerie Krinzinger (Innsbruck) and Galerie Nächst St. Stephan (Vienna). Subsequently the Ludwig Foundation bought it for the Museum Moderner Kunst in Vienna.

Vom Leichtwerden des Inhaltlichen – Beobachtungen im Werk von Meret Oppenheim

Christiane Meyer-Thoss

Im Dezember 1984, als Meret Oppenheim ihre Retrospektive im Frankfurter Kunstverein einrichtete, besuchten wir gemeinsam ein Comedy-Gastspiel von Craig Russell. Meret Oppenheims Erscheinung weckte irgendwann die ungeteilte Aufmerksamkeit des Transvestiten. „But this lady fascinates me. Who are you? Tell me your name!" Die Frage vor Publikum verursachte bei ihr leise Erregung; so antwortete sie zunächst mit den Namen ihrer Skulpturen – „Ich heiße Gardenia". Das Kokettieren mit der eigenen Schüchternheit berührte mich. Oder war sie es etwa noch immer – scheu und zurückhaltend? Der eloquente, charmante Star ließ nicht locker, bis sie sich leicht gereizt ihrem Los ergab und anfänglich ernst, doch bald amüsiert hinzufügte: „Ich bin Malerin" – als sei das noch immer nichts weiter als eine von ihren besseren Ausreden.

In einem der späten Prosagedichte „Selbstporträt seit 50.000 v. Chr. bis X" beschreibt sich Meret Oppenheim als eine durch die Jahrtausende schreitende, sich mit jeder Zeile wandelnde Figur, ihren Kopf als „Bienenkorb", in welchem „die Gedanken eingeschlossen" sind. „Alle Gedanken, die je gedacht wurden, rollen um die Erde in der großen Geistkugel. Die Erde zerspringt, die Geistkugel platzt, die Gedanken zerstreuen sich im Universum, wo sie auf anderen Sternen weiterleben." [1] Meret Oppenheim übte die Malerei, das Zeichnen wie eine Gedankenleserin aus.

Unzählige Schmetterlinge und Nachtfalter hat sie gemalt, in Gedichten „ihr schönstes Mimikry" beschrieben. Den Flügeln des Nachtpfauenauges gleich, deren Zeichnung ganz staunendes Auge ist, schaut Meret Oppenheim sich selbst zu, als stets wandelbarer, verführbarer Teil des unendlichen Weltbildes, aus dem niemand herausfällt.

In ihrer Kunst kann man das Leichtwerden gewichtiger Inhalte beobachten. Zitate und Einflüsse verschiedener Stile lebten in einem Provisorium und konnten sich darin unbeschwert fortbewegen und zur Entfaltung kommen. Auch ihre Persönlichkeit, ihre Künstlerexistenz war improvisiert, sie selbst erschien als einer ihrer unangestrengten Entwürfe, als Aristokratin aus freien Stücken. (...)

Meret Oppenheim hielt sich an die Bilder ihrer Vorstellung. Diese waren für sie tatsächlich Originale, auch im Sinne von Dokumenten, deren handwerkliche „Übertragung" sie möglichst genau in Angriff nahm. Dies ist der Grund, warum sie niemals ins Elegante abglitt und ohne jede Raffinesse auskam; möglicher Dilettantismus bei der Bildumsetzung hingegen wurde als unvermeidlich in Kauf genommen, schien Teil eines untergründigen Konzepts zu sein. Das „altmodische", beinahe stoische Festhalten an den Ideen, die unbedingte Nähe, das Gebundensein an die Bilder im Kopf könnte man naiv, vielleicht sogar kindlich nennen. Meret Oppenheims Werke sind Ideenträger, Einzelwesen, gelegentlich aristokratische Naturen, die aus geistiger Intimität mit ihrer Schöpferin kommen und sie bewahren. Sie sind Ergebnisse eines visuellen, universalen Gedächtnisses, die den Entstehungsprozeß verleugnen; zurück bleiben Bilder mit starkem Eigenleben, Bilder des handwerklichen und gedanklichen Balancierens. Die Künstlerin behandelt sie wie Fundstücke, die auf jeden Fall draußen, vor der eigenen Tür gesucht und entdeckt wurden. Zwar riskiert ein Mißverständnis, wer feststellt, daß Meret Oppenheim grundsätzlich mit allem, was sie in ihrer

Arbeit tat, nicht erwachsen zu werden schien – aber sie hat sich keinem Stil unterworfen, nichts „entwickelt" oder zur „Reife" gebracht. Meret Oppenheim setzt immer wieder von neuem alles aufs Spiel, vergißt, was vorher war. Darin ist der Grund zu suchen, warum dieses eigensinnige, in alle Himmelsrichtungen auseinanderstrebende Werk bis heute so wenig gealtert, so „zeitgenössisch" und jugendlich wirkt: jedes Bild blieb folgenlos. Aus dieser Herausforderung, dieser Spannung lebte auch ihre Persönlichkeit. Meret Oppenheim schuf eine Arche der Bildfindungen, auf der nur Einzelgänger existieren. Diese bilden aber als Fragmente eine Einheit, die nicht nach Fortsetzung verlangt. Meret Oppenheim wußte, daß man jeden Schritt nur einmal tun kann; Wiederholung sei langweilig, befand sie, vor allem aber auch unmöglich für jeden wirklichen Künstler. Sie setzte ganz auf die Unendlichkeit der künstlerischen Ideen. Insgesamt gesehen schenkt Meret Oppenheim all den Stilen ein „ewiges" Leben, da sie die mitschwingenden Ideologien nicht mitdenkt. Es ist die Kunst, deren „Ewigkeit" sich nur aus dem Unbeteiligtsein ergibt. Man hat den Eindruck, als hätte die Künstlerin ihre Bilder in diesem Sinne nicht benutzt, um weiterzukommen – daher wirken sie so unverbraucht. Vielmehr zeigen sie ihr, nicht anders als ihre Träume, wo sie gerade steht und wohin die Reise gehen könnte. (...)

(...) Eine Vorstellung von der Schönheit der jungen Künstlerin hat uns Man Ray mit den berühmten Fotografien seines Modells an der Druckerpresse im Atelier des Malers Marcoussis überliefert. Meret Oppenheim ist selbst zur Ikone surrealistischer Bildinszenierungen geworden. Und obwohl hier keine Kleider präsentiert werden, denkt man unwillkürlich an Inszenierungen heutiger Modefotografie, z.B. derjenigen Helmut Newtons. Ein Moment des Charmes dieser Fotos ist die Unbefangenheit Meret Oppenheims, die unbeteiligt und abwesend bei der Sache ist. Diese Rolle hat sie ihr Leben lang weiterspielen können, eben weil es keine Rolle war: Als Person und mit ihrer Kunst blieb sie Außenseiterin. Nur in der Abgeschiedenheit konnte ihr spezifisches Werk entstehen, doch ihr „Abseitsstehen" bedeutete aktive Verweigerung und hat ihre Arbeit inspiriert und geformt. Die reale Schönheit von Meret Oppenheim in späteren Jahren möcht man fast ihre eigene Erfindung – ihre eigene Mode – nennen. Sie machte mit ihrem Gesicht nachhaltig Eindruck – doch ihre lebhafte Persönlichkeit löste den klassischen, „bleibenden" Eindruck und spielte hintergründig mit diesem Bild. Aber zurück zum Man Ray-Porträt, das noch andere bemerkenswerte Details erkennen läßt. Meret Oppenheims linker Arm ist vom Ellbogen bis zu den Fingerspitzen mit fetter, glänzender Druckerschwärze eingefärbt, die Handfläche geöffnet; die Geste der geschwärzten, abgespreizten Finger an der Stirn läßt an ein Hutmodell mit Federschmuck denken. Überhaupt ist die Schwärzung der Haut wie ein an ihr haftendes Tuch, das den Körper schattenhaft bekleidet. Auf dem Fotoporträt von Man Ray scheint die Idee für eines der späteren Handschuhmodelle Meret Oppenheims präfiguriert: die Skelettierung der Hand beim Überziehen der Handschuhe. Durch die lückenhafte Schwarzfärbung an Ellbogen, Hand und Fingern entsteht auf dem Foto von Man Ray der Eindruck eines fragmentarischen Körpervolumens, wie wir es von Bildern Yves Kleins, seinen „Anthropometrien", kennen. „Die Hand der

Melancholie" (1943), eine Zeichnung von Meret Oppenheim, zeigt die Handlinien der Künstlerin als losgelöstes, abstraktes Liniengeflecht auf der weißen Fläche des Papiers. (...)

Die junge Meret Oppenheim sitzt im Frühsommer des Jahres 1936 mit ihren Freunden Dora Maar und Pablo Picasso im Café de Flore. An diesem Tag trägt sie ein selbstentworfenes Armband, bestehend aus einem Metallring, den sie innen mit Ozelotfell beklebt hat, und erregt damit die ungeteilte Bewunderung der beiden. Picasso wirft ein, man könne also alles mit Pelz überziehen, und sie erwidert: „Auch diesen Teller und diese Tasse dort ..." Als der Tee in ihrer Tasse kalt geworden war, soll Meret Oppenheim dem Kellner noch nachgerufen haben „Un peu plus de fourrure, garcon!"[2] Als man sie wenig später um einen Beitrag für eine Ausstellung der Surrealisten in der Pariser Galerie Cahiers d'Art bittet, setzt Meret Oppenheim die „Schnapsidee" in die Tat um und präsentiert dort eine mit chinesischem Gazellenfell bezogene Tasse mit Untertasse und Löffel. Es ist nicht unwichtig festzuhalten, daß für die Künstlerin das Objekt immer ihre

Frühstück im Pelz, 1936 *Breakfast in Fur, 1936* Photo: Dora Maar

„Pelztasse" blieb – ein Gegenstand, der den Traum der Verwandlung sehr augenscheinlich und nie zu Ende träumt. Wie man weiß, war es der „Auftraggeber" André Breton, der dem vielstimmigen und subtil erotischen Anspielungsrepertoire der „Pelztasse" einen eindeutigen Namen gab: „Déjeuner en fourrure" (1936). Insgeheim also ein echtes Gemeinschaftswerk. Das Belebende an den Geschichten um das legendäre Objekt ist, daß ihre Schöpferin sie nüchtern erzählt und keinerlei Geheimnis draus macht – wie schon zuvor beim Auge der Mona Lisa. Interpretationen hin, Mythos her – es ist der ausgeprägte Wirklichkeitssinn Meret Oppenheims, der sein Handwerkszeug stets neu zu erfinden und zu erproben hat, die Kompaktheit der Wirklichkeit bearbeitet, sie im Sinn behält und den Dingen ihren Traum zurückschenkt. Nicht zu unrecht ist Meret Oppenheim für ihre „Pelztasse", bis heute eines der meistzitierten Anschauungsobjekte des Surrealismus, weltberühmt geworden. Es handelt sich jedoch vor allem um die simple Umsetzung eines Einfalls, und zwar auf direktem Weg. Das besondere Handwerk der jungen Meret Oppenheim ist in der „Pelztasse" bereits „ausformuliert": die Sicherheit, daß künstlerische Raffinesse für sie keinen Wert hat, hingegen der direkte Weg, das Vertrauen in den Einfall die

größte Herausforderung bedeuten. Das Gefühl für das Eigenleben und Verwandlungspotential der Dinge, ihren „richtigen Zeitpunkt", ist bei Meret Oppenheim eine beinahe „filmische" Qualität. So sind nicht wenige ihrer Objekte und Bilder lebendig, weil das Unausgeführte in ihnen als geistige Reserve präsent ist und mitspricht. (...)

Die Entscheidung, nichts anderes als Künstlerin zu werden, hat Meret Oppenheim ohne Umschweife getroffen, davon kündet nicht zuletzt die Unbefangenheit ihrer frühen Werke. Es waren jedoch vor allem ihre Künstlerfreunde in Paris, Irène Zurkinden, Hans Arp, Leonor Fini, Max Ernst, André Breton und andere, die sie als Künstlerin zunächst ernster nahmen als sie sich selbst. Noch hatte sie die nötige Souveränität nicht ausgebildet, um diese Projektionen leicht nehmen zu können. So betrieb sie stilistische Verweigerung als Widerstand, indem sie sich allen Stilen hingab und ihr zurückhaltendes Spiel damit trieb. Diesen Leichtsinn hat man ihr spät verziehen, noch später begriffen. Dabei ist klar, daß Meret Oppenheim keine Strategie verfolgte – sie konnte einfach gar nicht anders. Es war ihre poetische Methode, ihr fragiles Konzept, das auch ihr erst im Laufe des Lebens bewußt wurde. Mit der Ewigkeit hatte sie nichts im Sinn. Nach dem frühen Erfolg mit einigen ihrer Objekte scheint es für sie persönlich viel eher darum gegangen zu sein, wie man diesen Sachverhalt aushält, als darum, den Ruhm zu bewahren und stilistisch auszubauen. In ihren Gedichten übrigens erfährt man einiges über diesen kritischen emotionalen Zustand der Pariser Jahre: „... Die roten Ecklein
Die roten Füchslein
Alle leben einsam
Sie zehren am längsten
Sie essen ihren Pelz."[3]

Man braucht nur das Bild der Auflösung in diesem Gedicht aus dem Jahre 1936 auf sich wirken lassen, um Meret Oppenheims Einstellung zur „Pelztasse" herauszuhören. Doch soll es weniger um biographische Interpretationen gehen, es ist allenfalls die Stimmigkeit der Bilder – als dichterische Erfindung –, die zu lesen, zu begreifen ist.

Beim „Fahrradsattel, von Bienen bedeckt", Meret Oppenheims ‚Fundgegenstand' aus Illustrierter" von 1952, spielt der gefährlich lebendige „Stoff", der im nächsten Moment aufflieen kann, eine Rolle. Das Ausschwärmen eines Bienenvolkes findet nur statt, wenn eine Königin einen neuen Staat gründet und dafür in Begleitung ihrer Arbeiterinnen geeignete Behausungen sucht. Ausschließlich einer Königin wird der für unser Empfinden aggressive Schutz ihrer Arbeiterinnen zuteil und führt zum kurzzeitigen „Bekleiden" von Gegenständen.

Meret Oppenheim fällt unbeschadet auch durch die engsten kunsthistorischen Maschen – da sie als Künstlerin selbst auch Kommentatorin ist, Imitatorin, Restauratorin. Gewiß besteht die Möglichkeit, in kunstgeschichtlichen Untersuchungen zu beweisen, daß beispielsweise der „Fahrradsattel, von Bienen bedeckt" ein geniales Readymade ist, das sie erfunden hat. Für sie war es aber tatsächlich „ein lächerlicher Zeitungsausschnitt", ein Fundstück, das sie „lustig" fand, wie sie angibt. Wie schon Duchamp vor ihr arbeitete sie stets denjenigen in die Hand, die in ihr eine harmlose Bastlerin sehen wollten – natürlich ganz unstrategisch, allenfalls mit störrischen Hintergedanken. Hat sie sich nicht sogar selbst als eine solche „Bastlerin" betrachtet? Breton bat sie um einen kleinen Beitrag für die nächste Ausstellung der Surrealisten, und Meret Oppenheim gab ihm, was sie in einer Illustrierten gefunden hatte. Kunsthistorisch ordnende Versuche stellen sie in die Zeitzusammenhänge, aus denen sie so gerne geflüchtet wäre.

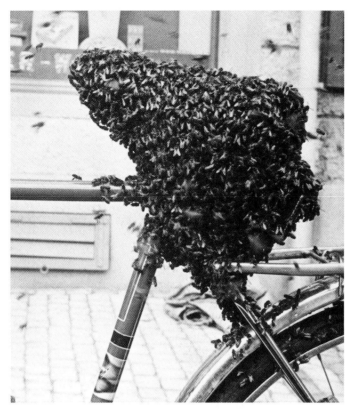

Fahrradsattel, von Bienen bedeckt, 1952 *Bicycle Seat Covered with Bees, 1952*

Wie man sie kannte, war ihr im Gegenteil nichts lieber, als gerade nicht die erste zu sein, vielmehr zu genießen und dann zu kommentieren. Mit der „Pelztasse" war Meret Oppenheim eine Überraschung gelungen; deshalb verhängnisvoll, weil sie glaubte, nicht viel dafür getan, noch nichts „künstlerisch" geleistet zu haben. Es war ihr – beinahe „versehentlich" – ein Original geglückt. Aber zu welchem Original war dieses Original ein Kommentar? Im Fall der „Pelztasse" läßt sich darüber allenfalls spekulieren, daher ist sie fast so berühmt geworden wie Duchamps „Urinoir" („Fountain", 1917). Die „Pelztasse" ist kein solcher Faustschlag, noch weniger eine Antwort auf Duchamp, und sie ist schon gar nicht ready made. Das Original der „Pelztasse" ist noch am ehesten die nüchterne kleine Anekdote, die Meret Oppenheim immer wieder und mit sichtlicher Genugtuung erzählt hat.[4]

Da sind zum einen die Entwurfsskizzen Meret Oppenheims, die von ihrer Ausführung träumen, und auf der anderen Seite Bilder und Objekte, denen die Anspielungen genügen und die immer noch ganz von den ihnen innewohnenden Ideen und Gedanken leben. Der Wahrheitssinn von Meret Oppenheim läßt die Trennung der Sparten nicht zu; Träume sind Erfindungen der menschlichen Gattung, und die Künstlerin macht sie bewohnbar. Ihre Vision ist auf die Normalität, die Wirksamkeit des Traumes gerichtet. Wirklichkeitssinn und der Traum als Normalität. Was läge näher, als sich eine Schau mit den ausgeführten Modellen für Mode und Schmuck von Meret Oppenheim vorzustellen? Man spürt, daß die von der Künstlerin vorgeschlagenen Wandlungen und Maskeraden, für die sie die Kleider einsetzt, direkt auf die Existenz zielen. Meret Oppenheim macht die Frauen zu lebenden Bildern und Gedanken, zu Ideenträgern. Mit dem poetischen Röntgenauge durchdringt sie die Hand der Trägerin und projiziert deren Skelett als Schmuck auf den Handrücken. Im hellrot gemalten und paspelierten

Aderngeflecht der Handschuhe oder in der schablonenhaft gezeichneten Knochenhand soll man ein schmückendes Accessoire sehen, ein wildes Ornament der Schönheit, das normalerweise unter jeder Haut verborgen pulsiert. Als ich kürzlich die Gelegenheit hatte, im Wiener Josephinum die etwa zweihundert Jahre alten, kunstvollen Wachsnachbildungen der menschlichen Körperorgane zu sehen, mußte ich an Meret Oppenheims Modeentwürfe denken, die sich nicht selten von solcherlei Körperassoziationen herleiten. Auf Holztafeln ist die blumige Schönheit sonderlicher Organe auf modellhaft plastische Weise arrangiert.

Die Art und Weise, wie Meret Oppenheim den Dingen auf den Grund sieht, ist philosophisch pragmatisch. Ihre Schnittmuster sind nüchtern, deren Anwendung aber philosphisch. Man erkennt in der geistigen Heiterkeit, die aus einzelnen dieser frühen Modeskizzen blitzt, eine grundlegende, man kann sagen „anti-psychologische" Einstellung, die beim Durchstehen persönlicher Krisen der Kunst und den eigenen Traumbildern mehr Vertrauen schenkte als tiefschürfenden Selbstanalysen.

In der Zeit häufiger Besuche im Atelier von Alberto Giacometti in Paris – die junge Künstlerin ist für kurze Zeit heftig und unerwidert verliebt – entsteht 1933 als Echo die Bleistiftzeichnung „Das Ohr von Giacometti". Viel später wird diese Skizze als Vorlage dienen: Meret Oppenheim modelliert ein Ohr in Wachs, das schließlich 1959 in Bronze gegossen und Jahre danach als Multiple aufgelegt wird. Wieder stehen das menschliche Ohr und seine Gestalt im Mittelpunkt der künstlerischen Phantasie. Dieses Ohr ist ein Gebilde aus altertümlichen Pflanzenranken im Jugendstil, zugleich wirkt es durchsichtig wie ein Fenster. Oder ist es ein Bruchstück aus einem Mauerfries, Teil eines Möbelstücks? Meret Oppenheim zeichnet das Ohr losgelöst vom restlichen Kopf und Körper: es ist für sich allein eine Art Schmuckstück geworden. Sie hat den verehrten Künstler Giacometti, dessen persönliches und existentialistisches Pathos sie bedroht haben mag, mit dieser kleinen, stillen Zeichnung undramatisch kommentiert. Jedenfalls ironisiert sie leichthin ein künstlerisches Pathos, als sei es ein Souvenir des 19. Jahrhunderts. Eingeschlagen in Zeitungspapier – das abgetrennte, blutige Ohr van Goghs?

Bei dem hier abgedruckten Beitrag handelt es sich um eine Zusammenstellung von Texten aus Christiane Meyer-Thoss: „Meret Oppenheim – Buch der Ideen. Frühe Zeichnungen, Skizzen und Entwürfe für Mode, Schmuck und Design." Verlag Gachnang & Springer, Bern-Berlin, 1996.

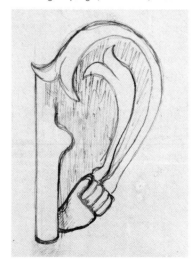

Das Ohr von Giacometti, 1933 *Giacometti's Ear, 1933*

Anmerkungen:

1) Carl Frederik Reuterswärd, Le cas Meret Oppenheim, in: Ausstellungskatalog Meret Oppenheim, Stockholm 1967, o.S.

2) siehe Fußnote 1

3) Meret Oppenheim, Husch, husch, der schönste Vokal entleert sich, Gedichte, Zeichnungen; herausgegeben und mit einem Nachwort von Christiane Meyer-Thoss, Frankfurt 1984, S. 19

4) siehe Werner Hofmann, Integraler Widerspruch, S. 26

The Subject-Matter Becoming Lighter – Some Observations on Meret Oppenheim's Work

Christiane Meyer-Thoss

In December 1984, when Meret Oppenheim was installing her retrospective at the Frankfurt Kunstverein, we went to see the comedian Craig Russell. During the show, Meret Oppenheim suddenly attracted the undivided attention of the transvestite. "But this lady fascinates me. Who are you? Tell me your name!" Vaguely disturbed at being addressed in front of the audience, she gave the name of one her sculptures, "Gardenia." I was touched by the coquettish way she dealt with her own timidity. Or was she still shy and reserved? The eloquent, charming star did not let up until, slightly piqued, Meret Oppenheim resigned herself to her fate, and changing from serious to saucy added, "I am a painter," as if this were still nothing more than one of her better excuses.

In a late prosa poem "Self-portrait since 50,000 B.C. to X" Meret Oppenheim describes herself line by line as a figure striding through the centuries, changing with every line, her head a "beehive" in which "thoughts are locked in." "All the thoughts there have ever existed roll around the earth in the huge mindsphere. The earth splits, the mindsphere bursts, its thoughts are scattered in the universe where they continue to live on other stars."[1] Meret Oppenheim painted and drew like a mind reader.

She painted countless butterflies and moths, describing "their most beautiful mimicry" in poems. As if with the astonished eyes that adorn the wings of the emperor moth, Oppenheim contemplates herself as a perpetually tempted, changeable quantum in an infinite worldview which excludes no one.

In her art, we watch weighty subjects grow buoyant and light. Quotations and influences of several styles live improvised lives in her work, where they were deployed in a variety of ways and evolved without constraint. Her personality and existence as an artist were improvised as well; she herself appeared as one of her most effortless designs: an aristocrat of her own free will.

Meret Oppenheim remained true to the images of her imagination. They were the originals, the document that she sought to "translate" with utmost accuracy. As a result, she never strayed into elegance or sophistication, taking in her stride the dilettantism that potentially accompanies the act of translation. It may well have been part of an unspoken agenda. The "old-fashioned", almost stoic adherence to ideas, the unconditional immediacy and veracity of the images in her mind, might be termed naive or even childlike. Meret Oppenheim's pictures are carriers of ideas, singular at at times, aristocratic beings born of spiritual intimacy with the maker.

As products of a visual, universal memory, they turn their backs on the process of their creation. Powerful, self-contained pictures are the result, pictures delicately balanced between craftsmanship and concept. The artist treats them like finds that must be tracked down outside, in front of her own door.

It would certainly be misleading to suggest that no matter what Meret Oppenheim tackled in her work, she did not seem to grow up. She refused to subordinate herself to a style, and she neither "developed" nor allowed anything to "mature". She always started from scratch,

disregarding what was before. This explains why her idiosyncratic, centrifugal oeuvre has hardly aged, why it is still so "contemporary" and so youthful. Each of her pictures remained without consequences. Her personality also thrived from this challenge, this tension. Oppenheim created a Noah's Ark of pictorial invention that was replete with one-of-a-kind creations: a host of fragments, but together they form a unit that does not call for a sequel. Oppenheim knew that one could only take a step once; repetition is boring and, above all, impossible for a real artist. She was unconditionally committed to the infinity of artistic ideas.

Meret Oppenheim basically endows all styles with "eternal" life by ignoring their resonant and resident ideologies. One has the impression that the artist does not use her pictures as stepping stones and that they are therefore eternally fresh and unspent. Like her dreams, they merely indicate where she stands at the moment and where the journey might lead. (...)

The young artist's beauty has been immortalized by Man Ray in the famous photographs of his model standing at a printing press in painter Marcoussis's studio. Man Ray gives us an idea of the young artist's beauty.

Meret Oppenheim has herself become an icon of Surrealist scenarios. And interestingly enough, even though clothes are not being modeled in these photographs, one cannot help thinking of current fashion photography, for instance, the work of Helmut Newton. Part of the vitality and charm of these photographs stems from Oppenheim's utterly unselfconscious and uninhibited detachment. As a person and in her art, she always remained an outsider. Hers was an oeuvre that could only grow in isolation, but she consciously placed herself "offside" in an act of refusal that inspired and shaped her work. Meret Oppenheim's real beauty in later years can almost be considered her own invention – her own fashion design. Her face made a lasting impression, classical and "enduring", only to be subverted by the playful momentum of her animated personality. But let us return to Man Ray's portrait, which offers further remarkable insights. Oppenheim's left arm has been smeared wth greasy, shiny printer's ink from elbow to fingertips, the palm of her hand is open. The gesture of blackened fingers spread out on her forehead evokes the idea of a hat decorated with feathers. Her body is, in fact, clothed in a shadow-like fabric that is the ink on her skin. One of her glove designs seems to be prefigured in the portrait; gloves that when worn turn hands into their own skeletons. The unevenly applied printer's ink on elbow, hand, and figures gives the impression of a fragmented body, reminiscent of Yves Klein's "anthropometries". Meret Oppenheim's drawing "The Hand of Melancholia" (1943) presents the lines of the artist's hand as a detached, abstract linear configuration on a white expanse of paper. (...)

In the early summer of 1936 young Meret is sitting in the Café de Flore with her friends Dora Maar and Pablo Picasso. She is wearing a bracelet of her own design, a metal tube lined with ocelot fur that elicits undivided admiration from her companions. Picasso remarks that basically everything could be covered with fur, whereupon she quips: "Even

this saucer and that cup..." When the tea in her cup cooled off, Oppen-heim jokingly shouts to the waiter: "Un peu plus de fourrure, garcon!"[2]

On being invited to contribute to the Surrealist Exhibition at the Galerie Cahiers d'Art shortly thereafter, she decides to implement her "crazy idea" and produces cup, saucer and spoon dressed in the fur of a Chinese gazelle. It is important to note that for the artist the piece always remained her "fur cup" - an object that conspicuously dreams the never-ending dream of metamorphosis. As we all know, André Breton, who "commissioned" the work, captured its evocative array of subtly erotic allusions by dubbing it "Déjeuner en fourrure/Breakfast in Fur" (1936) - thus rendering it a truly cooperative venture. The history of the legendary "fur cup" is quickened by the knowledge that its creator recounted these stories with the same unprepossessing frankness that enlivened her comments on "The Eye of Mona Lisa". Call it interpretation, call it myth, but it is Meret Oppenheim's outspoken sense of veracity that ceaselessly reinvents and tests its tools, processes the compactness of reality, keeps it in mind, and lets things have their dreams again. Meret Oppenheim has justifiably become world famous as the maker of the most often quoted set piece of Surrealism. But the work stands above all for the simple and perfectly straightforward implementation of a chance idea. Young Meret Oppenheim's singular skills were already manifest in her execution of the "fur cup": her instinctive disregard of artistic sophistication and her unerring confidence in the direct pursuit of the chance idea as the greatest challenge of all. A feel for the separate lives and transfigurative potential of things, for their "kairos", lends an almost cinematic quality to Oppenheim's oeuvre. Many of her objects and pictures are vibrant with the spiritual reserves of what they leave unpolished and unsaid. (...)

The decision to be nothing but an artist was made without cere-mony, as manifest in the utter lack of self-consciousness in the early work. Nonetheless her artist friends in Paris – Irène Zurkinden, Hans Arp, Leonor Fini, Max Ernst, André Breton and others – took her more seriously as an artist than she did herself. She had yet to develop the necessary self-confidence to take these projections lightly. She resisted by negating style, or rather, by practicing all styles and playing her under-stated games with them. Only late in life was her insouciance forgiven, and still later understood, although she obviously did not proceed stra-tegically. She simply could not do otherwise. It was poetic method, a fra-gile concept, which she herself recognized only gradually in the course of her life. She had no sights set on eternity. Early successes with a few of her objects left her absorbed in trying to deal with the situation personally rather than trying to advance her reputation and develop a style. Revealing insights about her critical state of mind during the years in Paris may be gleaned from her poems.

"...Little red corners
Little red vixens -
All live in loneliness
They endure the longest
They eat their fur."[3]

By simply letting the poem's image of dissolution sink in, one can hear the reverberations of Meret Oppenheim's attitude toward the "fur cup". However, biographical interpretation is not the primary issue, but rather reading and grasping the precision of her imagery as poetic invention.

In "Bicycle Seat, Covered with Bees", a "'found object' from a magazine" of 1952, Oppenheim plays with dangerous, living "material" that might take off at any moment. Bees only swarm when a queen has chosen to start a new colony. While a few scout bees reconnaitre an appropriate housesite, the queen bee is aggressively protected by her workers, resulting in a temporary "cladding" of objects.

Meret Oppenheim falls unscathed through the finest mesh of art history, since she as an artist also comments, imitates and restores. Of course, it is possible to prove by way of art-historical investigation that the "Bicycle Seat, Covered with Bees" is an ingenious ready-made invention. She herself saw it as "a silly clipping", a found object that a-mused her, as she said herself. Like Duchamp before her, she played into the hands of those who considered her a harmless dabbler - entirely without strategy, of course, or at best with rebellious arrière-pensées. Didn't she think she was a "dabbler" herself? Having been asked by Breton for a little contribution to an exhibition of the Surrealists, Meret Oppenheim did just that and gave him something that had caught her eye in a magazine. The orderly nature of art history places her in con-temporary contexts that she was always seeking to escape. She pre-ferred not to be first, delighting instead in observation and commentary. Although her "fur cup" was an astonishing coup, it weighed heavily; she felt it was an unremarkable feat since it had not involved an artistic effort. She had produced an original almost "by accident." But what original does her original make a comment on? Since we can only speculate on the answer, the "fur cup" has become almost as famous as Duchamp's "Fountain" (1917). It does not make such a conspicuous statement; still less is it a response to the urinal; and it is most certainly not a ready-made. The closest one might come to the "fur cup" probably lies in the unassuming little anecdote that Meret Oppenheim related over and over again with undeniable relish.[4]

Meret Oppenheim's drafted dreams still dream of being implement-ed while her pictures and objects are content with mere allusion and thrive on their immanent ideas and thoughts. The artist's sense of ver-acity does not allow division into kinds; dreams might be called inven-tions of the human species and artists make them inhabitable with a gaze directed at normality, at the efficacy of the dream. A sense of reality and the dream as normality: What could be more appropriate than making models of Meret Oppenheim's fashion and jewelry designs and putting them on display? One senses that the metamorphoses and masquerades proposed by the artist in her fashion designs target the very core of exis-tence. Oppenheim turns women into living images and thoughts, into wearers of ideas. With a poetic X-ray machine, she penetrates her model's hand and turns the bones into surface ornaments. Gloves, decorated with veins painted light red and trimmed in red piping or with template-like drawings of the bones of a hand, acquire a wild ornamen-tal beauty that ordinarily lies out of sight, pulsating under the skin. At the Josephinum in Vienna recently, I had the opportunity to see beautifully worked wax reproductions of human organs some two hundred years old. The flowery beauty of these strange, sculpted organs, arranged for display on wood panels, reminded me of Oppenheim's fashion designs, which often draw on similar associations.

Meret Oppenheim takes a philosophical, pragmatic view when she penetrates to the heart of things. Her patterns are plain but their appli-cation is philosophical. The spiritual gaiety that sparkles in some of these

early fashion designs testifies to an "anti-psychological" attitude that - in times of personal crisis - valued art and the images of dreams more than profound self-analysis.

Frequent visits to Alberto Giacometti in Paris - for whom the young artist had a brief, unrequited passion - resulted in a pencil drawing of 1933, "Giacometti's Ear". Much later Meret Oppenheim returned to this drawing, modelling an ear in wax that was finally cast in bronze in 1959 and produced as a multiple many years later. Once again the human ear and its shape become the focus of artistic fantasy. This ear, though fashioned like the convoluted creepers of Art Nouveau vintage, is as transparent as a window. Or is it perhaps a fragment from a frieze or piece of furniture? Meret Oppenheim draws the ear, detached from the rest of the head and body: it has become a piece of jewelry in its own right. In this small, unassuming drawing, she has made an undramatic comment on the artist she adored, whose personal and existential pathos she may have threatened. In any case she makes light of artistic pathos per se, as if it were a souvenir of the 19th century. Wrapped up in newspaper - the severed, bloodied ear of van Gogh?

This article is based on a compilation of text excerpts taken from Christiane Meyer-Thoss "Meret Oppenheim – Book of Ideas", Verlag Gachnang & Springer, Bern-Berlin, 1996.

Notes:

1) Carl Frederik Reuterswärd, Le cas Meret Oppenheim, in: exhibition catalog Meret Oppenheim, Stockholm 1967, no page indicated.
2) See Footnote 1
3) Meret Oppenheim, Husch, husch, der schönste Vokal entleert sich, poems, drawings, edited and with an afterword by Christiane Meyer-Thoss, Frankfurt 1984, p. 19
4) See Werner Hofmann, Integral Contradiction, p. 28

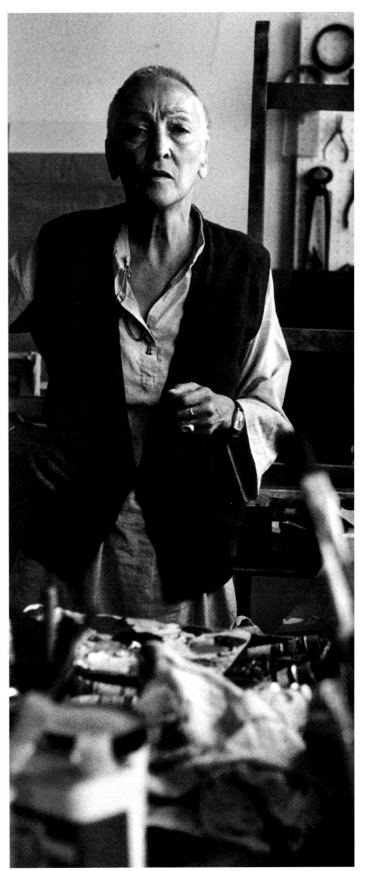

Meret Oppenheim in ihrem Atelier in Bern, 1982 *Meret Oppenheim in her studio in Berne, 1982*

Die Zeichnung im Werk von Meret Oppenheim

Isabel Schulz

„Zeichnungen können schon durch das Mittel spontaner wirken und zeigen oft Absichten des Künstlers auf direktere Art."

(*Meret Oppenheim*)[1]

Das Werk Meret Oppenheims ist in seiner äußeren Erscheinungsweise außerordentlich heterogen und vielseitig. Dieser Eindruck beruht auf der formalen Diskontinuität eines Schaffens, das Stilbildung verweigert, sowie auf der großen Vielfalt der verwendeten Materialien und angewandten Techniken. Sowohl innerhalb der traditionellen Gattungen der Malerei, Zeichnung, Druckgraphik und Plastik und derer diversen Mischformen als auch in benachbarten Bereichen wie im Mode-, Schmuck- und Möbeldesign hat die Künstlerin zeitlebens mit Experimentierfreude und Neugier neue Gestaltungsformen und Werkstoffe erprobt mit dem Anspruch, „auch das Handwerkliche selbst und exakt (zu) machen"[2] und sich dabei – meist autodidaktisch – ein umfangreiches technisches Können angeeignet.

Trotz dieser Vielfalt ist jedoch, nicht nur quantitativ gesehen, zweifellos die Zeichnung das entscheidende Ausdrucksmittel im Werk von Meret Oppenheim. Sie ist kontinuierlich von den frühen Bleistiftszeichnungen und Aquarellen der Jugendzeit bis zu den letzten großartigen Gouachen auf dunklem Papier aus dem Todesjahr 1985 Grundlage und Ausgangspunkt ihres Schaffens.[3] Ein Schwerpunkt liegt in den dreissiger Jahren, in denen der Faktor der unproblematischen Verfügbarkeit des Mediums und seine geringen Kosten sicherlich noch eine bedeutendere Rolle bei der Wahl des Materials gespielt haben und Meret Oppenheim die (Feder-)Zeichnung nicht selten zum Notieren ihrer Ideen benutzte, die sie erst später ausführen konnte. Nach dem Krieg entstehen vor allem in den sechziger und siebziger Jahren vermehrt Farbstift- und Ölkreidezeichnungen, der Zeit, in der ihr Schaffen einen zweiten Höhepunkt erfährt und das Medium im Kontext der Konzeptkunst eine besondere Berücksichtigung und Beachtung findet.

Für Meret Oppenheim ist die Zeichnung ein den Gattungen Malerei und Skulptur ebenbürtiges Medium. Einen entsprechend hohen und eigenen Stellenwert besitzt sie neben den sogenannten „Hauptwerken", den großformatigen Bildern und den berühmt gewordenen Objekten, in ihrem Schaffen. Die kleinen Blätter sprechen, trotz ihrer Eindringlichkeit, jedoch eine „leisere" Sprache und erfordern einen konzentrierten, für Imaginäres empfänglichen Blick, um ihre Bedeutung ermessen zu können.

Insbesondere bei Meret Oppenheim bestätigt sich aufgrund der sparsamen, oft kargen Bildsprache, daß für die Qualität einer Zeichnung weniger Virtuosität als Unmittelbarkeit ausschlaggebend ist. Wichtiger als Vollendung ist hier die Lust am Entstehen, die Dynamik und die dialogische Offenheit. Die Zeichnung erscheint in ihrem grundsätzlich eher improvisierten, beiläufigen Charakter frei für Wandelbarkeit und weniger verbindlich als ein lang und oft übermaltes Bild. Sie ist die unmittelbare

Entäußerung einer Idee, der spontane Ausdruck künstlerischer Subjektivität und Imagination.

Diese Eigenschaften der Zeichnung kommen in hohem Maße der künstlerischen Haltung Meret Oppenheims entgegen, die gekennzeichnet ist durch Offenheit, Direktheit und Intuition, jedoch Festschreibungen oder Verhärtungen zu vermeiden sucht. Die angebliche Vorbehaltlosigkeit ihrer Bildideen hat die Künstlerin immer wieder betont: die Form erscheine mit der Idee verbunden konkret vor Augen. In der Zeichnung kann diese sich bewußt oder unbewußt geäußerte Vorstellung auf direktestem Wege bildhaft verdichtet werden. Schrittweise, in skizzierten Prozessen entwickelte Werke sind in der Tat die Ausnahme im Oeuvre, ebenso wie die im traditionellen Sinne „Bildhauerzeichnungen" zu nennenden Entwürfe von dreidimensionalen Objekten oder beispielsweise komplexen (Brunnen)anlagen, die Fragen der Dimension und Proportion notwendigermaßen im voraus zu klären und zu vermitteln suchen. Auch hier finden wir jedoch keine tastende Versuche, sondern präzise Pläne, die stellvertretend für das (noch) nicht ausgeführte Werk stehen. – Paradoxerweise sind dagegen Bilder, für die es ausnahmsweise exakteste Vorzeichnungen gibt, auf eine Art gemalt, daß sie spontan im Malprozeß entstanden zu sein scheinen.

Die Natur, das heißt die Veränderungsprozesse des Lebendigen, die elementaren Kräfte und Polaritäten (auch der Geschlechter) sowie

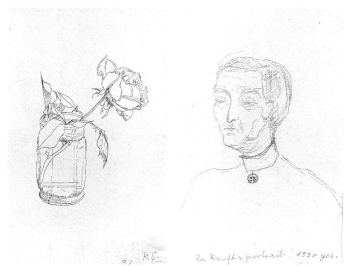

Rose im Glas, 1932 *Rose in a Jar, 1932*

Zukunfts-Selbstporträt als Greisin, 1939 *Future Self-Portrait as an Old Woman, 1939*

das zeitliche und kosmische Eingebundensein sind zentrale Themen im Werk der Künstlerin. Akribische Gegenstandsbeschreibungen gibt es jedoch auch dort, wo die Beobachtung der Natur Zeichenanlaß ist, nur selten. Wir finden sie vor allem bei Stilleben und Interieurs am Beginn des Schaffens („Rose im Glas", 1932, „Ofenrohre, Bergün" 1939) oder bei den in künstlerischer Krisenzeit entstandenen Selbstporträts („Zukunfts-Selbstporträt als Greisin", 1939) als Erprobung und Beweis des zeichnerischen „Könnens". Später bleiben sachlich-genaue Bestandsaufnahmen

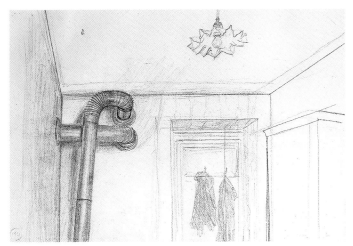

Ofenrohre, Bergün, 1939 *Stovepipes, Bergün, 1939*

der äußeren Erscheinung vereinzelte Fingerübungen („Kleine weiße Schale und Messer", 1975) und betreffen nicht zufällig fast ausschließlich Motive der stillgestellten Natur.

Es überwiegt stattdessen ein abstrahierender linearer Zeichenstil, der Figuren und Dinge mit wenigen, knappen Konturen summarisch erfaßt und auf einer leeren Bildfläche sicher plaziert. Auf die Ausformulierung von Details, eine illusionistische Räumlichkeit und Tiefenperspektive wird verzichtet („Frau mit nacktem Oberkörper, Mann mit Waage überm Ohr, zwei Gespenster", 1934, „Ermitage (Einsiedelei)", 1942-46, „Profil und Ausrufezeichen", 1960, „Alaska du Schöne", 1975).

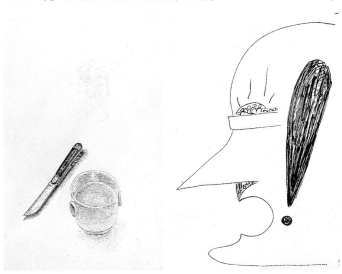

Kleine weiße Schale und Messer, 1975
Small white Bowl with Knife, 1975

Profil und Ausrufezeichen, 1960
Profile and Exclamation Mark, 1960

Kennzeichnend ist eine Dynamik und Flüchtigkeit der Zeichnungen, die wie bloße Varianten des Möglichen erscheinen. Sie fixieren eine momentane Eingebung oder einen Eindruck, der durch den nächsten wieder aufgehoben werden kann.

Das Dargestellte ist selten erzählerisch und sein Thema nicht eindeutig festlegbar. Obwohl die Elemente der poetischen, bildhaften Sprache einfach und lesbar erscheinen, ist ihre Deutung doch schwer erschließbar.

Auch die Titel treiben eher ein Verwirrspiel, als daß sie auf den Gehalt des Werks hinwiesen und eine Interpretation erleichterten. Häufig benennen sie nur lakonisch das Erkennbare, ohne offensichtlich das Gemeinte auszudrücken. Groteske oder auch poetische Titel können Assoziationen wecken oder provozieren aufgrund ihrer scheinbaren Willkürlichkeit.

In manchen Blättern dominiert das Selbsttätige der Zeichnung, die Linie scheint auf dem Papier spazierenzugehen, verliert sich in spielerisch wiederholten Kürzeln oder abstrakten Kritzeleien („Figur an Diagonale hinabgleitend, mit Knöpfen, Skorpionen usw.", 1932-33, „Sophisterei", 1942-46, „Die Ente, die „Non" sagt", 1960). Der frei fließende Duktus der Linie und die Nichtrelationalität der Formen sind typische Merkmale von aus dem Vorbewußten entstandenen Bildformen. Diese Zeichnungen stehen Werken surrealistischer Künstler wie André Masson oder auch Joan Miró und Henri Michaux nahe, die analog zu Bretons literarischer Technik, der sogenannten „écriture automatique", versuchen, im Bildnerischen Möglichkeiten des psychischen Automatismus zu entwickeln. Auch Meret Oppenheim findet aus den Erfahrungen im Grenzbereich zwischen Wachen und Träumen oder erst im Zeichenprozeß entstehenden Vorstellungen zu unbekannten Bildformen, in denen Unbewußtes aufscheinen kann. Die surreale (Seelen-)Landschaft „Weltuntergang", 1933, und die nach einem Wachtraum entstandene Skizze „Zwei Vögel" aus demselben Jahr markieren die Spannweite dieses Aspektes.

Die Imagination, der Blick nach Innen und damit verbunden die Frage nach dem Schöpferischen, der Quelle der Inspiration, ist ein weiteres grundlegendes Thema im Werk der Künstlerin. Die zeitlebens

Weltuntergang, 1933 *End of the World, 1933*

notierten Traumaufzeichnungen [4] und die auf Traumvisionen beruhenden Zeichnungen zeigen explizit ihre Aufmerksamkeit für die Äußerungen des Unbewußten, die für sie nicht nur persönliche Lebens- und Orientierungshilfe bedeuteten, sondern, in Anlehnung an Carl Gustav Jungs These, auch kollektive, für die Gesellschaft wichtige Botschaften besitzen konnten.

Eine Aufgabe des Künstlers oder der Künstlerin sah Meret Oppenheim darin, stellvertretend für die Gesellschaft zu träumen.

Relevant erscheinende Träume inspirierten sie zu Bildideen und beeinflußten die Symbolsprache des Werks.[5] Die Schlange und die Spirale tauchen beispielsweise in verschiedenen Kontexten als Leitmotive des Naturthemas immer wieder auf.

Einzigartig sind daneben die Zeichnungen und Bilder, die weniger erzählerisch oder symbolisch als durch die Entwicklung bildnerischer Analogien für die Erfahrung des Unbewußten, auf die Existenz einer

Mann Im Nebel, 1975 *Man in Fog, 1975*

Etwas unter einem Heuhaufen, Nov. 1969 *Something Under a Haystack, Nov. 1969*

unsichtbaren, geistigen Welt jenseits des Intellekts hinzuweisen suchen. Kugelschreiberzeichnungen, die den späteren „Nebelbildern" aus der Mitte der siebziger Jahre zugrundeliegen, befragen das Unbewußte in seiner rein optischen Dimension („Mann im Nebel", 1975). Dichte, fein gestrichelte Parallelschraffuren überziehen das gesamte Blatt. Ohne daß sich der Duktus ändert, gehen unmerklich hellere in dunklere Partien über und umgekehrt; es entsteht eine kontinuierliche Bewegung zwischen Ballung und Auflösung. In diesem aperspektivischen Raumkontinuum konkretisieren sich wie für einen Moment Formen: wolkenähnliche Gebilde, ein archaisch anmutender Kopf oder ein schreitender Mann, die genauso, wie sie auftauchen, wieder dem Blick zu entschwinden scheinen.

Sie visualisieren ein Unbestimmtes, das zugleich ein unendlich Mögliches ist, einen geistigen Raum, in dem Ideen aufscheinen können. Anspielungen auf etwas Verborgenes, hinter den Dingen Liegendes tauchen in vielfältiger Gestalt in einer Reihe weiterer Zeichnungen auf, die metaphorisch die Grenze zwischen Bewußtem und Unbewußtem, Sichtbarem und Unsichtbarem umschreiben („Etwas unter einem Heuhaufen", 1969). Sie entspringen dem Gespür der Künstlerin für das Unausgesprochene und das Unaussprechliche, das ihr Schaffen kennzeichnet.

Gesicht nach links schauend, 1959 *Face Looking Left, 1959* Gesicht nach links schauend, Okt. 1960 *Face Looking Left, Oct. 1960*

Merkwürdig fremd und gleichgültig wirken die zahlreichen, flüchtig ausgeführten Zeichnungen von „Gesichtern" („Gesicht nach links schauend", 1959 und 1960, „Mädchen, Dreiviertel-Profil", 1975, „Bébé (Säugling)", 1975). Eilig hingeworfene Schraffuren umfahren gepunktete oder gestrichelte Konturen. Als Porträts lassen sich diese Erscheinungen kaum noch bezeichnen. Aufgrund der auch ihnen eingeschriebenen Tendenz des Sich-Entziehens erscheinen sie eher als Visionen oder „Gedankenporträts", die, wie schon Rita Bischof bemerkt hat, „so etwas wie das Treibgut der Wahrnehmung sind"[6]. In ihnen manifestiert sich das gebrochene Verhältnis der Moderne zum fixierenden Abbild des menschlichen Gegenübers. Zugleich dokumentieren insbesondere die „Gesichter", in welchem Ausmaß Meret Oppenheim in der Darstellung des Gesehenen zugleich die Wahrnehmungsformen, das Sehen selbst, reflektiert.

Paul Klee charakterisiert das Zeichnen als „psychische Improvisation" wie als „denkerischen Vorgang", womit die Spanne, in der sich auch Meret Oppenheims zeichnerisches Werk bewegt, treffend benannt ist. Nachhaltig wirken die abstrakten Blätter, auf denen die Linie, einer einmaligen Setzung gleich, mit Bestimmtheit die Fläche beherrscht. Die zarte Spur der Feder, des Bleistifts oder auch des Kugelschreibers zeichnet Bewegungsbahnen nach, die schwingend im Raum stehen („Vogel", 1932 und 1933, „Eine Hexe", 1944). Selten thematisiert die Linie nur sich selbst. Sie bleibt, wenn auch andeutungsweise und minimal, gebunden an die Figur oder umschreibt abstrahierte Formflächen oder Grenzen eines spezifischen Raums. Die Linie wird zum Ausdrucksträger einer Stimmung, die von heiterer Gelassenheit bis zur melancholischen Kontemplation reicht.

Bei den Gouachen sind im Vergleich breite, dichte Pinselstriche kontrastreich auf die Fläche gesetzt („Profil und blaue Glocke", „Thron", 1985). Auch unter ihnen finden sich Arbeiten, bei denen sich erst im

Prozeß, das heißt während der Führung des Pinsels oder seinem Verweilen auf dem Papier, eine Bildvorstellung assoziativ konkretisiert („Verkohlter Drachen", „Schwarze Wolken", 1960). Dabei geht es jedoch nicht um ein körperliches Einschreiben, um persönliche Motorik oder Gestik der Künstlerin. Beispiele einer im unmittelbar haptischen sich ausdrückenden Selbstvergewisserung, wie die Handabdrucke (Monotypien) von 1959, bleiben die Ausnahme. Kennzeichnend ist stattdessen eine distanzierende, spröde Abstraktion, hinter der die persönliche Handschrift zurücktritt.

Gerade für die Darstellung schwer faßbarer, bewegter Dinge, wie Himmelskörper, Wolken oder Blätter, entwickelt Meret Oppenheim eine stark geometrisierte Abstraktion. Rauten, Kreise, Ellipsen oder Vierecke gerinnen, vielfach variiert, zu einfachen und prägnanten Symbolen lebendiger Natur („Dunkles Gestirn und blaue Wolken", 1964; „Berge und Flüsse", 1974). Teils kantig geschnitten und kontrastreich gegeneinandergesetzt, sind sie dennoch keine erstarrten Körper, sondern bilden bewegte Gefüge, die sich durchdringen und eine schattenfreie, gebrochene Zweidimensionalität auf der Fläche ergeben. Manche Formen scheinen zu pulsieren, da ihre feine Zeichenschraffur sich zu den Rändern hin dunkel verdichtet oder heller erstrahlt. Nicht zuletzt aufgrund ihrer „innerplastischen" Bewegtheit erinnern einige der Wolkengebilde an die Arbeiten von Hans Arp.

Viele der späten farbigen Zeichnungen („Sonne über Strand mit Eiern", 1981; „Morgensonnen über dem See", 1985) besitzen in ihrer atmosphärischen Dichte eigenständigen Bildcharakter. Die diffuse Transparenz der flächig angelegten Farbzonen, strukturiert durch präzise Aussparungen oder geometrische Akzente, schafft lichte Räume, in deren Leere sich Gedanken und Gefühle kristallisieren können. Diese abstrakten „Landschaften" Meret Oppenheims – ob auf Naturimpressionen beruhend oder Ausdruck freier Schöpfung – zählen sicherlich zu den Höhepunkten ihres Schaffens.

Rautenförmiger Kopf zwischen Pflanzen, 1957 *Diamond-Shaped Head among Plants, 1957*

Schildkrötenmensch, 1970 *Turtle Person, 1970*

Anmerkungen:
1) *Meret Oppenheim, zitiert nach: Ausstellungskatalog „Vom Zeichnen, Aspekte der Zeichnung 1960-1985", Frankfurter Kunstverein und andere Orte 1985/86, S. 306.*
2) *Meret Oppenheim, in: Annemarie Monteil, „Träume zeigen an, wo man steht", in: National-Zeitung Basel, Nr. 325, 18.10.1974.*
3) *Vgl. das Werkverzeichnis, bearbeitet von Dominique Bürgi, in: Bice Curiger, Meret Oppenheim. Spuren durchstandener Freiheit, Zürich 1989*
4) *Vgl. Meret Oppenheim, Aufzeichnungen 1928-1985. Träume, Hg. Christiane Meyer-Thoss, Bern/Berlin 1986*
5) *Vgl. hierzu auch das zweite Kapitel meines Buches „Edelfuchs im Morgenrot. Studien zum Werk von Meret Oppenheim", München 1993*
6) *Rita Bischof, Formen poetischer Abstraktion im Werk von Meret Oppenheim, in: Konkursbuch 20, Das Sexuelle, die Frauen und die Kunst, o.J. (1987), S. 39-59.*

Petroleumlampe, rechts ein Fenster, 1932-33 *Oil Lamp, Window at Right, 1932-33*

Drawing in Meret Oppenheim's Oeuvre
Isabel Schulz

"Drawings can appear more spontaneous simply by virtue of the medium and often reveal the artist's intentions in a more direct way."
(Meret Oppenheim)[1]

Meret Oppenheim's oeuvre appears extremely heterogeneous and diverse. This impression is based on the formal discontinuity of a production which refuses the creation of style and on the great diversity of materials and techniques used. Both within the traditional genres of painting, drawing, print graphic and sculpture and their diverse hybrid forms as well as in related areas such as fashion, jewelry and furniture design, the artist has, throughout her whole life, experimented with new forms of design and new materials. With great enthusiasm and curiosity, she has – usually autodidactically – assimilated a high degree of technical expertise, while adhering to the principle of "craftmanship with precision." [2]

In spite of this diversity, the drawing figures decisively as a means of expression in Meret Oppenheim's oeuvre – and this not just in quantitative terms. From the early pencil drawings and water colors of her youth to her last splendid gouaches on dark paper, made in 1985, the year she died, drawings form the basis and point of departure for her artistic work.[3] One focus lies in the thirties when the ready availability of the medium and its low cost certainly played a more important role in the selection of the medium. Meret Oppenheim often used the (pen) drawing to jot down her ideas which she was not able to carry out until later. After the war, in particular in the sixties and seventies, she created an ever-greater number of felt-tip pen and oil crayon drawings - in a period in which her production reached a second apex and the medium found special recognition in connection with concept art.

For Meret Oppenheim, the drawing is a medium of equal standing with the genres of painting and sculpture. Accordingly, it assumes a high status, apart from the socalled "main works", i.e., the large-format paintings and the meanwhile famous objects. In spite of their striking quality, the small sheets speak a "subtler" language and demand concentrated viewing and a receptiveness for the imaginary for their meaning to be fully grasped. In particular, in Meret Oppenheim, the reduced, often frugal pictorial idiom confirms that less virtuosity than immediacy is decisive for the quality of a drawing. More significant than consummation here is the pleasure derived from creating something, the dynamic and openness of dialogue. With its basically improvised, incidental character the drawing seems open to variation and less binding than a painting that has been long and often overworked. It is the immediate renunciation of an idea, the spontaneous expression of artistic subjectivity and imagination.

These qualities of drawing greatly catered to Meret Oppenheim's artistic approach. Appealing to openness, directness and intuition, the artist sought to avoid labels or obdurate classifications. The alleged unbiasedness of her pictorial ideas is something the artist again and again underscored: the form appears before one's eyes as something linked to the idea. In drawing, this ideas expressed consciously or unconsciously can be condensed pictorially in a most immediate way. Works that are created gradually, in sketched processes, are actually an exception. Another exception are the sketches of three-dimensional objects referred to as "sculptural drawings" or the complex (fountain) construction. In the latter, the artist, perforce, tried to clarify and convey issues of dimension and proportion beforehand. Here, too, we do not find tentative moves but rather precise plans which represent the works (yet) to be carried out. Paradoxically, though, those paintings for which very precise sketches do exist are painted in a way that makes them appear to have emerged spontaneously in the process of painting.

Nature, i.e., the transformation of the living, elementary forces and polarities (also of the sexes) as well as one's integration in a temporal context and the cosmos are central themes in the artist's work. Extremely precise descriptions of objects, however, only seldomly exist even where the observation of nature has motivated a drawing. Such descriptions are to be found above all in the still lifes and interiors at the beginning of her artistic career ("Rose in a Jar", 1932, "Stovepipes, Begrün", 1939) or in the self-portraits created in a period of artistic crisis ("Future Self-portrait as an Old Woman", 1939) to test and to prove her drawing "ability". Later there were objective and precise documents of the artist's own appearance, individual finger exercises ("Small White Bowl with Knife", 1975). It is not a coincidence that they almost always deal with motifs of a still life nature.

Instead, an abstract, linear style of drawing prevails. Figures and objects are documented in sum and anchored on the empty surface of the picture. The artist refrained from elaborating details, creating a illusionist spatiality and depth perspective. ("Woman with Nude Torso, Man with Scales Over his Ear, Two Ghosts", 1934, "Hermitage", 1942-46, "Profile and Exclamation Mark", 1960, "Alaska You Beauty", 1975). Characteristic of these works is a dynamic and fleeting quality of the drawings, which appear to be merely variants of the possible. They document a sudden impulse or impression which can be supplanted by the next one.

What is depicted is seldom narrative and its theme cannot be clearly defined. Even though the elements of the poetic, metaphorical language appear to be simple and accessible, they are difficult to interpret. The titles, too, are rather confusing, hardly serving to refer to the content of the works and to facilitate interpretation. They often only laconically designate what can be recognized without expressing what is actually implied. Grotesque or even poetic titles can trigger associations or provoke given their seeming arbitrariness.

In some sheets the automatic quality of the drawing prevails.The line seems to stroll over the paper, losing itself in playfully repeated contractions or abstract scribbles ("Figure Sliding Down a Diagonal, with Buttons, Scorpions, etc.", 1932-33, "Sophistry", 1942-46, "The Duck That Says 'Non' ", 1960). The freely flowing ductus of the line and the non-relationality of the forms are typical features of the pictorial forms that have emerged from the subconscious realm. These drawings show an affinity to works by surrealist artists such as André Masson or even

Joan Miró and Henri Michaux who, in keeping with Breton's literary technique of socalled "écriture automatique", tried to develop possibilities of psychic automatism in the picture. Meret Oppenheim, too, proceeds from experiences in the borderline realm between awaken state and dreams or in ideas that develop in the process of drawing to unknown pictorial forms, in which the unconscious can appear. The surreal (psychic) landscape "End of the World", 1933, and the sketch created after a waken dream "Two Birds" from that same year, reveal the import of this aspect.

The imagination, the gaze within and, along with it, the issue of creativity, the source of inspiration, is a further central theme in the artist's work. The notes she has always made of her dreams[4] and the drawings based on dream visions clearly show her receptivity for the expressions of the unconscious. For her such expressions did not just mean a personal life and orientation support but also, in keeping with Carl Gustav Jung's argument, a collective instrument which could have something crucial to say to society. Meret Oppenheim saw one task of the artist as being to dream for society by proxy. Dreams that appeared relevant inspired her pictorial ideas and influenced the symbolism of her oeuvre.[5] The snake and the spiral, for instance, figure in various contexts as leifmotifs of the theme of nature.

Unique are also the drawings and paintings that refer to the existence of an invisible, spiritual world beyond the intellect less by narrative or symbolic means than by developing pictorial analogies for the experience of the unconscious. Ball-point drawings based on the later "fog paintings" from the mid-seventies, explore the subconscious in its purely optical dimension ("Man in Fog", 1975). The whole sheet is covered with dense, finely drawn parallel hatches. Without any change in the ductus lighter sections unnoticedly become darker and vice versa; there is a continuous movement between concentration and dissolution. In this aperspectival spatial continuum, forms for one second become concrete: cloud-like shapes, an archaic head or a walking man, which seem to evade the gaze just as they suddenly appear. They visualize something unspecific which at the same time represents something infinitely possible, an intellectual space in which ideas can appear. Allusions to something hidden, lying behind things, surfaces in various guises in a number of further drawings. These drawings metaphorically rewrite the boundary between the conscious and subconscious, the visible and the invisible. ("Something Under a Haystack", 1969). They spring up from the artist's feel for the unspoken and the ineffable characteristic of her work.

Strangely alien and indifferent is the effect of a number of fleetingly created drawings of "Faces" ("Face Looking Left", 1959 and 1960, "Girl, Three-Quarter Profile", 1975, "Bébé (Baby)", 1975). Quickly drawn hatches surround dotted or lined contours. These phenomena can hardly be referred to as portraits. Given the tendency inherent in them to withdraw they appear more as "mental portraits" that, as Rita Bischof mentioned, "are something like the flotsam of perception."[6] The broken relation of modernism to the fixating depiction of the human vis-a-vis is manifested in them. At the same time, the "Faces", in particular, document to what extent Meret Oppenheim also reflects on the forms of perception, on vision itself, in her representation of what she saw.

Paul Klee described drawing as "psychic improvisation" and as a "process of thinking", thus aptly designating the range in which Oppenheim's drawing oeuvre moves. The abstract drawings in which the line, resembling something placed only once, resolutely governs the surface, have a lasting impact. The light trace of the brush, of the pencil or of the pen tracks lines of movement oscillating in the room ("Birds", 1932 and 1933, "A Witch", 1944). Only seldomly is the line itself addressed. It remains, even if only alluded to and minimally bound to the figure or describes abstract surfaces of forms or boundaries of a specific space. The line becomes a way of expressing a mood, which can range from cheerful non-chalance to melancholic contemplation.

In the gouaches, broad, thick strokes of the brush were placed on the surface so that they form contrasts ("Profile and Blue Bell", "Throne", 1985). Among them, one also finds pieces in which a pictorial idea only becomes concrete in the process of creation, that is, when the brush is moved or halted on the paper ("Charred Dragon", "Black Clouds", 1960). At issue here is not a corporeal inscription, a personal motorics or gestics of the artist. Instances of self-assured moves becoming manifest in what is immediately haptic, such as hand prints (monotypes) of 1959, are exceptions. More typical is, rather, a distanced, reserved abstraction, behind which the artist's personal signature recedes.

Precisely for the representation of moving things that are difficult to grasp, such as celestial bodies, clouds or leaves, Meret Oppenheim has developed a strongly geometricizing abstraction. Lozenges, circles, ellipses or squares congeal, in many variations, to simple and striking symbols of living nature ("Dark Star and Blue Clouds", 1964, "Mountains and Rivers", 1974). Though in part angularly cut and juxtaposed in a contrasting way, they are not frozen bodies but rather moving structures that interpenetrate and create a shadowless, broken two-dimensionality on the surface. Some forms seem to pulsate, since the fine hatching of the signs becomes dark and dense towards the edges or more radiating. Some of the cloud formations recall works by Hans Arp given their "inner-plastic" dynamic.

A number of the later drawings in color ("Sun Above Beach with Eggs", 1981; "Morning Suns Over the Lake", 1985) possess an idiosyncratic pictorial character with their atmospheric density. The diffuse transparence of the two-dimensional zones of color, structured by precisely placed gaps or geometric accents, creating light rooms, in the void of which thoughts or feelings can crystallize. These abstract "landscapes" of Meret Oppenheim – be they based on impressions of nature or be they expressions of free creation – are certainly among the highlights of her artistic production.

Notes:

1) Meret Oppenheim, cited in: exhibition catalogue "Vom Zeichnen, Aspekte der Zeichnung 1960-1985" (On Drawing, Aspects of Drawing 1960-1985), Frankfurter Kunstverein and other venues 1985/86, p. 306.

2) Meret Oppenheim, in: Annemarie Monteil, "Träume zeigen an, wo man steht", in: National-Zeitung Basel, no. 325, 18.10.1974.

3) Cf the Catalogue Raisonée, compiled by Dominique Bürgi in: Bice Curiger, Meret Oppenheim. Defiance in the Face of Freedom, MIT Press, Cambridge 1989

4 Cf Meret Oppenheim, Aufzeichnungen 1928-1985. Träume (Notes 1928-1985. Dreams), ed. Christiane Meyer-Thoss, Berne/Berlin 1986

5) Cf on this also the second chapter of my book "Edelfuchs im Morgenrot. Studien zum Werk von Meret Oppenheim", Munich 1993

6) Rita Bischof, Formen poetischer Abstraktion im Werk von Meret Oppenheim (Forms of Poetic Abstraction in Meret Oppenheim's Work), in: Konkursbuch 20, Das Sexuelle, die Frauen und die Kunst (1987), pp. 39-59.

Integraler Widerspruch – Laudatio auf Meret Oppenheim

Gehalten bei der Verleihung des Großen Kunstpreises Berlin 1982 in der Akademie der Bildenden Künste Berlin
Werner Hofmann

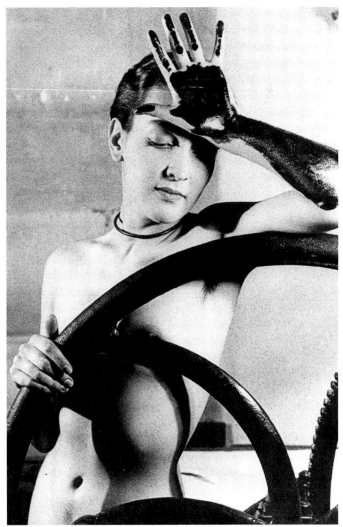

Man Ray, „Erotique voilée" (Photo-Portrait Meret Oppenheim), 1933 (Detail)

Ihnen allen dürfte das Bild gegenwärtig sein, das uns Man Ray von der Schönheit Meret Oppenheims überliefert hat. Dieses Bild ist eine Photographie, und zwar eine von den intelligentesten, denn das Medium wird hier auf die formale Strenge einer Ikone gebracht. Ein Ingres hätte nicht sorgfältiger komponiert. Damit ist bereits die Aura des Sakralen angesprochen, welche die Surrealisten, indem sie sie entweihten, auf der Ebene des integralen Widerspruchs wieder herstellten.

Diese Photographie nimmt in der Reihe der Porträts, die Man Ray von seinen Freunden und den Berühmtheiten der Pariser Szene angefertigt hat, eine Sonderstellung ein, denn das Bildnishafte ist einem Gestus eingefügt, der Abwehr und Erwartung signalisiert. Diese Haltung und ihr Attribut, ein Rad, machen das Bild bedeutungsverdächtig im Sinne der klassischen Allegorie. Ich will versuchen, den anschaulichen Sachverhalt kurz zu beschreiben. Der nackte Körper der Frau ist an ein Rad gelehnt,

das nach Form und Größe Teil einer Maschine ist. Das Rad ist wie eine Barriere zwischen dem Körper und dem Betrachter angebracht. Der linke Arm, auf der Scheitelhöhe des Rades liegend, ist vom Ellbogen bis zu den Fingerspitzen eingefärbt, offenbar mit fetter Druckerschwärze, woraus sich die Funktion des Rades ergibt. Es ist – so dürfen wir schließen – das Sternrad einer Druckpresse. Die glänzende Schwärzung des Armes hat jedoch nichts mit dem Schmutz zu tun, mit dem ein Arbeiter behaftet ist. Einmal gerät so der eingefärbte Arm in die Nähe der metallischen Oberfläche des Rades, zum andern steckt darin der Hinweis auf ein Ritual. Das ist freilich keine Episode aus der „Histoire d'O" – Man Ray geht subtiler vor, das Ergebnis gehört dennoch zum klassischen Repertoire der Männerphantasien. Wir wohnen einer Veranstaltung bei, die den Körper der Frau in die Verfügung der vom Mann gelenkten Maschine stellt. Diese totale physische Preisgabe wird notdürftig auf eine Metapher des Druckvorganges umgemünzt: der eingeschwärzte Arm ist die lebendige, dreidimensionale Druckvorlage, die umweglos in einen zweidimensionalen Abdruck befördert werden kann. Der mechanische Prozeß der Bildproduktion und -reproduktion scheint gekoppelt mit seinem fernen prähistorischen Ursprung, dem Handabklatsch der Höhlenbewohner, welcher im Bild die authentische Spur des Abgebildeten wiedergibt.

Solche Spekulationen überstrahlt freilich die Bildpoesie, das in die Regungslosigkeit gebannte Neben- und Ineinander von Körper und Rad, von Geschöpf und Gerät. Und diese Verschränkung ist im doppelten Wortsinn aufgehoben in der schwarzen Hand, die die Stirn der Frau abschirmt und mit ihren gespreizten Fingern dem Kopf eine vierzackige Krone vorsetzt. Meret Oppenheim agiert hier nicht als folgsames Modell: sie betreibt Selbstdarstellung, und es gelingt ihr ein königlicher Gestus, der uns aus dem Fundus der Gebärdensprache seit der Antike vertraut ist. So etwa verweigert sich in vielen Werken der Malerei Maria der Botschaft des Engels. Doch indem sie sich verweigert, nimmt sie ihre Rolle auf sich. Haben wir einmal den Zauber dieses Bildes als Abglanz der sakral erhöhten Gebärdensprache erkannt, fällt es uns nicht schwer, einer anderen Beziehung auf die Spur zu kommen, die sich im Rad andeutet. Ich denke an Katharina von Alexandrien, die der Kaiser Maxentius rädern lassen wollte, was aber der Himmel durch eine Donner- und Blitzaktion zu verhindern wußte. Wird man mir bei dieser Assoziation folgen? Ich behaupte, sie sei um nichts überraschender als das Leitbild der surrealistischen Schönheit, das von Lautréamont imaginierte Zusammentreffen einer Nähmaschine und eines Regenschirms auf einem Seziertisch. Gewiß hat niemand an die Hl. Katharina gedacht, als dieses Bild komponiert wurde. Das tut nichts zur Sache. Entscheidend ist, daß das Ergebnis unsere Einbildungskraft in Bewegung setzt. Es gefällt mir, Meret Oppenheim mit der cypriotischen Königstochter zu vergleichen, und es fällt mir nicht schwer, das zu begründen. Nach der Überlieferung war Katharina imstande, fünfzig Philosophen zu überzeugen und zu ihrem Glauben zu bekehren; daß sie überdies noch zweihundert Ritter zu Christen machte, sei nur am Rande erwähnt, denn für

uns ist von größerem Gewicht, daß diese junge Frau mit professionellen Denkern fertig wurde, ohne daß sie offenbar nur auf das Argument setzte, das Max Ernst – aus sehr männlicher Sicht – der Frau zubilligt: „La nudité de la femme est plus sage que l'enseignement du philosophe" (Die Nacktheit der Frau ist weiser als die Lehre des Philosophen). Ein schönes Wort, das einen uralten Gemeinplatz neu formuliert. Dennoch möchte ich es nicht auf das allegorische Photo von Man Ray projizieren, denn die dort Dargestellte ist nicht einfach eine Phryne, die ihre Richter – lauter alte Männer – mit ihrer Schönheit entwaffnet. Damit komme ich nochmals zur Hl. Katharina. Dank einer himmlischen Intervention blieb ihr das Martyrium erspart. Doch was ist das von den kaiserlichen Schergen vorbereitete Zerstückelungsspektakel, wenn nicht die totale, definitive Vergewaltigung der Frau durch den Mann?

Meret Oppenheim hat sich dieser uralten Frauenrolle mit Klugheit und Instinkt entzogen. Kein Himmelsbote kam ihr dabei zu Hilfe. Ihr Argument war und ist ihre Kreativität. Dabei betrat sie den Grat, auf dem die Selbstbestimmung in den bewundernden Sog der Fremdbestimmung gerät. So gesehen ist das Bild von Man Ray mehrsinnig. Die Frau läßt sich in ihrer Rolle des schönen Objekts zelebrieren, doch tut sie das mit einer Würde einer Distanz, die über dem Apparat steht, der sie konsumieren möchte. Diese Haltung macht den männlichen Betrachter, für den diese Allegorie geschaffen wurde, betroffen und nachdenklich. Er entnimmt ihr den Hinweis auf den ambivalenten Umgang der Surrealisten mit der Frau. Sie wird kühl erotisiert und muß dafür den Gehorsam der Passivität entrichten. Die alte Geschichte vom goldenen Käfig. Meret Oppenheim hat diesen Käfig nicht nur durchlässig gemacht, sie hat ihn mit dem Humor ihrer Phantasie überlistet. Zugleich hat sie die erotisch fixierte Phantasie ihrer Surrealistenfreunde ironisiert, indem sie zeigte, daß die „idée-fixe" das Gefängnis der Einbildungskraft ist. Ich spreche von der berühmten „Pelztasse" aus dem Jahr 1936, die damals für 250,- Schweizer Franken vom Museum of Modern Art in New York erworben wurde. Neuerdings hat man es sich zur Asketenpflicht gemacht, dieses Objekt auszusparen, wenn von der Kunst Meret Oppenheims die Rede ist – so als müsse man sie vor ihrem eigenen Ruhm in Schutz nehmen. Doch was ist schlimm daran, wenn Gesten, in Gegenstände verwandelt, über Jahrzehnte hinweg zu Signaturen werden?

Dieses „Déjeuner en fourrure" – so der Titel – ist zunächst ein Beispiel surrealistischer Verfremdungspoesie, welche sich seit dem Flaschentrockner vom Duchamp in den Kopf gesetzt hatte, Gebrauchsgegenstände dem Gebrauch zu entziehen – ein Unterfangen, dessen Witz freilich nur zündet, wenn er umschlägt in eine neue, bislang verborgene Bedeutung, also in einen metaphorischen Gebrauch. Das wird von diesem „Frühstück im Pelz" exemplarisch vorgeführt. Die Erfindung Meret Oppenheims liegt auf der Linie der Konsumverweigerung, die uns beim Vergleich mit der Hl. Katharina beschäftigte, zugleich aber enthält sie, kaum verschlüsselt, ein neues Konsumangebot. Der Pelz, seit jeher dem weiblichen Geschlechtsteil assoziiert, kleidet ein Trinkgefäß aus, das fortan keines mehr ist, da es sich in ein Objekt der erotischen Kontemplation verwandelt. Die Pelzhaare bilden einen in sich kreisenden Wirbel, einen winzigen Malstrom in der Teetasse. Auf seine Vorstellung zurückverwiesen, wird der Trinker zu einem, der sein Ertrinken in effigie genießt.

Das Objekt stellt sich als intelligenter Fetisch dar, durch und durch doppelsinnig, denn es läßt sich nicht entscheiden, ob eine Schale in ein Pelzgebilde oder ob ein Pelz in einen Schalenmund verwandelt wurde. Jenes meint Verweigerung, dieses ein Angebot, ein „bijou discret", um Diderot abzuwandeln. Ähnliche Rätsel hat Meret Oppenheim immer wieder aus ihrer Objektphantasie hervorgezaubert. Das Spiel, das sie mit uns spielt, das Spiel des Sowohl-als-Auch, ist der entscheidende Beitrag der Surrealisten zur Öffnung und Problematisierung unseres Kunstbegriffs.

Im Grunde freilich war diese Entdeckung eine Wiederentdeckung. In der Londoner National Gallery hängt eine „Maria mit dem Kind" von Robert Campin. Ich will nun Meret Oppenheim keinen Heiligenschein anheften, wenn ich von dem „Heiligenschein" spreche, den der Meister von Flemale gemalt hat. Es ist ein aus Bast geflochtener Kaminschirm. Was ist hier geschehen? Wurde ein Gebrauchsgerät sakralisiert oder ein abstraktes Würdesymbol profaniert? Ich hüte mich vor einer Antwort, die nicht beide Verwandlungsmöglichkeiten zuläßt. Solche Einfälle sind an der Wende zur Neuzeit mit ihrer Versachlichung der empirischen Welt nicht gerade häufig, und sie ziehen sich später immer mehr in gedankliche Esoterik zurück, werden anschaulich nicht mehr nachvollziehbar. Erst die Surrealisten haben das schlüpfrige Terrain des Doppelsinns wieder durchforscht. Meret Oppenheim war an dieser Landnahme beteiligt.

Es läßt sich nicht leugnen: ich habe zu Ihnen als Kunsthistoriker gesprochen. Dafür möchte ich mich nachträglich nicht entschuldigen. Es gehört nun einmal zu unserem Metier, daß wir Zusammenhänge aufspüren und auch für das Neue, Unerhörte einen Stammbaum suchen. Konsequent gehandhabt, betrifft dieses Zurücktasten in die Vergangenheit die Frage nach dem Erfindungshorizont, der dem Künstler überhaupt offen steht. Die Surrealisten haben sich die Lizenzen für ihre Ausschweifungen von der regelsprengenden Kunsttheorie der Romantiker, nicht zuletzt der deutschen, bestätigen lassen und dabei ihre kombinatorische Intelligenz etwas zu gering veranschlagt. Auch die Art, wie Künstler vom Schlage Meret Oppenheim mit der Wirklichkeit umgehen, scheint mir ein Wort zu passen, das Tieck in seinem „Sternbald" Albrecht Dürer in den Mund legt: „Das eigentliche Erfinden ist gewiß sehr selten, es ist eine eigene und wunderbare Gabe, etwas bis dahin Unerhörtes hervorzubringen. Was uns erfunden scheint, ist gewöhnlich nur aus älteren schon vorhandenen Dingen zusammengesetzt, und dadurch wird es gewissermaßen neu; ja der eigentliche erste Erfinder setzt seine Geschichte oder sein Gemälde doch auch nur zusammen, indem er teils seine Erfahrungen, teils was ihm dabei eingefallen, oder was er sich erinnert, gelesen, oder gehört hat, in eins faßt."

Die Fähigkeit, das Vielerlei „ins eins zu fassen", macht den Künstler aus, der sich nicht mit dem Abschildern begnügt. An dieser Herausforderung ist das Werk von Meret Oppenheim zu messen.

Es war in dieser Viertelstunde viel von Tradition die Rede. Das enthob mich der Auseinandersetzung mit dem Thema Frauenkunst, die man vielleicht von mir erwartet hat. Meret Oppenheim hat zu dieser Frage Stellung genommen, am ausführlichsten in ihrer Baseler Rede von 1974. Gerade in Hinblick auf unsere Preisträgerin scheint mir aber das Thema nicht sehr ergiebig, denn das, was man das „spezifisch Weibliche" nennt, steht hier nicht zur Diskussion, weder als Angriff, Anklage oder Verteidigung. Meret Oppenheim handelt in ihrer Doppelrolle als Frau und Künstlerin gleichermaßen souverän. Diese errungene Souveränität darf man denen wünschen, die sie gern von der Gesellschaft zugeteilt bekommen möchten.

Integral Contradiction – In Praise of Meret Oppenheim

An address held on the occasion of the ceremony in which Meret Oppenheim was awarded the Major Art Prize of Berlin 1982 at the Academy of Fine Arts Berlin

Werner Hofmann

Man Ray once captured Meret Oppenheim's beauty in a famous picture I'm sure most of you will know. This picture is a photograph, one of the most intelligent ones there is, for it elevates the medium to the formal stringency of an icon. An Ingres picture could not have been more meticulously composed. All this already points to the aura of sacredness which was profaned by the Surrealists and thus restored at the level of integral contradiction.

In Man Ray's series of portraits of Parisian friends and celebrities this picture is of special significance, for the pictorial element forms part of a gesture indicating both rejection and expectation. This posture and its attribute, a wheel, lend the picture the potential quality of a classic allegory. Let me briefly describe this remarkable composition: A naked woman is leaning on a wheel which, judging from its size and shape, is part of a machine. The wheel creates a sort of barrier between the woman and the viewer. Her left arm, resting on the wheel's vertex, is black from the elbow to the fingertips, apparently dyed with greasy printer's ink, which also points to the wheel's function. We may assume that it is the star wheel of a printing press. But the glossy blackness of the arm has nothing to do with the dirt associated with hard labor. On the one hand the dyed arm is reminiscent of the wheel's metallic surface, on the other hand it hints at a ritual. This is no episode from "L'Histoire d'O" – Man Ray takes a more subtle approach –, but still the resulting picture depicts a classic male phantasy. We witness an event which puts the female body under the power of a machine controlled by men. This total physical surrender is somewhat strenuously construed as a metaphor of the printing process: the black arm is the living, three-dimensional printing pattern which may be directly transferred onto a two-dimensional print. The mechanical process of producing and reproducing pictures seems to be linked with its distant, prehistoric origins: the caveman's handmark which reproduces the authentic trace of the individual it represents in a picture.

Such speculation, though, overshadows the picture's inherent poetry of body and machine interlocking and captured in motionlessness on a photograph. At the same time, this impression of interlocking is denied by the black hand shielding the woman's forehead, fingers spread out as if crowning it with a four-pronged crown. Meret Oppenheim does not act as an obedient model here: She strikes a deliberate pose, adopting a regal bearing with a gesture borrowed from sign language and familiar to us since antiquity. This is the gesture with which the Virgin Mary rejects the Angel's message in many pictures, yet by rejecting it she accepts her fate. Once we have recognized the picture's magic as a reflection of sign language elevated to sacral status, it is not hard to discover another association suggested by the wheel. I am thinking of Catherine of Alexandria who would have been tortured on a wheel by order of Emperor Maxentius had not Heaven itself intervened by sending thunder and lightning. Will you follow this free association? I think that it is by no means more surprising than that model of Surrealist beauty, the encounter of a sewing-machine and an umbrella on a dissecting table imagined by Lautréamont. Certainly no one thought of Saint Catherine when this picture was composed, but that is not the point. The point is that the result encourages our imagination. Comparing Meret Oppenheim to that Cypriote princess appeals to me, and I can easily find facts to support my argument. As legend has it, Catherine managed to convince fifty philosophers and convert them to her faith; that she was also able to convert two hundred warriors to Christianity is only of secondary importance here – what matters to us is that this young woman was able to deal with professional thinkers without simply resorting to the argument conceded to women (from a thoroughly male point of view) by Max Ernst: "La nudité de la femme est plus sage que l'enseignement du philosophe." (The nakedness of a woman is wiser than the erudition of a philosopher.) A nice remark rephrasing an old cliché, yet I do not want to project it onto Man Ray's allegoric photograph, because the woman portrayed is not just a beauty disarming her judges – a bunch of old men – with the help of her loveliness. This takes me back to Saint Catherine. Thanks to divine intervention she was saved from martyrdom – but what is this cruel spectacle of torture and dismemberment prepared by imperial minions, if not the total, ultimate rape of woman by man?

Meret Oppenheim has escaped this age-old women's role with cleverness and instinct. No angel has come to her rescue – her argument was and is her creativity. She is treading on that thin line where self-determination comes under the admiring influence of outside determination. Thus, Man Ray's picture is ambiguous. The woman accepts her celebration as a beautiful object, but retains her dignity and distance which is above the machine that wants to consume her. This attitude provokes a bewildered, thoughtful reaction in the male viewer, for whom this allegory was created. He discovers in it the Surrealists' ambivalent attitude towards women: They are coolly eroticized and have to pay with obedient passivity – the familiar image of the golden cage. But Meret Oppenheim not only liberated herself from this cage, she defeated it with her wit and imagination. At the same time she ironized the erotically fixed fantasies of her Surrealist friends, proving that the "idée-fixe" was the prison of the imagination. I am referring to the famous fur-trimmed cup of 1936 which was bought by the New York Museum of Modern Art for 250 Swiss francs. Recently it seems to have become the ascetic's duty to leave out this object when discussing the art of Meret Oppenheim, as if to protect her from her own fame. But what is so bad about gestures transformed into objects and gradually turning into symbols over the decades?

This "Déjeuner en fourrure", as it is called, is an example of the Surrealist poetry of alienation, which ever since Duchamp's bottle-dryer

had committed itself to alienating objects of everyday use from their everyday function: a witty undertaking which will make sense only if it reveals a new, hidden meaning, i.e., a metaphorical function. The "Breakfast In Fur" serves as the perfect example for this shift of function. Meret Oppenheim's invention works along the same line as her refusal of consumption which characterized our comparison with Saint Catherine, but at the same it contains a new offer of consumption which is hardly disguised. Fur, which has always been closely associated with the female genitals, is used here as the lining of a drinking vessel which ceases to exist in its original function, turning into an object of erotic contemplation. The fur hair forms a whirling vortex, a tiny maelstrom in a teacup. Referred back to his imagination, the drinker takes delight in his drowning in effigy. The object presents itself as an intelligent, entirely ambiguous fetish, for it remains unclear whether a drinking vessel was transformed into a furry object or whether the fur was turned into the vessel's mouth. The former signifies refusal, the latter symbolizes an offer – a "bijou discret", to paraphrase Diderot. Meret Oppenheim has produced countless puzzling objects in a similar vein. The game she plays with us, a game of "not-only-but-also", is the Surrealists' crucial contribution to extending and debating our idea of art.

Basically, however, this discovery was a rediscovery. In the National Gallery in London there is a picture of "Mary with the Child" by Robert Campin. Now, I do not intend to endow Meret Oppenheim with a halo when I speak of the "halo" painted by the Master of Flemalle. It is the bast-woven fender of a fireplace. What happened here? Was an object of everyday use "sacralized" or was an abstract symbol of authority profaned? I don't accept any answer which does not permit both forms of transformation. Ideas like that were not exactly common at the turn from the Middle Ages to Modernity, with its de-emotionalization of the empiric world, and gradually withdrew further and further into an esoteric way of thinking, ceasing to be visually comprehensible. It was the Surrealists who ventured back into the slippery terrain of ambiguity, and Meret Oppenheim took part in this conquest.

I cannot deny that I have spoken to you as an art historian – but I am not going to make any belated apologies. It just is part of our trade to explore relationships and to try and establish a genealogy of what is new and unheard-of. Taken to its logical conclusion, this "groping" one's way back into the past addresses the question of the artistic scope of imagination as such. The Surrealists turned to the innovative art theory of the Romantics, notably the German Romantics, to find license and approval of their excesses, somewhat neglecting their combinational intelligence. The way artists like Meret Oppenheim deal with reality reminds me of Albrecht Dürer's words in Ludwig Tieck's novel "Franz Sternbalds Wanderungen" (1798): "The actual act of invention surely is very rare, for it is a special and wonderful gift to create something new and hitherto unheard-of. What seems like a novel invention to us is usually assembled from older, already existing things which thus turn into something new, as it were. Indeed, even the original inventor only puts together his story or his painting by combining into one work partly his own experience and knowledge and partly what he recalls or has once read or heard."

This ability to "combine into one" a multitude of experiences is what makes an artist who is not content with mere representation. This is the standard against which Meret Oppenheim's work has to be measured.

I have talked quite a lot about tradition in the past fifteen minutes, avoiding the issue of women's art which I may have been expected to address. Meret Oppenheim has given her views on this subject on various occasions, most notably in her Basle speech of 1974. Besides, the subject does not seem to offer too many relevant aspects as far as our award-winner is concerned, because what is commonly referred to as "specifically female" is not up for discussion here and, therefore, does not need be attacked, accused or defended. Meret Oppenheim is equally independent in her double role as both a woman and an artist – let us hope for the same kind of independence for those who would like it to be handed out to them by society.

Meret La Roche-Oppenheim
Zieglerstrasse 30
CH-3007 Bern
Telephon 031 25 75 95
46, av Jean Moulin
F-75014 Paris
Téléphone 5 31 87 10

Bern, 4. X. 78

Sehr geehrter Herr Gorsen!

In Ihrem Buch „Sexualästhetik" Rowohlt erscheint wieder das Photo des 1959 im Dezember von mir arrangierten „festins" aus Anlass der Vernissage der Exposition Internationale du Surréalisme in der Galerie Cordier, ohne Nennung meines Namens. Schon im Buch „Happenings" von Vostell war ein Photo ohne meinen Namen. Eine Teilnehmerin des ersten (und eigentlichen) Festmahles auf dem Körper einer Frau schrieb damals an Vostell. Übrigens war es kein Happening, sondern ein Frühlingsfest. Der Tisch, d.h. das Tuch auf dem die Frau lag, war übersät mit kleinen Waldanemonen (es war April). Das festin im Dezember habe ich etwas gegen meine Überzeugung, nur auf André Bretons Drängen hin gemacht. Aus unerfindlichen Gründen stand im Katalog dieser Ausstellung unter dem Photo (Originalphoto des ersten Festmahles) nur: Photo Meret Oppenheim. War es Breton, der meinen „Ruf" schützen wollte oder war es Sabotage von Collegen? Ich weiss es nicht. Am ersten Festmahl nahmen drei Männer und zwei Frauen teil, alles Künstler. Nur die Nackte auf dem Tisch, oder „der Tisch" war ein Mädchen, das ich im Café angesprochen hatte, das uns allen unbekannt war. Es waren also drei Paare.

Ich traf zufällig Harry Szeemann und sprach ihm davon. Er sagte mir, daß ich ihm vor dem „festin" in der Gal. Cordier schon vom ersten Festmahl gesprochen hatte, er sei also „Zeuge".

Mit freundlichen Grüssen

Meret Oppenheim

S. Dalis Plagiat, etwa ein Jahr später, sei ihm wahrscheinlich von Journalisten suggeriert worden, sagte man mir, er wusste vielleicht nichts von meinem „Festin".

Dear Mr. Gorsen!

Your book "Sexualästhetik" Rowohlt once again features the photograph of the "festin" that I organized in December of 1959 on the occasion of the opening of the Exposition Internationale du Surréalisme at the Galerie Cordier. My name is not mentioned in connection with this photo. Already in Vostell's book, "Happenings", the photograph appeared without my name. One of the participants of the first actual banquet held on a woman's body wrote to Vostell back then. I might also add that it was not a happening, but a spring banquet. The table, i.e., the cloth on which the woman lay, was completely covered with wood anemones (it was April). I organized the festin in December against my conviction, only on André Breton's insistence. For inexplicable reasons only the following was cited under the photograph (original photo of the first banquet): "Photo Meret Oppenheim" in the catalogue of this exhibition. Was it Breton who wanted to safeguard my reputation or was it sabotage by colleagues? Three men and two women, all artists, partook of the first banquet. Only the naked woman on the table, or the "table" itself, was a girl who none of us knew, whom I approached in a café. Thus there were three couples.

I ran into Harry Szeemann and spoke to him about this. He said to me that I had already told him about the first banquet, the "festin" held at the Galerie Cordier, that he was thus a "witness".

Meret Oppenheim

That S. Dali had copied my banquet about a year later was probably called to his attention by journalists. I was told that he may have known nothing about my "festin".

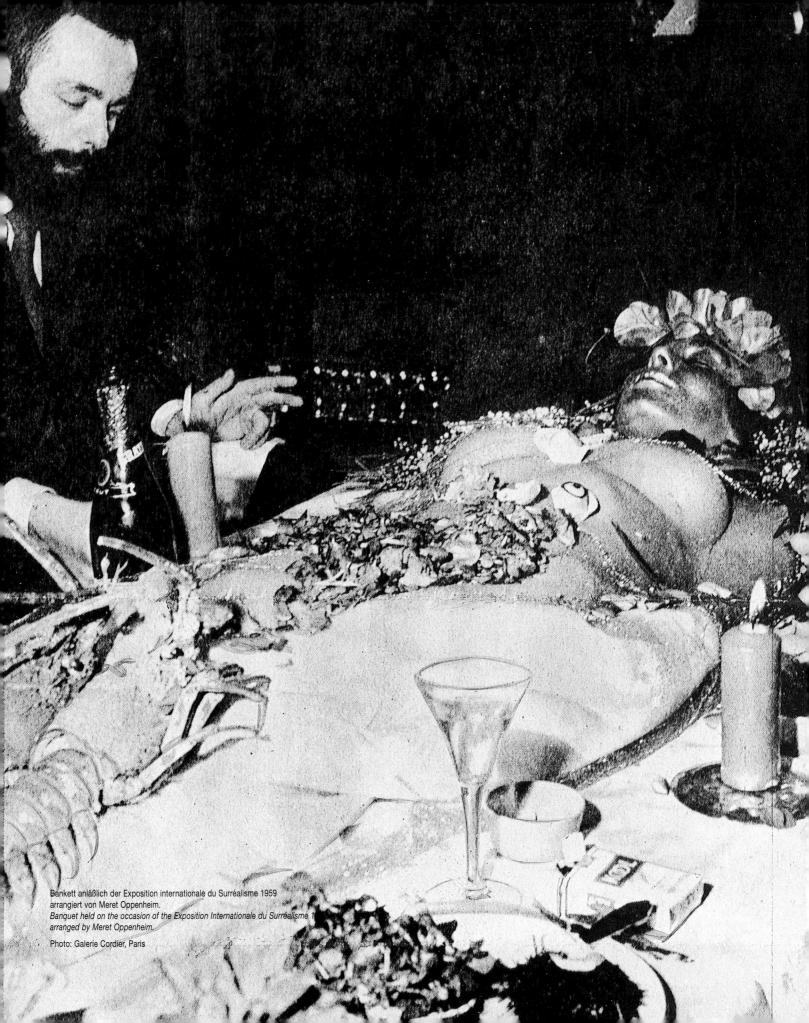

Bankett anläßlich der Exposition internationale du Surréalisme 1959
arrangiert von Meret Oppenheim.
Banquet held on the occasion of the Exposition Internationale du Surréalisme 1
arranged by Meret Oppenheim.
Photo: Galerie Cordier, Paris

Meret Oppenheims Festmähler – Zur Theorie androgyner Kreativität

Peter Gorsen

Die von Meret Oppenheim im April und Dezember 1959 inszenierten Gastmähler oder „Festins", die photographisch in zwei Versionen überliefert sind, einmal als ein Festessen unter Freunden in Bern, dann als Bankett in Paris zur Eröffnung der „Exposition internationale du Surréalisme", bedeuteten für die Künstlerin einen endgültigen Abschied vom Surrealismus, an dessen Ausstellungsaktivitäten sie sich zuletzt 1939 beteiligt hatte. Wie man aus ihrem reichhaltigen zeichnerischen und malerischen Werk, das in den dreißiger Jahren neben den bekannten surrealistischen Assemblagen („Le déjeuner en fourrure", „Ma gouvernante") entstand, weiß, hatte es von Anfang an Identifizierungsschwierigkeiten mit dem gewaltförmigen surrealistischen Eros gegeben, den Meret Oppenheim für das „zweite Geschlecht" als destruktiv und tragisch erlebte.

Josef Helfenstein hat an Bildern wie „Das Leiden der Genoveva", der „Steinfrau" und dem „Zukunfts-Selbstporträt als Greisin" (alle 1938 bis 1939) gezeigt, wie die Künstlerin auf die schmerzvolle Auseinandersetzung mit der weiblichen Natur mit einer „kritischen Umfunktionierung" der Ikonographie reagierte. [1] Von Carl Gustav Jung angeregt (und möglicherweise auch von seiner Schule psychotherapiert) besann sie sich langfristig auf eine matriarchal-mythologische Positionierung der weiblichen Kreativität.

Isabel Schulz hat das 1970 entstandene unvollendete Objekt-Bild „Irma la Douce" als „einen Hinweis auf die matriarchalen Ursprünge unserer Geschichte (von denen Meret Oppenheim überzeugt war)" gedeutet und zu Recht in der berühmten Dankesrede der Künstlerin für den Preis der Stadt Basel 1975 einen Appell zur Rückbesinnung auf die naturnahe, lebensbejahende, matriarchale Spiritualität gesehen. [2] Der matriarchale Kult hat sich in Jahreszeiten-Zyklen und Mondmonaten magisch-rituell artikuliert. An den Sonnenwenden und Tagundnachtgleichen wurden die vier Hauptfeste gefeiert, die der Initiation, der Hochzeit, dem Opfertod und der Wiedergeburt geweiht waren. Dieser Kalender legt nahe, das im Berner Freundeskreis veranstaltete „Frühlingsfest" vom April 1959, das die liegende Frau auf dem Tischtuch „übersät mit kleinen Waldanemonen (es war April)" präsentiert, als Manifestation des beschworenen wiedererwachten Lebens, als Erinnerung an das matriarchale „Fest zur Frühlings-Tagundnachtgleiche" zu deuten. [3]

Meret Oppenheim hat die Quellen ihres mythologischen, kunsthistorischen, tiefenpsychologischen Wissens auch gesprächsweise nie ausbreiten wollen oder können und beim Kunstbetrachter stets auf Intuitionismus bestanden. Eine rekonstruierende Beschreibung der Fruchtbarkeitssymbole des matriarchalen Frühlingsfestes und des „matriarchalen Kalenders" insgesamt hat dagegen Heide Göttner-Abendroth versucht. Nach ihr beginnt das mythische Jahr mit dem „Fest der Frühlingsgöttin Ostara ... zur Frühlings-Tagundnachtgleiche am Widderpunkt (20. bis 23. März). Noch in der christlichen Zeit heißt es „Ostern" und ist erfüllt von Göttinsymbolen: die ersten Blumen, knospende Zweige, farbige Eier, kleine neugeborene Tiere wie Küken, Lämmchen, Zicklein, junge Hasen, alles Zeichen des aufkeimenden Lebens". [4] Es ist ein Fest zur Initiation in die Mysterien der Frühlingsgöttin, die als „weiße Mädchengöttin" die „ungestüme Kraft der Jugend und des Anfangs" verkörpert. [5]

Meret Oppenheim hat in Annäherung an dieses Ritual (deren Beschreibung bei Göttner-Abendroth sie noch nicht kennen konnte, aber auch nicht nötig gehabt hätte) ihr erstes „Frühlingsfest" inszeniert. Der mit einem leichten Beruhigungsmittel eingeschläferte Akt (mündliche Mitteilung an den Verfasser) verkörpert die Mädchengöttin. Ihr Haupt ist sakral vergoldet und bekränzt, der Leib mit Blumen und Speisen dekoriert. Drei Männer und zwei Frauen (Meret Oppenheim eingeschlossen) und das allen unbekannte Mädchen, „also drei Paare", haben daran teilgenommen. Diese Konstellation ist nicht unerheblich für die im Brief an den Verfasser betonte Abgrenzung vom „Happening" im Sinne Wolf Vostells und vom „Festin" in der zweiten Version der Pariser Surrealismus-Ausstellung. Vostell hatte ein Photo der Pariser Zelebration in seinen mit Jürgen Becker herausgegebenen Dokumentationsband über „Happenings" (Reinbek 1965) kommentarlos eingestreut. Der von André Breton und Marcel Duchamp herausgegebene Ausstellungskatalog vermerkt auf Seite 2 „Le festin inaugural est règlé par Meret Oppenheim". Auf der vorletzten Seite des vierfarbigen Katalogs erscheint eine Abbildung des ersten „Festin" aus Bern mit dem Vermerk „Photo Meret Oppenheim", den die Künstlerin für nicht ausreichend hielt.

In ihrem Brief an den Verfasser, aber später auch mündlich hat Meret Oppenheim ihre Unzufriedenheit mit dem Pariser „Festin" bekundet. Sie habe etwas gegen ihre Überzeugung und „nur auf André Bretons Drängen hin gemacht". Für dieses nachträgliche negative Urteil hat ganz offensichtlich ein damals international sehr verbreitetes Pressephoto vom zweiten „Festin" am Eröffnungstag der Pariser Ausstellung eine große Rolle gespielt (Abb. S. 31). Im Sinne Oppenheims mußte der gewählte Ausschnitt der Zeremonie, der einen rauchenden, männlichen Teilnehmer vor dem als Eßobjekt garnierten Mädchenakt zeigt, mißverstanden werden. Der Schwall der nachfolgenden sexistisch gestimmten Reportagen und Publikationen hat dies leider bestätigt. Im matriarchal-mythologisch interpretierten Berner Frühlingsmahl der Künstlerin spielt der männliche Festteilnehmer nur eine untergeordnete, empfangende Rolle, die sich aus der ursprünglichen Konstellation der Mutter- und Fruchtbarkeitsgöttin zu ihrem Kind und Sohn herleitet. Meret Oppenheim dachte dabei nicht an eine matriarchale Umkehrung des bestehenden patriarchalen Geschlechterverhältnisses, aber doch an eine emanzipative Neuorientierung des weiblichen Selbst, das sich seiner unterdrückten männlichen Eigenschaften und Qualitäten bewußt wird, sie gegen allen kulturellen Widerstand akzeptiert und in eine androgyne, ganzheitliche Persönlichkeit integriert.

Eine genaue Beschreibung des zelebrierten „Frühlingsfestes" und der dabei in symbolischer Funktion eingesetzten Materialien steht immer noch aus. Aber selbst der reduzierte Photoausschnitt erlaubt erheblichen Zweifel an einer Deutung, die den sexistischen, oral-sadistischen Objektcharakter des Zeremoniells hervorhebt und das Frühlingsmahl restlos in die Tradition der surrealistischen fetischistischen Erotik stellt. Zur remythisierten Ikonographie des Pariser „Festin" paßt eher eine Interpretation, die das grün bekränzte, auf weißem Tischtuch liegende Mäd-

chen, das von zwei brennenden Kerzen beleuchtet wird, als Teilnehmerin eines Initiationsfestes beschreibt, das der Wiederkehr des Lebens, der Rückkehr des Lichts gewidmet ist und zur Wintersonnenwende, am 2. Februar zu „Lichtmeß" gefeiert wurde, ein Datum, das ungefähr auch mit der Dauer der Pariser Ausstellung zusammenfällt.

Xavière Gauthier hält es hingegen für ausgemacht, daß Oppenheim nicht von der Linie des männlichen Voyeurismus in Romantik und Surrealismus abgewichen ist. Sie tische lediglich eine „femme-fruit: objet de consommation" auf. Man wisse „que ce besoin de transformer l'être en avoir est typique de la société capitaliste"[6]. Die vermeintlich verdinglichte Tischfrau Oppenheims wird mit René Magrittes verkorkter Flaschenfrau verglichen und in die problematische Galerie surrealistischer Weiblichkeitsdarstellungen von Max Ernst, Paul Delvaux, Felix Labisse und André Masson eingereiht.

Die Karriere der „Festins" in der kunsthistorischen Rezeption ist in anderer Richtung erfolgt, als es Oppenheim für sich erhoffte. Sie ist „als selbstbestimmt handelndes Künstlerinnen-Subjekt nicht dem zugewiesenen Objekt- und Bildstatus als Frau" entkommen, der sie bis in den Traum hinein verfolgte.[7] Es ist typisch für die Rolle der Künstlerin, daß zwischen Werk und Person selten getrennt wird. Andererseits kann Meret Oppenheim von ihren Berührungen und teilweisen Übereinstimmungen mit dem Surrealismus Bretonscher Prägung nicht freigesprochen werden. Als sie sich auf den Mythos der Naturfrau und den mit ihr kombinierten Erotismus der Surrealisten einließ, so daß ihre frühen fetischistischen Objekterfindungen des surrealistischen Beifalls sicher sein konnten, mußte Meret Oppenheim damit rechnen, daß ihre Identitätskonflikte übersehen werden. Für ihren Erfolg in der surrealistischen Gruppe reichte es, daß sie die gleichen Themen in Angriff nahm. Zu ihnen gehörte auch der bereits reichlich strapazierte Zusammenhang zwischen Eßlust und Sexualität, den Freud in der oralen, kannibalischen Organisation der kindlichen, prägenitalen Libido fand und Dali in die hedonistische Formel preßte: „La beauté sera comestible ou ne sera pas. La beauté n'est que la somme de conscience de nos perversions"(1933). [8]

Der Kannibalismus der surrealistischen Erotik war eine Voranzeige des gesellschaftlichen Konsumhedonismus, der das Eßbare und Zerstückelbare der Wirklichkeit, ihre materielle Inbesitznahme anstrebt. Die Sexualisierung des Konsums mit Hilfe der oralen und kannibalischen Libido gehört längst zum Standard. Dalis Perversion ist heute Symptom einer tendenziellen Geschmacksentwicklung im Kapitalismus. Meret Oppenheim mußte gewärtig sein, daß der Pariser „Festin", dessen leibhaftig verkörperte Licht- und Frühlingsgöttin nach der Vernissage gegen eine leblose Puppe eingetauscht wurde, als Chiffre derselben Konsumästhetik gelesen wurde, für deren Hedonismus Dali zahlreiche Vorformen, etwa beim Bankett zugunsten emigrierter Künstler im kalifornischen Del Monte (1941) [9], inszeniert hatte.

Mir schien, daß Meret Oppenheim sich später mit den Äquivokationen ihres aus der eigenen Regie geratenen „Festin inaugural" in Paris und mit dem mißverständlichen Pressephoto in seinem Gefolge abgefunden hatte. Sie hat sich alternativen Interpretationen ihres zweiten Festes in dem oben skizzierten Sinn mir gegenüber nicht verschlossen. Ihr Abschied vom männlichen Perspektivismus der surrealistischen Erotik, den sie durch ihre frühe Objektkunst mitgetragen hatte, war in den siebziger Jahren endgültig. Er berührte sie überhaupt nicht mehr,

während sie gleichzeitig an die Ausformulierung des lange mit sich herumgetragenen Konzepts über weibliche Kreativität ging. Ein erstes Resultat war die am 16. Januar 1975 verlesene Dankesrede für den Kunstpreis der Stadt Basel. Ihr frühester Abdruck findet sich in dem von Valie Export herausgegebenen Katalog zu der vom 7. März bis 5. April des gleichen Jahres stattgefundenen Ausstellung „Magna. Feminismus: Kunst und Kreativität" in der Galerie nächst St. Stephan in Wien, die von einem internationalen Kunstgespräch vertieft wurde. Oppenheims Text und ihre Statements in einem gleichfalls abgedruckten Interview mit Valie Export ließen viele feministisch eingestellte Künstlerinnen aufhorchen. Oppenheim wurde bald darauf zur Ausstellung „Künstlerinnen international 1877-1977" in die „Neue Gesellschaft für bildende Kunst" von einer feministischen Projektgruppe (Ursula Bierther, Petra Zöfelt, Sarah Schumann, Inge Schuhmacher, Karin Petersen, Ulrike Stelzel, Evelyn Kuwertz) für den 8. März bis 10. April 1977 nach Berlin eingeladen. Ausgestellt war „Die alte Schlange", eine gegenständliche Assemblage von 1970. Ihr kritischer Textbeitrag über „Weibliche Kunst", der Gedanken der Baseler Rede aufnahm und weiterführte, wurde nicht in den Katalog übernommen, sondern in der Zeitschrift „Die Schwarze Botin", Nr.4/Juli 1977 abgedruckt.

In einem von Sarah Schumann geschriebenen Artikel des Katalogs „Fragen und Assoziationen zu den Arbeiten von Meret Oppenheim" erfahren wir noch einige wenig bekannte Einzelheiten zu beiden „Festins": „<Zwei Frauen und drei Männer essen von einer nackten Frau „also im ganzen drei Paare. Eine Freundin, von der gegessen werden sollte? nein, das ginge nicht. Es muß eine Fremde sein.> Ein junges Mädchen, eine Zufallsbekanntschaft, wurde angefragt. Und Meret Oppenheim hatte schon morgens im Wald einen Korb voll Anemonen gepflückt, um damit die nackte, auf dem Tisch liegende Frau bei Kerzenlicht zu dekorieren. Das Arrangement führte Meret Oppenheim alleine aus, während die Freunde im Nebenzimmer warteten (<sie durften ein Glas trinken, sich aber nicht besaufen>'). Die Vorspeise, Tartarsteak, Champignonsalat, Süßspeise liegen auf der nackten Frau. Sie nehmen sie mit dem Mund vom Körper. Meret Oppenheim: „Es war ein schönes Fest. Es sollte jetzt immer statt Ostern gefeiert werden." Im Winter 1959-1960 wird dieses 'Mahl' in der Galerie Cordier ... wiederholt ..., diesmal ist die Frau mit einem Goldnetz überzogen. Man nimmt die vorbereiteten Happen mit der Hand vom Körper und legt sie auf den Teller. Das war vor den Happenings, aber Meret Oppenheim sagt: „Es war kein Happening, es war ein Frühlingsfest." Weitere Details beschreibt Isabel Schulz.

Die im Katalog „Magna" und in der „Schwarzen Botin" 1975 veröffentlichten Texte enthalten in Kurzform das Kreativitätstheorem Meret Oppenheims und ihre differenzierte, kontroversielle Abgrenzung vom Feminismus, der nur für kurze Zeit und letztlich vergeblich auf ein Bündnis mit dieser international einflußreichen Künstlerin hoffen konnte. Oppenheim, die auf eine lange Auseinandersetzung mit den Grundideen C.G.Jungs und wohl auch auf praktisch-therapeutische Erfahrungen zurückblicken konnte, war überzeugt, daß künstlerische Kreativität – unabhängig von der Geschlechtszugehörigkeit der Person – psychisch immer zweipolig, also männlich und weiblich organisiert ist. Eine Gegenüberstellung von männlichem und weiblichem Denken bzw. von Männer- und Frauenkunst wird abgelehnt, weil sie zu einer Aufspaltung der mannweiblichen Gesamtpsyche führe. Oppenheim sah in der symmetrischen Wechselseitigkeit von Animus und Anima die vorwärtstreibende Kraft

künstlerischer Produktivität bei der Frau wie beim Mann. Da ihr die soziologische Betrachtungsweise fremd war, mußte sie die Vorstellungen von „engagierter feministischer Kunst" und „female sensitivity" für „total falsch eingespurt" halten, als einen Rückfall weiblicher Kreativität in das patriarchal verordnete Getto der „Frauenkunst" mißverstehen. Patriarchalismus und Feminismus waren für sie die abschreckenden Symbole eines Standpunktdenkens, das ihr ebenso starr, steril und primitiv dünkte wie die historisch zurückliegenden matriarchalen und patriarchalen Stufen der noch nicht abgeschlossenen Menschheitsentwicklung. Oppenheim berief sich auf eine offene kreative Evolution, in der „die während des vorhergehenden Stadiums unterdrückten Fähigkeiten der (männlichen wie der weiblichen) Menschen weiter zu entwickeln sind". Im Interesse des ganzheitlichen, androgyn gepolten Zukunftsmenschen forderte sie eine über dem Geschlechtergegensatz stehende Kreativität und Kunst, die sich auf keine Seite des Geschlechterkampfes stellen. Neutralität gegenüber den Kontrahenten ist eine Konsequenz ihres androgynistischen Kreativitätsprinzips.

Meret Oppenheim meinte mit Hilfe des tiefenpsychologischen, Jungschen Modells androgyner Ausgeglichenheit und Vollkommenheit, nach dem auch alle kulturellen Dissonanzen von weiblich und männlich abzulehnen seien, sich das „Wimmern gegen Phallokratie" und Misandrie ersparen zu können. Auch für die Selbstverachtung und Minderwertigkeitsgefühle der Frauen hatte sie weder Mitleid noch Solidarität übrig, sondern nur den Rat, ihr Geistig-Männliches nicht länger auf die Männer zu projizieren, sondern es bei sich selbst zu kultivieren. Wenn Frauen „ihr eigenes Weibliches leben müssen, sowie das von Männern auf sie projizierte", also zum „Weib hoch 2" verurteilt sind, dann sei das „doch wohl zu viel".

Einen Ausweg oder vielmehr Ausbruch aus dem weiblichen Masochismus erhoffte sich Oppenheim von der Verlegung der Geschlechterdifferenz in ein androgynes, zweigeschlechtlich gepoltes Selbstbewußtsein, das jedem Menschen eigene und somit jede Konkurrenz und Feindschaft zwischen den Geschlechtern beenden würde. Die androgynistische Utopie ist der Kern ihrer Kreativitätstheorie, nach der sich Oppenheims postsurrealistisches Werk auszurichten scheint. Der psychologisierende, enthistorisierende Entwurf des Menschen als doppelgeschlechtlich empfindendes Wesen verkennt allerdings die ungleich vergesellschaftete Optik der Geschlechter.[10] Das Geistig-Männliche, das die Frauen bei sich selbst aktivieren anstatt verdrängen sollen, wird nicht allein durch einen psychischen Befreiungsakt von Projektionen des anderen Geschlechts erreicht, sondern erfordert das reale Heraustreten der Frau aus der Verfügungsrolle für den Mann. Solange dies gesamtgesellschaftlich in den Sternen steht, müssen künstlerische Inszenierungen wie die „Festins" mißverständlich bleiben. Sie können als Weiblichkeitsprojektionen des Mannes unter weiblicher Regie wahrgenommen und verzerrt werden. Dies veranlaßte Oppenheim zu ihrer Distanzierung von der Pariser Version des „Frühlingsfestes", das hier als Vorspann einer sich selbst feiernden surrealistischen Erotik-Ausstellung in andere Bahnen gelenkt wurde.

Ich habe alle wesentlichen Kritikpunkte zu Oppenheims Androgynitätskonzept vor über fünfzehn Jahren vorgestellt. Silvia Eiblmayr hat darauf ausdrücklich hingewiesen, mich aber bei meinem Versuch, androgynistische und feministische Prämissen kritisch aufeinanderzubeziehen, zum Exponenten eines harmonistischen Utopiemodells „unter

sozialistischen Vorzeichen" abgestempelt. Ich habe nie behauptet, daß das Androgynitätsideal allein die Geschlechtsdifferenz wirklich aufheben kann oder soll. Ich bin allerdings der Auffassung, daß es als „Metapher für die Sehnsucht nach Ganzheit und Vollkommenheit"[13] und als regulative Idee im Sinne Kants kulturell permanent wirksam, ja mit der abendländischen Theorie der Kreativität verwachsen ist. Diese auf den platonischen Mythos zurückgehende Tradition des Denkens hat auch Meret Oppenheim immer hochgehalten. Der Androgynismus ist freilich nicht als eine schöne Verschmelzungsmystik der Geschlechter zu denken, die es tendenziell im Unbewußten ebenso gibt wie den traumatisierenden Geschlechtergegensatz.

Selbstverständlich können die intellektuellen Operationen der Synthese und Analyse und deren Dialektik von der Bearbeitung der androgynen Psyche nicht ausgeschlossen und in ein einheitliches Seinsprinzip sublimiert werden. Diesen Ahistorismus verbietet allein schon die kritische, feministische Thematisierung des Androgynitätskonzepts. Ich habe Weiblichkeit und Männlichkeit nicht auf der gleichen Ebene als „essentiell natürlich(e)" Qualitäten definiert[14], sondern immer als hierarchisch bestimmten Gegensatz von Natur und Geschichte oder von Sein und Tun verurteilt. Allerdings plädiere ich für die Demontage dieser historisch gewordenen Asymmetrien, ohne deswegen Geschichte abschaffen zu wollen und einer obskuren Seinsmystik das Wort zu reden.

Anders verhält es sich bei Meret Oppenheim. Aus dem verkürzten, psychologistischem Androgynismus ihres Kreativitätstheorems läßt sich in der Tat ableiten, daß Frau aus dem Geschichtsprozeß hinauskatapultiert und zu einem Wesen jenseits aller Entfremdungsproblematik idealisiert wird. Aber was wiegt dieser Konstruktionsfehler gegenüber einem künstlerischen Werk, das die geschlechtsspezifischen Mythologisierungen durcheinanderwirbelt und nicht in der gewohnten, von der Geschichte vorgegebenen Weise aufeinanderbezieht! Werk und Theorie klaffen auseinander.

Verwendete Literatur

1) Josef Helfenstein: Meret Oppenheim und der Surrealismus, Stuttgart 1993, S. 107f, 123ff.
2) Isabel Schulz: „Edelfuchs im Morgenrot". Studien zum Werk von Meret Oppenheim, München 1993, S. 58f.
3) Vgl. Heide Göttner-Abendroth: Die tanzende Göttin. Prinzipien einer matriarchalen Ästhetik, München 1982, S. 241.
4) Wie Anmerkung 3, S. 224.
5) S. 225.
6) Xavière Gauthier: Surréalisme et sexualité, Préface de J.B. Pontalis, Paris 1971, S. 115, 118.
7) Schulz, wie Anmerkung 2, S. 126.
8) Zitiert u. erläutert in Peter Gorsen: Sexualästhetik, Reinbek 1972, S. 143f. und weitergeführt in 2. veränderter Auflage, 1987, S. 336f.
9) Salvador Dali, Retrospektive 1920-1980, München 1980, S. 428, 432.
10) Vgl. meine Ausführungen in: Gislind Nabakowski, Helke Sander, Peter Gorsen: Frauen in der Kunst, 2. Bd., Frankfurt a. M. 1980, S. 158ff.
11) Ebd.
12) Silvia Eiblmayr: Die Frau als Bild. Der weibliche Körper in der Kunst des 20. Jahrhunderts, Berlin 1993, S. 20-24.
13) Wie Anmerkung 12, S. 24.
14) S. 23.

Meret Oppenheim's Banquets – A Theory of Androgyne Creativity

Peter Gorsen

In April and December 1959 Meret Oppenheim staged banquets or "festins", once as a banquet in the company of friends in Berne and on another occasion as a banquet held in Paris at the opening of the "Exposition international du surréalisme". For the artist these banquets, which were photographically documented in two versions, marked a final break with Surrealism (the last Surrealist exhibition which she participated in was in 1939). Her rich oeuvre of drawings and paintings evolved in the thirties parallel to her well-known Surrealist assemblages ("Le déjeuner en fourrure", "Ma gouvernante"). As can be seen in her work, she had trouble from the beginning identifying with the brutal surrealist eros which Meret Oppenheim experienced as destructive and tragic for the "second sex".

On the basis of paintings such as "The Suffering of Genevieve", the "Stone Woman" and "Future Self-Portrait as an Old Woman" (all 1938-39) Josef Helfenstein has shown how the artist responded to the painful study of female nature with a "critical refunctioning of iconography".[1] Inspired by Carl Gustav Jung (and possibly after having undergone psychotherapy with his school), she long advocated a matriarchal-mythological position vis-a-vis female creativity.

Isabel Schulz interpreted the never completed object-picture "Irma la Douce" from 1970 as a reference to the matriarchal roots of our history (of whose existence Oppenheim was convinced). She was correct in interpreting the famous speech the artist gave when she accepted the prize of the city of Basle in 1975 as an appeal to a return to a nature-oriented, affirmative matriarchal spirituality.[2]

The matriarchal cult is articulated in the cycle of seasons and lunar months in a magical, ritual way. On the solstices and equinoxes, there were four major celebrations: initiation, marriage, sacrificial death and rebirth. The calendar suggests that we can interpret the "spring banquet" celebrated with friends in April 1959, which featured a woman lying on the table cloth "completely covered with small wood anemones (it was April)", as a manifestation of life conjured up, reawaken, as a memory of the matriarchal "equinox festival."[3]

Meret Oppenheim never wanted, nor was able, to elaborate on the sources of her mythological, art historical, deep psychological insights in conversations. She always insisted on the art viewer assuming an intuitive approach. By contrast, Heide Göttner-Abendroth attempted a reconstructive description of the fertility symbolism of the matriarchal spring celebration and of the "matriarchal calendar" in general. According to the her, the mythical year begins with the "festival" of the spring goddess Ostara... at the celebration of the equinox on the Vernal Equinox (March 20-23). Still in the Christian period this was referred to as "Easter" and was imbued with goddess symbols: the first flowers, budding branches, colored eggs, small new-born animals such as chicks, kids, all signs of nascent life."[4] The initiation to the mysteries of the spring goddess embodying the "wild force of youth and beginning" is celebrated.[5]

As an approximation to this ritual (the description of which in Göttner-Abendroth she could not be familiar with but also did not need

to be) Meret Oppenheim staged her first "spring festival". The nude put to sleep with a light relaxant (as the artist told the author) represents the girl goddess. Her head is sacrally gilded, donning a crown, the body is adorned with food and flowers. Three men and two women (including Meret Oppenheim) and the girl unknown to all, i.e., "three couples", took part in it. This constellation is not irrelevant for the artist's disassociation from "Happening" and from the "Festin" in the second version of the Paris surrealism exhibition, stressed in a letter to the author. Vostell included, without further comment, a photo of the Parisian banquet in his documentary volume on "Happenings" (Reinbek 1965), co-edited with Jürgen Becker. On page 2 of the exhibition catalogue, edited by André Breton and Marcel Duchamp, the following is noted: "Le festin inaugural est reglé par Meret Oppenheim". On the page before the last of the 4-color catalog, there is an illustration of the first "Festin" in Berne with the note "photo Meret Oppenheim", which the artist did not consider sufficient.

In her letter to the author, as well as in a later conversation, the artist expressed her dissatisfaction with the Parisian "Festin". She had done something against her own conviction and "only on André Breton's insistence". This later negative assessment was obviously strongly influenced by a widely disseminated press photo of the second "Festin" held on the opening day of the Paris exhibition (see illustration, p.31). As Oppenheim saw it, the selected section of the ceremony depicting a smoking male participant before the girl nude adorned as an eating object could only be misunderstood. The flood of sexist reports and publications that ensued unfortunately confirmed this. In the artist's matriarchal and mythological Berne spring banquet the male participants only played a subordinate, receptive role that is derived from the primal constellation of mother and fertility goddess to its child and son. Meret Oppenheim did not have a matriarchal reversal of the existing patriarchal relation of the sexes in mind, but was thinking of an emancipatory reorientation of the female self that had become conscious of its suppressed male qualities, accepting them against all cultural opposition and integrating them in an androgyne, holistic personality.

An exact description of the "spring banquet" celebrated and the materials used in a symbolic function is still lacking. However, the reduced photo fragment already allows us to call into question an interpretation which stresses the sexist, oral-sadist object character of the cermony and puts the spring festival in a tradition of surrealist fetishist eroticism. More in keeping with the remythicized iconography of the Parisian "Festin" is an interpretation which describes the girl lying on the white table cloth, surrounded by green wreathes and lit by two burning candles as a participant of an initiation feast – a festival devoted to the return of life, the recurrence of light and celebrated on the winter solstice, the 2nd of February, on the "Candlemas", a date which roughly coincides with the duration of the exhibition in Paris.

Xavière Gauthier, by contrast, was convinced that Oppenheim did not deviate from the line of male voyeurism in romanticism and surrealism. She was simply dishing up a "femme-fruit: objet de consom-

mation". It is known that "ce besoin de transformer l'être en avoir est typique de la société capitaliste" (this urge to transform being by assimilating it is typical of capitalist society).[6] Oppenheim's allegedly reified table woman is compared with René Magritte's woman in a corked bottle and regarded as one of the problematic surrealist representations of femininity (Max Ernst, Paul Delvaux, Felix Labisse and André Masson).

The fate of the "Festins" in art historical reception proceeded in a different direction than Oppenheim hoped herself. She "as self-defined, acting artist-subject did not escape the ascribed object and pictorial status as a woman", which she elaborated on in the realm of the dream.[7] It is typical for the role of the artist that a distinction is made between work and person.

On the other hand, Meret Oppenheim cannot be absolved from her contacts and, to a certain extent, convergences with the Surrealist movement in Breton's sense. She embarked on an exploration of the myth of the nature of woman and the Surrealist eroticism associated with her to make sure that her early fetichist object creations were applauded by the Surrealists. At this point Meret Oppenheim had to count on her identity conflicts being overlooked. For her success in the Surrealist group it was enough that she tackled the same themes. These included the already sufficiently overtaxed connection between appetite and sexuality found by Freud in infantile, pregential libido and pressed by Dali into the hedonist formula: "La beauté sera comestible ou ne sera pas. La beauté n'est que la somme de conscience de nos perversions." (Beauty shall be edible or it shall not exist. Beauty is only the sum consciousness of our perversions.) (1933)[8]

The cannibalism of surrealist eroticism was a premonition of a social hedonism of consumption which sought out the edible and what could be cut into pieces or taken into possession in material terms. The sexualization of consumption with the help of the oral and cannibal libido has long become standard. Dali's perversion today is symptomatic of a tendential development of taste in capitalism. Meret Oppenheim must have been aware of the fact that the Parisian "Festin" whose personified light and spring goddess was exchanged for a lifeless doll after the opening, would be read as a chiffre of the same aesthetics of consumption. For the latter's hedonism, Dali had staged numerous preliminary models, for instance, at the banquet held for the benefit of emigrated artists in the Californian town of Del Monte (1941).[9]

To me it seems that Meret Oppenheim later accepted the ambiguous development of her "Festin inaugural" in Paris, over which she had lost complete control, and subsequently the misleading press photo. She was not unreceptive to alternative interpretations of her second banquet in the sense sketched above. In the seventies, she made a definitive break with the male perspectivism of surrealist eroticism which she had helped support with her early object art. It no longer touched her at all, while at the same time she began to formulate a concept of female creativity – an issue that had been preoccupying her for the longest time. A first result was the speech which she gave on January 16, 1975 at the ceremony in which she was awarded the art prize of the City of Basle. It was first published in the catalogue edited by Valie Export for the exhibition "Magna. Feminism: Art and Creativity", held from March 7 to April 5 of the same year at the Galerie nächst St. Stephan in Vienna and accompanied by an international art symposium. Oppenheim's text and statements in an interview with Valie Export, which

was also published, caught the attention of a number of feminist-minded artists. Oppenheim was soon after invited to show in the exhibition "Female artists international 1877-1977" in the "Neue Gesellschaft für bildende Kunst" (New Society for Fine Arts) organized by the feminist project group (Ursula Bierther, Petra Zöfelt, Sarah Schumann, Inge Schuhmacher, Karin Petersen, Ulrike Stelzel, Evelyn Kuwertz). The show was scheduled to take place from March 8 to April 10, 1977 in Berlin. Her work "Old Snake", an object assemblage created in 1970, was exhibited in this context. Her critical text contribution on "female art" was not published in the catalogue but rather in the journal "Die Schwarze Botin", no. 4/July 1977.

In an article written by Sarah Schumann for the catalog "Fragen und Assoziationen zu den Arbeiten von Meret Oppenheim" (Questions and Associations regarding Meret Oppenheim's Oeuvre) we learn a few more unknown details on both "Festins". "<Two woman and three men eat from a naked woman – that amounts to three couples. A friend, who was to be eaten? No, that doesn't work. It has to be a stranger>. A young girl, a coincidental acquaintance, was asked. And already that morning Meret Oppenheim had picked a basket full of anemones to decorate the woman lying on the table in candle light. Meret Oppenheim made the arrangement herself, while the friends waited in the room next door (<they were allowed to drink a glass, but not to get drunk>). The first course, tartar steak, mushroom salad, dessert lay on the naked woman. They took them from her body with their mouths. Meret Oppenheim: "It was a lovely banquet. It should now always be celebrated instead of Easter."

In the winter of 1959-1960, this "banquet" was to be repeated... at the Cordier Gallery..., this time a woman covered with a golden net. One takes the various prepared tidbits from the body and places them on a plate with one's hands. This was before the happenings, but Meret Oppenheim says: 'It was not a happening, but a spring banquet." Isabel Schulz elaborates on this.

In the texts published in 1975 in the catalogue "Magna" and in the "Schwarze Botin", Meret Oppenheim's and her differentiated, controversial distancing from feminism are briefly described. Her association with the feminist movement was short-lived and the movement hoped in vain to gain this internationally influential artist as an ally. Oppenheim, who could look back on a long preoccupation with the basic ideas of C.G. Jung as well as some practical-therapeutic experiences, was convinced that artistic creativity – independent of a person's sexual identity – was psychologically always bipolar, that is structured in both male and female terms. A juxtaposition of male and female thinking or of male and female art is rejected because it results in a split of a man's and a woman's total mindset. In the symmetric reprocicitiy of animus and anima Oppenheim saw the driving force of artistic productivity in both man and woman. Since the sociological approach was alien to her, she inevitably saw ideas such as "engaged feminist art" and "female sensitivity" as "totally off course", as a regression of female creativity in the patriarchally dictated ghetto of "female art. Patriarchalism and feminism were, for her, deterrent symbols of a thinking in terms of position. She considered the latter to be rigid, sterile and primitive just like the historical matriarchal and patriarchal stages of a not yet completed development of mankind. Oppenheim appealed to an open, creative evolution, in which "human (male and female) capabilities suppressed at

an earlier stage were to be developed further." In the interest of a holistic, androgynely poled future human being she called for a creativity and art that would go beyond the opposition of the sexes, which would not take any stand in the battle of the sexes. Neutrality vis-a-vis the opponents is a consequence of her androgynist principle of creativity.

With the help of the Jungian deep-pyschology model of androgyne harmony and consummation Oppenheim thought she would be able to spare herself the "whimpering against phallocracy" and misandry, since even all the cultural dissonances of female and male were to be rejected. Even for the self-disdain and inferiority feelings of women she felt neither compassion nor solidarity. Instead she advised them to not project what was intellectual-male in them onto men but to cultivate this within themselves. If women "have to live their own female side as well that which men have projected onto them", that is to say are condemned to be "woman to the power of 2", then that is "simply too much".

Oppenheim hoped to find a way-out, or rather escape, from female masochism by moving the gender difference in an androgyne, two-gender self-consciousness which is inherent to every person. This would put an end to all competition and animosities between the sexes. The androgyne utopia is the core of her theory of creativity after which Oppenheim's post-surrealist oeuvre appears to be oriented. The psychologizing, dehistorizing sketch of man as a bisexually, sensual being, however, fails to take into account the unequal social view of the sexes.[10] The intellectual-male dimension to be activated – and not suppressed by women – is not obtained merely by a psychic act of liberation from projections of the other sex. Rather, it demands the real emergence of women from the role of being at the disposal of men. As long as this is written in the stars for society at large artistic mise-en-scènes such as the "festins" will remain misinterpreted. They can be seen as male projections of femininity under the direction of women and distorted as such. This prompted Oppenheim to distance herself from the Parisian version of the "spring banquet". Here this banquet was channeled in a different direction as a preview of a self-celebratory surrealist exhibition of eroticism.

I have presented all of the significant critical points of Oppenheim's notion of androgyneity from fifteen years ago.[11] Silvia Eiblmayr explicitly referred to them, while stamping me an advocate of a harmonious utopian model "under socialist premises" in view of my attempt to critically relate androgynist and feminist premises.[12] I never claimed that the ideal of androgynity alone can, or should, eliminate the difference of the sexes. I do, however, believe that it is constantly culturally influential as a "metaphor for the desire for totality and perfection"[13] and as a regulative idea, yes, that it is rooted in the occidental theory of creativity. This tradition of thinking which goes back to the platonic myth was also always upheld by Meret Oppenheim. Androgynism is, of course, not supposed to be viewed as a pleasing unifying mystic view of the sexes, tending to be present as something unconscious just as the traumatizing opposition of the sexes.

Of course, the intellectual operations of synthesis and analysis and their dialectic cannot be excluded from the processing of the androgyne psyche and sublimated in a uniform principle of being. The critical, feminist thematization of the concept of androgynity already prohibits this ahistoricism. I did not define femininity and masculinity on the same level as "essential natural" qualities[14] Rather, I always condemned them as a hierarchically informed opposition of nature and history or of being and doing. I appeal to a deconstruction of these meanwhile historical - asymmetries without wishing to thus do away with history and to endorse an obscure mysticism of being.

The situation is different in Meret Oppenheim. It can be concluded from the reduced, psychologist androgynism of her theory of creativity that the woman is catapulted from the process of history and idealized as a being aloof of all alienation. Yet how much weight does this construction error have vis-a-vis an artistic oeuvre that mixes up gender-specific mythologizations without relating them to each other in the usual way as defined by history! Work and theory are separated by an abyss.

Notes:

1) Josef Helfenstein, Meret Oppenheim und der Surrealismus, Stuttgart 1983, p. 107f, pp. 123ff.
2) Isabel Schulz, "Edelfuchs im Morgenrot". Studien zum Werk von Meret Oppenheim, Munich 1993, p. 58f.
3) cf. Heide Göttner-Abendroth, Die tanzende Göttin. Prinzipien einer matriarchalen Ästhetik, Munich 1982, p. 241
4) op. cit., p. 224.
5) p. 225.
6) Xavière Gauthier: Surréalisme et sexualité, preface by J.B. Pontalis, Paris 1971, p. 115, 118.
7) Schulz, op.cit., p. 126.
8) Cited and explained in the 2nd altered edition, 1987, p. 336f.
9) Salvador Dali, Retrospektive 1920-1980, Munich 1980, p. 428, 432.....
10) See my remarks in: Gislind Nabakowski, Helke Sander, Peter Gorsen: Frauen in der Kunst, 2nd vol., Frankfurt a. M. 1980, pp. 158ff.
11) ibid.
12) Silvia Eiblmayr, Die Frau als Bild. Der weibliche Körper in der Kunst des 20. Jahrhunderts, Berlin 1993, pp. 20-24.
13) op.cit. in footnote 12, p. 24.
14) p. 23.

„Freiheit, die ich meine, bekommt man nicht geschenkt"

Interview mit M.O., in: Extrablatt Mai 1981 – von AnnA BlaU

Meret Oppenheim, Galerie Nächst St. Stephan, Wien 1981

Photos: AnnA BlaU

„Meret Oppenheim ist so berühmt" – notierte der Wiener Kunstkritiker Jan Tabor im März dieses Jahres verliebt –, „daß manche sie, ungeachtet ihres schönen Vornamens, für einen Mann halten." Tatsächlich ist die nun 68jährige Künstlerin lange Zeit im Schatten jener Traummannschaft der Moderne gestanden, die Meret Oppenheim zu ihren Freunden zählte: der Surrealisten. Aber aus der „femme surréaliste" der dreißiger Jahre ist so etwas wie eine große alte Dame der Moderne geworden, und der Glanz ihrer Freundschaften, etwa mit Max Ernst, Marcel Duchamp, Hans Arp oder Alberto Giacometti, ist zur Kunstgeschichte verblaßt. Was geblieben ist, ist das faszinierende Werk einer Frau, das in diesem Jahr in einer repräsentativen Gesamtdarstellung erstmals auch in Österreich zu sehen ist. Die Ausstellung – Plastiken, Ölbilder, Zeichnungen, Collagen und Objekte – hat soeben Wien (Galerie Nächst Sankt Stephan) und Innsbruck (Galerie Krinzinger) passiert und wird im Herbst Klagenfurt (Kärntner Landesgalerie) und Salzburg (Kunstverein) erreichen.

AnnA BlaU: Frau Oppenheim, Ihre Biographie ist gleichzeitig eine Geschichte der Moderne, und wie alle großen Namen, die darin vorkommen, ist auch der Ihre schon zu einem Mythos geworden. Welches Verhältnis haben Sie zur Kunst der Gegenwart?

Oppenheim: Ich mache einfach weiter. Was heißt modern! – Das Gegenwärtige, das Jetzt interessiert mich, wovon man beeinflußt wird, weiß man so oder so nicht. Da sind Gedanken, Ideen, die um die Welt gehen, da weiß man nicht, woher die kommen. Ich mache einfach, was ich gern tue. Es bereitet mir Freude. Und wenn ein Bild fertig ist, hänge ich es auf, und nach drei Tagen sehe ich es an, und wenn es mir nicht

gefällt, arbeite ich weiter daran oder lasse es fünf Jahre stehen, um dann eventuell noch weiter daran zu arbeiten. Die Werke müssen für sich sprechen. Persönlicher Mythos ist Quatsch, sobald man gestorben ist ...

A.B.: ... aber doch nicht unangenehm, solange man lebt?

Oppenheim: Für mich ist der Mythos um mich herum erstaunlich, und ich muß ihn mit Würde tragen und das nicht persönlich nehmen. Wenn ich arbeite, darf mir meine Person nicht wichtig sein. Von dieser Wichtigkeit sollen meine Arbeiten unberührt bleiben, und wenn nichts hinter ihnen steckt, dann sollen die Sachen untergehen. Es gibt da ein Gleichnis von Dschuang Dsi: Ein Handwerker hatte vom Kaiser den Auftrag bekommen, einen Glockenspielständer für einen Tempel zu machen. Er hat ihn gemacht – so wunderbar, daß die Leute sagten, das Ding sei wie von Geisterhänden geschaffen. Da sagte der Künstler: „Nachdem ich den Auftrag vom Kaiser bekommen habe, bin ich acht Tage in den Wald gegangen, um zu vergessen, daß der Auftrag von einem Kaiser kam. Ich ging, um den Ruhm zu vergessen, den ich gewinnen würde. Und dann ging ich noch einmal acht Tage, um das Geld zu vergessen, das ich erhalten würde, und dann erst sah ich den Baum, aus dessen Holz ich den Glockenspielständer schnitzen wollte ..." Sehen Sie, und dann hat er sich an die Arbeit gemacht. Wenn man daran denkt – so, jetzt mache ich eine Arbeit und die verkaufe ich dann um 35.000 Schilling – das ist das Ende. Unter solchen Bedingungen kann man nicht arbeiten.

A.B.: *Sie haben sich auch mit Nachdruck für die Frauenbewegung eingesetzt. Gegenwärtig ist von „Frauenkunst", von „Männerkunst" die Rede. Wie bedeutsam ist der Umstand, daß Sie eine Frau sind, für Ihre künstlerische Arbeit?*

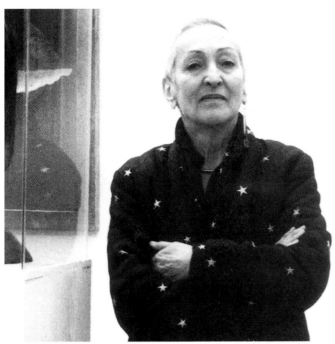

Meret Oppenheim, Galerie Nächst St. Stephan, Wien 1981 Photo: AnnA BlaU

Oppenheim: Ich stelle selbst alles, was ich mache, so lange in Frage, bis ich dann endlich das Selbstbewußtsein habe, das notwendig ist um zu sagen: So, jetzt rein in die Hosen, jetzt reicht's, jetzt arbeitest du, schaust nicht rechts, nicht links, jetzt kümmerst du dich nicht, was man von Frauen denkt. Ich engagiere mich zwar in der Frauenbewegung, arbeite aber lieber allein als in einer Frauengruppe. „Was hat sie gemacht" – das ist es, worauf es ankommt. Die Arbeit muß wirken, das ist das Einzige. Fertig. Schluß.

A.B.: *Nach wie vor haben aber nur die wenigsten Frauen die Möglichkeit, sich in ihrer Arbeit mitzuteilen, sich zu verwirklichen. Und wenn, dann fällt oft genug noch der Schatten eines Mannes darauf. Auch der Name Meret Oppenheim wird oft im Zusammenhang mit den Surrealisten genannt. Welche Bedeutung hatten die Surrealisten für Ihre künstlerische Entwicklung?*

Oppenheim: Ich habe nie mit den Surrealisten zusammengearbeitet. Ich habe immer gemacht, was ich wollte und wurde sozusagen zufällig von ihnen entdeckt. Da kam Giacometti, dem ich schon früher meine Sachen gezeigt hatte, einmal mit Hans Arp in mein Atelier und forderte mich auf, zusammen mit den Surrealisten gemeinsam im „Salon des Surindépendents" auszustellen. Das war 1933. Ich habe aber meine Entwicklung ganz allein für mich gemacht. So zwischen dem 16. und dem 25. Lebensjahr habe ich einfach gemacht, was ich wollte und wozu ich Lust hatte. Die große Krise begann eigentlich erst nach 25. Da kam es plötzlich – nicht durch Äußerlichkeiten provoziert wie etwa, daß man gesagt hätte, die Frau da kann nichts – nein, ich begann mich in Frage zu stellen. Alles kam auf mich zu, die ganzen Komplexe – man hat eben die Frauen auf ihre Minderwertigkeit richtiggehend hinerzogen, gezüchtet. Ich hatte keine

künstlerische Ausbildung. Da beschloß ich mit 25, in eine Schule zu gehen und das Handwerk zu lernen. Früher, da hab' ich die Farbe aus der Tube rausgedrückt und gemalt – manchmal fast wie mit einem Besenstiel. Dann hab' ich das Handwerk eines Malers erlernt – diese irrsinnige Disziplin und Erziehung des Auges etwa, die man braucht, um ein Porträt zu malen – das war mir sehr wichtig. Dann aber brauchte ich wieder ein Jahr, um das Erlernte zu vergessen, und den Anschluß fand ich erst viel später wieder – über fast poetisch-anekdotische und rein abstrakte Bilder. Ich habe zum Beispiel erst 1958 begonnen, Holzplastiken zu machen – zum Teil nach Entwürfen aus dem Jahre 1933, zu deren Ausarbeitung ich früher einfach nicht fähig war. Denn zum Arbeiten gehören Sicherheit und Überlegenheit. Leute, die nicht sicher sind, haben Angst.

A.B.: *Sie leben in Bern und Paris. Wie bedeutsam ist das künstlerische „Klima" etwa von Paris für Ihre Entwicklung gewesen? Von Wien beispielsweise sagt man ja, daß man diese Stadt verlassen müßte, um hier akzeptiert zu werden ...*

Oppenheim: Das sagt man von der Schweiz auch. Auch Giacometti ist nach Paris gegangen. Wenn der in der Schweiz geblieben wäre – na, ich möchte schau'n, wann der berühmt geworden wäre. Aber worauf es ankommt ist doch, daß es eben immer zwei braucht – einen Künstler, der etwas Gutes macht, und einen Menschen, der das versteht und Einfluß hat und ein bißchen nachhilft. Wenn einer im eigenen Land bleibt und keine einflußreiche Clique hinter sich hat, kann er lange der beste Künstler sein und wird trotzdem kein Echo haben. Und Paris ist eben nicht nur ein Sammelbecken für Franzosen – dort leben einfach so viele Intellektuelle, Künstler, Dichter, Leute, die Verständnis haben und feinfühlig sind.

A.B.: *Frau Oppenheim, glauben Sie an einen „Auftrag", an eine aufklärerische, gesellschaftliche Funktion der Kunst?*

Oppenheim: Ich glaube tatsächlich, daß die Werke der Kunst, ohne es zu wollen, einen Auftrag haben. Ich habe mir überlegt, wenn sogar eitle Dichter und Künstler etwas zu sagen haben, dann ist die Eitelkeit wie ein Motor, der in die Menschen gelegt wird, um sie etwas tun zu lassen. Die einen sind vielleicht zu puritanisch, die behaupten, sie machen es nicht aus Eitelkeit, sondern aus einem inneren Drang heraus – aber ein Motor muß da sein, um etwas zu produzieren. Sonst könnte doch jeder alles in seiner Schublade lassen. C. G. Jung erzählte einmal von einem Stammeshäuptling, den er in Afrika kennengelernt hatte. Dieser Häuptling hat von Zeit zu Zeit seinem Stamm einen Traum erzählt, der die Gemeinschaft betraf und für sie wichtig war. Nicht irgendeinen Traum und nicht jeden Tag. So stelle ich mir vor, daß auch die Dichter, Künstler und Philosophen durch einen inneren Traum arbeiten, der für die Gesellschaft Bedeutung hat. Davon abgesehen ist es natürlich auch einfach angenehm zu malen und zu dichten.

A.B.: *Die Kunst als Medium des geistigen Fortschritts?*

Oppenheim: Ich war einmal bei einem Dichter eingeladen, der hatte auf seinem Schreibtisch einen riesigen Haufen Bücher liegen. Da ragte ein Büchlein heraus, auf dem ich nur das Foto eines Steinreliefs sah. Ein abstraktes Relief. „Was für ein wunderbares Relief" – sagte ich und glaubte, es sei „modern". Dabei war es steinzeitlich! Sehen Sie, das hatte eben Substanz.

"The Freedom I Mean isn't a Present"

Interview with M.O., in: Extrablatt May 1981 – by AnnA BlaU

"Meret Oppenheim is so famous" – as the Viennese art historian Jan Tabor fondly noted in March of this year – "that some take her to be a man in spite of her lovely first name." For a long time the artist stood in the shadow of modernism's dream team, the surrealists who were among Meret Oppenheim's friends. The "femme surréaliste" of the thirties has become something like the grand old lady of modernism. The glamour of her friendships, for example, with Max Ernst, Marcel Duchamp, Hans Arp or Alberto Giacometti, has meanwhile faded and become art history. What remains is the fascinating oeuvre of a woman who can be seen in a representative retrospective for the first time in Austria this year. The exhibition that compromises sculptures, drawings, collages and objects has just been shown in Vienna (Galerie Nächst St. Stephan) and Innsbruck (Galerie Krinzinger) and will travel onto Klagenfurt (Kärntner Landesgalerie) and Salzburg (Kunstverein) next fall.

AnnA BlaU: *Ms. Oppenheim, the story of your life is also the history of Modernism, and your name, like all the big names involved with this history, has become a myth. What is your attitude towards today's art?*

Oppenheim: I just carry on doing what I am doing. What does modern mean? I am interested in what is present, what is now – you can never really tell what influences you, anyway. Sometimes concepts and ideas develop a global momentum, and you don't really know where they have come from. I just do what I enjoy doing. It gives me joy. When a picture is finished I hang it on the wall, and then I look at it again after three days, and if I don't like it I'll continue working on it; or I may leave it for five years and continue working on it then. The works have to speak for themselves. A personal myth is nonsense once you're dead.

A.B.: *But surely it's not a bad thing as long as you're alive?*

Oppenheim: To me, the myth about me is astounding, and I have to bear it with dignity and not take it personally. When I'm working, I must not take myself too seriously: my works should remain free from any self-importance, and if there isn't anything in them, they might as well just perish. Let me tell you a very fitting Chinese parable: A craftsman had been commissioned by the Emperor to make a carillon stand for a temple. He made a stand so magnificent that people said it looked as if made by magic. And the artist replied, "After I had been commissioned by the Emperor, I wandered through the woods for eight days to forget that the order had come from an Emperor. I wandered to forget the fame I would earn. And then I wandered for another eight days to forget the money I would earn, and it was only then that I found the tree the wood of which I was going to carve the carillon stand from." You see, only then he set about his work. If you think about things like "I'm going to make this thing and sell it for 3.000 dollars", that's the end. You cannot work like that.

A.B.: *You have also taken a strong stance in the feminist movement. At the moment, concepts like "female art" and "male art" are much talked about. Which role does the fact that you are a woman play in your work?*

Oppenheim: I constantly question everything I am doing until I eventually find the confidence necessary to say: Okay, now get to work, it's enough now, don't look left or right, just forget about the image of women. I do participate in the feminist movement, but I prefer working on my own to working in a women's group. "What has she done?" – that's what counts. It is your work which has to convey an impression, that's the only thing that matters. Period. Full stop.

A.B.: *But still only very few women get the chance to communicate something through their work, to fulfill their potential. And even if they do get the chance, it is often still in a man's shadow. Even the name Meret Oppenheim is often mentioned in connection with the Surrealists. Which role did the Surrealists play in your artistic development?*

Oppenheim: I never really collaborated with the Surrealists. I always did what I wanted to do and was discovered by them more or less accidentally, as it were. Giacometti, whom I had previously shown my work, once came to my studio together with Hans Arp and asked me to join a Surrealist exhibition in the "Salon des Surindépendents". That was in 1933. But I evolved as an artist quite independently. From age 16 to 25, approximately, I just did what I liked and what appealed to me. The great crisis, in fact, only began after that period. It started suddenly, not triggered off by any external influences such as someone saying, "That woman is useless" – no, I just started to doubt myself. I grew really uncertain, suddenly overwhelmed by all the usual complexes – after all, women have actually been instilled and inculcated with a certain inferiority complex. I had never had any artistic training. So, at the age of 25 I decided to go back to school and to study the craft. Before that, I had only squeezed the paint from the tube and started to paint – sometimes it was almost like painting with a broomstick. Now I learned the craft and techniques of painting, the painstaking discipline and training of the eye required to paint a portrait – that was very important to me. But then it took me another year to forget what I had learned, and it was only much later that I managed to catch up again – through almost poetic-anecdotal and entirely abstract paintings. I only made my first wooden sculptures in 1958, partly from sketches from 1933 which I hadn't been able to realize before. For working requires confidence and superiority. Insecure people are scared.

A.B.: *You live in Berne and Paris. What role did the artistic "climate" of Paris play in your development? It is sometimes said of Vienna, for example, that you have to leave the town in order to be respected there.*

Oppenheim: The same is said about Switzerland. Giacometti also went to Paris. If he had remained in Switzerland – well, I'd like to see if he would ever have become famous. What matters, though, is that it always takes two: first an artist who produces a good piece of work and then someone else who is able to appreciate it, who may exert some influence and provide some support. If an artist stays in his native country and does not have a powerful lobby behind him, he may be the best artist alive, and yet he will get no reaction. And Paris is a metropolis not just for the French – it attracts so many intellectuals, artists, poets: sensitive people with an understanding of art.

A.B.: *Ms. Oppenheim, do you believe in a "mission", an educative, social function of art?*

Oppenheim: Actually, I do think that works of art unwittingly fulfill a mission. It occurred to me that if even vain poets and artists have got something to say, then vanity is like a motor placed inside people to make them do something. Some may be too puritanical, claiming they are not driven by vanity, but by an inner urge – but some kind of motor has got to be there in order to create something. Otherwise everybody would just leave everything on the shelf and never do anything. C.G. Jung once told a story about an tribal chief he had met in Africa. This chief used to tell his tribe a dream from time to time which concerned their community and was important to them – but not just any dream, and not everyday. And I imagine that poets, artists and philo-sophers are also driven by an inner dream which is relevant to society. Apart from that, painting and writing also happen to be very pleasant activities.

A.B.: *Art as a medium of spiritual progress?*

Oppenheim: I once was invited to a poet's house. On his desk there was an enormous pile of books, one of which was slightly protruding. All I saw was the photograph of a stone relief, an abstract one. "What a beautiful relief", I said, thinking it was "modern" – but it turned out to be prehistoric! You see, this relief just had substance.

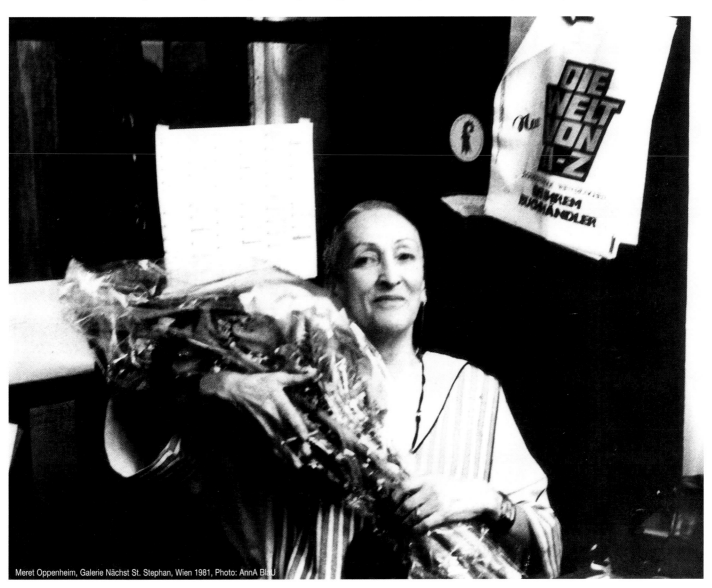

Meret Oppenheim, Galerie Nächst St. Stephan, Wien 1981, Photo: AnnA Blau

Text: Michael Hausenblas
Fotos: Angelika Krinzinger

AD
ONOREM
DEI
GLORIA

Carona wurde mir ein liebes Wort

Maske aus einem Benzinkanister *Mask made out of a gasoline can*

Die Fasnachtsmasken der Künstlerin *The artist's carnival masks*

Sich erholen, neue Kräfte sammeln, umgeben sein von Dingen, die ihr am Herzen lagen, sie inspirierten. Dies bedeutete das Wort CARONA für Meret Oppenheim, die seit ihrer Kindheit immer wieder in dieses 1000 Jahre alte Dorf über dem Luganer See zurückkehrte. Im Tessin, in der Casa Costanza, einem Palazzo aus dem 18. Jahrhundert, und im kleinen Gartenhaus Belvedere, gleich hinter der Dorfkirche, lag ihre spirituelle Oase. Hier fühlte sie sich verbunden mit uralten Zeiten.

„Dort oben in jenem Garten, dort stehen meine Schatten, die mir den Rücken kühlen, heut will ich sie besuchen, heut will ich sie begrüßen und ihre Nasen zählen". Schon als Kind hat Meret Oppenheim ihre Sommer in Carona verbracht. Ihre Großmutter brachte sie hier der Natur nahe, indem sie dem „Meretli" die Namen der Flora und der Tierwelt lehrte. Die Bedeutung dieser Zeit, die sie als „Landschaft der Kindheit" bezeichnete,

hielt ihr ganzes Leben lang. „Für mich ist die Kindheit der fruchtbare Boden, aus dem ein Mensch wächst, wir sind alle in ihr verwurzelt. In meiner Kindheit saugte ich alles ein und als ich später ohne weiteres in der Stadt leben konnte, hatte ich die Natur in mir." Von der Großmutter Lisa Wenger habe sie die Begabung geerbt, sie war es, die der jungen Meret näher brachte, der „poetischen Sprache des Unbewußten" zu vertrauen. Sie, die Großmama, studierte im Jahre 1880 als eine der ganz wenigen Frauen Malerei und begann mit 40 Jahren zu schreiben. Sie wurde eine bekannte Schriftstellerin und Illustratorin zahlreicher Kinderbücher.

Vor genau 80 Jahren, ein Jahr vor dem Ende des Ersten Weltkrieges, begannen die Wurzeln der Familie hier auszutreiben. Der Großvater hatte damals die Casa Costanza als Ferienhaus gekauft. Er schickte seinen Chauffeur voraus, im Kofferraum hatte dieser einen blauen und einen oran-

Gästebett im „Kitschzimmer" *Sparebed in the kitsch room*

Kitschzimmer (Detail) *Kitsch room (detail)*

gen Kübel Farbe. Diese Farbe sollte das etwas heruntergekommene Palais ein wenig „frisch machen". An einer Stelle erinnert das Blau noch heute an die ersten Stunden der Familie in der Casa.

Auf den ersten Blick erscheint es nicht schwierig, die Casa Costanza in ihrer Einfachheit und Schönheit zu beschreiben, wie sie so da steht an dem kleinen Plätzchen. Treffsicher sticht sie heraus, aus der Kette der anderen Palazzi, die wie ihre Untertanen die Piazza säumen. Doch spätestens der zweite Blick sollte Hermann Hesse überlassen werden: „Ein kleiner greller Platz mit zwei gelben Palästen lag still und blendend im verzauberten Mittag, schmale steinerne Balkone, geschlossene Läden, herrliche Bühne für den ersten Akt einer Oper. Das Haus schien aber ohne Tor zu sein, nur rosig gelbe Mauern mit zwei Balkonen, darüber am Verputz des Giebels eine alte Malerei, Blumen, blau und rot und ein Papagei. Durch Räume mit Steinböden und offenen Bogen kamen wir in einen Saal, wo

Auch später, als die junge Künstlerin bereits in Paris lebte und schon mit den Surrealisten ausgestellt hatte, verbrachte sie ihre Sommermonate hier im Tessin. Es entstanden die ersten Objekte wie z. B. „Tête de noyé, 3ème état", ein Motiv, das auch in ihren späteren Arbeiten immer wieder aufkam. Ihr Bruder Burkhard Wenger, der gemeinsam mit seiner Frau Birgit die Casa Costanza einen Teil des Jahres bewohnt und „pflegt", bezeichnet das Haus als Familienhaus in der fünften Generation, und er betrachtet es als Gesamtkunstwerk von Meret Oppenheim, mit dem sie emotional sehr stark verbunden war. Sie bestimmte die Einrichtung, welches Möbelstück an welchen Platz kam, welches rein und welches raus mußte. Bis heute haben Wengers so gut wie gar nichts verändert, denn sie fanden und finden es sehr gut und schön, so wie es ist. Die 1913 in Berlin-Charlottenburg geborene Künstlerin hatte neben Carona noch die Wohnsitze Bern und Paris. (Ihre letzte Pariser Wohnung befand sich im Haus des einstigen

Der Salon des Palazzo *The drawing room of the Palazzo*

Leuchter von M. Oppenheim *Chandelier made by M. Oppenheim*

barocke, wilde Stuckfiguren über hohen Türen emporflackerten und rundum auf dunklem Fries gemalte Delphine, weiße Rosse und rosarote Amoretten durch ein dichtbevölkertes Sagenmeer schwammen." Die Fresken stammen von den Brüdern Solarri, die auch als Bauherren des Palazzo gelten.

Der Literaturnobelpreisträger und „Kurzzeitonkel" von Meret, Herr Hesse, der hier neben der Casa Costanza auch Merets Tante Ruth lieben lernte, schrieb einen Teil seiner Erinnerungen an diese Zeit und diesen Ort in der Erzählung „Klingsors letzter Sommer" nieder. Seine Ehe mit Tante Ruth, diese war eine Schwester von Merets Mutter, währte jedoch nicht lange. Zahlreiche Künstler waren bereits in jenen Tagen Gäste der Familie. Im ersten von insgesamt drei Gästebüchern findet man aufwendige Zeichnungen, lange Gedichte, Beschreibungen, romantische Dankesworte, darunter Namen wie Emmy und Hugo Ball. Eine fetzige Eintragung aus dem Jahre 1927 lautet: „Gretel Bloch, das hellblonde Wesen aus Basel, hat im Haus Wenger herrliche Ferien verbracht. Jetzt leider furt, furt, presto, presto!"

Koches Ludwigs XIV.) Die Kunsthistorikerin Bice Curiger schreibt in ihrem umfangreichen Werk über M. Oppenheim: „Keine ihrer Wohnungen hatte etwas provisorisches an sich, jede ist ein durchgestalteter Mikrokosmos, wo sie sich jeweils nur vorübergehend, aber doch irgendwie definitiv niederläßt. Alle sind sie ein Zuhause als organisches Ganzes mit Arbeitsraum, Pflanzen, Garten oder Gärtchen."

Wenn auch die schaffenden Hände nicht mehr da sind, der Geist ist spürbar, er belebt die Planeten und Sterne dieses Kosmos, er reitet auf ihren Umlaufbahnen. Zu lebendig, zu liebevoll, aber auch zu „pingelig" sind die Spuren dieser Künstlerin, die keine dreihundert Meter von hier begraben liegt. Es ist eine andere Art von Ehrfurcht, die den Besucher hier durchdringt, sie erscheint intim, privat und willkommen, doch ist es Ehrfurcht, die da ist. Nein, kein Museum, keine Galerie, keine Gedenkstätte, nein, diese Räume, dieser Garten sind das Zuhause von Meret Oppenheim.

Ihre Person kann nicht gesucht, auf keinen Fall jedoch gefunden werden, und doch gab und gibt sie diesem Haus so viel Leben, daß der Anwesende glaubt, sie säße bereits im nächsten Raum, vielleicht in ihrem

Bibliothek *Library*

Eine Bitte an die Besucher *A request to the visitors*

Merets Schlafraum *Meret's bedroom*

Der Solaio *The Solaio*

Arbeitsutensilien im Atelier *Working utensil in her studio*

kleinen Atelier, beim Erfinden einer neuen Fasnachtsmaske. Nein die Masken glotzen allein von den Wänden, ihr Arbeitskittel hängt an der Stellage, ohne Staub!

Im ganzen Haus sind handschriftliche Anweisungen zu finden, auf Tischen, Wänden und Türen, und sie werden peinlich genau befolgt, die kleinen Befehle, die zusammengeheftet ein ganzes Büchlein ergäben. „Flaschen und Gläser bitte nur auf den Holzrand stellen (dieser ist präpariert). Auf dem Onyx-Marmor lassen Wein, Alkohol, etc. Flecken, die nie mehr ausgehen. Merci." Aus Furcht, von der alten Dame geschimpft zu werden, stehen die Sherry-Gläser brav am Holzrand des Tischchens vor dem großen Kamin im Salon, doch sie kommt nicht. Hier gab es viele frohe Stunden mit zahlreichen Freunden vor dem Kamin, beim Flügel am Fenster und vor der fein verzweigten Ahnengalerie.

Große Heiterkeit, lachen, trinken, gemeinsames Konstruieren von Kunstwerken wie etwa den „Cadavres exquis". Es wird aufgepaßt, daß die Kerze nicht ganz herunterbrennt, denn „Alabaster ist sehr empfindlich. Kerzen nicht ganz herunterbrennen lassen (Leuchter aus Kreta)". Vielleicht kommt sie von einem Spaziergang über den kleinen Platz, der von den steinernen Balkonen so gut übersehbar ist? Nein, nur ein paar Autos, gackernde Hühner und Esel mit Hängeohren sind zu sehen.

Besonderes, magisches Licht schwebt durch den „Solaio". Hier wurden bereits zu Zeiten der Landvögte Mais und Tabak getrocknet oder Fleischwaren geräuchert. Es sind große offene Mauerbögen, die das Licht durch Vorhänge aus simplem Matratzenstoff auf die alten Ziegel des Gewölbes zaubern. Dieser sehr hohe Raum ist wie ein Tor zum „Kitschzimmer", wie Meret diesen kleinen Raum nannte. Das Gefühl, etwas Verbotenes zu tun, wird stärker beim Betrachten all der kleinen Dinge und

Bilder, die sich hier zu einer großen Kitschversammlung einfinden. Einmal hier eingelangt hat der Besucher die Zeit schon längst irgendwo im Haus verloren, denn dieser Ort manipuliert den Zeitbegriff zu etwas „Nutzlosem". Das Kitschzimmer ist ein sehr zarter Raum. Er erscheint sehr fragil, nach dem mächtigen Eindruck, den der Solaio hinterläßt, es strahlt Weiblichkeit aus, dieses ehemalige Gästezimmer.

Meret La Roche Oppenheim, La Roche war der Name ihres 1967 verstorbenen Ehemannes Wolfgang, wurde in zahlreichen Berichten einer rücksichtslosen „Gechlechtsumwandlung" unterzogen und zum Meret, eine beklemmende Ironie, bedenkt man ihren Kampf um die Definition der Rolle der Frau; nicht nur in der Kunst. Für sie galt es, „sich zu befreien vom Bild das die Gesellschaft von der Frau hat". Viele Jahre mußte sie diesem „Befreiungskampf" opfern, ehe sie beginnen konnte, zu analysieren und neu anzufangen. Es war ein Kampf, den sie wohl auch in der kleinen Bibliothek führte, beobachtet von der Marmorbüste des jungen Goethe. Eine beachtliche Zahl philosophischer Werke, besonders der Geist von C.G. Jung, kamen ihr dabei zu Hilfe, jedoch nicht, ohne sich deutsch oder französisch „vor dem Betreten die Schuhe abzuwischen". So lautet die Anweisung an der Türe.

Ganz oben, unter dem Dach des „Papageienhauses", der Name stammt vom bunten Papagei, der vor über 200 Jahren auf die Fassade gemalt wurde, befindet sich ein kleines Apartement, Schlaf- und Lieblingsort der Künstlerin. Ein Lichtschein, so warm und hell, als wäre er aus einem Monumentalfilm gestohlen, fällt in den u-förmigen Wohnraum, geradewegs auf eine alte Couch am Fenster. Das Bedürfnis sich auf ihr niederzulassen schleicht sich ein, doch der Platz ist natürlich von „ihr" besetzt. Hier erzählt Bruder Burkhard vom Kamin, den Meret selbst restauriert hat, er erklärt eines ihrer seltenen Landschaftsbilder und schmunzelt bei der Geschichte, daß das Wandbild, ein liegender Akt von Paul Basilius Barth aus dem Jahre 1920, in ihrer Kindheit aus Gründen der „Züchtigkeit" verhängt war. Spätestens jetzt, bei diesem so kindlich-verschmitzten Lachen, versteht man seinen Begriff des „Familienhauses", und die Jahreszahl 1920 erscheint bei all den „Lebensbildern" dieser Familie völlig bedeutungslos. Die große, helle Küche ist eine Art Startrampe für die geheimnisvolle Reise durch die vielen Gänge und Räume der Casa Costanza, einem Irrgarten für Geist und Beine. Der Fremde steht oft an, muß zurück, nach links oder rechts, hinauf oder hinunter, aber irgendwie kommt er immer wieder zurück in diese Küche, in der Meret ihr ausgedehntes Frühstück zu sich nahm oder ihre Freunde bekochte. Keine der großen Schalen gefüllt mit ihrem geliebten Milchkaffee steht auf dem schweren alten Holztisch. Nur ein paar Zettel zeichnen ihre Spur „Gehört Meret (aus Korfu) selbst mitgebracht", „Von diesen Sachen kann man brauchen, aber Wichtiges (Salz, Pfeffer, Zucker) ersetzen", „Wenn etwas zerbricht, auf jeden Fall melden (Zettel auf Küchentisch)". Wahrscheinlich ist sie schon aufgebrochen, ins kleine Gartenhaus Belvedere gleich hinter der Kirche, dem das ganze Tessin zu Füßen zu liegen scheint. Und hier wird sie ganz sicher niemand stören.

Meret, ihr Name stammt übrigens aus Gottfried Kellers „Grünem Heinrich", sagte einmal: „Worte, die in unserem Leben wichtig sind, tragen ihre Bedeutung in sich! Carona wurde mir ein liebes Wort."

Vogel mit Parasit, 1939 *Bird with Parasite, 1939*

Hinter dem Gartenhaus „Belvedere" *Behind the "Belvedere" garden-house*

Hochbeete im Hof der Casa Costanza *Flower beds in the yard of the Casa Costanza*

Ihr Grab am Friedhof von Carona *Her grave at the Carona cemetery*

Meret La Roche Oppenheim (6. 10. 1913 - 15. 11. 1985)

"Carona is a Word I Cherish"

Text: Michael Hausenblas • Photos: Angelika Krinzinger

Der „Hausgeist" des Palazzo *The "housespirit" of the Palazzo*

To relax, to gather new strength, to be surrounded by things which were close to her heart and inspired her: that was what the word CARONA meant to Meret Oppenheim, who regularly returned to this 1000-year-old village high above Lake Lugano ever since her childhood. The Swiss Ticino region, the Casa Costanza, a Palazzo from the 18th century, and the little garden-house Belvedere were her spiritual oasis. Here she felt a bond to ancient times long gone by.

"Up there in that garden, my shadows are waiting to cool my back – today I shall go to see them, I shall salute them and count their noses." From early childhood Meret Oppenheim spent her summers in Carona. Her grandmother instilled a love of nature in her, teaching "Meretli" the names of plants and animals. This time, which she used to call "the land-scape of childhood", was to have a strong influence on all of Meret Oppenheim's life. "To me, childhood is the fertile soil from which a person grows and in which we are all rooted. As a child I absorbed everything, and later I had no problems living in a city because nature was inside of me." It was also her grandmother, Lisa Wenger, from whom she had inherited her talent and who taught young Meret to trust "the poetic voice of the subconscious". In 1880, Meret's grandmother had been one of the very few woman students at university, studying painting; at the age of 40 she started to write and became a prolific, well-known author and illustrator of children's books.Exactly 80 years ago, one year before the end of World War I, the family started to take root here. Meret's grandfather had bought the Casa Costanza as a holiday home and sent his chauffeur ahead with two buckets of paint, one blue and one orange, to "freshen up" the slightly run-down building. A blue patch in one corner still reminds the visitor of the family's first hours in the house.

At a first glance it does not seem too difficult to describe the beauty and simplicity of the Casa Costanza as it patiently stands there at the little square, nonchalantly standing out against the other palazzi lining the piazza as if they were its servants. But let us let Hermann Hesse take the second glance for us: "A small, glaring square with two yellow palaces was lying still and shining in this enchanted midday hour, with narrow stone balconies and closed shutters, a magnificent stage for the first act of an opera. The house seemed to have no doors, only rosy yellow walls with two balconies, above them on the roughcast of the gable an old painting, flowers, blue and red, and a parrot. Through stone-floored, open-arched rooms we came into a hall where baroque, wild stucco figures were soaring upwards above high doors, and on a dark frieze running around the whole room dolphins, white horses and rose-coloured cherubs were swimming in an ocean full of legends." The frescos were made by the Soleri brothers who also designed the building.

The Nobel Prize laureate for literature and "short-term uncle" of Meret, Mr. Hesse, who learned to love not only the Casa Costanza, but also Meret's aunt Ruth here, immortalized some of his memories of that time and place in his story "Klingsor's Last Summer". His marriage to Aunt Ruth, a sister of Meret's mother, however, was not to last long. In those days, many artists used to come and stay with the family. The first of three visitors' books contains countless elaborate drawings, long poems, descriptions, romantic words of gratitude and names such as Emmy and Hugo Ball. A hastily scribbled entry from 1927 reads, "Gretel Bloch, the fair-haired person from Basel, has spent wonderful holidays in the Wenger house. But now, alas, away, away, presto, presto!"

In later years, when the young artist was living in Paris and had already exhibited with the Surrealists, she spent her summers in the Ticino, and it was here that the first objects like "Tête de noyé, 3ème état" were created – a motif which was to return quite often in her later works. Meret's brother Burkhard Wenger, who spends part of the year at the Casa Costanza with his wife Birgit and "preserves" the house, calls it a fifth-generation family home and regards it as a gesamtkunstwerk by Meret Oppenheim to which she felt a strong emotional bond. She took the decisions on its interior design, on which piece of furniture was to be put were, which ones were to be kept and which ones were to be removed. The Wengers have changed hardly anything in the house because they have always found it nice and beautiful the way it is. Apart from Carona, the artist, born 1913 in Berlin's Charlottenburg district, also lived in Berne and Paris. (Her last apartment in Paris was situated in the house of the former cook of King Louis XIV.) In her comprehensive study on Meret Oppenheim, art historian Bice Curiger writes, "None of her apartments has anything makeshift about it; each one is a perfectly designed microcosm where she settles down temporarily, but still somewhat definitively. They are all homes, organic entities with a study, plants, and a (sometimes small) garden."

Even though her working hands are not there anymore, her spirit still remains, breathing life into the planets and stars of this universe and riding on their orbits, so vivid, loving – and "fussy" – are the traces left by this

artist, whose grave is situated less than three hundred meters away from here. It is a different kind of awe which takes hold of the visitor here, an intimate, private and welcome feeling, but it still is awe. No, it is not in museums or galleries or memorials where Meret Oppenheim is at home – it is in these rooms, it is in this garden.

It is not possible to find or even look for her, and yet she filled and still fills this house with so much life that the visitor starts to think she might actually be sitting in the next room, maybe in her little studio, creating a new carnival mask. No, these masks are staring down from the walls all by themselves, and her working smock is hanging on a rack, dustless!

All over the house there are hand-written instructions, on tables, walls and doors, and they are meticulously adhered to, these little orders which would make a whole booklet, if compended. "Please place bottles and glasses on the wooden edge only (it has been specially treated). Wine, alcohol, etc. leave irremovable stains on the onyx marble. Merci." To avoid being scolded by the old lady, the glasses have obediently been lined up on the table's wooden edge, but she is not coming. Many happy hours were spent here in the company of friends in front of the fireplace, around the piano at the window and under the steady gaze of ancestral portraits.

High spirits, laughing and drinking, the joint construction of works of art such as "Cadavres exquis." The guests have to be careful with the candles, not letting them burn down completely because "Alabaster is very sensitive. Do not let the candles burn down completely. (Candelabra from Crete)." Maybe she has taken a short walk and is now coming back across the small square so conveniently overlooked from the balcony? No, only some cars, cackling hens and lop-eared donkeys are to be seen.

Truly special, magical light floats through the "solaio". For centuries, this has been the place where corn and tobacco are dried and meat is smoked. Big open arches let in the light through curtains made from simple mattress cloth, creating enchanted patterns on the old vaulted brick-work. The rather high room seems like a gate into the "kitsch room", as Meret used to call this cabinet. The sense of doing something illegal becomes stronger, looking at all the little things and pictures assembled in this big kitsch gathering. By the time he enters this room, the visitor has long lost any sense of time somewhere in the house, for this place manipulates our concept of time, turning it into something "useless". The kitsch room, an old guest-room is very delicate, emanating femininity and appearing particularly fragile after the overwhelming impression of the solaio.

In many articles Meret La Roche Oppenheim (La Roche was the name of her husband Wolfgang, who died in 1967) was subjected to a careless "sex change" and treated like a man – a startling irony, given her constant struggle for a definition of the role of women, not only in art. To Meret, it was about "liberating oneself from the image society has of women." She had to devote many years to this "struggle for liberation" before she could begin to analyse and to start anew. It was a struggle she probably also fought in the small library, observed by a bust of young Goethe. Support was provided by a remarkable number of philosophical works, especially by C. G. Jung, but only after having had to "wipe shoes before entering" in German or French. Such was the instruction on the door.

The little apartment at the very top, right under the roof of the "parrot house" (a name derived from the parrot painted on the front more than 200 years ago), used to be Meret's favorite place. A ray of light so warm

and bright as if stolen directly from an epic movie falls into the U-shaped living-room, illuminating the old couch at the window. The wish to sit down there is hard to suppress, but of course the seat has been taken by "her". Here, her brother Burkhard tells of the fireplace she restored herself, explains one of her strange landscape paintings and smiles nostalgically, recounting the story about the painting on the wall, a lying nude by Paul Basilius Barth from 1920, which had been covered during their childhood for reasons of "morality". And seeing this childlike, roguish smile the visitor starts to understand Burkhard Wenger's idea of a "family home", and the year 1920 loses all significance at the sight of all those scenes from the family's life. The large, bright kitchen serves as a sort of starting place for the mysterious trip through the Casa Costanza's countless corridors and rooms, a labyrinth for mind and legs. The stranger is often caught at a dead end, having to go back, turn left or right, upstairs or downstairs, but eventually his way will always lead him back into this kitchen where Meret used to have her long breakfasts or cook for her friends.

No big mug of her beloved white coffee is standing on the heavy old wooden table – some notes are all the traces she has left here. "Belongs to Meret (from Corfu). Self-bought souvenir", "Feel free to help yourself from these things, but please replace important ingredients (salt, pepper, sugar)", "If something is broken, please always report it (put a note on the kitchen table)." Maybe she has already gone to the little garden-house Belvedere right behind the church, which seems to offer a view over all the Ticino. And certainly nobody is going to disturb her there.

Meret – her name, by the way, was taken from Gottfried Keller's 19th-century novel "Der grüne Heinrich" – once said, "Words which are important to us carry their meaning within themselves! Carona is a word I cherish ."

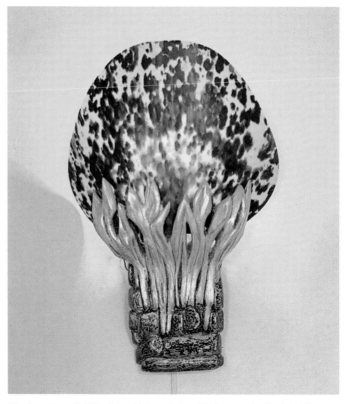

Wandleuchte aus Schildpatt von M. Oppenheim *Wall lamp made of turtle shell*

Farbabbildungen Plates in Colour

Ein merkwürdiger Erdteil in
Weisse Tücher gewickelt
Rollt die gewundene Treppe
Eines Hauses hinunter.
Man rollt ihn (Zeremonie)
Die gewundene
Treppe eines Hauses hinunter.
Pulvrig, ungesehen bleibt er auf der Strasse liegen.
Nachts ein helles Relief.
Mühsam.
Wie eine bergige Landschaft.

 Meret Oppenheim 1933

A curious part of the planet
Wrapped in white cloth
Rolls down the winding
Stairs of a house.
It is rolled (ceremony)
Down the
Winding stairs of a house.
Powdery unseen it remains on the street.
A bright relief at night.
Laborious.
Like a mountainous landscape.

 Meret Oppenheim 1933

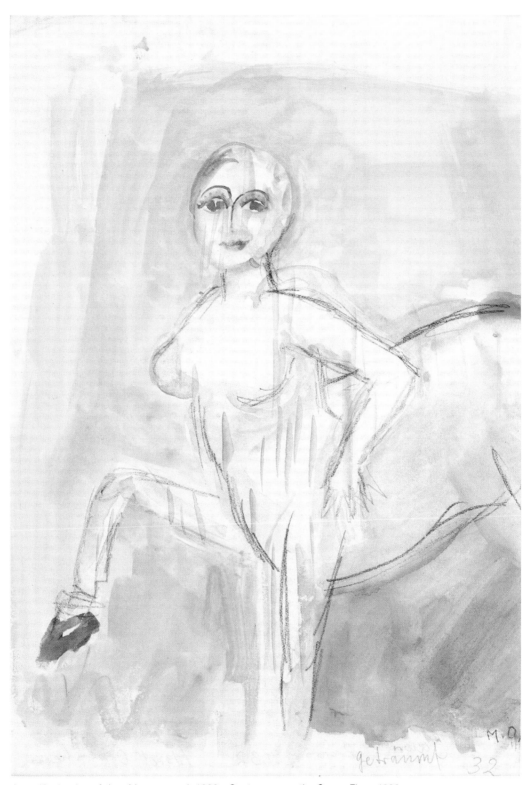

I Kentaurin auf dem Meeresgrund, 1932 *Centauress on the Ocean Floor, 1932*

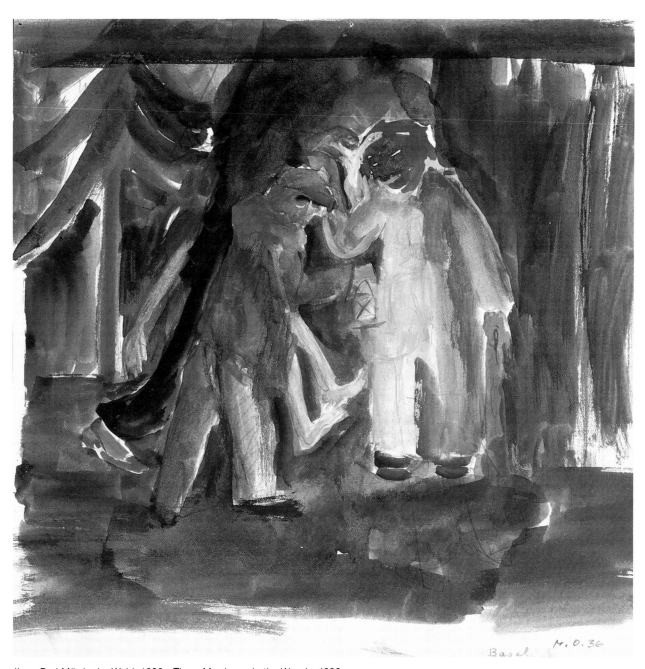

II Drei Mörder im Wald, 1936 *Three Murderers in the Woods, 1936*

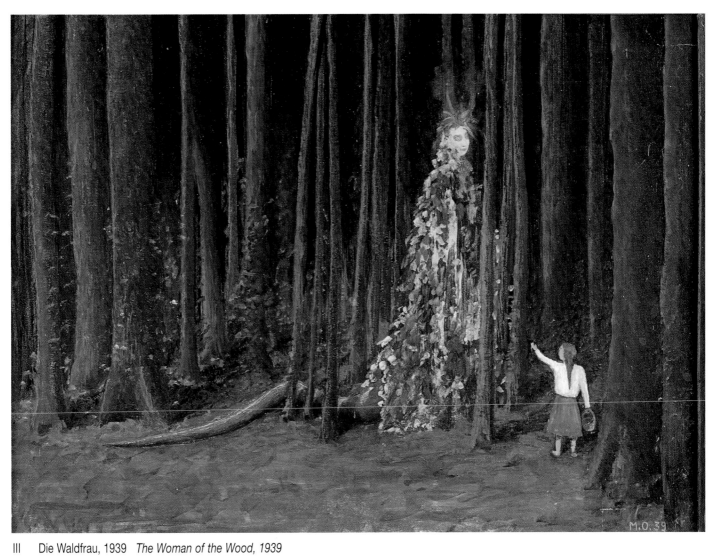

III Die Waldfrau, 1939 *The Woman of the Wood, 1939*

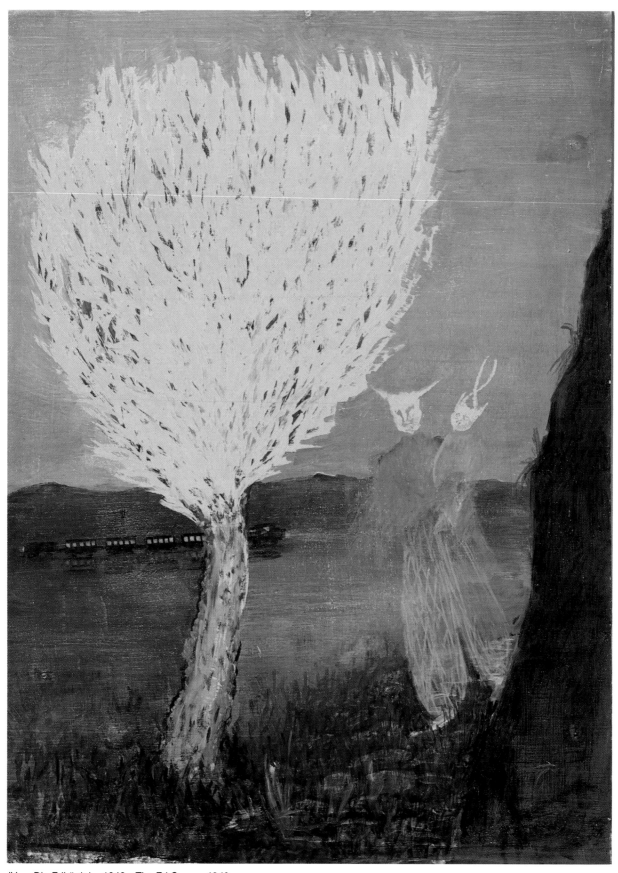

IV Die Erlkönigin, 1940 *The Erl Queen, 1940*

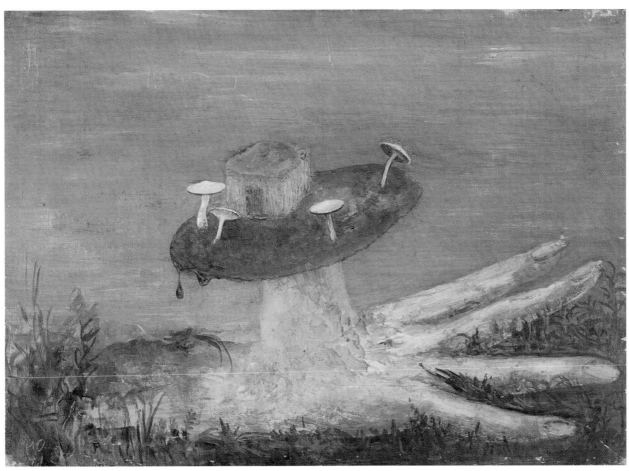

V Hand, aus der ein Pilz wächst, 1941 *Hand with Fungus Growing Out of It, 1941*

VI Herbststern, 1947 *Autumn Star, 1947*

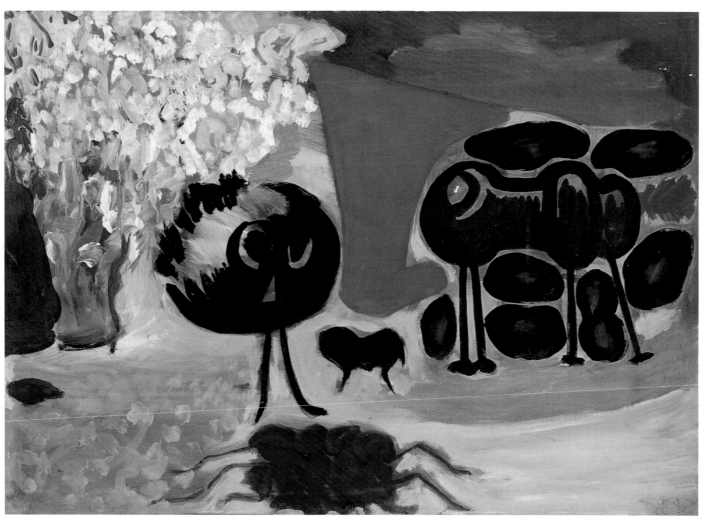

VII Sous les résédas (Unter den Reseden), 1955 *Under the Resedas, 1955*

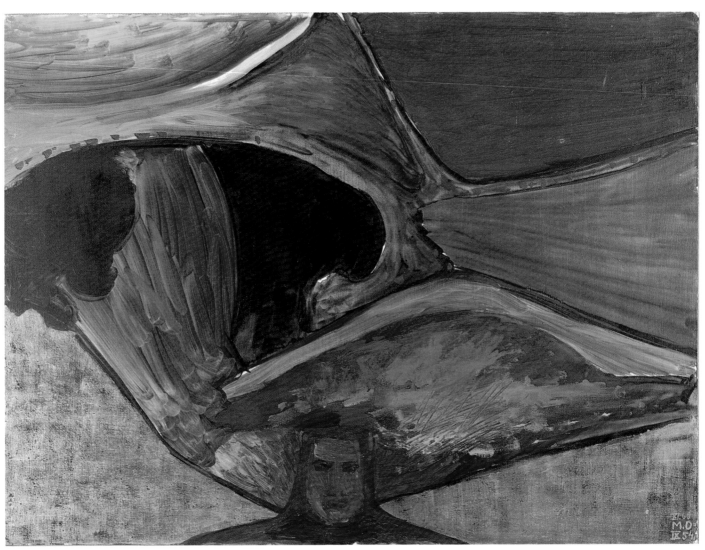

VIII Der große Hut, 1954 *The Big Hat, 1954*

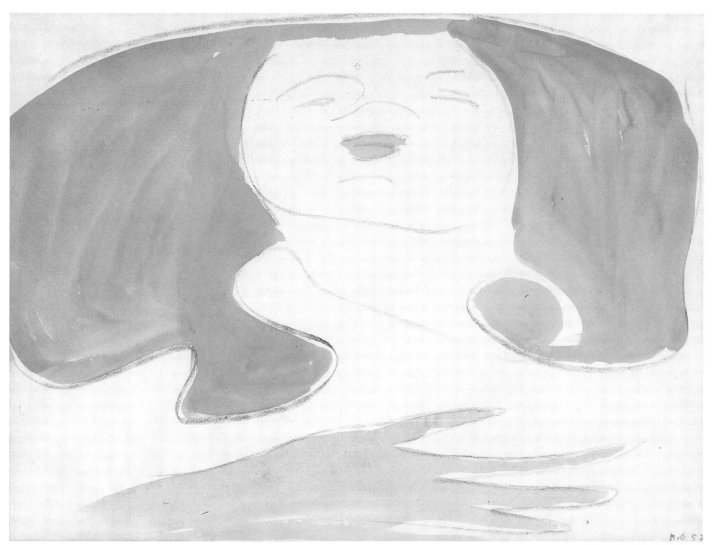

IX Kopf einer Frau mit roten Haaren, roten Lippen, violetter Hand, 1957 *Woman´s Head with Red Hair, Red Lips, Purple Hand, 1957*

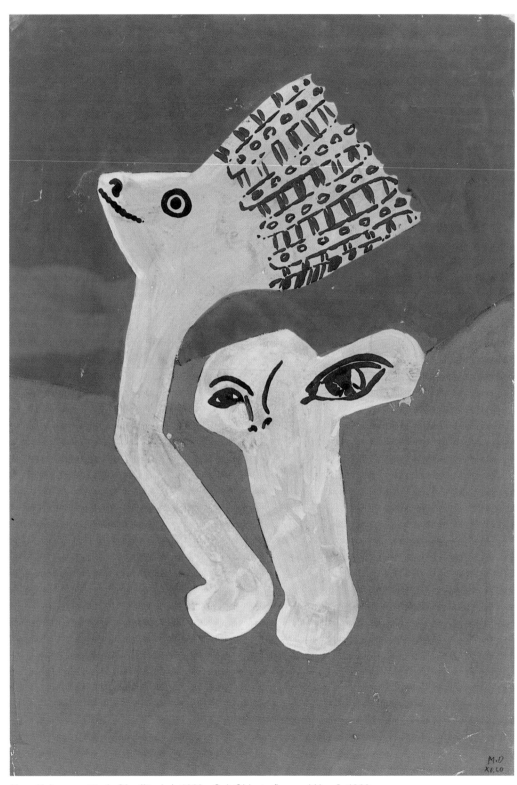

X Kultgegenstände (Kopffüssler), 1960 *Cult Objects (Legged Head), 1960*

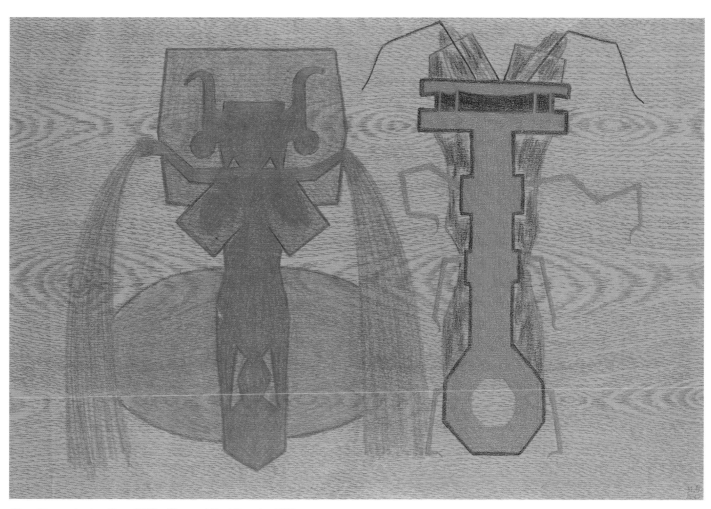

XI Blau und rotes Paar, 1962 *Blue and Red Couple, 1962*

XII Sommergestirn, 1963 *Summer Star, 1963*

XIII La fin embarrassée (Ende und Verwirrung), 1971 *The Embarressed End, 1971*

XIV März, 1970-72 *March, 1970-72*

XV Rote Wolke, 1972 *Red Cloud, 1972*

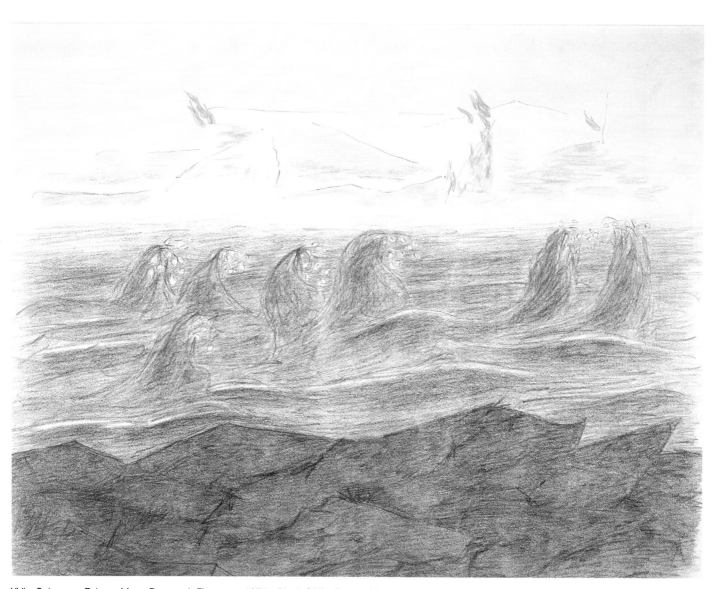

XVI Schwarze Felsen, Meer, Berge mit Flammen, 1974 *Black Cliffs, Ocean, Mountains with Flames, 1974*

XVII Landschaft (aus „Titan" von Jean Paul), 1974 *Landscape (in „Titan" by Jean Paul), 1974*

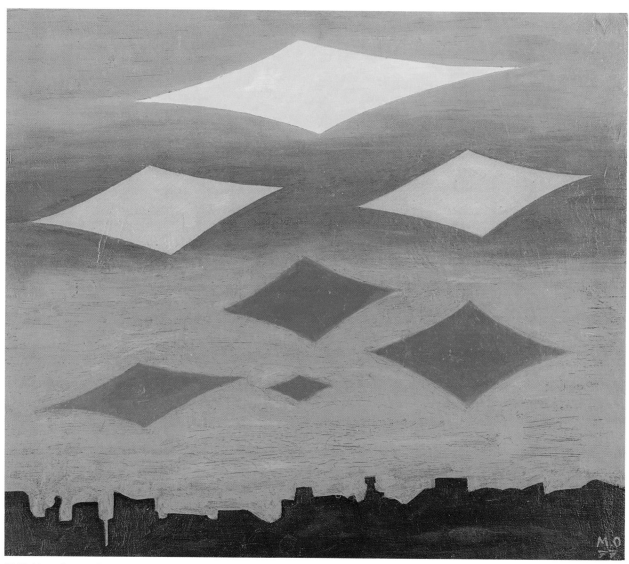

XVIII Neue Sterne, Sept. 1977 *New Stars, Sept. 1977*

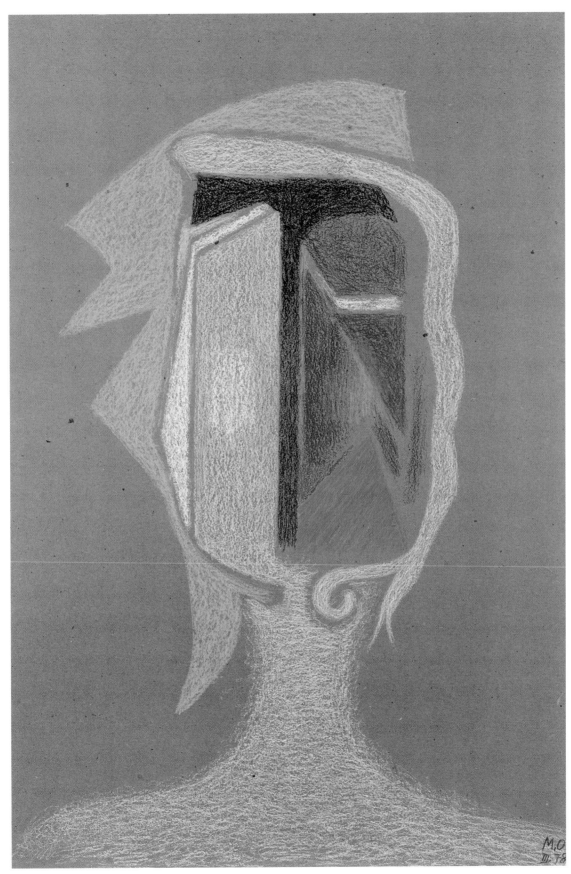

XIX Frau mit Hut, März 1978 *Woman with Hat, March 1978*

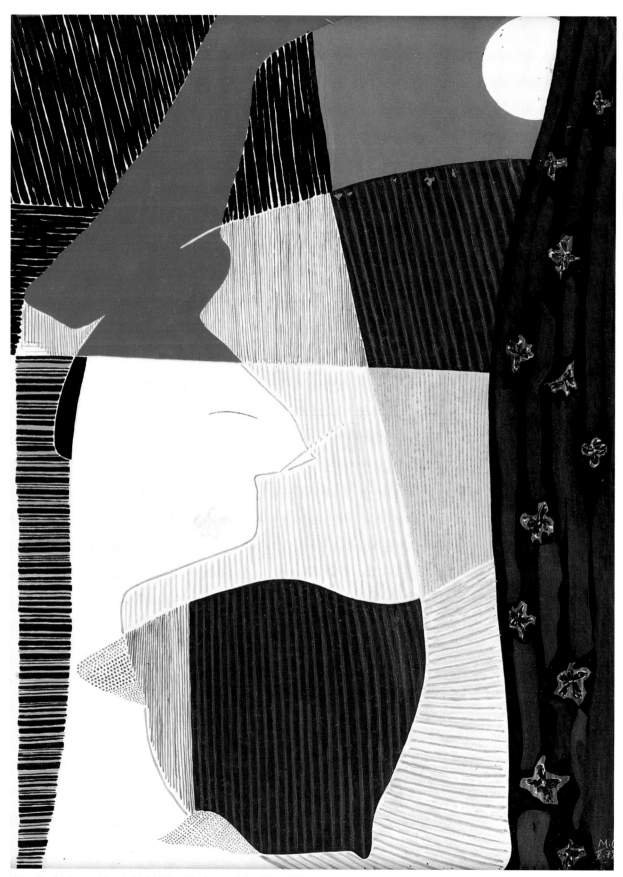

XX Die Liebe zur Kunst, Mai 1979 *The Love of Art, May 1979*

XXI Graublaue Wolke, 1980 *Greyish Blue Cloud, 1980*

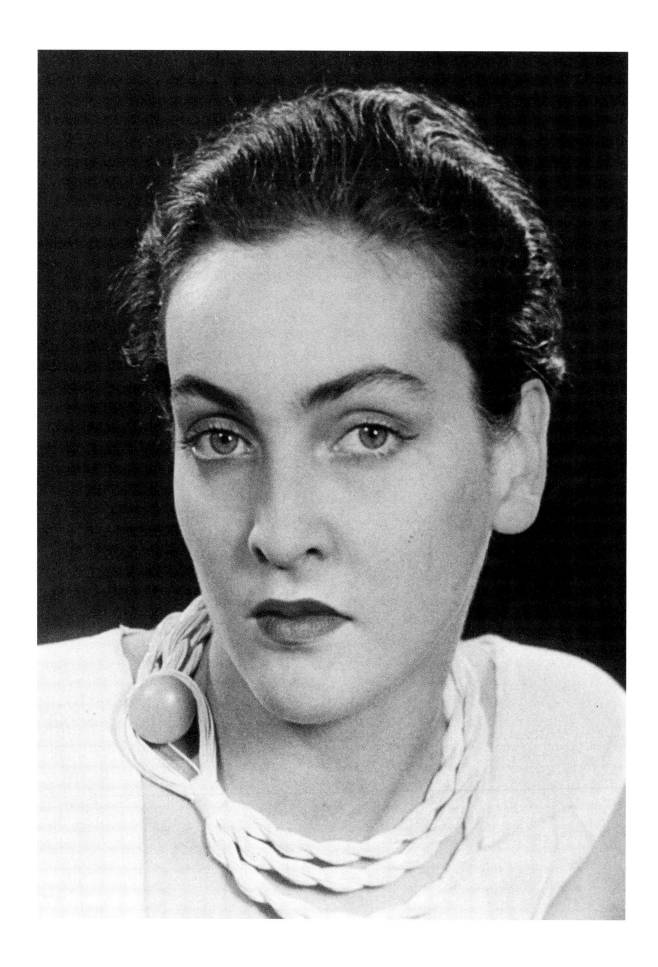

Abbildungen in Schwarz/Weiss Plates in Black and White

Selbstporträt seit 60 000 v. Chr. bis X

Meine Füsse stehen auf von vielen Schritten abgerundeten Steinen in einer Tropfsteinhöhle. Ich lasse mir das Bärenfleisch schmecken. Mein Bauch ist von einer warmen Meeresströmung umflossen, ich stehe in den Lagunen, mein Blick fällt auf die rötlichen Mauern einer Stadt. Brustkorb und Arme stecken in einem Panzer aus dicht übereinandergenähten Lederschuppen. In den Händen halte ich eine Schildkröte aus weissem Marmor. In meinem Kopf sind die Gedanken eingeschlossen wie in einem Bienenkorb. Später schreibe ich sie nieder. Die Schrift ist verbrannt, als die Bibliothek von Alexandria brannte. Die schwarze Schlange mit dem weissen Kopf steht im Museum in Paris. Dann verbrennt auch sie. Alle Gedanken, die je gedacht wurden, rollen um die Erde in der grossen Geistkugel. Die Erde zerspringt, die Geistkugel platzt, die Gedanken zerstreuen sich im Universum, wo sie auf andern Sternen weiterleben.

Meret Oppenheim 1980

Self-portrait since 60,000 B.C. to X

My feet stand in a cavern, on stones smoothed by many steps. The bear meat tastes good. Flowing around my stomach is a warm ocean current. I stand in the lagoons. I notice the redish walls of a city. Torso and arms are decked in an armour of tightly overlapping leather scales. In my hands I hold a white marble turtle. Thoughts are locked in my head as in a beehive. Later I write them down. Writing burned up when the library of Alexandria went up in flames. The black snake with its white head is in the museum in Paris. Then it burns down too. All the thoughts there have ever been roll around the earth in the huge mindsphere. The earth splits, the mindsphere bursts, its thoughts are scattered in the universe where they continue to live on other stars.

Meret Oppenheim 1980

1920
1930
1940
1950
1960
1970
1980

Meret Oppenheim

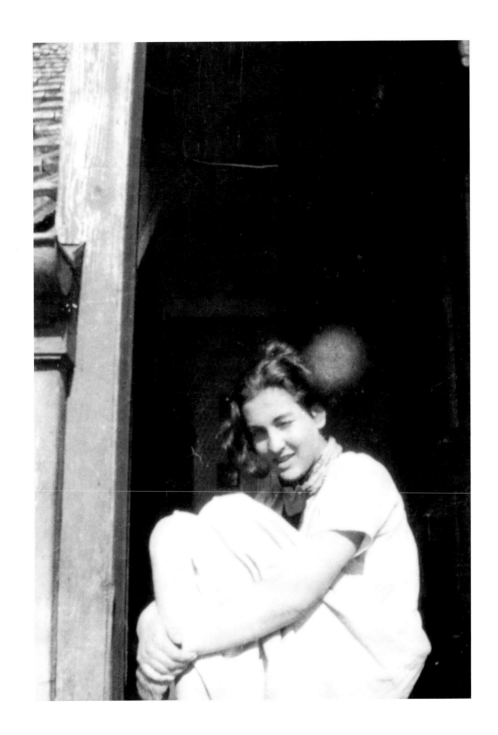

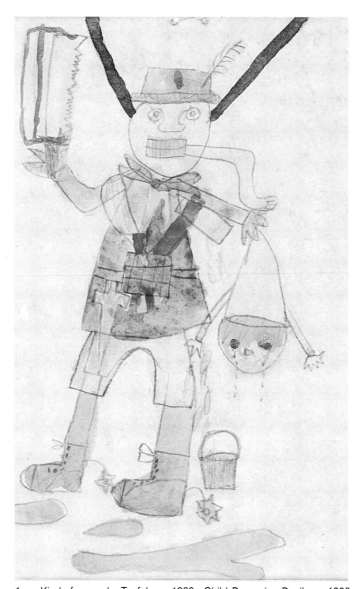

1 Kinderfressender Teufel, um 1923 *Child-Devouring Devil, ca. 1923*

Maria Braun

2 Blauer Aschenbecher und ein Päckchen Parisiennes, 1928-29 *Blue Ashtray and Parisiennes Cigarettes, 1928-29*

1920

1930

1940

1950

1960

1970

1980

Meret Oppenheim

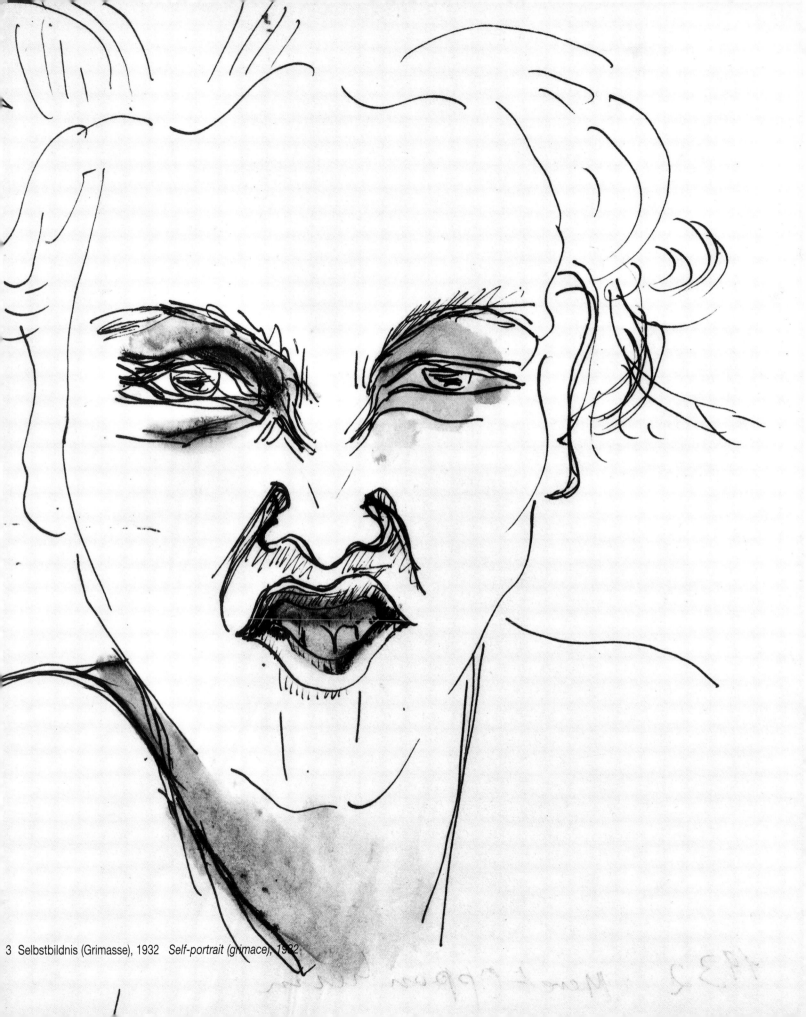

3 Selbstbildnis (Grimasse), 1932 *Self-portrait (grimace), 1932*

4 Das Schloß am Meer, 1930 *Castle by the Sea, 1930*

5 Drei Heilige auf Karusell, Dez. 1931 *Three Saints on a Carousel, Dec. 1931*

6 Hauskonzert, 1930 *Music at Home, 1930*

7 Seiltänzer, 1932 *Tightrope Walker, 1932*

Daisy Hausmann
Sommer Agno 32

H. O.

8 Mädchen am Seeufer, 1932 *Girl at the Lakeside, 1932*

9　Akt, mit über dem Kopf erhobenen Armen, 1933
　Nude with Arms Raised Above her Head, 1932

10　Kopie einer ägyptischen Flötenspielerin, 1932-33
　Copy of Egyptian Flute Player, 1932-33

11　Stehendes Mädchen, Rücken, 1932-33
　Back of a Standing Girl, 1932-33

12　Harlequin am Klavier, 1932-33
　Harlequin at the Piano, 1932-33

13 Figur an Diagonale herabgleitend, mit Knöpfen, Skorpionen usw. 1932-33 *Figure Sliding Down a Diagonal, with Buttons, Scorpions, etc., 1932-33*

14 Sängerin, 1933 *Singer, 1933*

15 Tänzerin, 1933 *Dancer, 1933*

16 Serviermädchen und Gast, 1933 *Waitress and Guest, 1933*

17 Waage. In einer Schale ein Kopf, Dez. 1932 *Scales. A Head in One Tray, Dec. 1932*

18 Ein T, er stützt den Arm auf seine Hüften, durch den Arm sieht man das Licht, 1934
A T, It Puts Its Arm on Its Hips, Through the Arm One Can See Light, 1934

19 Architektonisches Gebilde mit Lichtstrahlen, 1933 *Architectural Fragment with Rays of Light, 1933*

20 *Frau mit nacktem Oberkörper, Mann mit Waage überm Ohr, zwei Gespenster, 1934 Woman with Nude Torso, Man with Scales on His Ear,*
Two Ghosts, 1934

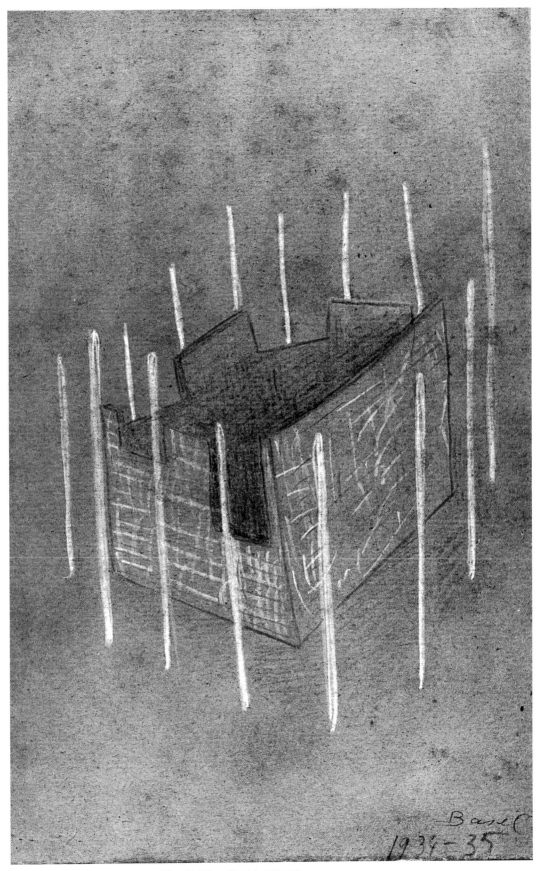

21 Neubau (Basel), 1934-35 *New Building (Basle), 1934-35*

22 Drei spielende Kinder, 1936-37 *Three Children Playing, 1936-37*

23 Die Langeweile, 1937-38 *Boredom, 1937-38*

24 Berge gegenüber Agnuzzo (Tessin), 1937 *Mountains Opposite Agnuzzo (Ticino), 1937*

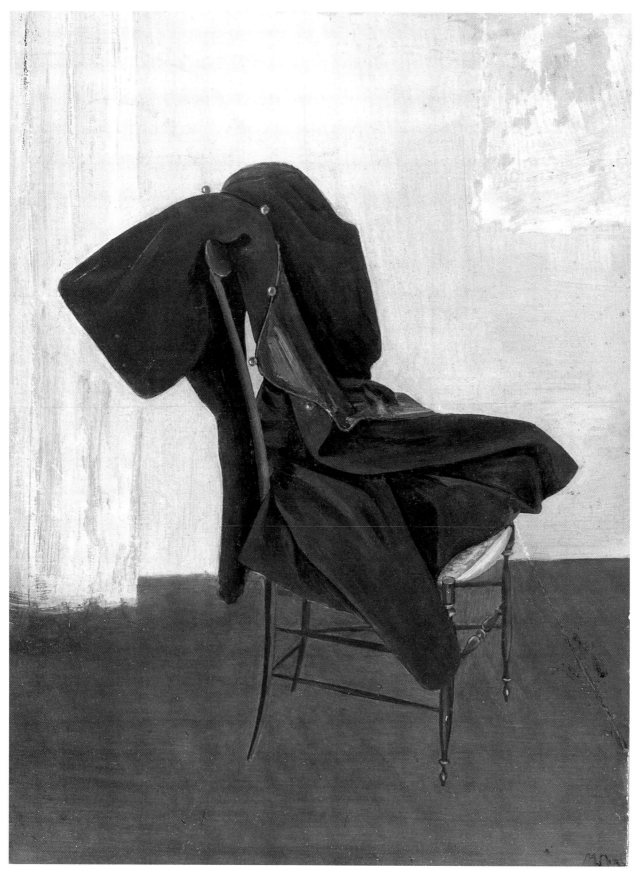

25 Morgenrock auf Stuhl (Studie), 1938-39 *Dressing Gown on Chair (Study), 1938-39*

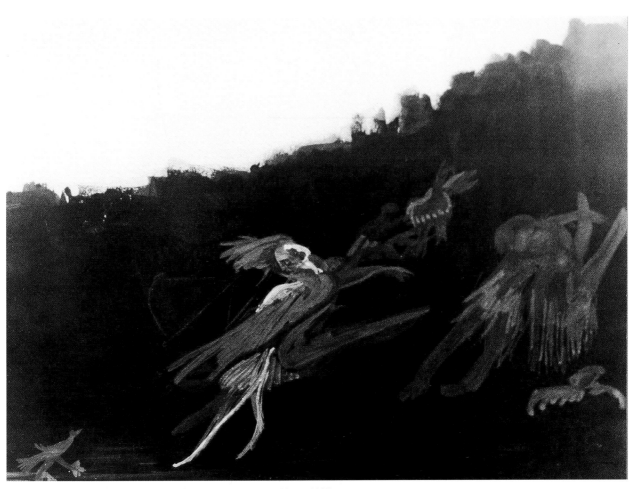

26 Diana auf der Elsternjagd, 1939 *Diana on a Magpie Hunt, 1939*

1920
1930

1940

1950
1960
1970
1980

Meret Oppenheim

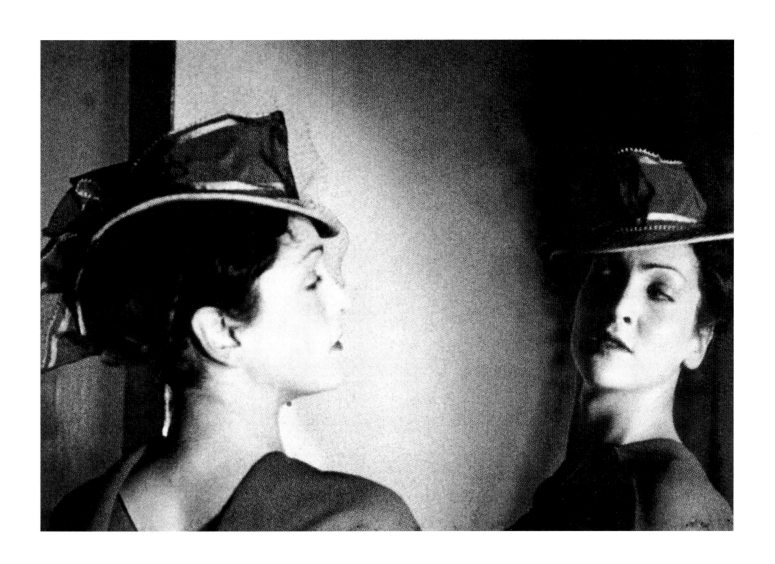

27 Ermitage (Einsiedelei), 1942-46 *Hermitage, 1942-46*

28 Das Erwachen der Fee, 1943 *The Fairy Awakes, 1943*

29 Sophisterei, 1942-46 *Sophistry, 1942-46*

30 Trompetenton, 1946 *Sound of a Trumpet , 1946*

31 Eine Hexe, 1944 *A Witch, 1944*

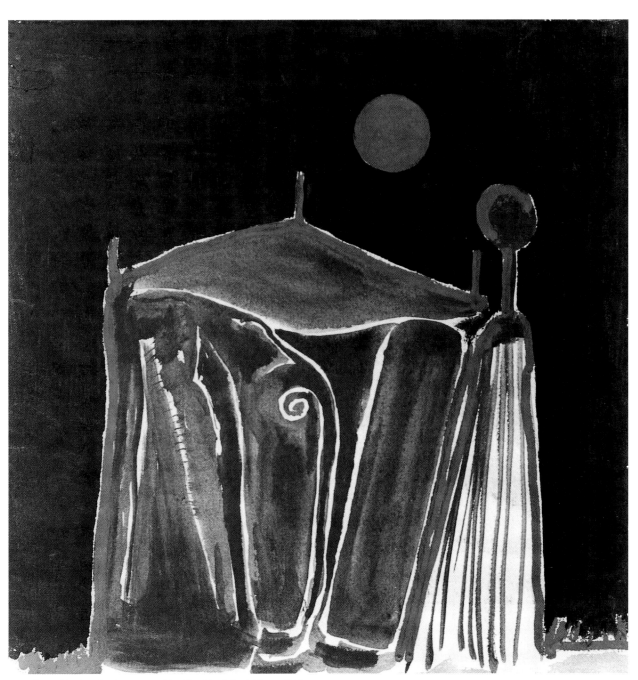

32 Das Zelt des Zauberers, 1945 *The Magician's Tent, 1945*

1920
1930
1940

1950

1960
1970
1980

Meret Oppenheim

33 Engel, 1950 *Angel, 1950*

34 Hängende Gärten, 1951 *Hanging Gardens, 1951*

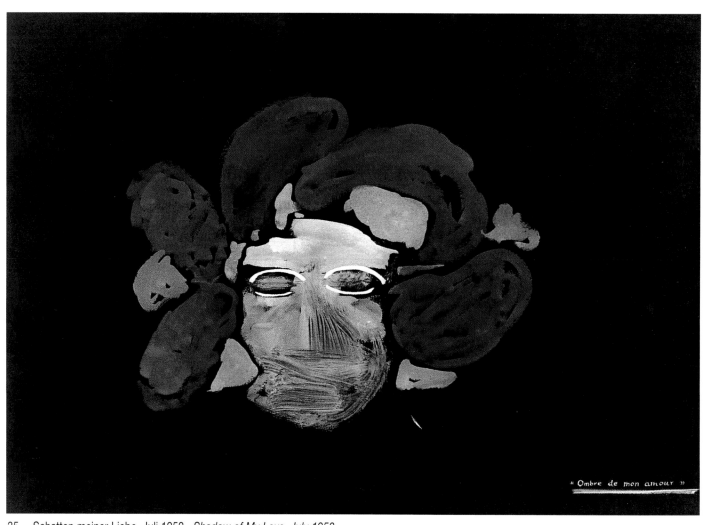

"Ombre de mon amour"

35 Schatten meiner Liebe, Juli 1952 *Shadow of My Love, July 1952*

36 Der Läufer, 1954 *The Runner, 1954*

37 Raupe in Metamorphose, 1954 *Caterpillar in Metamorphosis, 1954*

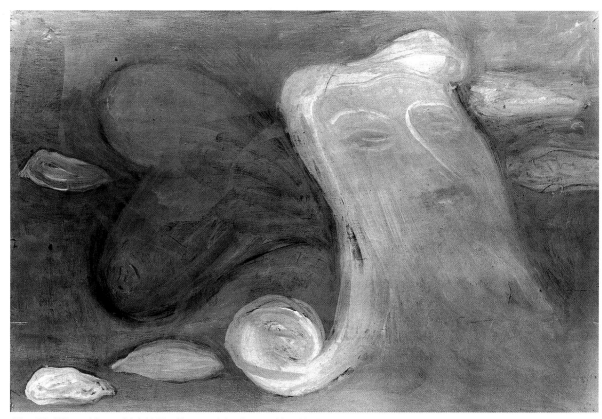

38 Die Wüstenblume, Mai 1957 *Flower of the Desert, May 1957*

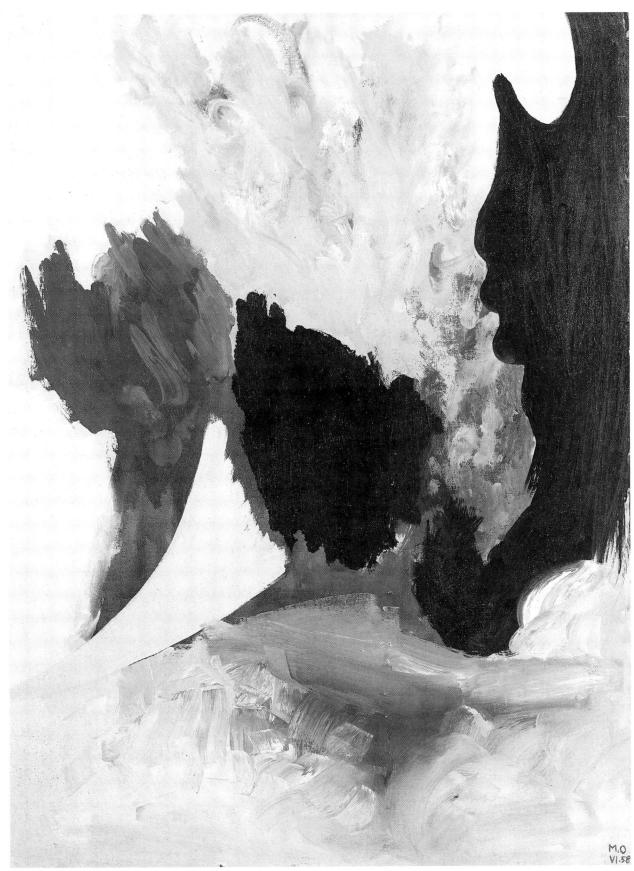

39 Frühlingshimmel, 1958 *Spring Sky, 1958*

40 Steinformen, 1958 *Stone Shapes, 1958*

41 Symmetrische Formen, 1958 *Symmetrical Shapes, 1958*

42　Gespensterformen, 1958　*Ghostly Shapes, 1958*

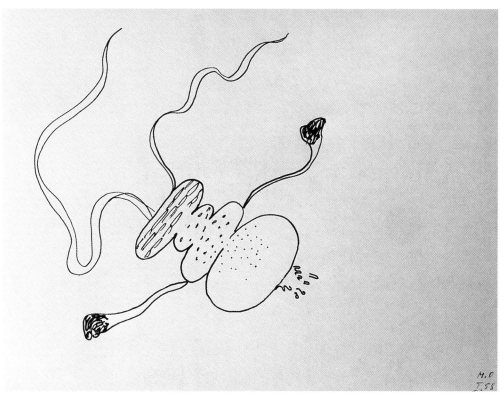

43 Qualle, 1958 *Jellyfish, 1958*

44 Palme im Sturm, 1959 *Palm Tree in Storm, 1959*

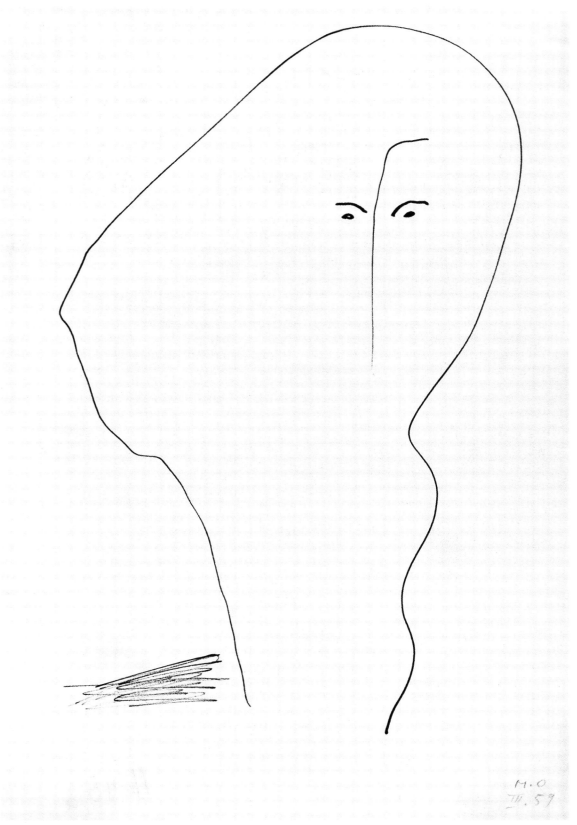

M.O
VII.59

45 Monument-Gesicht, 1959 *Monument Face, 1959*

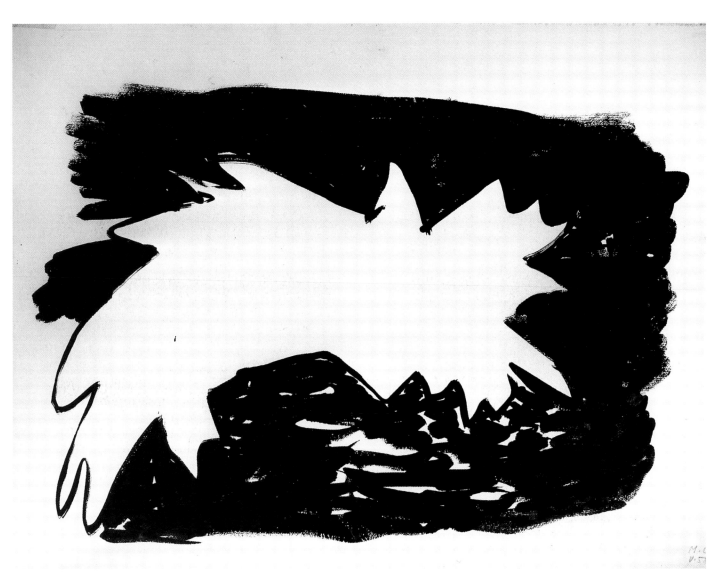

46 Erdstern, 1958 *Star of the Earth, 1958*

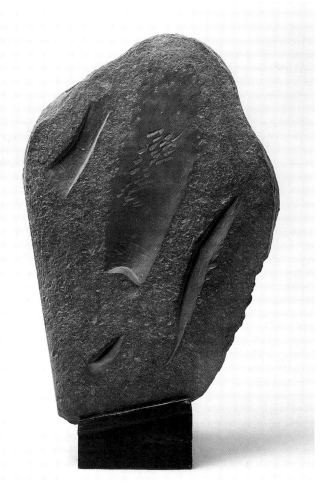

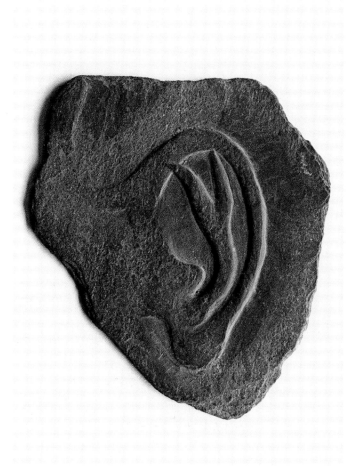

47 Nymphen-Brunnen, 1958 *Nymph Fountain , 1958*

48 Das Ohr von Giacometti, 1958 *Giacometti´s Ear, 1958*

1920

1930

1940

1950

1960

1970

1980

Meret Oppenheim

M.O
X.60

49 Wolke über Stadt, 1960 *Cloud over City, 1960*

50 Formen und Dreieck, 1960 *Forms and Triangle, 1960*

51 Symmetrisches Gesicht mit Locken, 1960 *Symmetrical Face with Curls, 1960*

52 Verkohlter Drache, 1960 *Charred Dragon, 1960*

53 Raupen, 1960 *Caterpillars, 1960*

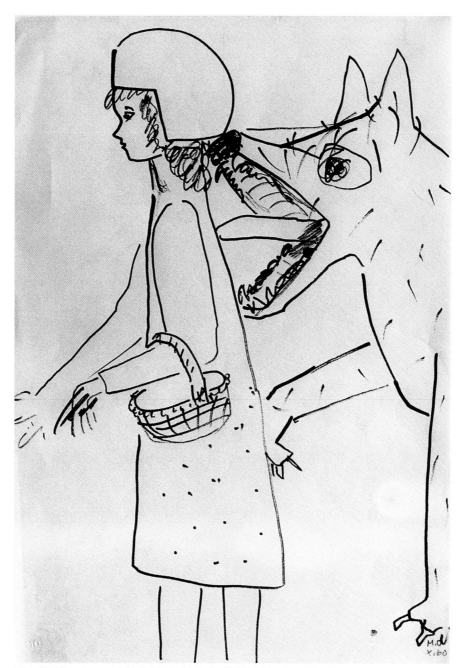

54 Rotkäppchen und Wolf, 1960 *Little Red Riding Hood and Wolf, 1960*

55 Schwarze Wolken, 1960 *Black Clouds, 1960*

56 Die Heinzelmännchen verlassen das Haus, 1961 *The Elves Leave the House, 1961*

57 Zwei Gesichter, 1960 *Two Faces, 1960*

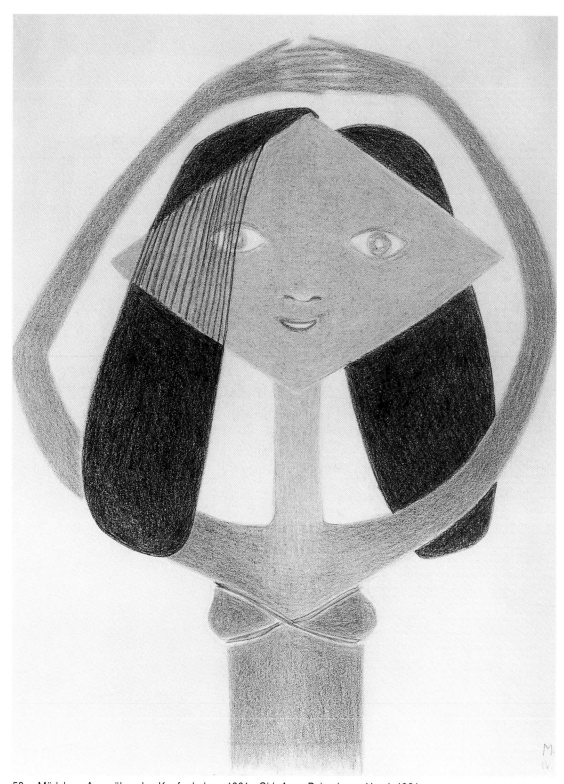

58 Mädchen, Arme über den Kopf erhoben, 1961 *Girl, Arms Raised over Head, 1961*

59 Mach das, 1964 *Do That, 1964*

60 Der Dichter, 1966 *The Poet, 1966*

61 Ovaler Tisch, drei Teller, „Venezia", 1962 *Oval Table, Three Plates, "Venezia", 1962*

62 Zwei Tische, „Venezia", 1962 *Two Tables,"Venezia", 1962*

63 Pflanze vor Gestirn, 1963 *Plant in front of Star, 1963*

64 Dunkles Gestirn und blaue Wolken, 1964 *Dark Star and Blue Clouds, 1964*

65 Lufträume, 1965 *Air Spaces, 1965*

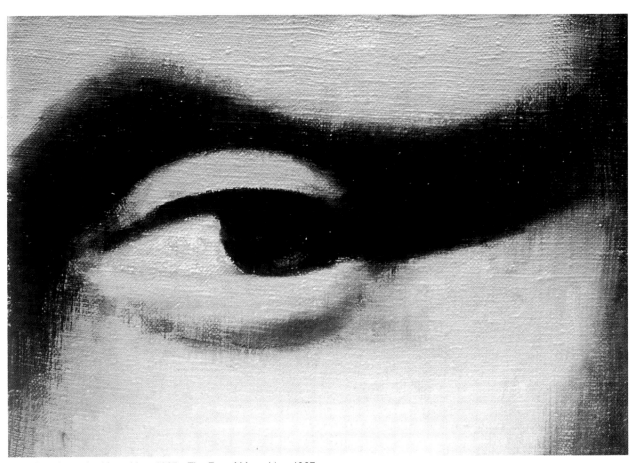

66 Das Auge der Mona Lisa, 1967 *The Eye of Mona Lisa, 1967*

67 Geisterspeise, 1968 *Food of the Spirits, 1968*

1920
1930
1940
1950
1960
1970
1980

Meret Oppenheim

68 Kinderkopf (mit zittrigem Strich), 1970 *Head of a Child (with wriggly lines), 1970*

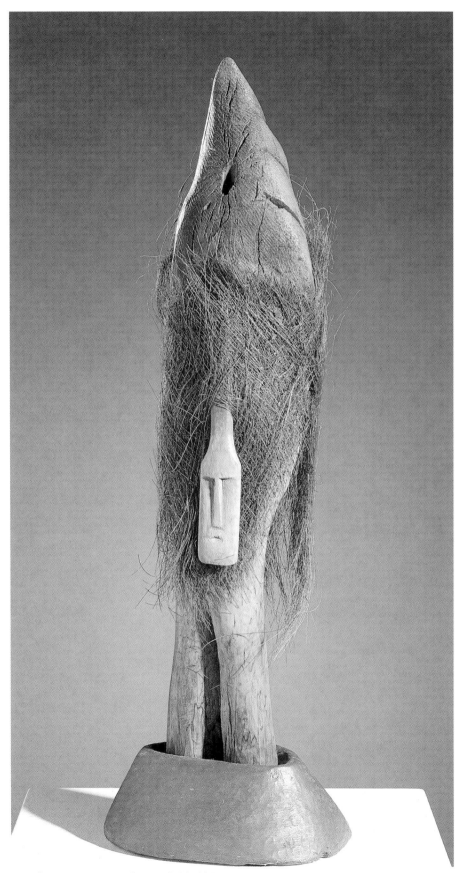

69 Gartengeist, 1971 *Garden Spirit, 1971*

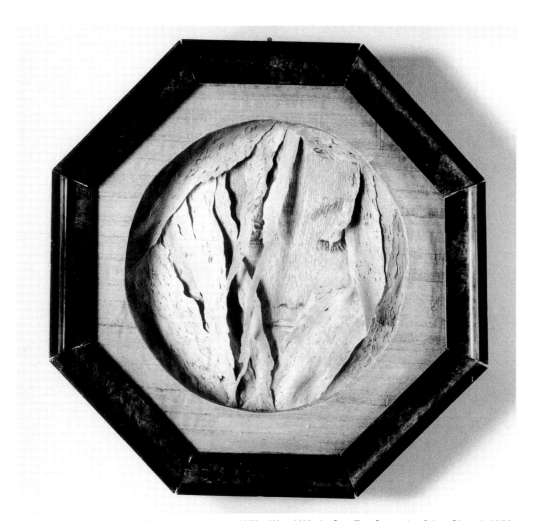

70 Holz-Hexe, ein Auge offen, das andere zu, 1970 *Wood Witch, One Eye Open, the Other Closed, 1970*

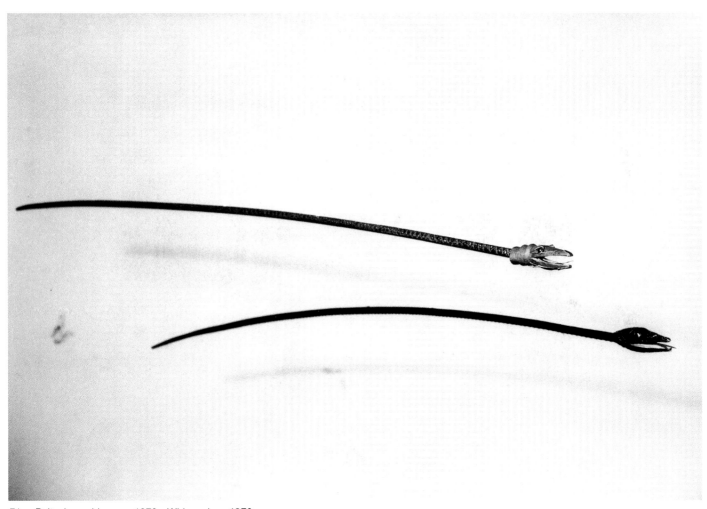

71 Peitschenschlangen, 1970 *Whipsnakes, 1970*

72 Wege, Jän. 1970 *Paths, Jan. 1970*

73 Unruhiger Himmel, 1971 *Restless Sky, 1971*

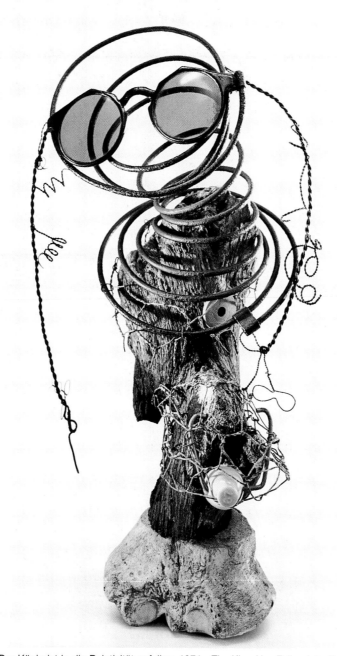

74　Der König ist in die Relativität gefallen, 1971　*The King Has Fallen Into Relativity, 1971*

75 Der rote Mut jagd im Wald, 1971 *Red Courage Hunts in the Woods, 1971*

76 Dickicht, 1973 (Weit in der Ferne versuchen Sie, sich zwischen den Irrlichtern zu verbergen, aber ich sehe Sie) *Thicket, 1973 (Far far away lit up by the will-of-the-wisps, you try to hide but I see you)*

77 Dickicht, 1973 (Sie weint hinter ihren großen Brüsten. Sie lacht hinter ihren großen Brüsten) *Thicket, 1973 (She weeps behind her big breasts. She laughs behind her big breasts)*

78 Dickicht, 1973 (Die Schattenwellen sind in ihre Höhle zurückgeströmt) *Thicket, 1973 (The rippling shadows ebbed back into their caves)*

79 Dickicht, 1973 (Der Wartesaal vor dem Netz der großen Spinne) *Thicket, 1973 (The waiting room in front of the big spider's web)*

80 Dickicht, 1973 (Das weiße Licht. Angst und Schrecken sind nicht zu sehen) *Thicket, 1973 (White light. Hidden fear and terror)*

81 Zeitung im Wald, 1973 *Newspaper in the Forest, 1973*

82 Himmel mit bewegten Wolken, 1972 *Sky with Turbulent Clouds, 1972*

83 Gespenst mit Medaille, 1972 *Ghost with Medal, 1972*

84　Sie tanzen, 1973　*They Are Dancing, 1973*

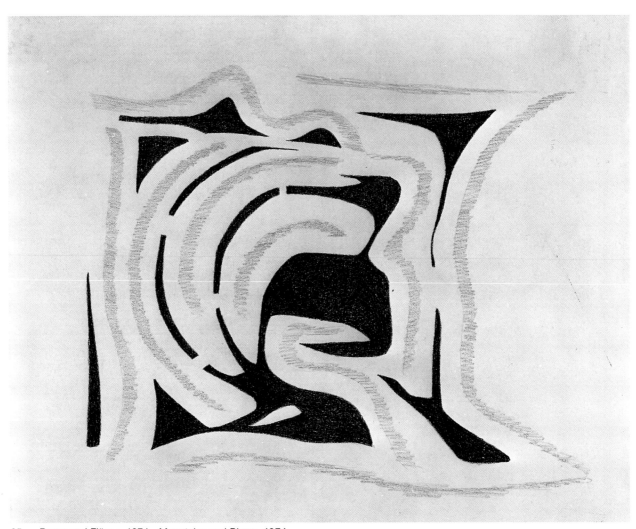

85 Berge und Flüsse, 1974 *Mountains and Rivers, 1974*

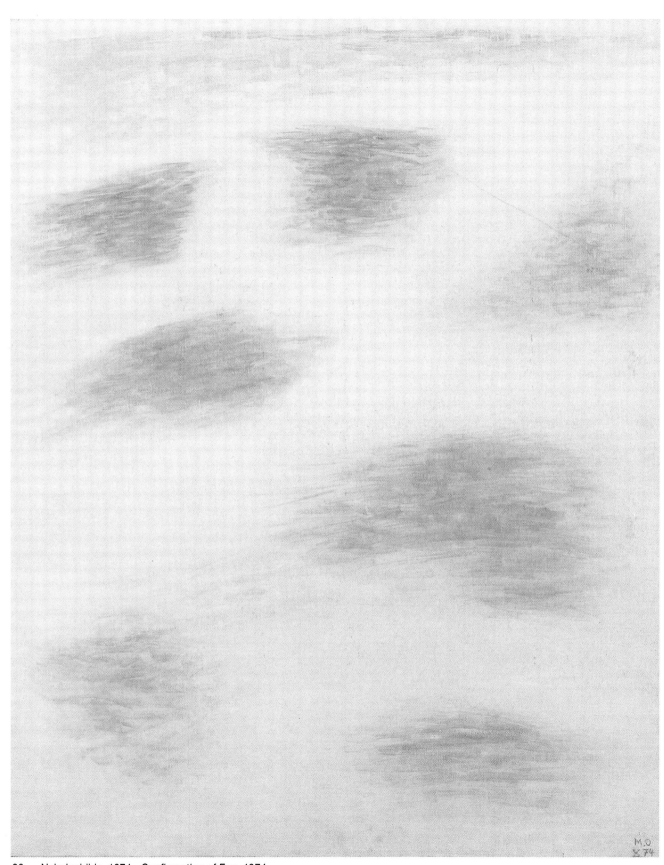

86 Nebelgebilde, 1974 *Configuration of Fog, 1974*

87 Er liebt die Luftballons, 1974 *He Loves Balloons, 1974*

Polyphème amoureux

88 Der verliebte Polyphem, 1974 *Polyphemus in Love, 1974*

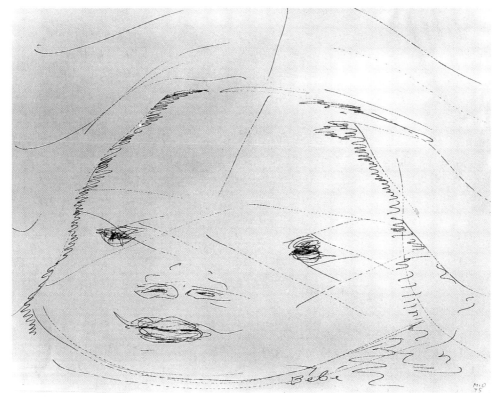

89 Säugling, 1975 *Baby, 1975*

90 Mädchen, Dreiviertel-Profil, 1975 *Girl, Three quarter Profile, 1975*

91 Alaska du Schöne, 1975 *Alaska You Beauty, 1975*

92 Krieger, 1975 *Warrior, 1975*

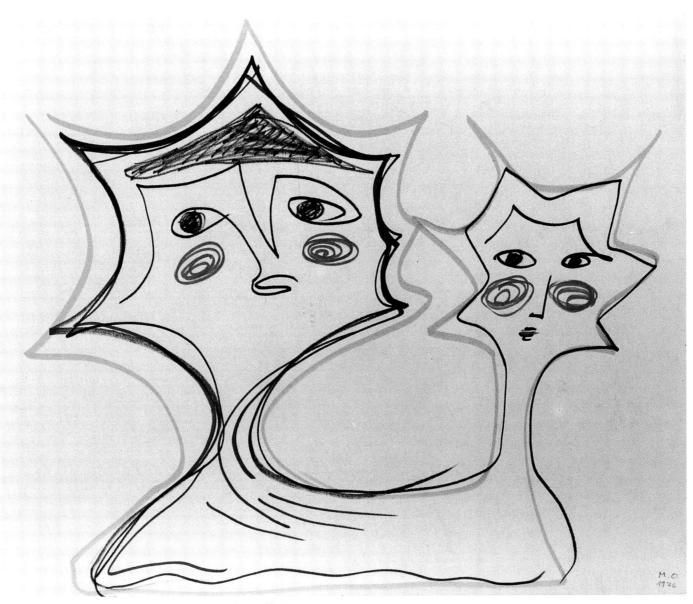

93 Kunst und Künstlerin, 1975 *Art and Woman Artist, 1975*

94 Himmel, der sich im Wasser widerspiegelt, 1975 *Sky Mirrored in the Water, 1975*

95 Skizze für „Windbäume", 1976 *Sketch for "Wind Trees", 1976*

96 Wolkenblatt, 1977 *Leafcloud, 1977*

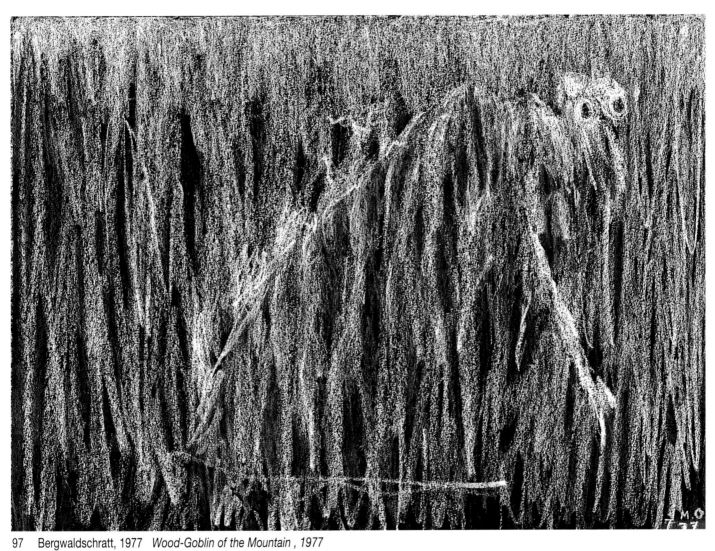

97 Bergwaldschratt, 1977 *Wood-Goblin of the Mountain , 1977*

98 Guadalquivir, Dez. 1977 *Guadalquivir, Dec. 1977*

99 Schlangengedicht, März 1978 *Snake Poem, March 1978*

100 Inzwischen, Dez. 1977 *In the Meantime, Dec. 1977*

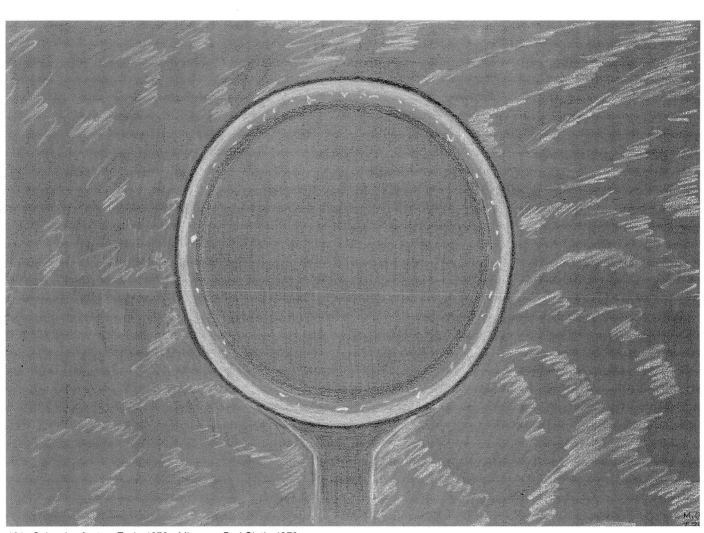

101 Spiegel auf rotem Tuch, 1978 *Mirror on Red Cloth, 1978*

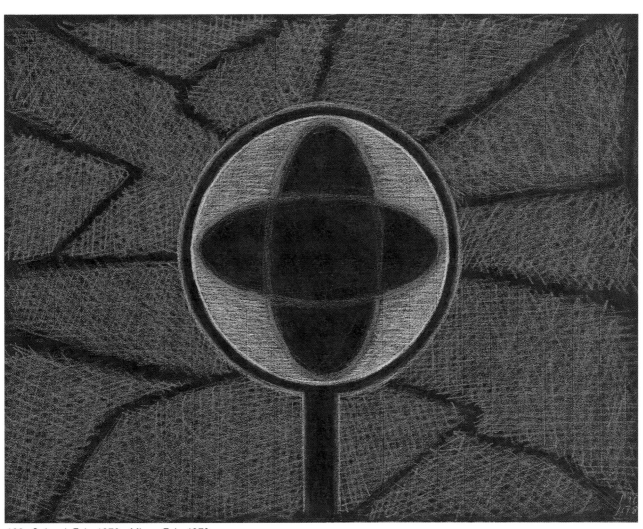

102 Spiegel, Feb. 1978 *Mirror, Feb. 1978*

103 Blauäugiger Schädel, 1978 *Blue-Eyed Skull, 1978*

104 Blaue Sonne, graue Widerspiegelungen auf dem schwarzen Meer, Okt. 1979 *Blue Sun, Grey Reflections on Black Ocean, Oct.1979*

1920
1930
1940
1950
1960
1970

1980

Meret Oppenheim

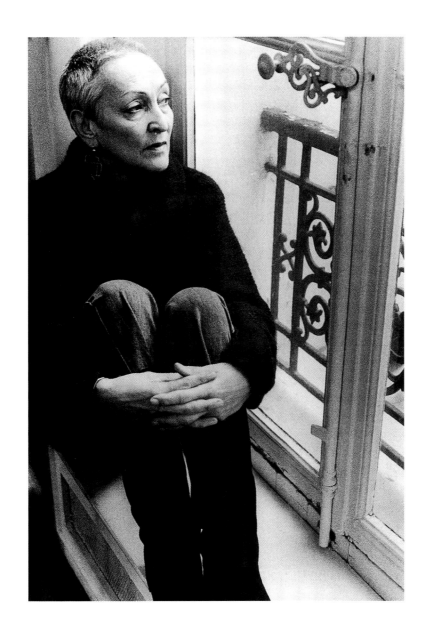

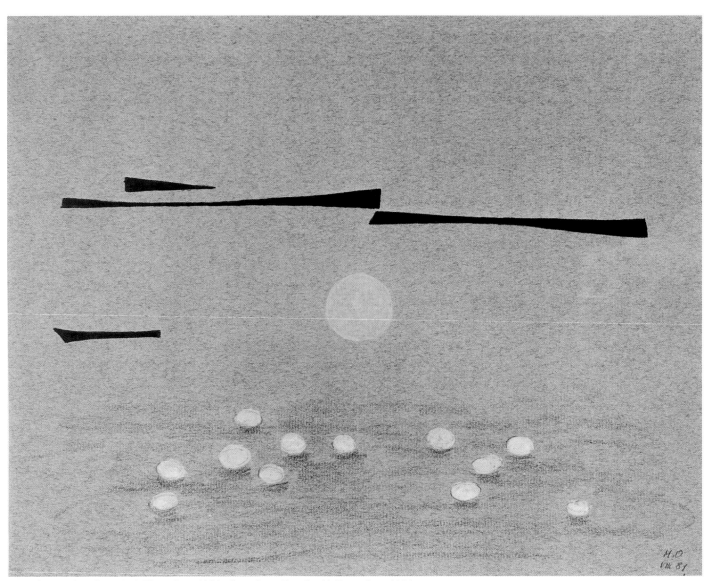

105 Sonne über Strand mit Eiern, Aug. 1981 *Sun above Beach with Eggs, Aug. 1981*

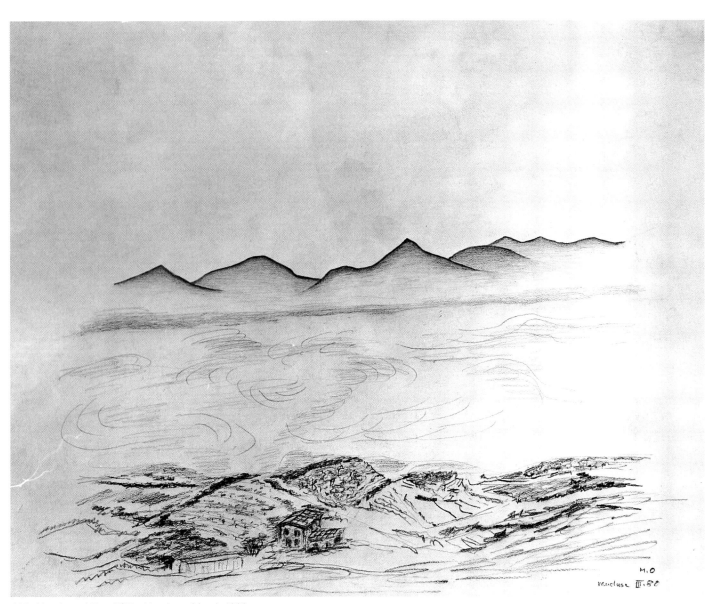

106 Vaucluse, März 1980 *Vaucluse, March 1980*

107 Figur, gewellte Konturen, Okt. 1981 *Figure, Wavy Contours, Oct. 1981*

108 Quadrat, rechts Halbkreis (Bettine Brentano), Okt. 1981 *Square, Semi-circle to the Right*
 (Bettine Brentano), Oct. 1981

109 Stadtsilhouette, davor tote Bäume, März 1984 *City Skyline, Dead Trees in front of it, March 1984*

110 Megalithikum, 1983 *Megalithicum, 1983*

111 Zwei Leute, Okt. 1981 *Two People, Oct. 1981*

112 Steinzeitliche Spuren, März 1984 *Traces of the Stone Age, March 1984*

113 Ohne Titel, März 1985 *Untitled, March 1985*

114 Thron, Juli 1985 *Throne, July 1985*

115 Profil und blaue Glocke, Juli 1985 *Profile and Blue Bell, July 1985*

116 Vier Wolken, 1985 *Four Clouds, 1985*

117 Vier Diagonalen, Januar 1985 *Four Diagonals, January 1985*

118 Der See der Hermaphroditen, 1984-85 *The Lake of the Hermaphrodites, 1984-85*

119 Tundra, Okt. 1985 *Tundra, Oct. 1985*

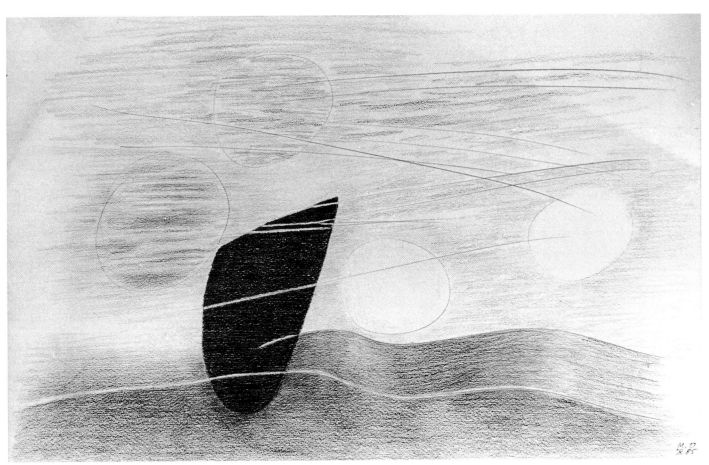

120 Morgensonnen über dem See, 28. Okt. 1985 *Morning Suns over the Lake, Oct. 28, 1985*

Objekte-Multiples Objects-Multiples

Edelfuchs im Morgenrot
Spinnt sein Netz im Abendrot.
Schädlich ist der Widerschein,
Schädlich sind die Nebelmotten –
Ohne sie kann nichts gedeihn.

Meret Oppenheim 1934

Butterfly in morning glow
Spins its web in evening glow
Harmful the reflected spell
Harmful are the fellow moths –
Without them nothing will do well.

Meret Oppenheim 1934

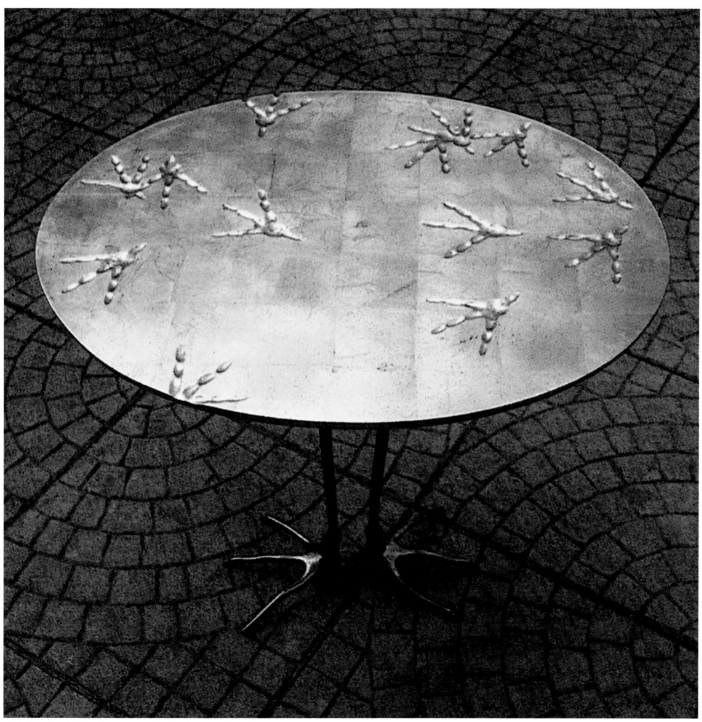

121 Tisch mit Vogelfüssen, 1939 *Table with Bird's Feet, 1939*

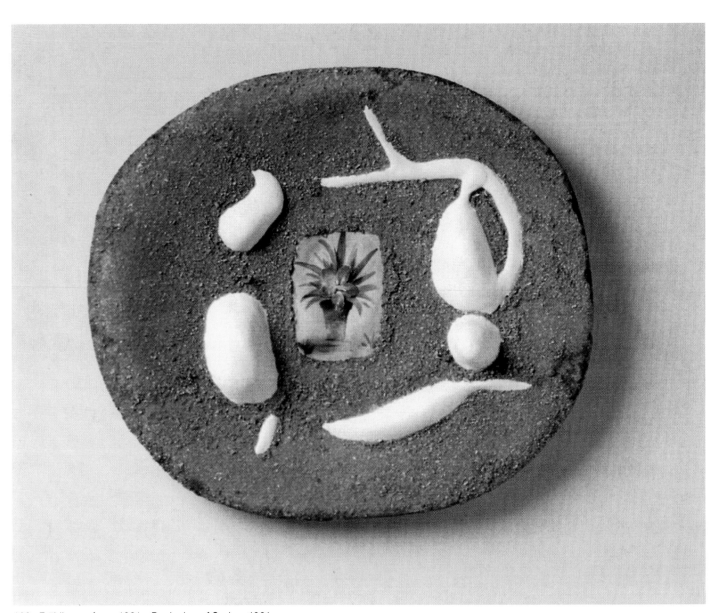

122 Frühlingsanfang, 1961 *Beginning of Spring, 1961*

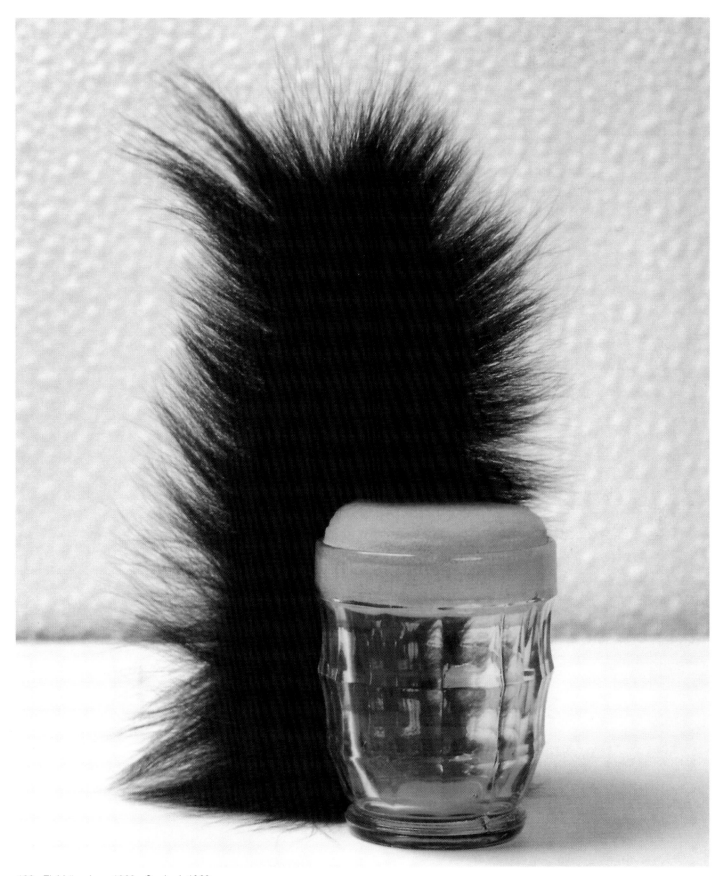

123 Eichhörnchen, 1969 *Squirrel, 1969*

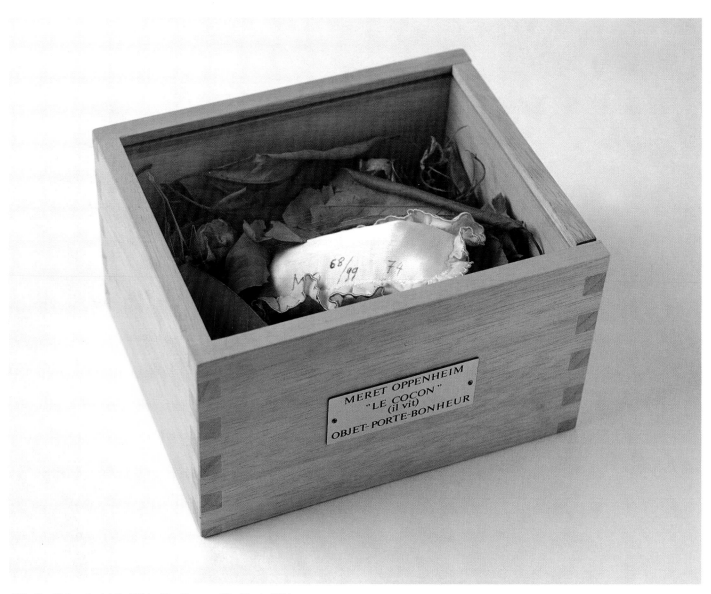

124 Der Kokon (er lebt), 1974 *The Cocoon (It's Alive), 1974*

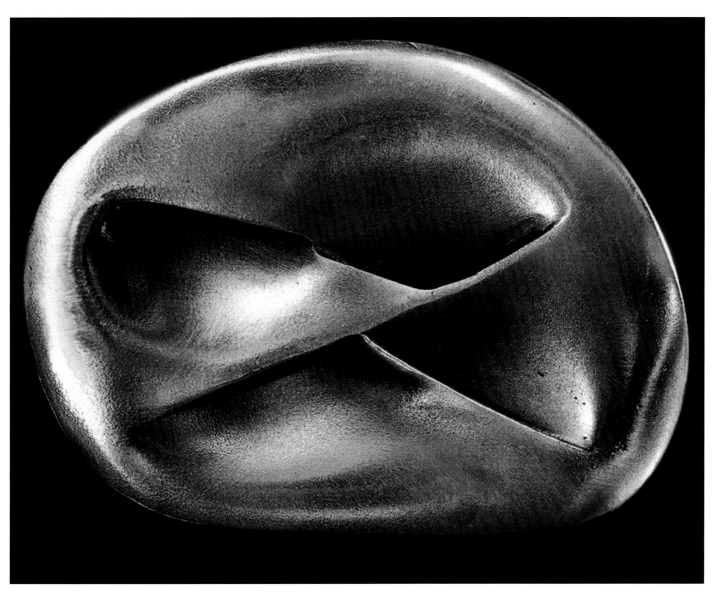

125 Unterirdische Schleife, 1977 *Subterranean Bow, 1977*

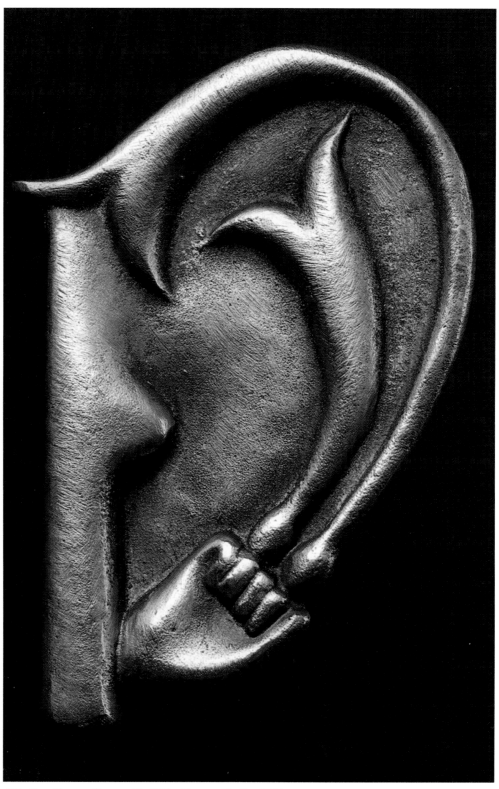

126 Das Ohr von Giacometti, 1977 *Giacometti's Ear, 1977*

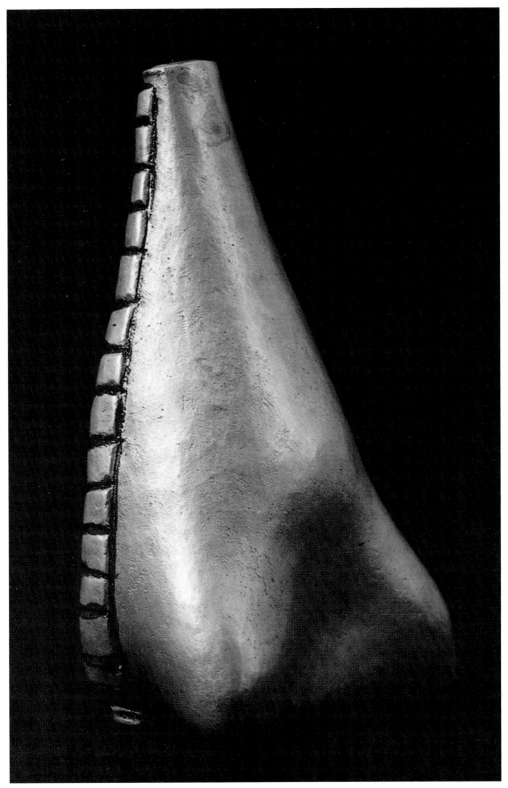

127 Urzeit Venus, 1977 *Primeval Venus, 1977*

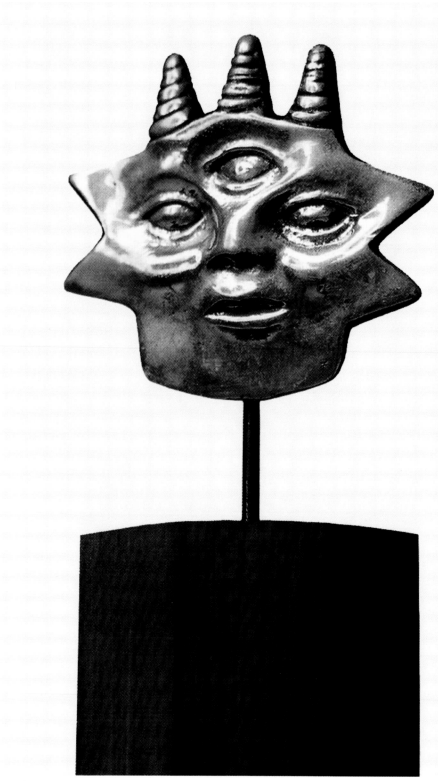

128 Sonnenköpfchen, Dez. 1978 *Little Sun Head, Dec. 1978*

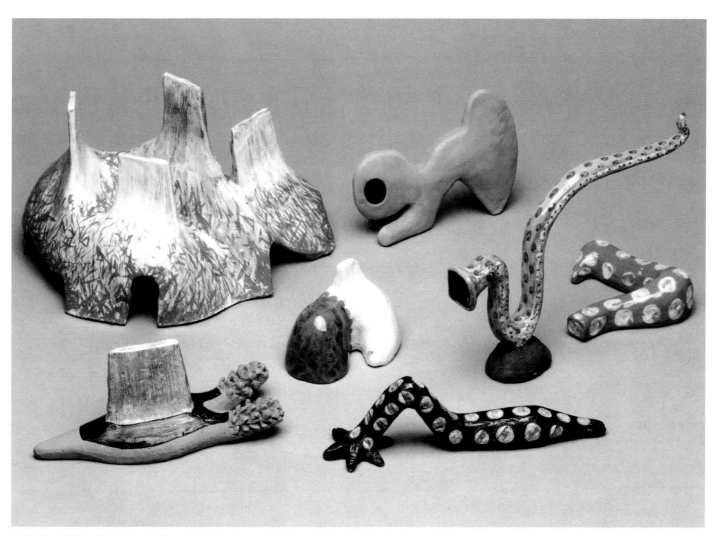

129 Sechs Urtierchen und ein Meerschneckenhaus, 1978 *Six Little Primeval Animals and a Sea Snail's Shell, 1978*

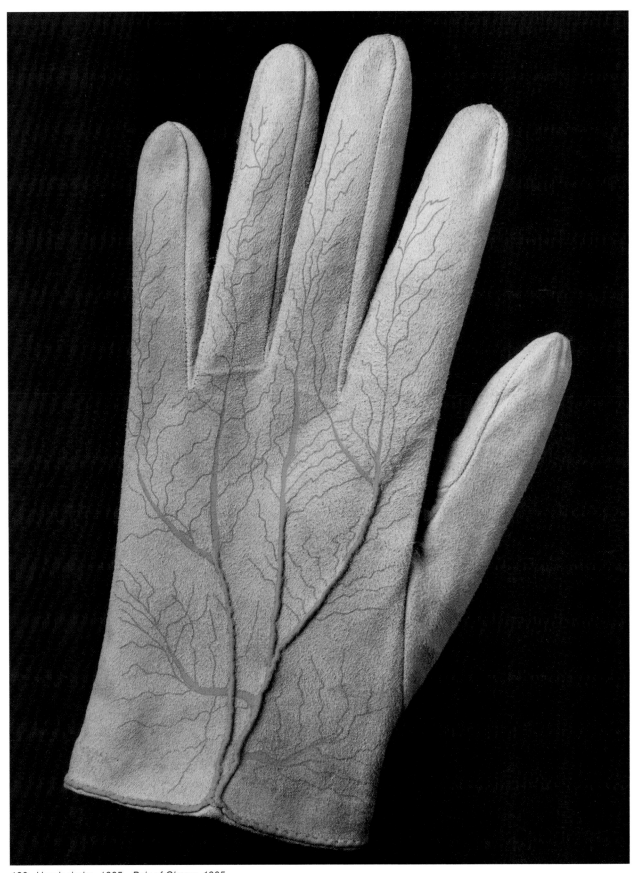

130 Handschuhe, 1985 *Pair of Gloves, 1985*

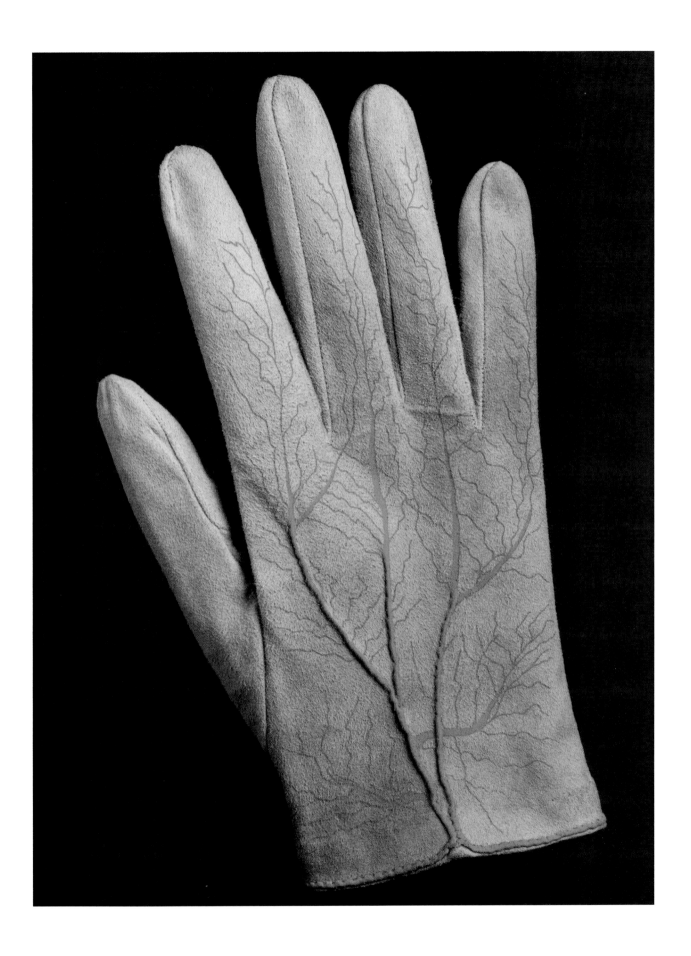

Druckgraphik Editions

Ich muss die schwarzen Worte der Schwäne aufschreiben.
Die goldene Karosse am Ende der Allee teilt sich, fällt um
und schmilzt auf der regenfeuchten Strasse. Eine Wolke bunter
Schmetterlinge fliegt auf und erfüllt den Himmel mit
ihrem Getön.

Ach, das rote Fleisch und die blauen Kleeblätter, sie gehen
Hand in Hand.

Meret Oppenheim 1957

I have to write down the black words of the swans.
The golden coach at the end of the avenue splits, topples
over and melts on the rain-dampened road. A cloud of colourful
butterflies takes wing and fills the sky with its
sound.

Oh, red meat and blue clover, they go hand in hand.

Meret Oppenheim 1957

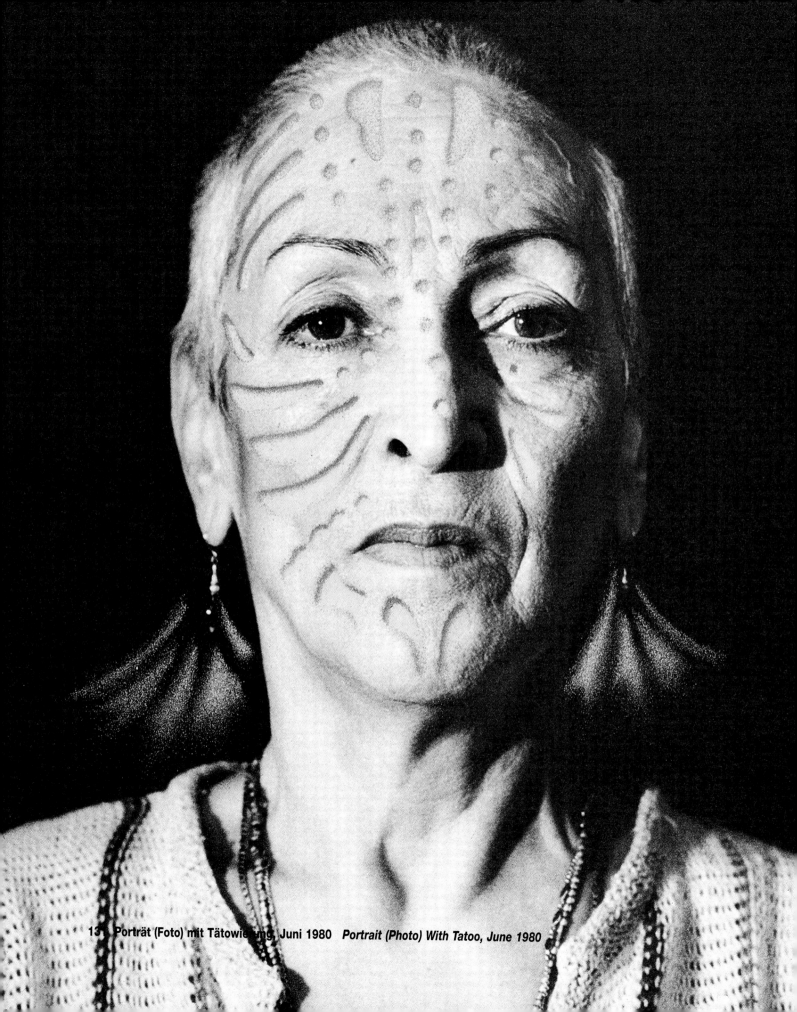

131 Porträt (Foto) mit Tätowierung, Juni 1980 *Portrait (Photo) With Tatoo, June 1980*

132　Frau in zweirädrigem Wagen, 1957　*Woman in Two-Wheeled Car, 1957*

135　Katze mit Kerze auf dem Kopf, 1957　*Cat with Candle on Its Head, 1957*

133　Bauer mit Sichel und seine nackte Frau, 1957　*Farmer with Sickle and his Naked Wife, 1957*

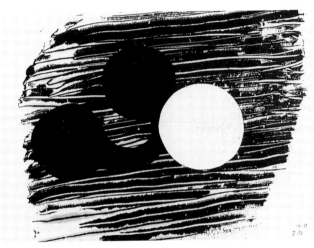

136　Mond sich im Wasser spiegelnd, 1958　*Moon Mirrored in the Water, 1958*

134　Baumstrunk vor Waldhintergrund, 1957　*Stump on Forest Background, 1957*

137　Insekt auf siebeneckigem Stein, 1958　*Insect on Heptagonal Stone, 1958*

138a Amorphe Formen, 1959 *Amorphous Shapes, 1959*

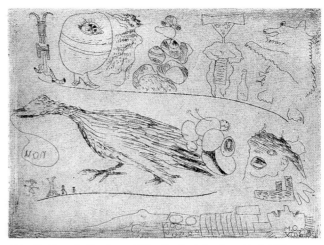

141 Die Ente, die „Non" sagt, 1960 *The Duck that Says „Non", 1960*

139 Kleine Monotypie, 1959 /
Small Monotype, 1959

142 Flügel und Mond, 1960
Wing and Moon, 1960

140 Gesicht, 1959
Face, 1959

143 Wolken über Kontinent, 1964
Clouds above Continent, 1964

144 Schmetterlingsspiel über dem Wasser, 1966 *Play of Butterflies above the Water, 1966*

145 Unterirdische Schleife, 1966 *Subterranean Bow, 1966*

147 Komet, 1968 *Comet, 1968*

146 Denkmal für eine Mondphase, 1966 *Monument for a Phase of
the Moon, 1966*

148 Eulen und Meerkatzen, Teufel,
Engel, Katzen, Fledermäuse, Teufels
Großmütter, japanische Gespenster,
andere Gespenster und kleine
Götter, 1970

*Owls and Guenons, Devils, Angels, Cats, Bats, Devil's Grandmothers, Japanese
Ghosts, Other Ghosts and little Gods, 1970*

149 Nachthimmel mit Achaten, 1971
Night Sky with Agates, 1971

152 Spirale – Schlange in Rechteck, 1973
Spiral – Snake in Rectangle, 1973

150 Wolken (II), 1971 *Clouds (II), 1971*

153 Japanischer Garten, 1976 -77
Japanese Garden, 1976-77

151 Das Schulheft, 1973 *Schoolgirl's Notebook, 1973*

154 Achat, 1976 *Agate, 1976*

155 Parapapillonneries – In der Nähe von Brasilia, 1975
Parapapillonneries – Near Brasilia, 1975

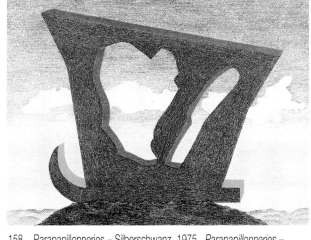

158 Parapapillonneries – Silberschwanz, 1975 *Parapapillonneries –*
Silvertail, 1975

156 Parapapillonneries – Der Zypressenschwärmer, 1975
Parapapillonneries – The Cypress Hawkmoth, 1975

159 Parapapillonneries – Die Seidenmotte und die stolze Rosamunde,
1975 Parapapillonneries – The Silk Moth and Proud Rosamund 1975

157 Parapapillonneries – Psyche, Freundin der Männer, 1975
Parapapillonneries – Psyche – Girlfriend of Men, 1975

160 Parapapillonneries – Der Flaggenfalter, 1975 *Parapapillonneries –*
Flagmoth, 1975

161 Liegendes Profil mit Schmetterling, Nov. 1977
Reclining Profile with Butterfly, Nov. 1977

164 Ein angenehmer Moment auf einem Planeten, Okt. 1981
A Pleasant Moment on a Planet, Oct. 1981

162 Wolkensplitter, Feb. 1978 *Cloud Splinters, Feb. 1978*

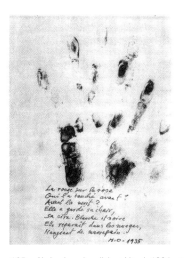

165 Abdruck meiner linken Hand, 1984 und Gedicht von 1935
Imprint of my Left Hand, 1984 and Poem of 1935

163 Panthermännchen, Sept. 1981
Little Panther Man, Sept. 1981

166 Wickelkind, 1985
Swaddling Child, 1985

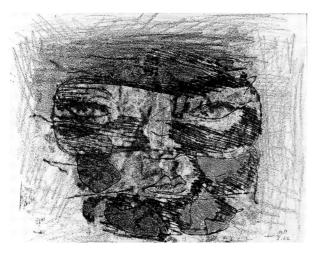

167 Gesicht mit Halbmaske, 1985 *Face with Half-Mask, 1985*

168 Einige hohe Geister neben dem Orangenbaum (Bettine Brentano), 1985
A Few Lofty Spirits next to the Orange Tree (Bettine Brentano), 1985

169 Plakat für die Ausstellung in der Galerie Martin Krebs, Bern,
27. Nov.-21. Dez. 1968 *Poster for the exhibition at the Galerie
Martin Krebs, Berne, Nov. 27 - Dec. 21. 1968*

170 Plakat für die Ausstellung 17. Okt. - 15. Nov.1969 Galerie
Claude Givaudan, Paris *Poster for exhibition Oct. 17 - Nov.
15. 1969 Gallery Claude Givaudan, Paris*

171 Die Haare der Japanerin, Aug. 1985 *Japanese Girl's Hair, Aug. 1985*

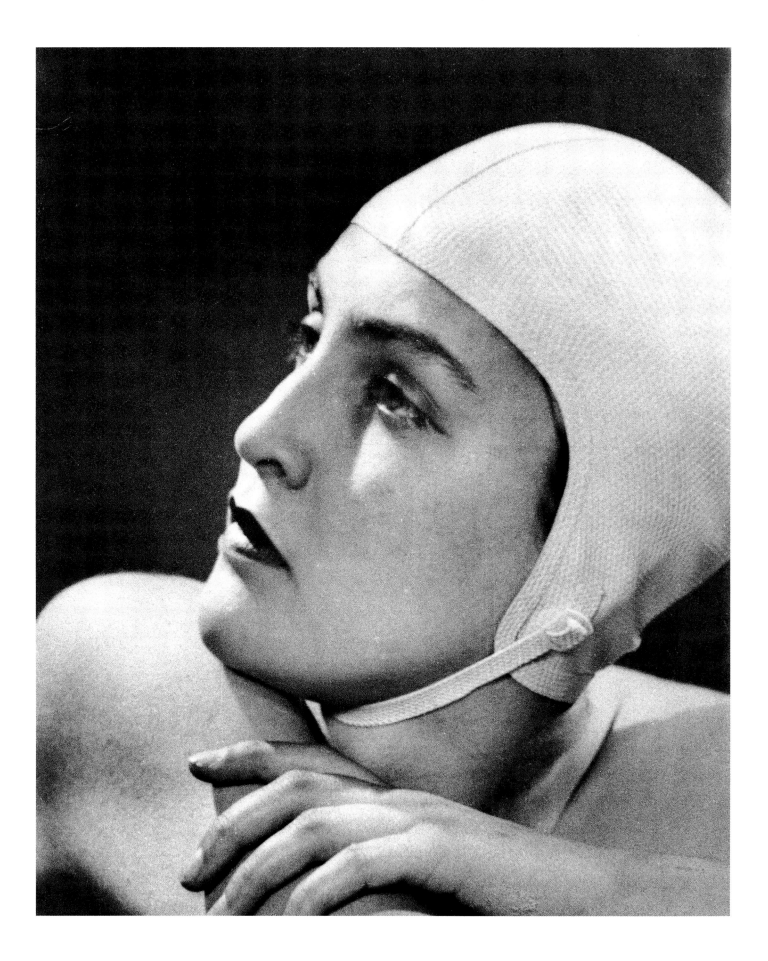

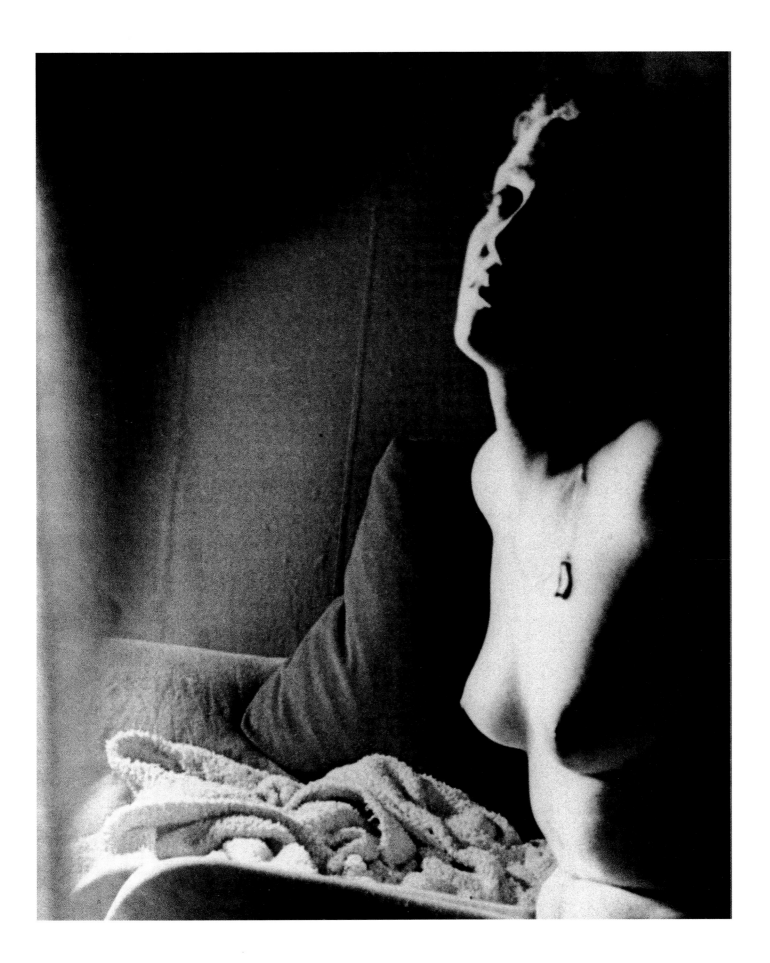

Werke der Ausstellung Works shown in the exhibition

Abbildungen am Umschlag *Cover Illustrations*

* Röntgenaufnahme des Schädels von M.O., 1964
(1/20), Auflage von 20 Ex. wurde 1981 durch die Galerie Levy, Hamburg,
gemacht, 25,5x20,5cm (Wdb N92b)
Thomas Levy Galerie, Hamburg
X-Ray of M.O.'s Skull, 1964
(1/20) Edition of 20 copies, made 1981 by Gallery Levy, Hamburg
25.5x20.5cm (Wdb N92b)
Thomas Levy Gallery, Hamburg

* Meine rechte Hand, mit Verbandstoff umwickelt, 1932;
Kohle, 24x21cm (Wdb A3)
My Right Hand, Wrapped in Bandages, 1932
Coal, 24x21cm (Wdb A3)

Der Spiegel der Genoveva, 1967
Tinte, 25,5x17cm (Wdb Q120a&b)
Privatbesitz Schweiz
Genevieve's Mirror, 1967
Ink, 25.5x17cm (Wdb Q120a&b)
Private collection Switzerland

Zwei Vögel (Wachtraum), Feb. 1933
Tusche, 28x38cm (Wdb A4)
Privatsammlung Bern
Two Birds (Daydream), Feb. 1933
India ink, 28x38cm (Wdb A4)
Private collection Berne

Treibhaus, 1977 *Hothouse, 1977*

Abbildungen im Textteil *Illustrations in the text*

S./p. 8 Poster Pelztasse (nach Foto Man Ray), 1971
Offset, drei Farben (1/190), Aufl. 190 Ex. num., 1/190-190/190
und 30 H.C. bei Martin Krebs, Bern, 53x76cm. Die Kontur des
Untergrundes und die Lichter von M.O. weiß gehöht. (Wdb U153)
Privatbesitz Schweiz
Fur Cup Poster (after Man Ray's Photo), 1971
Offset, three colours (1/190), Edition of 190 copies num., 1/190-
190/190 und 30 H.C.Martin Krebs, Berne, 53x76cm. Cup high-
lightened and background designed by M.O. (Wdb U153)
Private collection Switzerland

S./p. 20 Rose im Glas, 1932
Feder, Tinte, 27x21cm (Wdb A3)
Privatbesitz Schweiz
Rose in a Jar, 1932
Pen, ink, 27x21cm (Wdb A3)
Private collection Switzerland

S./p.21 Weltuntergang, 1933
Feder, Sepiatinte, 22,5x28cm (Wdb A4)
Privatsammlung Bern

Farbabbildungen *Plates in Colour*

I Kentaurin auf dem Meeresgrund, 1932
 Bleistift, Aquarell, 25x17,5cm (Wdb A3)
 Privatbesitz Schweiz
 Centauress on the Ocean Floor, 1932
 Pencil, watercolour, 25x17.5cm (Wdb A3)
 Private collection Switzerland

II* Drei Mörder im Wald, 1936
 Gouache, 21,5x22cm (Wdb A22a)
 Three Murderers in the Woods, 1936
 Gouache, 21.5x22cm (Wdb A22a)

III Die Waldfrau, 1939
 Öl auf Pavatex, 28x37,5cm (Wdb B9c)
 Meret Schulthess-Bühler
 The Woman of the Wood, 1939
 Oil on fibreboard, 28x37.5cm (Wdb B9c)
 Meret Schulthess-Bühler

IV Die Erlkönigin, 1940
 Öl auf Malkarton, 68,5x50,5cm (Wdb B10)
 Privatbesitz Schweiz
 The Erl Queen, 1940
 Oil on cardboard, 68.5x50.5cm (Wdb B10)
 Private collection Switzerland

V* Hand, aus der ein Pilz wächst, 1941
 Öl auf Holz, 22x31,5cm (Wdb B13)
 Galerie Riehentor, Basel, Trudl Bruckner
 Hand With Fungus Growing Out of It, 1941
 Oil on wood, 22x31.5cm (Wdb B13)
 Gallery Riehentor, Basle, Trudl Bruckner

VI* Herbststern, 1947
 Öl auf Leinwand, 55x43,5cm (Wdb C23)
 Galerie Rigassi, Bern
 Autumn Star, 1947
 Oil on canvas, 55x43.5cm (Wdb C23)
 Gallery Rigassi, Berne

VII Sous les résédas (Unter den Reseden), 1955
 Öl auf Pavatex, 49x69cm (Wdb D8d)
 Privatbesitz Schweiz
 Sous les résédas (Under the Resedas), 1955
 Oil on fibreboard, 49x69cm (Wdb D8d)
 Private collection Switzerland

VIII* Der große Hut, 1954
 Öl auf Malkarton, 50x70cm (Wdb D3)
 The Big Hat, 1954
 Oil on cardboard, 50x70cm (Wdb D3)

IX Kopf einer Frau mit roten Haaren, roten Lippen, violetter Hand, 1957
 Kohle, Gouache, 32x43 cm (Wdb F17b)
 Privatbesitz Wien
 Woman's Head with Red Hair, Red Lips, Purple Hand, 1957
 Charcoal, gouache, 32x43 cm (Wdb F17b)
 Private collection Vienna

X Kultgegenstände (Kopffüssler), 1960
 Gouache, 42x29cm (Wdb I65t)
 Privatsammlung Bern
 Cult Objects (Legged Head), 1960
 Gouache, 42x29cm (Wdb I65t)
 Private Collection Berne

XI* Blau und rotes Paar, 1962
 Ölkreide auf Holzimitations-Papier, 54x80cm (Wdb L63)
 Blue and Red Couple, 1962
 Crayon on wood-imitation paper, 54x80cm (Wdb L63)

XII* Sommergestirn, 1963
 Öl auf Leinwand, 65x50cm (Wdb M81)
 Summer Star, 1963
 Oil on Canvas, 65x50cm (Wdb M81)

XIII* La fin embarrassée (Ende und Verwirrung), 1971
 Öl auf Leinwand, 110x84cm (Wdb U177a)
 Nach einem der „cadavre exquis", 1982 verändert und definitiv.
 La fin embarrassée (The Embarrassed End), 1971
 Oil on canvas, 110x84cm (Wdb U177a)
 After one of the "cadavre exquis", final version 1982

XIV* März, 1970-72
 Ölkreide und Konfetti auf rotem Papier, 70x50,5cm (Wdb V183a)
 Galerie Renée Ziegler, Zürich
 March, 1970-72
 Crayon and confetti on red paper, 70x50.5cm (Wdb V183a)
 Gallery Renée Ziegler, Zurich

XV Rote Wolke, 1972
 Farbkreide auf hellbraunem Papier, 74,5x108,5cm (Wdb V192)
 Christiane Meyer-Thoss, Frankfurt
 Red Cloud, 1972
 Coloured chalk on light brown paper, 74.5x108.5cm (Wdb V192)
 Christiane Meyer-Thoss, Frankfurt

XVI* Schwarze Felsen, Meer, Berge mit Flammen, 1974
 Farbstift, 47,5x61cm (Wdb X227b)
 Galerie Riehentor, Basel, Trudl Bruckner
 Black Cliffs, Ocean, Mountains with Flames, 1974
 Coloured pencil, 47.5x61cm (Wdb X227b)
 Gallery Riehentor, Basle, Trudl Bruckner

XVII* Landschaft (aus „Titan" von Jean Paul), 1974
Farbstift, 47,5x61cm (Wdb X226)
Galerie Riehentor, Basel, Trudl Bruckner
Landscape (in "Titan" by Jean Paul), 1974
Coloured pencil, 47.5x61cm
(Wdb X226)
Gallery Riehentor, Basle, Trudl Bruckner

XVIII Neue Sterne, Sept. 1977
Öl auf Holz, 32,5x37,5cm (Wdb AA34)
Galerie Renée Ziegler, Zürich
New Stars, Sept. 1977
Oil on wood, 32.5x37.5cm (Wdb AA34)
Gallery Renée Ziegler, Zurich

XIX* Frau mit Hut, März 1978
Ölkreide auf blauem Karton, 80x56cm (Wdb AB59)
Woman with Hat, March 1978
Crayon on blue cardboard, 80x56cm (Wdb AB59)

XX* Die Liebe zur Kunst, Mai 1979
Gouache, 66x48cm (Wdb AC91)
The Love of Art, May 1979
Gouache, 66x48cm (Wdb AC91)

XXI* Graublaue Wolke, 1980
Ölkreide auf rotem Papier, 49x67cm (Wdb AD106)
Greyish Blue Cloud, 1980
Crayon on red paper, 49x67cm (Wdb AD106)

Abbildungen in Schwarz/Weiss *Plates in Black and White*

1* Kinderfressender Teufel, um 1923
Bleistift, Aquarell, 16x10,5cm (Wdb A1)
Child-Devouring Devil, ca. 1923
Pencil and watercolour, 16x10.5cm (Wdb A1)

2* Blauer Aschenbecher und ein Päckchen Parisiennes, 1928-29
Wasserfarben, 22x28cm (Wdb A1)
Blue Ashtray and Parisiennes Cigarettes, 1928-29
Watercolour, 22x28 cm (Wdb A1)

3 Selbstbildnis (Grimasse), 1932
Tusche, 27x21cm (Wdb A3)
Fundación Yannick y Ben Jakober, Mallorca
Self-portrait (grimace), 1932
India ink, 27x21cm (Wdb A3)
Fundación Yannick y Ben Jakober, Mallorca

4* Das Schloß am Meer, 1930
Aquarell, 31x25,5cm (Wdb A2)
Castle by the Sea, 1930
Watercolour, 31x25.5cm (Wdb A2)

5 Drei Heilige auf Karussell, Dez. 1931
Tusche und Gouache,
14x22cm (Wdb A2)
Privatbesitz Zürich
Three Saints on a Carousel, Dec. 1931
India ink and gouache, 14x22cm (Wdb A2)
Private collection Zurich

6 Hauskonzert, 1930
Tusche, Aquarell, 26x16,5cm (Wdb A2)
Privatbesitz Schweiz
Music at Home, 1930
India ink and watercolour, 26x16.5cm (Wdb A2)
Private collection Switzerland

7 Seiltänzer, 1932
Tusche, 27x21cm (Wdb A3)
Privatbesitz Schweiz
Tightrope Walker, 1932
India ink, 27x21cm (Wdb A3)
Private collection Switzerland

8 Mädchen am Seeufer, 1932
Aquarell, 21x23,5cm (Wdb A3)
Privatbesitz Schweiz
Girl at the Lakeside, 1932
Watercolour, 21x23.5cm (Wdb A3)
Private collection Switzerland

9 Akt, mit über dem Kopf erhobenen Armen, 1933
Tusche, 27x21cm (Wdb A4)
Sammlung B. Wilhelm
Nude with Arms Raised Above her Head, 1933
India ink, 27x21cm (Wdb A4)
Collection B. Wilhelm

10 Kopie einer ägyptischen Flötenspielerin, 1932-33
Tusche, 27x21cm (Wdb A4)
Privatbesitz Schweiz
Copy of Egyptian Flute Player, 1932-33
India ink, 27x21cm (Wdb A4)
Private collection Switzerland

11 Stehendes Mädchen. Rücken, 1932-33
Tusche, 27x21cm (Wdb A4)
Privatbesitz Schweiz
Back of a Standing Girl, 1932-33
India ink, 27x21cm (Wdb A4)
Private collection Switzerland

12 Harlequin am Klavier, 1932-33
Tusche, 27x21cm (Wdb A4)
Privatsammlung Bern
Harlequin at the Piano, 1932-33
India ink, 27x21cm (Wdb A4)
Private collection Berne

13 Figur an Diagonale herabgleitend, mit Knöpfen,
Skorpionen usw., 1932-33
Tusche, 27x21cm (Wdb A4)
Privatbesitz Schweiz
Figure Sliding down a Diagonal, with Buttons,
Scorpions, etc., 1932-33
India ink, 27x21cm (Wdb A4)
Private collection Switzerland

14* Sängerin, 1933
Tusche, 27x21cm (Wdb A4)
Singer, 1933
India ink, 27x21cm (Wdb A4)

15* Tänzerin, 1933
Tusche, 21x27cm (Wdb A4)
Dancer, 1933
India ink, 21x27cm (Wdb A4)

16 Serviermädchen und Gast, 1933
Tusche, 21x27cm (Wdb A4)
Galerie Renée Ziegler, Zürich
Waitress and Guest, 1933
India ink, 21x27cm (Wdb A4)
Gallery Renée Ziegler, Zurich

17* Waage. In einer Schale ein Kopf, Dez. 1932-Jan. 1933
Tusche, 21x27cm (Wdb A4)
Meret Schulthess-Bühler
Scales. A Head in One Tray, Dec. 1932-Jan. 1933
India ink, 21x27cm (Wdb A4)
Meret Schulthess-Bühler

18 Ein T, er stützt den Arm auf seine Hüften, durch den Arm sieht man
das Licht, 1934
Tusche, 20,5x21cm (Wdb A15)
Privatbesitz Schweiz
A T, It Puts Its Arm on Its Hips, Through the Arm One Can
See Light, 1934, India ink, 20.5x21cm (Wdb A15)
Private collection Switzerland

19* Architektonisches Gebilde mit Lichtstrahlen, 1933
Tusche, 17x21cm (Wdb A4)
Architectural Fragment with Rays of Light, 1933
India ink, 17x21cm (Wdb A4)

20 Frau mit nacktem Oberkörper, Mann mit Waage überm Ohr, zwei
Gespenster, 1934
Tusche, 21x27cm (Wdb A15)
Privatsammlung Schweiz, courtesy Galerie Hauser & Wirth, Zürich
Woman with Nude Torso, Man with Scales on His Ear,
Two Ghosts, 1934
India ink, 21x27cm (Wdb A15)
Private collection Switzerland, courtesy Galerie Hauser & Wirth, Zurich

21* Neubau (Basel), 1934-35
Farbstift auf Karton, 22x14cm, auf der Rückseite: ein Gedicht
(Wdb A16)
New Building (Basle), 1934-35
Coloured pencil on cardboard, 22x14cm, on verso: a poem (Wdb A16)

22 Drei spielende Kinder, 1936-37
Tusche, 21x27cm (Wdb A 22d)
Privatbesitz Schweiz
Three Children Playing, 1936-37
India ink, 21x27cm (Wdb A 22d)
Private collection Switzerland

23 Die Langeweile, 1937-38
Tusche, 29,5x21cm (Wdb B1c)
Privatsammlung Bern
Boredom, 1937-38
India ink, 29.5x21cm (Wdb B1c)
Private collection Berne

24 Berge gegenüber Agnuzzo (Tessin), 1937
Öl auf Malkarton, 41x54cm (Wdb B1)
Privatbesitz Schweiz
Mountains Opposite Agnuzzo (Ticino), 1937
Oil on cardboard, 41x54cm (Wdb B1)
Private collection Switzerland

25 Morgenrock auf Stuhl (Studie), 1938-39
Öl auf Karton, 37x27cm (Wdb B3g)
Privatbesitz Schweiz
Dressing Gown on Chair (Study), 1938-39
Oil on cardboard, 37x27cm (Wdb B3g)
Private collection Switzerland

26 Diana auf der Elsternjagd, 1939
Gouache, 21x30cm (Wdb B7)
Galerie d'Art moderne, Basel
Diana on a Magpie Hunt, 1939
Gouache, 21x30cm (Wdb B7)
Galerie d'Art moderne, Basle

27 Ermitage (Einsiedelei), 1942-46
Tusche, 14x12,5cm (Wdb C3c)
Auf der Rückseite: „Eine Maus, die 'Sowieso' sagt"
Privatbesitz Schweiz
Hermitage, 1942-46
India ink, 14x12.5cm (Wdb C3c). On the back: "A Mouse that says 'Anyway'"
Private collection Switzerland

28 Das Erwachen der Fee, 1943
Tusche, Wasserfarben, 21x29,5cm (Wdb C3h)
Privatbesitz Schweiz
The Fairy Awakes, 1943
India ink, watercolour, 21x29.5cm (Wdb C3h)
Private collection Switzerland

29* Sophisterei, 1942-46
Tusche, 14x27cm (Wdb C3e)
Sophistry, 1942-46
India ink, 14x27cm (Wdb C3e)

30* Trompetenton, 1946
Öl auf schwarzem Papier, 33x49cm (Wdb C20a)
Sound of a Trumpet, 1946
Oil on black paper, 33x49cm (Wdb C20a)

31* Eine Hexe, 1944
Bleistift, 24x31,5cm (Wdb C5)
A Witch, 1944
Pencil, 24x31.5cm (Wdb C5)

32 Das Zelt des Zauberers, 1945
Gouache, 26x24cm (Wdb C14b)
Privatbesitz Bern
The Magician´s Tent, 1945
Gouache, 26x24cm (Wdb C14b)
Private collection Berne

33 Engel, 1950
Öl auf Malkarton, 50x40cm (Wdb C27)
Franz Meyer
Angel, 1950
Oil on cardboard, 50x40cm (Wdb C27)
Franz Meyer

34 Hängende Gärten, 1951
Gouache, 74x46cm (Wdb C30)
Privatbesitz Schweiz
Hanging Gardens, 1951
Gouache, 74x46cm (Wdb C30)
Private collection Switzerland

35 Schatten meiner Liebe, Juli 1952
Gouache auf schwarzem Papier, 50x67,5cm (Wdb C32)
Privatbesitz Schweiz

Shadow of My Love, July 1952
Gouache on black paper, 50x67.5cm (Wdb C32)
Private collection Switzerland

36* Der Läufer, 1954
Gouache, 21.5x26cm (Wdb D1k)
The Runner, 1954
Gouache, 21.5x26cm (Wdb D1k)

37 Raupe in Metamorphose (Tdb), 1954
Gouache auf Karton, 63,5x95cm (Wdb D1r)
Privatbesitz Schweiz
Caterpillar in Metamorphosis (Tdb), 1954
Gouache on cardboard, 63.5x95cm (Wdb D1r)
Private collection Switzerland

38* La fleur du désert
(Die Wüstenblume), Mai 1957
Öl auf Holz, 33x49,5cm (Wdb F19b)
Privatbesitz Schweiz
La fleur du désert
(Flower of the Desert), May 1957
Oil on wood, 33x49.5cm (Wdb F19b)
Private collection Switzerland

39* Frühlingshimmel, 1958
Öl auf Karton, 64x49cm (Wdb G30)
Spring Sky, 1958
Oil on cardboard, 64x49cm (Wdb G30)

40* Steinformen, 1958
Monotypie, Gouache, 30x21cm (Wdb G27b)
Stone Shapes, 1958
Monotype and gouache, 30x21cm (Wdb G27b)

41* Symmetrische Formen, 1958
Monotypie, Gouache, 30x21cm (Wdb G27d)
Symmetrical Shapes, 1958
Monotype and gouache, 30x21cm
(Wdb G27d)

42 Gespensterformen (Tdb), 1958
Monotypie, Gouache, 29,5x21cm (Wdb G27g)
Privatbesitz Schweiz
Ghostly Shapes (Tdb), 1958
Monotype and gouache, 29.5x21cm (Wdb G27g)
Private collection Switzerland

43 Qualle, 1958
Tusche, 32x43cm (Wdb G25e)
Privatbesitz Schweiz
Jellyfish, 1958
India ink, 32x43cm (Wdb G25e)
Private collection Switzerland

44　Palme im Sturm (Tdb), 1959
　　Ölkreide, 22,5x32,5cm (Wdb H61m)
　　Privatbesitz Schweiz
　　Palm Tree in Strom (Tdb), 1959
　　Crayon, 22.5x32.5cm (Wdb H61m)
　　Private collection Switzerland

45　Monument-Gesicht, 1959
　　Skizze: Tusche, 30x21cm (Wdb H45a)
　　Privatbesitz Schweiz
　　Monument Face, 1959
　　Sketch: India ink, 30x21cm (Wdb H45a)
　　Private collection Switzerland

46　Erdstern, 1958
　　Gouache, 49x63cm (Wdb G29d)
　　Privatbesitz Schweiz
　　Star of the Earth, 1958
　　Gouache, 49x63cm (Wdb G29d)
　　Private collection Switzerland

47*　Nymphen-Brunnen, 1958
　　Relief auf Schiefer, 30x20x2,5cm (Wdb G28)
　　Nymph Fountain, 1958
　　Relief on Slate, 30x20x2.5cm (Wdb G28)

48　Das Ohr von Giacometti, 1958
　　Relief auf Schiefer vom Monte S. Giorgio, Ticino,
　　9,5x8x0,5cm (Wdb G41a)
　　Sammlung Gerald und Muriel Minkoff-Olesen
　　Giacometti's Ear, 1958
　　Relief on Slate from Monte S.Giorgio, Ticino, 9.5x8x0.5cm (Wdb G41a)
　　Collection Gerald and Muriel Minkoff-Olesen

49　Wolke über Stadt (Tdb), 1960
　　Tusche, 29,5x21cm (Wdb I61d)
　　Privatbesitz Schweiz
　　Cloud over City (Tdb), 1960
　　India ink, 29.5x21cm (Wdb I61d)
　　Private collection Switzerland

50　Formen und Dreieck (Tdb), 1960
　　Ölkreide, 29x41cm (Wdb I61)
　　Privatbesitz Schweiz
　　Forms and Triangle (Tdb), 1960
　　Crayon, 29x41cm (Wdb I61)
　　Private collection Switzerland

51　Symmetrisches Gesicht mit Locken (Tdb), 1960
　　Tusche, 29,5x21cm (Wdb I61a)
　　Privatbesitz Schweiz
　　Symmetrical Face with Curls (Tdb), 1960
　　India ink, 29.5x21cm (Wdb I61a)
　　Private collection Switzerland

52*　Verkohlter Drache, 1960
　　Gouache, 31x37,5cm (Wdb I65o)
　　Charred Dragon, 1960
　　Gouache, 31x37.5cm (Wdb I65o)

53　Raupen, 1960
　　Gouache, 29,5x41cm (Wdb I65l)
　　Privatbesitz Schweiz
　　Caterpillars, 1960
　　Gouache, 29.5x41cm (Wdb I65l)
　　Private collection Switzerland

54　Rotkäppchen und Wolf, 1960
　　Tusche, 30x21cm (Wdb I65r)
　　Privatbesitz Schweiz
　　Little Red Riding Hood and Wolf, 1960
　　India ink, 30x21cm (Wdb I65r)
　　Private collection Switzerland

55*　Schwarze Wolken, 1960
　　Gouache, 37,5x31cm (Wdb I65p)
　　Black Clouds, 1960
　　Gouache, 37.5x31cm (Wdb I65p)

56*　Die Heinzelmännchen verlassen das Haus, 1961
　　Ölkreide auf Holzimitations-Papier, 54x80cm
　　(Wdb K35)
　　The Elves Leave the House, 1961
　　Crayon on imitation-wood paper, 54x80cm (Wdb K35)

57　Zwei Gesichter (Tdb), 1960
　　Bleistift, 41x19,5cm (Wdb I65y)
　　Privatbesitz Schweiz
　　Two Faces (Tdb), 1960
　　Pencil, 41x19.5cm (Wdb I65y)
　　Private collection Switzerland

58　Mädchen, Arme über den Kopf erhoben, 1961
　　Farbstift, 33x26cm (Wdb K13)
　　Peter E. Wildbolz
　　Girl, Arms raised over Head, 1961
　　Coloured pencil, 33x26cm (Wdb K13)
　　Peter E. Wildbolz

59　Mach das (Tcvt), 1964
　　Öl auf Leinwand, 65x54cm (Wdb N89c)
　　Privatbesitz Schweiz
　　Do That (Tcvt), 1964
　　Oil on canvas, 65x54cm (Wdb N89c)
　　Private collection Switzerland

60*　Der Dichter, 1966
　　Farbstift, 42x30cm (Wdb P117)
　　Entwurf für gleichnamiges Objekt

The Poet, 1966
Coloured pencil, 42x30cm (Wdb P117)
Study for object of the same title

61 Ovaler Tisch, drei Teller „Venezia", 1962
Schwarze Kreide, 26x33cm
 (Wdb L57c)
Privatbesitz (Krohn, Badenweiler)
Oval Table, Three Plates "Venezia", 1962
Black chalk, 26x33cm
(Wdb L57c)
Private collection (Krohn, Badenweiler)

62 Zwei Tische, „Venezia", 1962
Schwarze Kreide, 25,5x33cm (Wdb L57a)
Privatbesitz (Krohn, Badenweiler)
Two Tables, "Venezia", 1962
Black chalk, 25.5x33cm (Wdb L57a)
Private collection (Krohn, Badenweiler)

63 Pflanze vor Gestirn, 1963
Bleistift, 50x35cm (Wdb M76a)
Sammlung Teo Jakob Bern
Plant in Front of Star, 1963
Pencil, 50x35cm (Wdb M76a)
Collection Teo Jakob Berne

64* Dunkles Gestirn und blaue Wolken, 1964
Farbstift, 29,5x37,5cm (Wdb N96d)
Dark Star and Blue Clouds, 1964
Coloured pencil, 29.5x37.5cm (Wdb N96d)

65 Lufträume, 1965
Bleistift, 23,8x36,5cm (Wdb O103)
Privatbesitz Schweiz
Air Spaces, 1965
Pencil, 23.8x36.5cm (Wdb O103)
Private collection Switzerland

66 Das Auge der Mona Lisa, 1967
Öl auf Leinwand, 23x32cm (Wdb Q121)
Vergrößerung nach Zeitungsausschnitt
Privatbesitz Schweiz
The Eye of Mona Lisa,1967
Oil on canvas, 23x32cm (Wdb Q121)
Enlargement based on newspaper clipping,
Private collection Switzerland

67 Geisterspeise, 1968
Monotypie, Ölkreide, 29,5x21cm (Wdb R124d)
Privatbesitz Schweiz
Food of the Spirits, 1968
Monotype and Crayon, 29.5x21cm (Wdb R124d)
Private collection Switzerland

68 Kinderkopf (mit zittrigem Strich), 1970
Tusche, 24,5x17cm (Wdb T135d)
Privatbesitz Schweiz
Head of a Child (with wriggly lines), 1970
India ink, 24.5x17cm (Wdb T135d)
Private collection Switzerland

69* Gartengeist, 1971
Objekt: geschnitztes Holz, Palmfasern, 57x15x18cm (Wdb U172)
Elisabeth Kaufmann, Basel und Irene Grundel, Les Planchettes
Garden Spirit, 1971
Object: Carved wood, palm fibres, 57x15x18cm (Wdb U172)
Elisabeth Kaufmann, Basle and Irene Grundel, Les Planchettes

70 Holz-Hexe, ein Auge offen, das andere zu, 1970
Objekt-Bild: Ölkreide, Holzimitations-Papier,
Furnierholz-Stückchen, Ø 45 cm (Wdb T147)
Carla Wildbolz
Wood Witch, One Eye Open, the Other Closed, 1970
Object-Picture: Crayon, wood-imitation paper and bits of veneer,
Ø 45cm (Wdb T147)
Carla Wildbolz

71* Peitschenschlange, 1970
Objekt: Holz, der Kopf geschnitzt, Ölfarbe, 164 cm lang
(Wdb T145)
Whipsnake, 1970
Object: Head of carved wood, painted in oil, 164 cm long
(Wdb T145)
Peitschenschlange, 1970 (unten)
Objekt: Holz, Kopf aus Goldkäfer-Leder, 156cm lang (Wdb T146)
Whipsnake, 1970 (lower one)
Object: Wood, head made of gold bug leather, 156 cm long
(Wdb T146)

72 Wege, Jän. 1970
Bleistift und Ölkreide, 17x24,5 cm (Wdb T135l)
Privatbesitz Schweiz
Paths, Jan. 1970
Pencil and crayon, 17x24.5 cm (Wdb T135l)
Private collection Switzerland

73* Unruhiger Himmel, 1971
Gouache, Farbstift auf grauem Ingres, 31x37cm (Wdb U164)
Restless Sky, 1971
Gouache, coloured pencil on grey Ingres, 31x37cm (Wdb U164)

74 Der König ist in die Relativität gefallen, 1971
Objekt: versch. Mat., 38x25x12cm, „cadavre exquis" (Wdb U177e)
Peter E. Wildbolz
The King Has Fallen Into Relativity, 1971
"Cadavre exquis" object: several materials,
38x25x12cm (Wdb U177e)
Peter E. Wildbolz

75 Der rote Mut jagd im Wald, 1971
Objekt: versch. Mat., 61x38x10cm, „cadavre exquis" (Wdb U177l)
Privatsammlung Bern
Red Courage Hunts in the Woods, 1971
"Cadavre exquis" object: several materials,
61x38x10cm (Wdb U177l)
Private collection Berne

76* Dickicht, 1973 (Weit in der Ferne versuchen Sie, sich zwischen den
Irrlichtern zu verbergen, aber ich sehe Sie.)
Filzstift, 31,5x24cm (Wdb W196a)
Thicket, 1973 (Far far away lit up by the will-of-the-wisps,
you try to hide but I see you.)
Felt tip pen, 31.5x24cm (Wdb W196a)

77* Dickicht, 1973 (Sie weint hinter ihren großen Brüsten. Sie lacht
hinter ihren großen Brüsten.)
Filzstift, 31,5x24cm (Wdb W196b)
Thicket, 1973 (She weeps behind her big breasts. She laughs
behind her big breasts.)
Felt tip pen, 31.5x24cm (Wdb W196b)

78* Dickicht, 1973 (Die Schattenwellen sind in ihre Höhle
zurückgeströmt.)
Filzstift, 31,5x24cm (Wdb W196c)
Thicket, 1973 (The rippling shadows ebbed back into their caves.)
Felt-tip pen, 31.5x24cm (Wdb W196c)

79* Dickicht, 1973 (Der Wartesaal vor dem Netz der großen Spinne)
Filzstift, 31,5x24cm (Wdb W196g)
Thicket, 1973
(The waiting room in front of the big spider's web)
Felt tip pen, 31.5x24cm (Wdb W196g)

80* Dickicht, 1973 (Das weiße Licht. Angst und Schrecken sind nicht
zu sehen)
Filzstift, 31,5x24cm (Wdb W196h)
Thicket, 1973
(White Light. Hidden fear and terror)
Felt tip pen, 31.5x24cm (Wdb W196h)

81 Zeitung im Wald, 1973
Ätzung, Aquatinta, aufgeklebte grüne Wollstoffquadrate,
43x31cm (Wdb W201)
Privatbesitz Schweiz
Newspaper in the Forest, 1973
Etching, aquatint, squares of pasted green wool,
43x31cm (Wdb W201)
Private collection Switzerland

82* Himmel mit bewegten Wolken, 1972
Tusche, 48x34,5cm (Wdb V186a)
Sky with Turbulent Clouds, 1972
India ink, 48x34.5cm (Wdb V186a)

83 Gespenst mit Medaille, 1972
Tusche, 34x27cm (Wdb V184a)
Privatbesitz Schweiz
Ghost with Medal, 1972
India ink, 34x27cm (Wdb V184a)
Private collection Switzerland

84* Sie tanzen, 1973
Farbstift auf grauem Ingres, 50x32,5 cm (Wdb W199)
They Are Dancing, 1973
Coloured pencil on grey Ingres, 50x32.5 cm (Wdb W199)

85* Berge und Flüsse, 1974
Bleistift, 50x61cm (Wdb X222)
Mountains and Rivers, 1974
Pencil, 50x61cm (Wdb X222)

86* Nebelgebilde, 1974
Öl auf Leinwand, 81x65cm (Wdb X241)
Configuration of Fog, 1974
Oil on canvas, 81x65cm (Wdb X241)

87 Er liebt die Luftballons, 1974
Gouache, Farbkreide auf dunkelgrünem Papier, 50x65cm
(Wdb X229b)
H. Wirz, Schweiz
He loves Balloons, 1974
Gouache, coloured chalk on dark green paper, 50x65cm
(Wdb X229b)
H. Wirz, Switzerland

88 Der verliebte Polyphem, 1974
Skizze, Blei- und Farbstift auf Pergament, 50x32,5cm (Wdb X238)
Privatbesitz Schweiz
Polyphemus in Love, 1974
Sketch, pencil, colour pencil on parchment, 50x32.5cm (Wdb X238)
Private collection Switzerland

89 Bébé (Säugling), 1975
Tusche, 33x41cm (Wdb Y289)
Privatbesitz Schweiz
Bébé (Baby), 1975
India ink, 33x41cm (Wdb Y289)
Private collection Switzerland

90* Mädchen, Dreiviertel-Profil, 1975
Tusche, Farbtinte, 33x41cm (Wdb Y278)
Girl, Three-Quarter Profile, 1975
India ink, coloured ink, 33x41cm (Wdb Y278)

91* Alaska du Schöne, 1975
Tusche, 29,5x21cm (Wdb Y260)
Alaska You Beauty, 1975
India ink, 29.5x21cm (Wdb Y260)

92* Krieger, 1975
Tusche, 41x33cm (Wdb Y275)
Warrior, 1975
India ink, 41x33cm (Wdb Y275)

93 Kunst und Künstlerin, 1975
Farbtinte, 49,5x61,5cm (Wdb Y252b)
Privatbesitz Schweiz
Art and Woman Artist, 1975
Coloured ink, 49.5x61.5cm (Wdb Y252b)
Private collection Switzerland

94* Himmel, der sich im Wasser widerspiegelt, 1975
Bleistift, Kugelschreiber, 32x48,5cm (Wdb Y249)
Sky Mirrored in the Water, 1975
Pencil, ballpoint pen, 32x48.5cm (Wdb Y249)

95 Skizze für „Windbäume", 1976
Tusche, Farbstift, 52x23cm (Wdb Z302) Projekt Bahnhofplatz in Bern
Privatbesitz Schweiz
Sketch for "Wind Trees", 1976
India ink, coloured pencil, 52x23cm (Wdb Z302)
Project for the station plaza in Bern
Private collection Switzerland

96 Wolkenblatt, 1977
Ölkreide auf blauem Papier, 34x24,5cm (Wdb AA13)
„Ein Wolkenblatt für Hans Arp"
Privatbesitz Schweiz
Leafcloud, 1977
Crayon on blue paper, 34x24.5cm (Wdb AA13)
"A Leaf Cloud for Hans Arp"
Private collection Switzerland

97 Bergwaldschratt, 1977
Ölkreide auf schwarzem Papier, 24,5x34cm (Wdb AA5)
Privatbesitz Schweiz
Wood-Goblin of the Mountain, 1977
Crayon on black paper, 24.5x34cm (Wdb AA5)
Private collection Switzerland

98 Guadalquivir, Dez. 1977
Tusche, 32x48,5cm (Wdb AA42)
Privatbesitz Schweiz
Guadalquivir, Dec. 1977
India ink, 32x48.5cm (Wdb AA42)
Private collection Switzerland

99 Schlangengedicht, März 1978
Bleistift und Farbstift, 20,5x29,5 cm (Wdb AB75c)
Manuel Gerber, Bern
Snake Poem, March 1978
Pencil and coloured pencil, 20.5x29.5 cm (Wdb AB75c)
Manuel Gerber, Berne

100 Entre-temps (Inzwischen), Dez. 1977
Tusche, Gouache, 31,5x48cm (Wdb AA53a)
Privatbesitz Schweiz
Entre-temps (In the Meantime), Dec. 1977
India ink, gouache, 31.5x48cm (Wdb AA53a)
Private collection Switzerland

101* Spiegel auf rotem Tuch, 1978
Ölkreide auf rotem Papier, 49,5x70cm (Wdb AB54)
Mirror on Red Cloth, 1978
Crayon on red paper, 49.5x70cm (Wdb AB54)

102* Spiegel, Feb. 1978
Ölkreide auf schwarzem Papier, 48x63cm (Wdb AB58b)
Mirror, Feb. 1978
Crayon on black paper, 49.5x63cm (Wdb AB58b)

103* Crâne aux yeux bleus (Blauäugiger Schädel), 1978
Gouache, 23,7x31,4cm (Wdb AB69a)
Crâne aux yeux bleus (Blue-Eyed Skull), 1978
Gouache, 23.7x31.4cm (Wdb AB69a)

104* Soleil bleu, reflets gris sur la mer noire (Blaue Sonne, graue Widerspiegelungen auf dem schwarzen Meer), Okt. 1979
Ölkreide und Gouache, 48,5x32cm (Wdb AC93a)
Soleil bleu, reflets gris sur la mer noire
(Blue Sun, Grey Reflections on Black Ocean), Oct. 1979
Crayon and gouache, 48.5x32cm (Wdb AC93a)

105* Sonne über Strand mit Eiern, Aug. 1981
Gouache, Farbkreide auf grauem Papier, 23,5x30cm (Wdb AE118)
Sun over Beach with Eggs, Aug. 1981
Gouache, coloured crayon on grey paper, 23.5x30cm
(Wdb AE118)

106* Vaucluse, März 1980
Farbstift, Ölkreide, 37x46cm
(Wdb AD103)
Vaucluse, March 1980
Coloured pencil, crayon, 37x46cm (Wdb AD103)

107 Figur, gewellte Konturen, Okt. 1981
Skizze: Filzstift, 21x29,5cm (Wdb AE132)
Privatbesitz Schweiz
Figure, Wavy Contours, Oct. 1981
Sketch: Felt-tip pen, 21x29.5cm (Wdb AE132)
Private collection Switzerland

108 Quadrat, rechts Halbkreis (Bettine Brentano), Okt. 1981
Skizze: Filzstift, 21x29,5cm (Wdb AE127)
Privatbesitz Schweiz
Square, Semi-circle to the Right (Bettine Brentano), Oct. 1981
Sketch: Felt-tip pen, 21x29.5cm (Wdb AE127)
Private collection Switzerland

109 Stadtsilhouette, davor tote Bäume, März 1984
Ölkreide, Gouache auf grauem Papier, 29,5x34,5cm
(Wdb AH161)
Privatbesitz Schweiz
City Skyline, Dead Trees in Front of it, March 1984
Crayon and gouache on grey paper, 29.5x34.5cm
(Wdb AH161)
Private collection Switzerland

110*Megalithikum, 1983
Ölkreide, 32x48,5cm (Wdb AG145)
Megalithicum, 1983
Crayon, 32x48.5cm (Wdb AG145)

111 Zwei Leute, Okt. 1981
Skizze: Filzstift, 21x29,5cm (Wdb AE128)
Privatbesitz Schweiz
Two People, Oct. 1981
Sketch: Felt-tip pen, 21x29.5cm (Wdb AE128)
Private collection Switzerland

112 Steinzeitliche Spuren, März 1984
Ölkreide und Gouache, 46,5x49,5cm (Wdb AH160)
Privatbesitz Schweiz
Traces of the Stone Age, March 1984
Crayon and gouache, 46.5x49.5cm (Wdb AH160)
Private collection Switzerland

113 Ohne Titel, März 1985
Gouache, 36x48 cm (Wdb AI22a)
Privatbesitz Schweiz
Untitled, March 1985
Gouache, 36x48 cm (Wdb AI22a)
Private collection Switzerland

114 Thron, Juli 1985
Gouache auf schwarzem Papier, 51x67cm (Wdb AI37)
Privatbesitz Schweiz
Throne, July 1985
Gouache on black paper, 51x67cm (Wdb AI37)
Private collection Switzerland

115 Profil und blaue Glocke, Juli 1985
Gouache auf schwarzem Papier, 51x67cm (Wdb AI34)
Privatbesitz Schweiz
Profile and Blue Bell, July 1985
Gouache on black paper, 51x67cm (Wdb AI34)
Private collection Switzerland

116 Vier Wolken, 1985
Kugelschreiber, 15x20cm (Wdb AI4)
Privatbesitz Schweiz
Four Clouds, 1985
Ballpoint pen, 15x20cm (Wdb AI4)
Private collection Switzerland

117 Vier Diagonalen, Jan. 1985
Kugelschreiber, 23,5x32cm (Wdb AI7)
Privatbesitz Schweiz
Four Diagonals, Jan. 1985
Ballpoint pen, 23.5x32cm (Wdb AI7)
Private collection Switzerland

118 Der See der Hermaphroditen, 1984-85,
Ölkreide, 76x56cm (Wdb AH163)
Privatbesitz Schweiz
The Lake of Hermaphrodites, 1984-85
Crayon, 76x56cm (Wdb AH163)
Private collection Switzerland

119 Tundra, Okt. 1985
Farbstift auf grauem Ingres, 50x65cm (Wdb AI45)
Privatbesitz Schweiz
Tundra, Oct. 1985
Coloured pencil on grey Ingres, 50x65cm (Wdb AI45)
Private collection Switzerland

120 Morgensonnen über dem See, 28. Okt. 1985
Farbstift, 35x55cm (Wdb AI46)
Privatbesitz Schweiz
Morning Suns over the Lake, Oct. 28, 1985
Coloured pen, 35x55cm (Wdb AI46)
Private collection Switzerland

Objekte – Multiples *Objects – Multiples*

121* Tisch mit Vogelfüssen, 1939
Platte: geschnitzt u. vergoldet, Füsse: Bronze, ca. 65x70x50 cm
(Wdb B8)
Galerie Menotti, Baden/Wien
Table with Bird's Feet, 1939
Top: wood, carved and gold-plated, feet: bronze,
ca. 65x70x50 cm (Wdb B8)
Galerie Menotti, Baden/Vienna

122* Frühlingsanfang, 1961
Objekt: Teller aus Holz, versch. Mat. In der Mitte: Postkarte mit
Veilchen, 36x41x10cm (Wdb K43)
Beginning of Spring, 1961
Object: wooden plate, various materials and a postcard of violets in
the middle, 36x41x10cm (Wdb K43)

123 Eichhörnchen, 1969
Objekt: Bierglas, Schaumstoff, Pelz, 23x17,5x8cm (Wdb S126)
Squirrel, 1969
Object: beer mug, plastic form and fur, 23x17.5x8cm (Wdb S126)

124 Le cocon (il vit) (Der Kokon – er lebt), 1974
Objekt: Holzkästchen mit Plexiglasdeckel, Satin-Kissen mit
Quecksilber-Einlage, Zweige (68/99), 9x13x16cm, 99 Ex. u. 10 H.C.
bei Edition 999, Günter Roevekamp, Zürich (Wdb X232)
Privatbesitz Schweiz
Le cocon (il vit) (The Cocoon – It's Alive), 1974
Object: box with Plexiglass lid, Satin cushion with mercury
filling and twigs (68/99), 9x13x16cm, 99 copies and 10 H.C.
by Edition 999, Günter Roevekamp, Zurich (Wdb X232)
Private collection Switzerland

125* Unterirdische Schleife, 1977
Bronze (63/100), Aufl. 10 Ex., num. 1/100-10/100 u. 10 E.A. num.
I/X-X/X bei Pastori, Genf; 2. Aufl. 90 Ex. sign. num. 11/100-100/100 u.
10 E.A. sign. num. I/X-X/X bei Venturi, Bologna, 12,5x8,5x1cm (Wdb AA17a)
Thomas Levy Galerie, Hamburg
Subterranean Bow, 1977
Bronze (63/100), Edition of 10 copies, numbered 1/100 - 10/100 and
10 E.A. numbered I/X-X/X, Pastori, Geneva; 2nd edition: 90 copies,
signed and numbered 11/100-100/100, and 10 E.A. signed and
numbered I/X-X/X, Venturi, Bologna,12.5x8.5x1cm (Wdb AA17a)
Thomas Levy Gallery, Hamburg

126* Das Ohr von Giacometti, 1977
Bronze (205/500), 2. Aufl. 10 Ex., sig. num. 1/500-10/500 u. 10 E.A.
sign. num. I/XX-X/XX, datiert 1933-1977 bei Pastori Genf; 3. Aufl.,
sign. num. 1/500-100/500 Guß nach Bronze bei Venturi,Bologna,
101/500-500/500 nach Gips bei Venturi, Bologna,
10x7,5x1,5cm (Wdb AA17b)
Thomas Levy Galerie, Hamburg

Giacometti's Ear, 1977
Bronze (205/500), 2nd edition of 10 copies,
signed and num. 1/500-10/500, and 10 E.A. numbered I/XX-X/XX,
dated 1933-1977, Pastori, Geneva; 3rd edition signed and
numbered 1/500-100/500, Venturi Bologna, 101/500-500/500,
Venturi, Bologna
10x7.5x1.5cm (Wdb AA17b)
Thomas Levy Gallery, Hamburg

127* Urzeit Venus, 1977
Bronze (96/100), Aufl. 10 Ex., num. 1/100-10/100
bei Pastori, Genf u. 10 E.A. num. I/XX-X/XX, 2. Auflage 90 Ex. num.
11/100-100/100 bei Venturi, Bologna (Wdb AA17c)
Thomas Levy Galerie, Hamburg
Primeval Venus, 1977
Bronze (96/100), Edition of 10 copies, numbered 1/100-10/100,
Pastori, Geneve and 10 E.A. numbered I/XX-X/XX,
2nd edition of 90 copies numbered 11/100-100/100,
Venturi, Bologna (Wdb AA17c)
Thomas Levy Gallery, Hamburg

128 Sonnenköpfchen, Dez. 1978
Objekt (10/100), 5x5x1cm, montiert auf Holzsockel von 3,8 cm H.
Aufl.100 Ex., num. 1/100-100/100, Bronze, Guß nach Gips 1977
(Wdb AB75b)
Camille von Scholz, Brüssel
Little Sun Head, Dec. 1978
Object (10/100): 5x5x1cm 100 copies numbered 1/100-100/100,
bronze, cast of plaster model, 1977 (Wdb AB75b)
Camille von Scholz, Brussels

129* Sechs Urtierchen und ein Meerschneckenhaus, 1978
Objekte: Terracotta bemalt, glasiert, Schneckenhaus. Auflage 7x7 Ex.
im Atelier Sabine Baumgartner Bern (Wdb AB59a)
Galerie Nordenhake, Stockholm
Six Little Primeval Animals and a Sea Snail's Shell, 1978
Objects: painted and glazed terra cotta, snail's shell. Edition of 7x7
copies, Atelier Sabine Baumgartner Berne (Wdb AB59a)
Gallery Nordenhake, Stockholm

130 Handschuhe (Paar), 1985
Objekt: feines Ziegenwildleder, paspeliert und Siebdruck (116/150),
22x8,5cm. 150 Ex. sign. num. 1/150-150/150, der Luxusaufl. von
Parkett 4, 1985, beigelegt, 12 H.C. sign. num. 1/XII-XII/XII (Wdb AI12)
Privatbesitz Wien
Pair of Gloves, 1985
Object: finest suede goatskin with piping and silkscreen (116/150),
22x8.5cm. Edition of 150 copies, signed and numbered
1/150-150/150 and 12 H.C. signed numbered 1/XII-XII/XII. Made in
Florence for the deluxe edition of Parkett No. 4, 1985 (Wdb AI12)
Private collection Vienna

Druckgraphik *Editions*

131 Porträt (Foto) mit Tätowierung, Juni 1980
Schablone und Spray auf Foto (4/50), Aufl. 50 Ex., num. 1/50-50/50
u. 3 E.A., 29,5x21cm
Aufnahme Heinz Günter Mebusch, Düsseldorf, 1978 (Wdb AD109)
Privatbesitz Schweiz
Portrait (Photo) with Tattoo, June 1980
Stencil, spray on photograph (4/50), 50 copies. numbered
1/50-50/50 and 3 E.A., 29.5x21cm
Photo: Heinz Günter Mebusch, Düsseldorf, 1978 (Wdb AD109)
Private collection Switzerland

132 Frau in zweirädrigem Wagen, 1957
Monotypie, 21x29,5cm (Wdb F18a)
Privatbesitz Schweiz
Woman in a Two-Wheeled Car, 1957
Monotype, 21x29.5cm (Wdb F18a)
Private collection Switzerland

133 Bauer mit Sichel und seine nackte Frau, 1957
Monotypie, 21x29,5cm (Wdb F18b)
Privatbesitz Schweiz
Farmer with Sickle and His Naked Wife, 1957
Monotype, 21x29.5cm (Wdb F18b)
Private collection Switzerland

134 Baumstrunk vor Waldhintergrund, 1957
Holzschnitt auf chinesischem Papier, einige Exemplare mit versch.
Farben. Aufl. 150 Ex. und 65 Ex. für die Mitarbeiter, 35 Ex. num.
1/35-35/35 an H.Seiler, Reinach. M.O.'s erster Holzschnitt; 28x20cm
(Wdb F24)
Privatbesitz Schweiz
Stump on Forest Background, 1957
Woodcut on China paper, some copies with different colours
edition of 150 copies and 65 copies for collaborators, 35 copies
numbered 1/35-35/35 for H. Seiler, Reinach. First woodcut by M.O.,
28x20cm (Wdb F24)
Private collection Switzerland

135*Katze mit Kerze auf dem Kopf, 1957
Druck nach Pinselzeichnung, Aufl. 150 Ex. und 65 für die Mitarbeiter
Blatt: 18,5x29,5cm (Wdb F24b)
Thomas Levy Galerie, Hamburg
Cat with Candle on It's Head, 1957
Print after brush drawing, Edition of 150 copies and 65 for
collaborators sheet: 18.5x29.5cm (Wdb F24b)
Thomas Levy Gallery, Hamburg

136 Mond, sich im Wasser spiegelnd (Tdb), 1958
Monotypie, aufgeklebte Papierstücke, 21x29,5cm (Wdb G27h)
Privatbesitz Schweiz

Moon Mirrored in the Water (Tdb), 1958
Monotype and pasted paper, 21x29.5cm (Wdb G27h)
Private collection Switzerland

137*Insekt auf siebeneckigem Stein, 1958
Holzschnitt auf chinesischem Papier, 10 Ex. datiert, nicht num.,
13x18cm und 13x20cm (Wdb G34al)
Thomas Levy Galerie, Hamburg
Insect on Heptagonal Stone, 1958
Woodcut on China paper, 10 copies dated, non-numbered,
13x18cm and 13x20 cm (Wdb G34al)
Thomas Levy Gallery, Hamburg

138 Amorphe Formen, 1959
Monotypie auf chinesischem Papier, 13,5x21cm (Wdb H61e)
Privatbesitz Schweiz
Amorphous Shapes, 1959
Monotype on China paper, 13.5x21cm (Wdb H61e)
Private collection Switzerland

139 Kleine Monotypie (Schmetterlinge, Hexen), 1959
Chinesisches Papier, 13,5x21cm (Wdb H61c)
Small Monotype (Butterflies, Witches), 1959
China Paper, 13.5x21cm (Wdb H61c)

140 Gesicht, 1959
Monotypie auf chinesischem Papier, 13,5x21cm (Wdb H61d)
Face, 1959
Monotype on China paper, 13.5x21cm (Wdb H61d)

141 Die Ente, die „Non" sagt, 1960
Ätzung (44/60), 60 Ex., num. 1/60-60/60, handsigniert M.O.,
1960 und auf der Platte M.O. XI. 60, Platte: 11x15cm,
Blatt: 16x23cm
Verlag Arturo Schwarz, Milano (Wdb I65u)
Privatbesitz Schweiz
The Duck that Says „Non", 1960
Etching (44/60), 60 copies signed and dated, numbered, plate
signed M.O. XI. 60, Plate: 11x15cm, paper: 16x23cm
Publisher Arturo Schwarz, Milano (Wdb I65u)
Private collection Switzerland

142 Flügel und Mond (Tdb), 1960
Lithographie, 37x54,5cm (Blatt) und 25x29,5cm (Stein)
2 Ex., eines sign., dat. (Wdb I61g)
Privatbesitz Schweiz
Wing and Moon (Tdb), 1960
Lithograph, 37x54.5cm (paper) und 25x29.5cm (stone)
2 impressions, of which one is signed and dated (Wdb I61g)
Private collection Switzerland

143 Wolken über Kontinent, 1964
Ätzung (30/100), Aufl. 100 Ex., num. 1/100-100/100 u. 20 E.A.
Verlag Schwarz, Milano, Platte: 15x11cm, Blatt: 25,5x20cm (Wdb N 91a)
Privatbesitz Schweiz
Clouds above Continent, 1964
Etching (30/100) , Edition of 100 copies, numbered 1/100-100/100
and 20 E.A., Publisher Schwarz, Milano
Plate: 15x11cm, sheet: 25.5x20cm (Wdb N 91a)
Private collection Switzerland

144 Schmetterlingspiel über dem Wasser, 1966
Holzschnitt (13/30), 2 Blöcke, 4 Farben, 30 Ex. num. 1/30-30/30,
Blöcke: 18x44cm, Blatt: 44x69cm (Wdb P110b)
Privatbesitz Schweiz
Play of Butterflies above the Water, 1966
Woodcut (13/30), 2 blocks, 4 colours, Edition of 30 copies,
numbered 1/30-30/30, Blocks: 18x44cm, paper: 44x69cm (Wdb P110b)
Private collection Switzerland

145 Unterirdische Schleife, 1966
Lithographie (21/25), 25 Ex. num. 1/25-25/25
Atelier Casserini, Thun, 16x20cm (Wdb P116c)
Privatbesitz Schweiz
Subterranean Bow, 1966
Lithograph (21/25), edition of 25 copies, numbered 1/25-25/25
Atelier Casserini, Thun, 16x20cm (Wdb P116c)
Private collection Switzerland

146 Denkmal für eine Mondphase, 1966
Lithographie (13/25), 25 Ex., num. 1/25-25/25,
Atelier Casserini, Thun, 56x65cm (Wdb P116a)
Privatbesitz Schweiz
Monument for a Phase of the Moon, 1966
Lithograph (13/25), edition of 25 copies, numbered 1/25-25/25,
Atelier Casserini, Thun, 56x65cm (Wdb P116a)
Private collection Switzerland

147 Komet, 1968
Lithographie, Probedruck, erste Aufl., 12 Ex., num.
1/12-12/12, Atelier Toni Grieb, Montet, 57x39cm (Wdb R124c)
Privatbesitz Schweiz
Comet, 1968
Lithograph, artist proof, first edition: 12 copies numbered 1/12-12/12
Atelier Toni Grieb, Montet, 57x39cm (Wdb R124c)
Private collection Switzerland

148 Eulen und Meerkatzen, Teufel, Engel, Katzen, Fledermäuse, Teufels
Großmütter, japanische Gespenster, andere Gespenster und kleine
Götter, 1970
Papierschnitzel, gesprayte Silhouette verschiedener Gegenstände.
Auf Papier in 10 Farben; 100 Ex., 20x20cm (Wdb T149)
Privatbesitz Schweiz
Owls and Guenons, Devils, Angels, Cats, Bats, Devils'
Grandmothers, Japanese Ghosts, Other Ghosts and Little Gods, 1970

Scraps of paper, sprayed silhouette of various objects. On paper in
10 colours; edition of 100 copies, 20x20cm (Wdb T149)
Private collection Switzerland

149 Nachthimmel mit Achaten, 1971
Lithographie, 3 Steine, 100 Ex. num. 1/100-100/100 u. 10 E.A.,
num. I-X, im Atelier Kurt Meier, Basel, 80x64cm (Wdb U178)
Privatbesitz Schweiz
Night Sky with Agates, 1971
Lithograph, 3 stones, edition of 100 copies, numbered
1/100-100/100 and 10 E.A., numbered I-X,
Atelier Kurt Meier, Basle, 80x64cm (Wdb U178)
Private collection Switzerland

150*Wolken (II), 1971
Papier mit Wasserzeichen, 21,5x30cm. Die Messingdrahtfiguren für
die Wasserzeichen von M. O. hergestellt, Papier handgeschöpft
Aufl. 20x11 Blätter und einige Probeexemplare (Wdb U165a)
Privatbesitz Schweiz
Clouds (II), 1971
Paper with watermark, 21.5x30cm. Brass-wire figures for water
marks made by M. O., paper handmade, edition of 20x11 copies,
and a few artists proofs (Wdb U165a)
Private collection Switzerland

151 Das Schulheft, 1973
Ätzung, Prägedruck (E.A. 7/15) Aufl. 100 Ex. num. 1/100-100/100 u.
10 E.A., 28x43,5cm (Wdb W201a)
Privatbesitz Schweiz
Schoolgirl's Note Book, 1973
Etched and embossed (E.A. 7/15), edition of 100 copies, numbered
1/100-100/100 and 10 E.A., 28x43.5cm (Wdb W201a)
Private collection Switzerland

152 Spirale – Schlange in Rechteck, 1973
Serigraphie, Aufl. 100 Ex.num. 1/100-100/100 und 10 E.A. bei
Luciano Anselmino, Mailand. 50x35cm (Wdb W207a)
Privatbesitz Schweiz
Spiral – Snake in Rectangle, 1973
Serigraph, Edition of 100 copies, numbered 1/100-100/100 and
10 E.A., Luciano Anselmino, Milan, 50x35cm (Wdb W207a)
Private collection Switzerland

153 Japanischer Garten, 1976-77
Lithographie (E.A.VI), 5 Farben auf violettem Canson, Aufl. 100 Ex.,
num. 1/100-100/100 und 20 E.A.und 3 H.C. bei Michael Cassé,
Paris, 40x25cm. Für Verein für Originalgraphik, Zürich (Wdb Z312)
Privatbesitz Schweiz
Japanese Garden, 1976-77
Lithograph (E.A.VI), 5 colours on purple Canson paper,
Edition of 100 copies, numbered 1/100-100/100 and 20 E.A. and
3 H.C., Michael Cassé, Paris, 40x25cm. For the Society of Original
Graphics, Zurich (Wdb Z312)
Private collection Switzerland

154 Achat, 1976
Lithographie, (18/100) 5 Farben auf violettem Canson,
Aufl. 100 Ex., num. 1/100-100/100, und 10 E.A.
bei Michel Cassé, Paris, 32x23cm (Wdb Z307)
Privatsammlung Bern
Agate, 1976
Lithograph, (18/100) five colours on purple Canson paper
Edition of 100 copies, numbered 1/100-100/100, and 10 E.A.
by Michel Cassé, Paris, 32x23cm (Wdb Z307)
Private collection Berne

155* Parapapillonneries – In der Nähe von Brasilia, 1975
Lithographie (27/100), Blatt: 46x58cm und Stein: 37x50cm
Aufl. 100 Ex., sign. num. 1/100-100/100 u. 20 E.A.,
num. I/XX-XX/XX, als Mappe herausgegeben,
Michel Cassé, Paris (Wdb Y298a)
Galerie Nordenhake, Stockholm
Parapapillonneries – Near Brasilia, 1975
Lithograph (27/100), paper: 46x58cm und Stone: 37x50cm
Edition of 100 copies., signed, numbered 1/100-100/100
and 20 E.A., numbered I/XX-XX/XX
Issued in a portfolio, Michel Cassé, Paris (Wdb Y298a)
Gallery Nordenhake, Stockholm

156* Parapapillonneries – Der Zypressenschwärmer, 1975
Lithographie aus der Mappe Parapapilloneries
(27/100) (Wdb Y298b)
Galerie Nordenhake, Stockholm
Parapapillonneries – The Cypress Hawkmoth, 1975
Issued in a portfolio (27/100) (Wdb Y298b)
Gallery Nordenhake, Stockholm

157* Parapapillonneries – Psyche, Freundin der Männer, 1975
Lithographie aus der Mappe Parapapilloneries
(27/100) (Wdb Y298c)
Galerie Nordenhake, Stockholm
Parapapillonneries – Psyche, Girlfriend of Men, 1975
Issued in a portfolio (27/100) (Wdb Y298c)
Gallery Nordenhake, Stockholm

158* Parapapillonneries – Silberschwanz, 1975
Lithographie aus der Mappe Parapapilloneries (27/100) (Wdb Y298d)
Galerie Nordenhake, Stockholm
Parapapillonneries – Silvertail, 1975
Issued in a portfolio (27/100) (Wdb Y298d)
Gallery Nordenhake, Stockholm

159* Parapapillonneries – Die Seidenmotte und die stolze Rosamunde, 1975
Lithographie aus der Mappe Parapapilloneries (27/100)
(Wdb Y298e)
Galerie Nordenhake, Stockholm
Parapapillonneries – The Silk Moth and Proud Rosamund, 1975
Issued in a portfolio (27/100) (Wdb Y298e)
Gallery Nordenhake, Stockholm

160* Parapapillonneries – Der Flaggenfalter, 1975
Lithographie aus der Mappe Parapapillonneries (27/100) (Wdb Y298f)
Galerie Nordenhake, Stockholm
Parapapillonneries – Flagmoth, 1975
Issued in a portfolio (27/100) (Wdb Y298f)
Gallery Nordenhake, Stockholm

161 Liegendes Profil mit Schmetterling, Nov. 1977
Lithographie nach Monotypie (82/100), 200 Ex. mit Text, 100 Ex.
ohne Text, num. 1/100-100/100 und 10 E.A. bei Michel Cassé, Paris,
59x45cm (Wdb AA37a)
Privatbesitz Schweiz
Reclining Profile with Butterfly, Nov. 1977
Lithograph after monotype (82/100), 200 copies with lettering and
100 copies without lettering, numbered 1/100-100/100 and 10 E.A.
by Michel Cassé, Paris, 59x45cm (Wdb AA37a)
Private collection Switzerland

162* Wolkensplitter, Feb. 1978
Serigraphie auf umbrafarbigem Papier (46/100),
100 Ex. num. 1/100-100/100, 10 E.A. und 3 H.C., Atelier Wolfgang
Oppermann, Hamburg, 42,5x50cm (Wdb AB57)
Privatbesitz Schweiz
Cloud Fragments, Feb. 1978
Serigraph on umbra coloured paper (46/100),
100 copies numbered 1/100-100/100, 10 E.A. and 3 H.C., Atelier
Wolfgang Oppermann, Hamburg, 42.5x50cm (Wdb AB57)
Private collection Switzerland

163 Panthermännchen, Sept. 1981
Serigraphie nach Lithographie, 33 Ex., und 12 E.A., 33x40cm,
Blatt: 50x70cm (Wdb AE119a)
Privatbesitz Schweiz
Little Panther Man, Sept. 1981
Serigraph after a lithograph, edition of 33 copies, and 12 E.A.,
33x40cm, paper: 50x70cm (Wdb AE119a)
Private collection Switzerland

164 Ein angenehmer Moment auf einem Planeten, Okt. 1981
Radierung (32/45), 3 Probeabzüge, Kupferplatte 11,5x12cm, Blatt
20x20cm (Wdb AE123)
Galerie Tanya Rumpff, Haarlem
A Pleasant Moment on a Planet, Oct. 1981, Etching (32/45),
3 proofs, copper plate 11.5x12cm, paper 20x20cm (Wdb AE123)
Gallery Tanya Rumpff, Haarlem

165 Abdruck meiner linken Hand, 1984 und Gedicht von 1935
Radierung auf weichem Grund (E.A.), 100 Ex. num. 1/100-100/100
u. 30 E.A. auf Arches, 30x21cm (Wdb AH162)
Privatbesitz Schweiz
Imprints of my Left Hand, 1984 and poem of 1935
Etching and soft varnish on Arches (E.A.), edition of 100 copies
numbered 1/100-100/100 and 30 E.A., 30x21cm (Wdb AH162)
Private collection Switzerland

166 Wickelkind, 1985
Ätzung (82/90), Blatt 20x14cm, Platte: 14,2x11,5cm
90 Ex.num. 1/90-90/90 und 10 E.A. num. I/X-X/X (Wdb AI26)
Galerie Tanya Rumpff, Haarlem
Swaddling Child, 1985
Etching (82/90), paper: 20x14cm, plate: 14.2x11.5cm
Edition of 90 copies numbered 1/90-90/90 und 10 E.A.
numbered I/X-X/X (Wdb AI26)
Gallery Tanya Rumpff, Haarlem

167*Gesicht mit Halbmaske, 1985
Offset (IVL/L), 100 Ex. sign. num. 1/100-100/100 und 50 Ex.
sign. num. I/L-L/L und 5 E.A.,
34,5x41,5 cm (Wdb AI11a)
Privatbesitz Schweiz
Face with Half -Mask, 1985
Offset (IVL/L), 100 copies, signed and numbered 1/100-100/100,
50 copies signed and numbered I/L-L/L, and 5 E.A., 34.5x41.5 cm
(Wdb AI11a)
Private collection Switzerland

168 Einige hohe Geister neben dem Orangenbaum (Bettine Brentano),1985
Radierung auf weichem Grund, Gouache (35/50), Stein: 32x40cm,
Blatt: 39x50cm, Titel in Spiegelschrift am rechten Rand. 50 Ex. num.,
1/50-50/50. Ex. 1/50-38/50 von M.O. am Vorabend ihres Todes
sign., 39/50-50/50 unsign. Atelier Fanal, Basel (Wdb AI49)
Privatbesitz Schweiz
A Few Lofty Spirits next to the Orange Tree (Bettine Brentano), 1985
Soft ground etching and gouache (35/50), stone: 32x40cm, paper:
39x50cm, Title in mirror-writing on the right edge.
Edition of 50 copies numbered, 1/50-50/50, copies 1/50-38/50

signed by M.O. on the evening bevor she died, 39/50-50/50
unsigned. Atelier Fanal, Basle (Wdb AI49)
Private collection Switzerland

169 Plakat für die Ausstellung in der Galerie Martin Krebs, Bern
27. Nov.-21. Dez. 1968, 70,5x50cm (Wdb R124h)
Privatbesitz Schweiz
Poster for the exhibition at Galerie Martin Krebs, Berne
Nov. 27-Dec. 21 1968, 70.5x50cm (Wdb R124h)
Private collection Switzerland

170*Plakat für die Ausstellung 17. Okt.-15. Nov.1969 Galerie Claude
Givaudan, Paris
Druck nach Collage, 89,5x60,5cm (Wdb S133a)
Thomas Levy Galerie, Hamburg
Poster for exhibition Oct. 17-Nov. 15 1969 at Galerie Claude
Givaudan, Paris
Print after a collage, 89.5x60.5cm (Wdb S133a)
Thomas Levy Gallery, Hamburg

171*Die Haare der Japanerin, Aug. 1985
Holzschnitt (E.A. 2/10), Block 24x18cm, Blatt 42x29,5cm, 75 Ex.
sign. num. 1/75-75/75, 20 Ex. sign. num. I/XX-XX/XX, 10 E.A. num.
1/10-10/10, und 3 H.C. num. I-III (Wdb AI41)
Privatbesitz Schweiz
Japanese Girl's Hair, Aug. 1985
Woodcut (E.A. 2/10), block 24x18cm, paper 42x29.5cm, edition of
75 copies signed numbered 1/75-75/75, 20 copies signed and
numbered I/XX-XX/XX, 10 E.A. numbered 1/10-10/10, and 3 H.C.
numbered I-III (Wdb AI41)
Private collection Switzerland

Abgebildete Werke, die nicht in der Ausstellung vertreten sind
Works not shown in the exhibition

S./p. 8 Fünf Abdrucke meiner Hand, 1959
Monotypien, 21x13,5cm (Wdb H61a)
Privatbesitz Schweiz
Five Imprints of My Hand, 1959
Monotypes, 21x13.5cm (Wdb H61a)
Private collection Switzerland

S./p. 9 Ma gouvernante – my nurse – mein Kindermädchen, 1936
Objekt: weiße Damenschuhe,
Papiermanschettchen, auf ovaler
Metallplatte, 14x21x33cm (Wdb A22)
Moderna Museet, Stockholm
Ma gouvernante – my nurse – mein Kindermädchen, 1936
Object: white high heels with paper ruffles,
presented on an oval platter,
14x21x33cm (Wdb A22)
Moderna Museet, Stockholm

S./p. 9 Das Paar, 1956
Objekt: ein Paar braune Stiefelchen, die Spitzen
zusammengefügt, ca. 20x40x15cm (Wdb E14)
Privatbesitz Paris
The Couple, 1956
Object: pair of brown boots attached at the toes,
ca. 20x40x15cm (Wdb E14)
Private collection Paris

S./p. 9 Genoveva, 1971
Skulptur: Holzbrett, Stangen, Ölfarbe, 128xca. 120x74cm (Wdb U170)
Nach einem Projekt (Aquarell) von 1942.
Museum Moderner Kunst, Wien
Genevieve, 1971
Sculpture:board, two poles and oil, 128xca.120x74cm (Wdb U170)
Based on a study (watercolour) of 1942.
Museum Moderner Kunst, Wien

S./p. 11 Der grüne Zuschauer, 1978
Skulptur: grüner Serpentin, Vorderseite des „Kopfes" vergoldet,
durch Marmorwerk Basel, 325x100x18 cm, Sockel:
133x100x18 cm (Wdb AB68)
Wilhelm-Lehmbruck Museum, Duisburg
The Green Spectator, 1978
Sculpture: green serpentine, front of the "head" gold-plated,
Marble Works, Basle, 325x100x18 cm, plinths: 133x100x18 cm
(Wdb AB68)
Wilhelm-Lehmbruck Museum, Duisburg

S./p. 15 Das Frühstück im Pelz, 1936
Objekt: Tasse und Teller aus Porzellan sowie ein Löffel,
alles mit einem dünnen Pelzchen überzogen (aufgeklebt),
Tasse Dm 11cm, Teller Dm 24 cm, Löffel 20 cm lang
(Wdb A21)
Museum of Modern Art, New York
Breakfast in Fur, 1936
Object: China cup, saucer and spoon lined in fur (glued on), cup
11 cm, plate 24 cm, spoon 20 cm long (Wdb A21)
Museum of Modern Art, New York

S./p. 16 Fahrradsattel, von Bienen bedeckt, 1952
„Fundgegenstand" aus Illustrierter, 1952, 26x16cm (Wdb C37)
Privatbesitz Schweiz
Bicycle Seat covered with Bees, 1952
"Found object", from a magazine, 1952, 26x16cm (Wdb C37)
Private collection Switzerland

S./p. 16 Das Ohr von Giacometti, 1933
Feder, Sepiatinte, 27x21,5cm (Wdb A4)
Schweizerischer Bankverein, Basel
Giacometti's Ear, 1933
Pen and sepia, 27x21.5cm (Wdb A4)
Swiss Bank Corporation, Basle

S./p. 48 Hausgöttin, 1933
Objekt: Kastanienholz, Maisblätter, Ölfarbe, 48x31x5cm (Wdb A4)
Privatbesitz Lugano
Household Goddess, 1933
Object: chestnut wood, corn leaves and oil paint,
48x31x5cm (Wdb A4)
Private collection Lugano

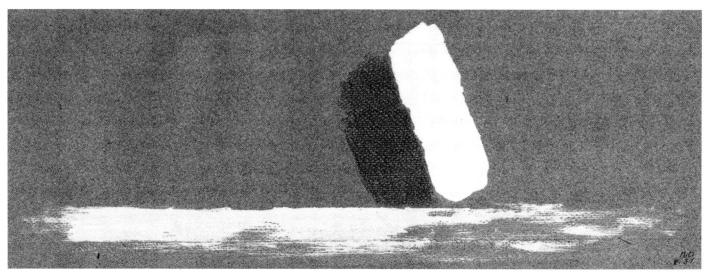

Rechteckige Form nach links geneigt über Wasser, 1981 *Rectangular Shape Leaning to the Left above Water, 1981*

Wdb Werkverzeichnis Dominique Bürgi
Werkverzeichnis verfasst von Dominique Bürgi mit Meret Oppenheim.
Publiziert in „Meret Oppenheim - Spuren durchstandener Freiheit" Bice
Curiger, ABC Verlag, Zürich, 3. Auflage, 1989

Wdb Catalogue Raisonnée by Dominique Bürgi with Meret
Oppenheim. Published in „Meret Oppenheim - Defiance in the Face of
Freedom" Bice Curiger, Parkett Publishers Inc. Zurich-Frankfurt-New York,
The MIT Press, Cambridge, Mass., 1st English Edition 1989
English Translation by Catherine Schelbert.

Werke ohne Titel erhielten zur besseren Unterscheidung einen solchen, der
von Dominique Bürgi (Tdb), Dr. H. C. von Tavel (Tcvt) oder Christoph Bürgi
(Tcb) festgelegt wurde. Im Werkverzeichnis Wdb tragen diese Titel einen
entsprechenden Vermerk.

To facilitate identification, untitled works have been given a title by
Dominique Bürgi (Tdb), Dr. H.C. von Tavel (Tcvt) or Christoph Bürgi (Tcb).
The works in the catalogue are designated accordigly.

Verkäufliche Arbeiten sind mit einem Stern () versehen.* *Works for sale are indicated with an asterix (*).*

Nachwort Afterword

Meret Oppenheim, Galerie Krinzinger, Innsbruck 1981 Photo: Fritz Krinzinger

Die Schreie der Hunde steigen
Sie bleiben stehen
Mit starren Hälsen
Aber ihre Schreie steigen

Meret Oppenheim 1933

The cries of the dogs swell
They stand still
With rigid necks
But their cries swell.

Meret Oppenheim 1933

„Das Weib ist ein mit weissem Marmor belegtes Brötchen".

Max Ernst in einem Text über Meret Oppenheim, 1936

Max Ernst hat wohl mit diesem Zitat die vielschichtige Künstlerpersönlichkeit Meret Oppenheim zu umreißen versucht. Er war fasziniert von der Aura und der oszillierenden Kreativität der Künstlerin. Es war ihm schwer, wie aus dieser ambivalenten Zitatsetzung hervorgeht, Meret Oppenheim einzuordnen, mit all ihren Talenten, Ideen und ihrer unglaublichen Selbständigkeit.

Als ich 1981 die erste Ausstellung von Meret Oppenheim gemeinsam mit Rosemarie Schwarzwälder konzipierte, die Künstlerin näher kennenlernte, mich mit ihr auseinandersetzte, war ich von ihrem Werk, dessen Strahlkraft, ihrer unorthodoxen Art mit Alltäglichkeiten und Personen umzugehen, so sehr beeindruckt, daß es eine fixe Idee für mich wurde, mit Meret Oppenheim in Zukunft weiterzuarbeiten. Ihr plötzlicher Tod 1985 war jedoch eine jähe Zäsur.

Es freut mich umso mehr, daß es nun nach vielen Jahren gelungen ist, eine Retrospektive ganz anderer Art als 1981 zu erarbeiten, eine Retrospektive, die sich hauptsächlich mit der Zeichnung, die von allergrößter Wichtigkeit für Meret Oppenheims Werk ist, auseinandersetzt – punktuell ergänzt durch Bilder und Objekte. Das vielschichtige Werk der Künstlerin wird in dieser Ausstellung abseits der allzu bekannten Werke anhand von Arbeiten auf Papier aus allen Schaffensperioden neu aufbereitet. Die Vielschichtigkeit ihrer Kunst, die nicht auf einen Stil oder ein Thema reduziert werden kann, ist wohl der Grund, warum das Werk Meret Oppenheims nach wie vor aktuell und besonders für junge Künstler, international gesehen, von großem Interesse ist. Eine Studienausstellung also, mit unendlich viel Material, die es erlaubt, das Werk Meret Oppenheims genauer an sehr privatem und teilweise unbekanntem Material zu studieren. Die Erarbeitung dieser Ausstellung war kompliziert, die Vorarbeiten erstreckten sich über eineinhalb Jahre. Drei Kunsthistorikerinnen (Bettina M. Busse, Eva Ebersberger, Karla Starecek) haben Katalog und Werkliste mit mir erarbeitet. Bettina M. Busse organisiert auch mit großem Einsatz die internationale Ausstellungstournée (in den städtischen bzw. staatlichen Museen von Arnheim, Uppsala und Helsinki).

Als Galeristin freue ich mich besonders, daß es noch erwerbbare Arbeiten gibt, die hoffentlich während der Ausstellungstournée in wichtige private und öffentliche Sammlungen plaziert werden können. Ohne Unterstützung von verschiedensten Seiten wäre diese große Schau nie zustande gekommen, deshalb möchte ich meinen Dank aussprechen:

Ich bedanke mich besonders in Zusammenhang mit Leihgeberliste und Katalog bei Dominique Bürgi, Bern, die das Meret Oppenheim Archiv in Bern betreut. Ohne sie wäre es nicht möglich gewesen, diese Ausstellung schlußendlich zu realisieren. Dominique und Christoph Bürgi haben bis zur Erschöpfung mitgearbeitet und freizügig Material aus dem Archiv Meret Oppenheim, Bern zur Verfügung gestellt.

Mein Dank gilt Renée, Maurice und Sandra Ziegler, Galerie Ziegler, Zürich, die durch ihr großes Engagement erheblich zur Realisierung der Ausstellung beigetragen haben.

Was die Ausstellung selbst betrifft, so wäre diese in ihrer Retrospektive und speziellen Eigenart wirklich unmöglich gewesen, hätten nicht Birgit und Burkhard Wenger (der Bruder von Meret Oppenheim und seine Frau) ihre totale Unterstützung zugesagt. Birgit und Burkhard Wenger gilt meine Verehrung, denn sie betreuen Meret Oppenheims Erbe mit soviel

Meret Oppenheim, Galerie Krinzinger, Innsbruck 1981 Photo: Fritz Krinzinger

Respekt und Liebe zu Person und Werk. Deshalb habe ich Birgit und Burkhard Wenger diesen Katalog gewidmet.

Mein weiterer Dank gilt all den Leihgebern, und vor allem den Autoren: Bice Curiger und Jacqueline Burckhardt, die selbstlos ihre Texte zur Verfügung stellten, Christiane Meyer-Thoss, die Texte aus ihrem neuesten Buch zusammenstellte, Isabel Schulz, die sich entschließen konnte, einen neuen Text zum Thema Zeichnung zu verfassen. Ganz besonders Peter Gorsen, der neueste wissenschaftliche Erkenntnisse zum „Festin" verfaßte, Werner Hofmann für die Erlaubnis des Abdruckes seiner Rede anläßlich der Verleihung des „Großen Kunstpreis Berlin 1982". Michael Hausenblas und meiner Tochter Angelika Krinzinger für die Photoreportage „Carona", die einen anderen, privaten Blick auf Meret Oppenheim gestattet. Und schließlich AnnA BlaU, die das Interview, das 1981 erschienen ist, zum Wiederabdruck freigab.

Ich danke allen Sponsoren sowie all jenen, die hier nicht genannt werden möchten und die so sehr zum Gelingen von Katalog und Ausstellung beigetragen haben.

Ursula Krinzinger, Wien, Juni 1997

"Woman is a sandwich of white marble".

Max Ernst in a text on Meret Oppenheim, 1936

With the above quote, Max Ernst wanted to characterize Meret Oppenheim's multi-facetted artistic personality. He was fascinated by the artist's aura and oscillating creativity. Yet, as this quote also shows, it was difficult for him to classify Meret Oppenheim, given her talents, ideas and incredible autonomy.

While planning the first exhibition of Meret Oppenheim in 1981, together with Rosemarie Schwarzwälder, I had the chance to become more acquainted with the artist. I was so fascinated by her emanation, her unorthodox way of dealing with everyday matters and persons that I was determined to work together with her in the future. Her untimely death in 1985, however, put a sudden end to these plans.

After so many years I am all the more pleased that we were now able to put together a completely different retrospective than in 1981 – a retrospective that focuses primarily on drawings, which figure so significantly in Meret Oppenheim's work and to which some paintings and objects have been added here. The artist's multifarious oeuvre is documented here in a new way on the basis of works on paper taken from all phases of her artistic production. The great diversity of her art which cannot be reduced to one style or theme is still very topical. Particularly for young artists her work is, internationally speaking, of great interest. What we have here is an exhibition lending itself to study, with a wealth of material allowing one to study Meret Oppenheim's work closer on the basis of very personal and, in part, unknown material. It was very difficult to put together this exhibition, it took us a year and a half to prepare the exhibition. Three art historians (Bettina M. Busse, Eva Ebersberger, Karla Starecek) worked on the catalogue and the catalogue raisonné with me. Bettina M. Busse has been preparing the exhibition tour (Arnhem, Holland; Upplands Konstmuseum, Sweden; Helsinki City Art Museum, Finnland) with great commitment.

As gallery owner I am particularly delighted that there are still works that can be purchased. I hope that these pieces will become part of important private and public collections throughout the exhibition tour.

Without support from a number of sides this large exhibition would never have been possible. I would thus like to express my sincere appreciation to the following persons.

Very special thanks go to Dominique Bürgi (Berne) who is in charge of the Meret Oppenheim archives in Berne. In particular in connection with the list of lenders and the catalogue, she provided invaluable assistance. Without her it would not have been possible for this exhibition to take place in this form. Dominique and Christoph Bürgi collaborated to the point of exhaustion and generously provided material from the Meret Oppenheim archives in Berne.

I am also grateful to Renée, Maurice and Sandra Ziegler from the Galerie Ziegler, Zurich, who, with their great commitment, have contributed significantly to the realization of this exhibition of Meret Oppenheim's oeuvre.

With regard to the exhibition itself, it would not have become this special retrospective without the wholehearted support of Birgit and Burkhard Wenger (Meret Oppenheim's brother and his wife). I feel nothing but the greatest honor for Birgit and Burkhard Wenger, since they look after the artist's estate with such respect and love of her and her work. I have thus decided to dedicate this catalogue to the two of them.

Further thanks go to all of the lenders and, above all, the authors. To Bice Curiger and Jacqueline Burckhardt who were so generous in giving us their texts, Christiane Meyer-Thoss who compiled texts from her latest book, Isabel Schulz who decided to write a new text on the subject of drawing. I am especially indebted to Peter Gorsen who brought together the latest research findings on the "festin". I am grateful to Werner Hofmann who gave us permission to print the speech that he gave on the occasion of the awarding of the "Major Art Prize of the City of Berlin 1982", and to Michael Hausenblas and my daughter Angelika Krinzinger who contributed the photo reportage "Carona", which provides us with a different, private view of Meret Oppenheim. Thanks, finally, also go to AnnA BlaU for allowing us to reprint her interview from 1981.

I thank all sponsors and all of those who do not wish to be named here and who, in their own way, helped this catalogue and exhibition become reality.

Ursula Krinzinger, Vienna, June 1997

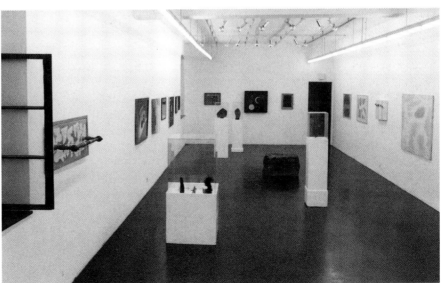

Galerie Krinzinger, Ausstellung Meret Oppenheim, Innsbruck 1981

Photos: Fritz Krinzinger

Biographie

1913 Geboren in Berlin-Charlottenburg als Tochter eines Deutschen und einer Schweizerin. Der Vater von M.O. ist Arzt, sie verbringt ihre Jugend im Berner Jura, in Süddeutschland und Basel.

1930 Noch als Schülerin verfertigt sie eine Collage „Das Schulheft", die 1957 in der Zeitschrift „Le Surréalisme même", Nr. 2, abgebildet wird.

1931 M.O. beschließt, Malerin zu werden, und verläßt das Gymnasium. Sie begegnet in Basel den Malern Walter Kurt Wiemken und Irène Zurkinden.

1932 Fährt mit 18 Jahren nach Paris. Sporadische Besuche der „Académie de la Grande Chaumière", bevorzugt es aber, allein zu arbeiten. Es entstehen Gedichte und Zeichnungen, z.T. mit aufgeklebten Gegenständen, und die Projektskizze „Einer der zuschaut wie einer stirbt" zur später ausgeführten Plastik „Le spectateur vert" (in bemaltem Holz und Kupfer, 1959, Kunstmuseum Bern, und in Serpentin, 1976, Wilhelm-Lehmbruck-Museum, Duisburg, BRD).

1933 Alberto Giacometti und Hans Arp besuchen M.O. in ihrem Atelier und fordern sie auf, zusammen mit den Surrealisten im „Salon des Surindépendants" auszustellen. Frequentiert den Kreis um André Breton im Café de la Place-Blanche. Sie nimmt bis 1937 an den Gruppenausstellungen der Surrealisten teil.

1936 Das Objekt „Le déjeuner en fourrure" wird von Alfred Barr jr. für das Museum of Modern Art in New York erworben. Im gleichen Jahr hat sie in Basel, in der Galerie Schulthess, ihre erste Einzelausstellung. Max Ernst schreibt einen Text für die Einladungskarte. Das Objekt „Ma gouvernante – my nurse – mein Kindermädchen", das in dieser Ausstellung zu sehen ist, befindet sich heute im Moderna Museet in Stockholm. M.O. versucht mit Entwürfen für Modeschmuck, Geld zu verdienen. Während des Krieges erlernt sie aus dem gleichen Grund das Restaurieren von Gemälden.

1937 kehrt M.O. nach Basel zurück und besucht während zweier Jahre die Kunstgewerbeschule. Es ist der Beginn einer 18 Jahre dauernden Krise, während der M.O. zwar immer weiterarbeitet, aber vieles zerstört oder als unfertig auf die Seite stellt. Sie pflegt Kontakt zur „Gruppe 33", beteiligt sich an Ausstellungen der Schweizer Künstlervereinigung „Allianz".

1938 Reise mit Leonor Fini und André Pieryre de Mandiargues durch Oberitalien.

1939 M.O. hält sich noch einmal in Paris auf. Sie beteiligt sich mit Objekten und einem Tisch mit Vogelfüßen an einer Ausstellung phantastischer Möbel mit Max Ernst, Leonor Fini und anderen in der Galerie René Drouin und Leo Castelli in Paris.

1943 Das Bild „Krieg und Frieden" wird vom Kunstmuseum Basel gekauft.

1945 M.O. lernt den Kaufmann Wolfgang la Roche kennen, den sie 1949 heiratet, um mit ihm fortan in Bern, Thun und Oberhofen zu leben. Nur langsam findet M.O. Zugang zum Berner Künstlerkreis. Wichtiger Vermittler und anregender Freund ist der Leiter der Kunsthalle, Arnold Rüdlinger.

1950 M.O. ist erstmals seit zehn Jahren wieder in Paris; sie trifft Freunde aus den dreißiger Jahren, ist aber zugleich enttäuscht, wie diese zum Teil „im Jargon" verhaftet sind.

1954 bezieht M.O. ein Atelier in Bern, ihre Krise ist endlich beendet.

1956 entwirft sie Kostüme und Masken für Daniel Spoerris Inszenierung von Picassos „Wie man Wünsche am Schwanz packt", das im Theater der unteren Stadt in Bern aufgeführt wird. Für die gleichzeitig stattfindende Ausstellung entsteht das Objekt „Le couple".

1959 organisiert M.O. in Bern ein „Frühlingsfest", das auf dem Körper einer nackten Frau präsentiert wird. Am Mahl nehmen drei Paare, zu denen auch die Frau auf dem Tisch gehört, teil. Breton drängt sie zu einer Wiederholung des „Festins" in Paris anläßlich der einige Monate später stattfindenden Ausstellung „Exposition InteRnatiOnale de Surréalisme" in der Galerie Cordier. Es war die letzte Ausstellung mit der Surrealistengruppe. In den folgenden Jahren hat sie wieder viele Einzelausstellungen und nimmt an Gruppenausstellungen teil, unter anderem in Basel, Paris, Mailand, New York, Zürich, Bern, Stockholm, Oslo, Genf.

1967 Retrospektive im Moderna Museet Stockholm. Im Dezember stirbt ihr Mann Wolfgang La Roche. M.O. zieht in Bern in eine Wohnung mit Atelier, zusätzlich mietet sie ab 1972 wieder ein Atelier in Paris.

1974-75 Retrospektive als Wanderausstellung in den Museen Solothurn, Winterthur und Duisburg.

1975 M.O. erhält am 16. Januar den Kunstpreis der Stadt Basel. Sie hält eine vielbeachtete Rede, in welcher sie Stellung nimmt zum Problem des „weiblichen Künstlers".

1981 erscheint in der Edition Fanal, Basel, eine Publikation mit Gedichten (1933-1957) und Serigrafien mit dem Titel „Sansibar".

1982 M.O. erhält den Großen Preis der Stadt Berlin. Sie wird eingeladen, an der documenta 7 in Kassel teilzunehmen.

1983 entstehen zwei größere Werke aufgrund der Lektüre des Briefwechsels zwischen Bettine Brentano und Karoline von Günderode, welche die beiden zwischen 1802-1806 geführt haben. Das Goethe-Institut Genua veranstaltet eine Wanderausstellung, die auch in Mailand und Neapel Station hält. In Bern wird auf dem Waisenhausplatz eine Brunnenskulptur nach Entwürfen von M.O. eingeweiht.

1984 Retrospektive in der Kunsthalle Bern und im ARC, Musée d'art moderne de la ville de Paris. Der Suhrkamp Verlag Frankfurt a. M. publiziert die Gedichte von M.O.

1985 Arbeit an einer Brunnenskulptur für die „Jardins de l'ancienne école Polytechnique" in Paris. Am 15. November stirbt M.O. in Basel, am Tag der Vernissage ihres Buches „Caroline".

1987 findet im Kunstmuseum Bern eine Ausstellung mit dem Legat M.O. statt, ein Katalog dokumentiert die nun im Besitz des Museums befindlichen Werke.

1989 organisiert das ICA London eine Ausstellung; zu diesem Anlaß erscheint die englische Übersetzung der Monographie von Bice Curiger.

Biography

1913 Born in Berlin-Charlottenburg as a daughter of a German father and Swiss mother. M.O.'s father is a physician, she spends her youth in the Bernese part of Canton Jura, in Southern Germany and in Basle.

1930 Still a student, she makes a collage "A schoolgirl's exercise-book", which is published in 1957 in the magazine "Le Surréalisme même".

1931 M.O. decides to become a painter and leaves high school. In Basle she meets the painters Walter Kurt Wiemken and Irène Zurkinden.

1932 At the age of 18 years she moves to Paris. Sporadic attendance of the "Académie de la Grand Chaumière", but she prefers to work by herself. She makes poems and drawings partly with glued objects on top, and the design for the project "Someone observes someone's dying" which becomes the later executed sculpture "Le spectateur vert" (painted wood and copper, 1959, Kunstmuseum Berne, and in serpentine, 1976, Wilhelm-Lehmbruck Museum, Duisburg, Germany).

1933 Alberto Giacometti and Hans Arp visit M.O. in her studio and invite her to exhibit together with the Surrealists in the "Salon des Surindépendants". She frequents the circle around André Breton in Café de la Place Blanche. Until 1937 she participates in the group's exhibitions.

1936 The object "Le déjeuner en fourrure" is acquired by Alfred Barr Jr. for the Museum of Modern Art in New York. In the same year she has her first one-person show in the Gallery Schulthess in Basle. Max Ernst writes a text for the invitation card. The object "Ma gouvernante, my nurse, mein Kindermädchen", which was to be seen in this exhibition is now in the Moderna Museet Stockholm. M.O. tries to earn money by designing modern jewelry. During the war she learns the restoration of paintings for the same reason.

1937 M.O. returns to Basle and for 2 years attends the School of Arts and Crafts there. This is the beginning of a crisis which is to last 18 years, during which M.O. continues to work but destroys many pieces or leaves them aside unfinished. She has contacts with the "Group 33", takes part in exhibitions of the Swiss Artists Association "Allianz".

1938 A trip with Leonor Fini and André Pieyre de Mandiargues through Upper Italy.

1939 M.O. lives once again in Paris. She takes part in an exhibition of phantastic furniture along with Max Ernst, Leonor Fini and others in the Galerie René Drouin and Leo Castelli in Paris, submitting objects and a table with bird's feet.

1943 The picture "War and Peace" is bought by the Kunstmuseum Basle.

1945 M.O. becomes acquainted with Wolfgang La Roche, whom, in

1949 she marries and lives with from then on in Berne, Thun, and Oberhofen. M.O. finds access to the artist scene in Berne. An important middleman and stimulating friend is the director of the Kunsthalle, Arnold Rüdlinger.

1950 M.O. is in Paris again for the first time after ten years; she meets friends from the thirties, but at the same time she is disappointed how much some of them are still caught up "in a jargon".

1954 M.O. moves into a studio in Berne, her crisis is over.

1956 She designs costumes and masks for Daniel Spoerri's staging of Picasso's "How one grabs wishes by the tail", which is produced in the Theatre of the Lower City in Berne. For the exhibition on view at the same time she creates the object "Le couple".

1959 M.O. organizes a spring banquet which is presented on the body of a nude woman. This takes place in Berne and is attended by a small circle of close friends – three couples, including the woman on the table. Breton urges her to repeat the "Festin" in Paris on the occasion of an exhibition taking place a few month later "Exposition InteRnatiOnale du Surréalisme" in the Galerie Cordier. This was the last joint exhibition of the Surrealist group. In the following years she has many one-person exhibits and takes part in group exhibits too, among others in Basle, Paris, Milan, New York, Zurich, Berne Stockholm, Oslo, Geneva.

1967 Retrospective exhibition in Moderna Museet in Stockholm. In December her husband Wolfgang La Roche dies. M.O. moves to Berne into a flat with a studio, and in addition rents a studio in Paris from 1972 on.

1974/75 Retrospective exhibition on travel in the museums of Solothurn, Winterthur and Duisburg.

1975 M.O. receives on January 16th the Art Award of the City of Basle. She makes a speech which receives wide notice, in which she defines her position regarding the problem of "the woman artist".

1981 In Basle, the Edition Fanal publishes poems (1933-57) and silk-screen prints with the title "Sansibar".

1982 M.O. receives the Major Prize of the City of Berlin. She is invited to take part in the documenta 7 in Kassel.

1983 Two major works, inspired by the correspondence between Bettine Brentano and Caroline von Günderode (1802-1806), are presented by the Goethe Institute, Genoa. The exhibition travels to Milan and Naples. At the Waisenhausplatz in Berne a fountain sculpture, based on Meret Oppenheim's design, is unveiled.

1984 Retrospective at the Kunsthalle, Berne and ARC-Musée d'Art Moderne de la Ville de Paris. Suhrkamp Verlag, Frankfurt a.M. publishes M.O.'s poems.

1985 Works on a fountain sculpture for the Jardin de l'Ancien Ecole Polytechnique in Paris. M.O. dies in Paris on November 15th, the day on which her book "Caroline" is presented to the public.

1987 Exhibition of M.O.'s bequest to the Kunstmuseum, Berne with a catalogue documenting the works now in possession of the museum.

1989 The ICA, London organizes an exhibition for which the monograph by Bice Curiger is published in English.

Einzelausstellungen *Solo Exhibitions*

1936 Galerie Schulthess, Basel

1952 Galerie d'Art Moderne, Basel

1956 A l ÈtoileScellée, Paris

1957 Galerie Riehentor, Basel

1959 Galerie Riehentor, Basel

1960 Galleria Arturo Schwarz, Milan
 Casa Serodine, Ascona, Switzerland

1965 Galerie Gimpel und Hanover, Zurich

1967 Retrospective, Moderna Museet, Stockholm

1968 Galerie Krebs, Bern

1969 Galerie der Spiegel, Cologne
 Galleria La Medusa, Rome
 Editions Claude Givaudan, Paris

1970 Galleria Il Fauno, Turin

1971 Caché-Trouvé, Galerie Bonnier, Geneva

1972 Wilhelm-Lehmbruck-Museum, Duisburg, Germany
 Galerie d'Art Moderne, Basel

1973 Solitudes mariées, Galerie S. Visat, Paris

1974 Galerie Renée Ziegler, Zurich
 Galerie Ziegler S.A., Geneva
 Galerie Müller, Stuttgart
 Jeux d'été, Galerie Arman Zerbib, Paris

1974-75 Museum der Stadt, Solothurn, Switzerland;
 Kunstmuseum, Winterthur, Switzerland;
 Wilhelm-Lehmbruck-Museum, Duisburg, Germany

1975 Galleria San Lucca, Bologna
 Galerie 57, Biel, Switzerland

1977 Galerie Elisabeth Kaufmann, Basel
 Galerie Loeb, Bern
 Galerie Nothelfer, Berlin
 Galerie Gerhild Grolitsch, Munich
 Galerie Boulakia, Paris

1978 Eugenia Cucalon Gallery, New York
 Galerie Levy, Hamburg

1979 Kunstverein Wolfsburg, Germany

1980 Galerie 57, Biel, Switzerland
 Marian Goodman Gallery, New York

1981 Galerie Edition Claude Givaudan, Geneva
 Galerie Nächst St. Stephan, Vienna

1982 Galerie Krinzinger, Innsbruck, Austria
 Kärntner Landesgalerie, Klagenfurt, Austria
 Salzburger Kunstverein, Salzburg
 Galleria Pieroni, Rome
 Akademie der Künste, Berlin
 Galerie Littmann, Basel
 Galerie Hans Huber, Bern
 Galerie Krebs, Bern

1983 Schloß Ebenrrain, Sissach
 Galerie Le Roi des Aulnes, Paris (Erlkönig)

1983-84 Goethe Institute: PalazzoBiancho,Genoa, Padiglione d'Arte
 Contemporanea, Milan, Museo Diego Aragona Pignatelli, Naples,
 and Turin

1984 Nantenshi Gallery, Tokyo
 Kunsthalle, Bern
 ARC-Musée d'Art Moderne de la Ville de Paris
 Farideh Cadot, Paris
 Broida Museum, New York

1985 Galerie Susan Wyss, Zurich
 Galerie Oestermalen, Stockholm
 Galerie Beatrix Wilhelm, Stuttgart
 Kunstverein, Frankfurt
 Haus am Waldsee, Berlin
 Kunstverein, Munich
 Galerie Stemmle-Adler, Heidelberg
 Atelier Fanal, Basel
 Galerie Stahlberger, Weil am Rhein

1986 Kunsthalle, Winterthur, Switzerland
 Galleria Gamarra y Garrigues, Madrid

1987 Galerie Krebs, Bern
 Kunstmueum, Bern
 Galerie Renée Ziegler, Zurich

1988 Kent Gallery, New York

1989 ICA, London
 Bilderstreit, Cologne
 Rooseum, Malmö, Sweden
 M.O., Galerie des Bastions, Geneva
 M.O., Galerie Pudelko, Bonn

1990 Palau de la Virreina, ICA, Barcelona

1991 M.O. Masken, Freitagsgalerie Imhof, Solothurn, Switzerland
 Un moment agréable sur une planète, Centre Culturel Suisse,
 Paris

1993 Hommage á Meret Oppenheim, Galerie Schön + Halepa, Berlin

1994 Meret Oppenheim, Aktionsforum Praterinsel, Munich

1995 Museo d'Arte, Mendrisio, Switzerland
 Galerie A. von Scholz, Berlin
 Kunstverein Ulm

1996/97 Meret Oppenheim. Beyond the teacup, Guggenheim Museum,
 New York
 Museum of Contemporary Art, Chicago, Illinois
 Bass Museum of Art Miami Beach, Florida,
 Joslyn Art Museum, Omaha, Nebraska
 Galerie Hirschmann, Frankfurt

1997 Instituto Léones de Cultura Léon, Spanien
 Meret Oppenheim. Eine andere Retrospektive, Galerie Krinzinger,
 Wien
 Museum voor Moderne Kunst Arnhem, Holland
 Upplands Konstmuseum, Sweden
 Helsinki City Art Museum, Finland

Gruppenausstellungen *Group Exhibitions*

1933 Salon des Surindépendants, Paris
1934 Surrealist Exhibition, Galerie des Quatre Chemins, Paris
1935 Kubisme = Surréalisme, Copenhagen
1936 The International Surrealist Exhibition, New Burlington Galleries, London
 Fantastic Art Dada Surrealism, Museum of Modern Art, New York
 Exposition Surréaliste d'objets, Galerie Charles Ratton, Paris
 Galerie Cahier d'Art, Paris
1938 Kunsthaus, Zurich
 Galerie Robert, Amsterdam
1939 Exhibition of Fantastic Furniture, Galerie René Drouin et Leo Castelli, Paris
1941 Ateliers Boesiger & Indermaur, Zurich
1942 Allianz, Kunsthaus, Zurich
 Julia Ris and Meret Oppenheim, Galerie d'Art Moderne, Basel
1944 Weihnachtsausstellung, Kunsthalle, Basel
 Noir et Blanc, Kunsthaus, Zurich (1944/45)
1945 12 Jahre Gruppe 33, Kunstmuseum, Basel
1946 Weihnachtsausstellung, Kunsthalle, Basel
1947 Galerie d'Art Moderne, Basel
 Konkrete, Abstrakte, Surrealistische Malerei in der Schweiz, Kunstverein, St. Gallen, Switzerland
 Allianz, Kunsthaus, Zurich
1948 Réalités Nouvelles No 2, Paris
 Parallèles, Galerie d'Art Moderne, Basel
1949 Réalités Nouvelles No 3, Paris
 Noir et Blanc, Kunsthaus, Zurich
1950 Gruppe 33, Galerie Kléber, Paris
1952 Phantastische Kunst des 20. Jahrhunderts, Kunsthalle, Bern
1953 20 Jahre Gruppe 33, Kunsthalle, Basel
1956 Nationale Kunstausstellung, Mustermesse, Basel
 Antikunst-Ausstellung, Theater der unteren Stadt, Basel
1957 Die Zeichnung im Schaffen jüngerer Schweizer Maler und Bildhauer, Kunsthalle, Bern
 Galerie Iris Clert, Paris - Rome
1959 Exposition InteRnatiOnale du Surréalisme, Galerie Daniel Cordier, Paris
1960 d'Arcy Gallery, New York
 Weihnachtsausstellung, Thunerhof, Thun, Switzerland
 Atelier Riehentor, Basel
 Il Canale, Venice
 Studio d'Arte Contemporanea Rusconi, Venice
1961 Galerie Riehentor, Basel
 Galleria Arturo Schwarz, Milan
 Anti-Processo 3, Galleria Brera, Milan
 The Art of Assemblage, The Museum of Modern Art, New York
 Der Surrealismus und verwandte Strömungen in der Schweiz, Thunerhof, Thun, Switzerland
 Künstler aus Thun, Städtisches Museum, Brunswick, Germany
1962 Galleria Bevilacqua, Venice
 Galerie Riehentor, Basel

L'Objet, Musée des Arts Décoratifs, Paris
Weihnachtsausstellung, Basel
Collages et Objets, Galerie du Cercle, Paris
1963 La Boîte, Galerie Henriette Le Gendre, Paris
 Galerie Kornfeld & Klipstein, Bern
 Gruppe 33, Kunsthalle, Basel
1964 Galerie Handschin, Basel
 25 Berner und Bieler Künstler, Städtische Galerie, Biel, Switzerland
 Phantastische Kunst, Galerie Obere Zäune, Zurich
 Le Surréalisme, Sources - Histoire - Affinités, Galerie Charpentier, Paris
1965 Weihnachtsausstellung, Thun, Switzerland
 Surrealismo e arte fantastica, Sao Paulo
 Aspekte des Surrealismus 1924-1965, Galerie d'Art Moderne, Basel
 Weihnachtsausstellung, Kunsthalle, Basel
1966 Museo de arte moderna, Rio de Janeiro
 Cordier-Ekström Gallery, New York
 Dorothée Hofmann, Meret Oppenheim, K.R.K. Sonderborg, Galerie Handschin, Basel
 Berner Künstler, Berner Galerie, Bern
 Meret Oppenheim und Peter von Wattenwyl, Berner Galerie, Bern
 Games without Rules, Fischbach Gallery, New York
 Gewerbemuseum, Bern
 Salon de Mai, Musée d'Art Moderne, Paris
 165 tableaux du Salon de Mai, Skopje, Belgrad
 Zeichnungen schweizer Künstler, Kunstverein, Solothurn, Switzerland
 Weihnachtsausstellung, Thunerhof, Thun, Switzerland
 Phantastische Kunst - Surrealismus, Kunsthalle, Bern
 Kunstmuseum, Basel
 Le Surréalisme, Tel Aviv
 Berner Künstler auf der Lueg, Bern
 Chess Foundation von Marcel Duchamp, New York
1967 Chair Fun, organized by the Schweizerische Werkbund, Bern
 Fetisch-Formen, Haus am Waldsee, Städtisches Museum, Leverkusen, and Berlin
 Salon de Mayo, Havana
 Aspekte, Sissach, Schloss Ebenrain
 Weihnachtsausstellung bernischer Maler und Bildhauer, Kunsthalle, Bern, and Helmhaus, Zurich
 Sammlung Marguerite Arp-Hagenbach, Kunstmueum, Basel
 Weihnachtsausstellung, Thunerhof, Thun, Switzerland
1968 Horizonte 2, Galerie Gimpel und Hanover, Zurich
 Salon de Mai, Musée d'Art Moderne, Paris
 The Obsessive Image 1960-1968, Carlton House Terrace, London
 Dada, Surrealism and Their Heritage, Museum of Modern Art, New York
 Berner Galerie, Bern
 Trésors du Surréalisme, Casino, Knokke, Belgium
1969 Salon de Mai, Musée d'Art Moderne, Paris

Napoléon 1969, Landesmuseum, Schleswig, Germany
Vier Freunde, Kunsthalle, Bern - Dusseldorf
Surrealismus in Europa, Baukunst-Galerie, Cologne
650 Minis, Galerie Krebs, Bern
Weihnachtsausstellung, Kunsthalle, Basel

1970 5. Schweizerische Plastikausstellung, Biel, Switzerland
160x160x38, Berner Galerie, Bern
Surrealism, Moderne Museet, Stockholm; Konsthall, Göteborg;
Museum, Sundsvall; Museum, Malmö, Sweden; Kunsthalle,
Nuremberg
Das Ding als Objekt, Museum, Oslo

1971 11 Schweizer, Galerie Vontobel, Feldmeilen
Salon de Mai, Musée d'Art Moderne, Paris
Métamorphoses de l'objet, Palais des Beaux-Arts, Brussels;
Rotterdam - Berlin - Milan
Multiples, Kunstgewerbeschule, Basel
Sturmkonstnärer och Schweizisk Nukonst, Museum, Landskrona,
Sweden
Ich mich, Berner Galerie, Bern
Baukunst, Der Geist des Surrealismus, Cologne
9 Schweizer Künstler, Galerie S-Press, Hattingen, Germany
Galerie Alphonse Chave, Vence, France
Alfred Hofkunst, Meret Oppenheim, Peter von Wattenwyl, Galerie
Krebs, Bern

1972 Art Suisse contemporain, Bochum, Germany - Tel Aviv
Artistes Suisses contemporains, Grand Palais, Paris
Le Surréalisme 1922-1942, Musée des Arts Décoratifs, Paris
Die andere Realität, Kunstmuseum, Bern
Berner Galerie, Bern
Schweizer Zeichnungen im 20. Jahrhundert, Staatliche Graphische
Sammlung, Munich; Kunstmuseum, Winterthur; Kunstmuseum,
Bern; Musée Rath, Geneva
Der Surrealismus, Haus der Kunst, Munich and Musée des Art
Décoratifs, Paris
Gchribelet + Gchrizelet, Galerie 57, Biel, Switzerland
La table de Diane, Galerie Cristofle, Paris
31 artistes Suisses, Grand Palais, Paris
Salon de Mai, Paris
Profile X, Schweizer Kunst Heute, Museum, Bochum, Germany
L'estampe et le surréalisme, Galerie Vision Nouvelle, Paris

1973 Galerie Krebs, Bern
Art Boxes, Kunsthandel Brinkmann, Amsterdam
Les Masques, Galerie Germain, Paris
Tell 73, Zurich - Basel - Lugano - Bern - Lausanne
Weisser Saal, Bern
Galerie Fred Lanzenberg, Brussels
Moderne Schweizer Künstler, Warsaw
Katakombe, Idole, Basel

1974 Micro-Salon, Galerie Christofle, Paris
Lapopie, Galerie Francoise Tournier, Château de Saint-Cirq, France
Aspects du Surréalisme, Galerie Francoise Tournier, Paris
Moderne Schweizer Künstler, Budapest - Bucharest
Accrochage, Galerie Luise Krohn, Badenweiler, Germany
Salon de Mai, Paris

1975 Magna - Feminismus und Kreativität, Galerie Nächst St. Stephan,
Vienna
Machines Célibataires, Edition 999, Düsseldorf; Bern-Venice-
Brussels-Le Creusot-Paris-Malmö-Amsterdam-Vienna
Siège-Poème, Paris-Créteil-Montreal, Quebec; Weisser Saal, Bern
Aspekte aus neuen Solothurner Sammlungen, Museum der Stadt,
Solothurn, Switzerland

1976 Studio du Passage, Brussels; Fondation Maeght, St. Paul-de-
Vence, France
Daily Bul & Co., Musée d'Art Moderne, Paris; Neue Galerie, Aix-La
Chapelle
Graphik, Berner Galerie, Bern; Galerie Loeb, Bern
Collages, Galerie Krebs, Bern
Galerie Stevenson & Palluel, Paris
Demeures d'Hypnos, Galerie Lucie Weill, Paris
Boîtes, Galerie Brinkman, Amsterdam; Galerie 57, Biel, Switzerland
Tatort Bern, Bochum, Germany
Objekte - Subjekte, Galerie Aktuell, Bern
DIN A4, Galerie Aktuell, Bern
Hommage à Adolf Wölfli, Kunstmuseum, Bern
Musée d'Art, Rennes, France
La boîte, Musée d'Art Moderne, Paris
Landschaft, Galerie Krebs, Bern

1977 Galerie Lara Vincy, Agence Argilia-Presse, Paris
Orangerie, Berlin-Charlottenburg
Künstlerinnen International, Kunstverein, Frankfurt a.M.

1978 Dada and Surrealism, Hayward Gallery, London
Imagination 78, Museum, Bochum, Germany

1979 Berner Galerien und ihre Sammler, Kunstmuseum, Bern
Galerie Krebs, Bern
Das Schubladenmuseum, Kunstmuseum, Bern

1980 L'Altra Metà dell'Avanguardia 1910-40, Milan-Rome - Stockholm
Maitres du XXe Siecle, ARTCURIAL, Paris
FARBER, Bruxelles

1981 Permanence du regard Surréaliste, ELAC, Lyon

1982 Pavillon d'Europe, Galerie de Seoul, Korea
documenta 7, Kassel
Kunsthalle, Bern
Dessins fantastiques, Galerie S. Steiner, Bern
ARTEDER '82, Bilbao, Spain

1983 Reine Fabiola, Belgium
Edition Claude Givaudan at ASHER/FAURE, Los Angeles

1985 Akademie der Künste, Berlin
Meret Oppenheim/Mariann Grunder, Nola - Naples, Italy
Galerie Krebs, Bern
Festival se l'Erotisme, Paris
Galerie Michele Zeller, Bern

1986 Collagen, Zuger Kunstgesellschaft, Zug
Biennale, Venice
Centre Georges Pompidou, Paris

1986-88 The Success of Failure, USA

1987 Museum Moderner Kunst, Vienna
Musée des Beaux Arts, Lausanne
Gallerie Dabbeni, Lugano

Galerie Beyeler, Basel

1988 Exhibition of jewelry by Jean Arp, Max Ernst, Meret Oppenheim, Man Ray, Lugano

1989 4. Triennale, Lausanne and Fellbach, Germany

1991 Anxious Visions - Surrealist Art, University Art Museum, Berkeley, California

1992 Al(L) Ready Made, Net Kruithuis, The Netherlands
Man Ray - Meret Oppenheim, Paintings and Works on Paper, Kent Gallery, New York
Galleria Martini & Ronchetti, Genoa
Sonderfall? Die Schweiz zwischen Réduit und Europa, Steinen,

Schulzentrum; Schweizerisches Landesmuseum, Zurich

1993 The return of the Cadavre Exquis, The Drawing Center, New York

1994 Die Erfindung der Natur, Museum Sprengel, Hannover
Badischer Kunstverein, Karlsruhe, Germany
Rupertinum, Salzburg
Meret Oppenheim und ihre Freunde zum 80. Geburtstag, Galerie Renée Ziegler, Zurich

1994-95 Worlds in a Box, The South Bank Centre, London; City Arts Centre, Edinburgh; Graves Art Gallery, Sheffield; Sainsbury Centre, Norwich; Whitechappel Art Gallery, London

1997 ART/FASHION, Guggenheim Museum, New York

Kataloge von Einzelausstellungen *Catalogues of Solo Exhibitions*

Paris 1956 Meret Oppenheim, Galerie A L´étoile scellée

Mailand 1960 Meret Oppenheim, Galleria Schwarz

Zürich 1965 Meret Oppenheim, Galerie Gimpel & Hanover

Stockholm 1967 Meret Oppenheim, Moderna Museet

Rom 1969 Meret Oppenheim (Prima mostra personale in Italia), Galleria La Medusa

Turin 1970 Meret Oppenheim, Galleria Il Fauno

Genf 1971 Meret Oppenheim „Caché - Trouvé", Galerie Bonnier

Basel 1971/72 Meret Oppenheim, Galerie d´art moderne (Suzanne Feigel)

Paris 1973 Meret Oppenheim „Solitudes mariées", Dessins, Objets, Peintures 1930/1973, Galerie Suzanne Visat

Zürich 1973/74 Meret Oppenheim, Galerie Renée Ziegler

Solothurn 1974 Meret Oppenheim, Museum der Stadt Solothurn (anschließend in Winterthur, Kunstmuseum und in Duisburg, Wilhelm-Lehmbruck-Museum)

Hamburg 1978 Meret Oppenheim, Arbeiten von 1930-1978, Galerie Levy

Rom 1981 Meret Oppenheim, Disegni, Galleria Pieroni

Wien 1981 Meret Oppenheim, Galerie nächst St. Stephan (anschließend in Innsbruck, Galerie Krinzinger, in Klagenfurt, Kärtner Landesgalerie und in Salzburg, Kunstverein)

Köln 1982 Meret Oppenheim, Arbeiten von 1930-1982, Galerie Orangerie-Reinz

Séoul 1982 Meret Oppenheim, Pavillon d´Europe II, Mouvements dans l´Art Europeen Contemporain, Galerie de Séoul

Genua 1983 Meret Oppenheim, Palazzo Biancho (Goethe-Institut), anschl. in Mailand, Padiglione d´Arte Contemporanea und in Neapel, Museo Diego Aragona Pignatelli

Sissach 1983 Meret Oppenheim, Schloss Ebenrain

Bern 1984 Meret Oppenheim, Kunsthalle

Paris 1984 Meret Oppenheim, ARC Musée d´art Moderne de la Ville de Paris

Stuttgart 1985 Meret Oppenheim, Galerie Beatrix Wilhelm

Bern 1987 Meret Oppenheim, Legat an das Kunstmuseum Bern

Hamburg 1987 Meret Oppenheim, „Zwei-Vier-Sechs-Acht And Forever", Galerie Levy

New York 1988 Meret Oppenheim, Kent Fine Art Gallery

London 1989 Meret Oppenheim, Institute of Contemporary Art, „Defiance in the Face of Freedom" (engl. Ausgabe der Monographie von Bice Curiger)

Bonn 1989 Meret Oppenheim, Galerie Pudelko

Barcelona 1990 Meret Oppenheim Retrospectiva, Palau de la Virreina, ICA

Paris 1991 Meret Oppenheim, „Un Moment Agréable sur une Planète", Centre Culturel Suisse

Berlin 1993 Hommage à Meret Oppenheim, Galerie Schön + Halepa

München 1994 Meret Oppenheim, Aktionsforum Praterinsel

Mendrisio 1995 Meret Oppenheim, Museo d´Arte

New York 1996 Meret Oppenheim: Beyond the teacup, Guggenheim Museum
Museum of Contemporary Art, Chicago
Bass Museum of Art, Miami Beach, Florida
Joslyn Art Museum, Omaha, Nebraska

Wien 1997 Meret Oppenheim. Eine andere Retrospektive, Galerie Krinzinger

Meret Oppenheim und Irene Zurkinden, Cafe du Dôme, Paris 1934

Publikationen von Meret Oppenheim · *Publications by Meret Oppenheim*

1954/55 Gedichte und Illustrationen für Carl Laszlos „La lune en rodage", Basel

1954 „Selle de bicyclette couverte d'abeilles" (Document communiqué par Meret Oppenheim), in: Médium, Hg. André Breton, Neue Serie, Nr. 3, Mai 1954, S. 49

1957 Fotoreproduktion des „Cahier d'une écolière" von 1930, in: Le surréalisme, même, Nr. 2, Frühjahr, S. 80/81. Im selben Heft, S. 2: Porträtfoto mit kleinem Text über die Künstlerin.

1957 Enquêtes (über ein Bild von Gabriel Max und ein anonymes Gemälde), in: Le surréalisme, même, Nr. 3, Herbst, Paris, S. 77 und 82

1959 Enquêtes (le Striptease), in: Le surréalisme, même, Nr. 5, Frühjahr, Paris, S. 58 (Fragen dazu befinden sich in Heft Nr. 4, 1958, S. 56f.)

1959 Monotypie (Handabdruck), Beilage in: hortulus, Illustrierte Zweimonatsschrift für neue Dichtung, Hg. Hans-Rudolf Hilty, Heft 40, August

1966 A Portfolio, in: The Paris Review, Nr. 36, Winter 1966, S. 81-90

1973 Meret Oppenheim spricht Meret Oppenheim, „Man könnte sagen, etwas stimme nicht" - Gedichte 1933-1969, S-Press-Tonband, Köln (2. Auflage 1986)

1974 The Tinguely-Objekt, in: Leonardo Bezzola, Jean Tinguely, Zürich 1974, S. 187

1975 Rede anläßlich der Übergabe des Kunstpreises der Stadt Basel 1974, am 16.1.1975. Erstmalig abgedruckt in: Kunst-Bulletin des Schweizerischen Kunstvereins, 8. Jg., Nr. 2, Februar 1975, S. 1-3. (Auch in: Bice Curiger (Hg.), Meret Oppenheim, Zürich, 1989, S. 130f. und in: Orte, Schweizer Literaturzeitschrift, 29, Juli/August 1980, S. 36ff.)

1976 Entretien avec Danièle Boone, in: L'Humidité, Nr. 23, Paris, Herbst 1986, S. 26-27

1977 Weibliche Kunst, in: Die Schwarze Botin, Nr. 4, Juli 1977, Berlin, S. 35f. (Auch in: Tageszeitung, Berlin, 19. März 1982)

1977 Wie eine Maske (Leserbrief zu einer Rezension von Ernst Bornemanns Buch „Abtreibung der Frauenfrage") in: Weltwoche, Zürich, 6. April (Auf Italienisch in: Kat. Meret Oppenheim, Genua 1983, Palazzo Biancho, S. 112f.)

1978 Es gibt keine „weibliche Kunst", in: Brückenbauer (Wochenblatt des sozialen Kapitals, Organ des Migros-Genossenschafts-Bundes), Nr.4, 27. Januar 1978, Zürich

1980 Überlegungen zur Kunst auf öffentlichen Plätzen, in: Kat. Bern, 6. Berner Kunstausstellung in Zusammenarbeit mit der GSMBA-Sektion Bern, Kunsthalle, o. S.

1980 Gedichte, in: Orte, Schweizer Literaturzeitschrift, 29, Juli/August 1980, S. 19-33

1980 Io, Meret. (Rede Basel 1975, „Selbstporträt seit 60.000 v. Chr. bis X" in italienisch), in: (Bolaffi-) Arte, Nr. 103, 1980, S. 44-48

1981 Sansibar, 16 Gedichte und Serigraphien, Atelier Fanal, Basel 1981

1982 „Weibliche Kunst", in: Tages-Zeitung, 19. März, Berlin

1982 Mit Lys Wiedmer-Zingg, „Mir Fraue", in: Schweizer Frauenblatt, März

1982/89 Gedichte von Meret Oppenheim, in: Hg. Bice Curiger, Meret Oppenheim, Zürich, 1989, S. 110-113

1983 A Project by Meret Oppenheim (Drei Zeichnungen) in: Artforum, New York, Oktober, S. 47-50

1984 Husch, husch, der schönste Vokal entleert sich. Gedichte, Zeichnungen, Hg. Christiane Meyer-Thoss, Frankfurt a. M. 1984

1984 Caroline, 23 Gedichte, 21 farbige Radierungen, 2 Prägedrucke, Atelier Fanal, Basel 1984

1984 Kunst kann nur in der Stille entstehen, Gespräch mit Werner Krüger, in: Documenta. Documente. Künstler im Gespräch, Köln, 1984

1984 Das Ende kann nur der Anfang sein, in: Kunst und Wissenschaft, Hg. Paul Feyerabend und Christian Thomas, Zürich 1984, S. 243-250

1984 Meret Oppenheim. Aus einem Gespräch mit Walo von Fellenberg, Francois Grundbacher und Jean-Hubert Martin, in: Kat. Meret Oppenheim, Bern 1984, Kunsthalle, S. 13-16

1985 Meret Oppenheim: Texte, Zeichnungen und ein Handschuh für Parkett, in: Parkett Nr. 4, 1985, S. 46-49

1985 „Caroline. Gedichte und Radierungen von Meret Oppenheim", Edition Fanal, Basel

1986 Aufzeichnungen 1928-1985. Träume, Hg. Christiane Meyer-Thoss, Bern/Berlin 1986

1987 Kaspar Hauser oder Die Goldene Freiheit. Textvorlage für ein Drehbuch, Bern/Berlin 1987

1987 Theonanacatle-Psillosibin-Cy. (4 Tabletten). Persönliches Protokoll des Rauschmittel-Versuchs vom 10.4.1965, in: Kat. Meret Oppenheim, Kunstmuseum Bern 1987, S. 82-89

1987 Gedichte, in: Eau de Cologne, Monika Sprüth Galerie, Köln, Nr. 2, S. 4-9

Bibliographie *Bibliography*

„Allianz" (Hg.): Almanach neuer Kunst in der Schweiz, Vereinigung moderner Schweizer Künstler, Zürich 1940

Ammann, Jean-Christophe: Für Meret Oppenheim, in: Bice Curiger, Meret Oppenheim, Zürich 1989, S. 116f

Ders.: Liebe Meret, in: Basler Zeitung, 16.11.1985

Amodei-Mebel, A.: Meret Oppenheim, Diss., Rom 1984-85

Arici, Laura: Der Hermaphroditische Engel. „Imago" ein Film über Meret Oppenheim, in: Neue Zürcher Zeitung, 16.12.1988

Dies.: Meret Oppenheim als Graphikerin, in: Neue Zürcher Zeitung, 21.3.1988

Auffermann, Verena: Neue Kleider für neue Ideen. Die Meret Oppenheim Retrospektive im Kunstverein, in: Frankfurter Rundschau, 3.1.1984

Dies.: Liebe zum Skandal als Liebe zur Freiheit. Meret Oppenheim – eine künstlerische Sphinx, in: Westermanns Monatshefte, Jan. 1985, S. 112ff

Auregli, Dede: Oppenheim, il sogno delle cose, in: L'Unità, 21.11.1985

Baatsch Henri-Alexis: Entretien entre Meret Oppenheim et Henri-Alexis Baatsch, in: Kat. Meret Oppenheim, Seoul 1982, o.S.

Barletta, Riccardo: Oppenheim. Più fine di Duchamp, in: Corriere della sera, 12.10.1983

Barr, Alfred H.: Fantastic Art Dada Surrealism, The Museum of Modern Art, New York 1936

Baumer, Dorothea: Poetisches von einer Rebellin, in: Süddeutsche Zeitung, 1.7.1985

Baumgartner, Marcel: L´Art pour l´Art. Bernische Kunst im 20. Jahrhundert, Bern 1984

Belton, Robert J.: Androgyny: Interview with Meret Oppenheim, in: Mary Ann Caws u.a. (Hg.), Surrealism and Women, London 1991, S. 63-75

Besio, Armando: Meret Oppenheim, 70 anni portati bene, in: (Bolaffi-)Arte, Mailand, Nr. 134, Okt. 1983, S. 22

Bezzola, Leonardo: Objekte von Meret Oppenheim. Photoreportage, in: Werk Nr. 4, Zürich 1971

Billeter, Erika: Eine Säge wird Vogel, in: Züri Leu, 23.11.1973

Billeter, Fritz: Wie leicht, wie schwer fiel ihr dies Leben, in: Tages-Anzeiger Zürich, 16.11.1985

Bischof, Rita: Das Geistige in der Kunst von Meret Oppenheim, Rede anläßlich der Trauerfeier am 20. Nov. 1985 (Privatdruck), o.S.

Dies.: Formen poetischer Abstraktion im Werk von Meret Oppenheim, in: Konkursbuch 20, Das Sexuelle, die Frauen und die Kunst, o.J., S. 39ff

Boone, Danièle: Meret Oppenheim (Entretien), in: L'humidité, 1976

Borrini, Catherine-France: Les folies Oppenheim, in: L'Hebdo, 13.9.1984

Breton, André: Magie quotidienne, La tour Saint Jacques, Nov./Dez. 1955

Ders., Paul Eluard, Man Ray: Meret Oppenheim, Editions de Cahiers d´Arts, Paris 1934

Bürgi, Christoph A.: Freuen wir uns, daß sie gelebt hat. Rede anläßlich der Trauerfeier zum Tod von Meret Oppenheim am 20. Nov. 1985 in Basel (Privatdruck), o.S.

Burckhardt, Jacqueline: Vokale und Bilder im Zauber der Reize, in Parkett, Nr. 4, 1985, S. 22-33

Burri, Peter: Freiheit wird nicht gegeben, man muß sie nehmen, in: Die Weltwoche, Nr. 47, 21.11.1985

Butler, Sheila: Psyachoanalysis, Ageny and Androgyny, Diplomarbeit, Univ. of Western Ontario, London, Ontario, 1993

Calas, Nicolas: Meret Oppenheim: Confrontations, in: Artforum, Nr. 10, Sommer 1978, S. 24f

Calzolari, Ginestra: Se „Man Ray dipinge per essere amato" Meret Oppenheim dipinge per amare e essere amata, in: Acrobat Mime Parfait, Nr. 1, 1981

Cameron, Dan: What is Contemporary Art?, in: Kat. Rooseum, Malmö, Schweden 1989

Casciani, Stefano: Diviano occidentale-orientale, in: Domus, Nr. 645, Dez. 1983, S. 42-50

Catoir, Barbara: Der Geruch, Das Geräusch, Die Zeit. Zu den Gedichten von Meret Oppenheim, in: Akzente, Zeitschrift für Literatur, Heft 1, Feb. 1975, S. 78-80

Chadwick, Whitney: Women Artist and the Surrealist Movement, Boston 1963

Christ, Dorothea: Die Übergabe des Basler Kunstpreises an Meret Oppenheim, in: Kunst-Bulletin, Februar 1975

Corà, Bruno: M.O. - quando l'artista è musa di se stessa, in: Napoli Oggi, 12.4.1984

Curiger, Bice: Merett Oppenheim „Ich bin noch kein Denkmal", in: Tagesanzeiger Zürich, 16. Sept. 1983

Dies.: Trauerrede für Meret Oppenheim anläßlich der Trauerfeier am 20. Nov. 1985 (Privatdruck), o.S. (unter dem Titel „Abschied von Meret Oppenheim" abgedruckt in Emma, Nr. 1, 1986, S. 6)

Dies.: Una storia cominciata con alcune foto di Man Ray e una coalizione in pellicia, in: Bolaffiarte, Nr. 103, 1980

Dies.: Ein Werk voller Offenbarungen und Geheimnisse, in: Tages-Anzeiger, 18.3.1982

„Curiger 1989" = Bice Curiger: Meret Oppenheim, Spuren durchstandener Freiheit. Darin: Werkverzeichnis bearbeitet von Dominique Bürgi, Zürich 1989 (1982, 1984)

Dies.: Meret Oppenheim: Defiance in the Face of Freedom, with Catalogue Raisonné by Meret Oppenheim and Dominique Bürgi, MIT Press, Zürich und Cambridge, Mass. 1989

Dies.: Meret Oppenheim: Tracce di una libertà sofferta, con indice delle opere di Meret Oppenheim e Dominique Bürgi, Lugano 1995

D´Amico, Fabrizio: Brillano le lacrime di Meret, in: La Repubblica, 28.2.1982

Ders.: Quando una tazza indossa la pelliccia, in: La Repubblica, 14.10.1983

Ditzen, Lore: Die Dame mit der Pelztasse. Eine Begegnung mit Meret Oppenheim, in: Süddeutsche Zeitung, Nr. 72, 27./28. März 1982, S. 15

Du, Zeitschrift für Kunst und Kultur, Heft 2/1986, Thema Basel, „Gesichter" (Fotoporträts von Meret Oppenheim und Christian Vogt, S. 62-69)

Ernst, Max: Meret Oppenheim, Text auf Einladungskarte zu ihrer Ausstellung in der Galerie Schulthess, Basel 1936, reproduziert u.a. in: Bice Curiger, Meret Oppenheim, Zürich 1989, S. 29

Export, Valie: Mögliche Fragen an Meret Oppenheim (Briefinterview) in: Kat. Wien 1975, Feminismus, Kunst und Kreativität, Galerie nächst St. Stephan, S. 4-6

Faeh, Gabi: Meret Oppenheim, Es ist eine Frechheit, alt zu werden (Fotobericht über das Haus der Familie von Meret Oppenheim in

Carona), in: Ideales Heim, Das Schweizer Wohnmagazin, März 1986, S. 30-37

Florence, Penny, Dee Reynolds: Feminist Subjects Multi Media, Manchester University Press, 1995

Feugas, Jean-Claude de: Conversation avec Meret Oppenheim, in: Créatis, La photographie au présent, Nr. 5, 1977, Paris, o.S.

Frey, Patrick: Die Antilope mit Sonne auf dem Rücken, in: Die Wochenzeitung, Nr. 36, 7.9.1984

Frossard, Denise: Meret Oppenheim, L'espiègle de la conscience, in: „Voir", Lettres, arts, spectacles, Nr. 26, Jan. 1986, S. 36f

Gachnang, Johannes: „Verwandlung schmerzt, Veränderung ergötzt, Veredelung langweilt" (Meret Oppenheim) und Für Meret Oppenheim, in: Ders., Reisebilder, Berichte zur zeitgenössischen Kunst, Hg. Troels Andersen, Wien 1985, S. 24-30 und 162f

Ders.: Für Meret Oppenheim – Ein letzter Gruß, Rede zur Trauerfeier am 20. Nov. 1985 in Basel (Privatdruck), o.S.

Gauville, Hervé: Meret Oppenheim meurt en Suisse, in: Libération, 18.11.1985

Gensicke, Andrea: Meret Oppenheim. Die surrealistische Künstlerin, unver-öffentlichte Seminararbeit, Universität München, 1986

Gianelli, Ida: Intervista a Meret Oppenheim, in Kat. Meret Oppenheim, Genua 1983, Palazzo Biancho, S. 114-119

Gibson, Michael: The Fantasy and Wit of Meret Oppenheim, in: International Herald Tribune, 24./25.11.1984

Glaesmer, Jürgen: Meret Oppenheim. Rede anläßlich der Übergabefeier des Kunstpreises der Stadt Basel, in Kat. Galerie Levy, Hamburg 1978

Glozer, Laszlo: Schöne Respektlosigkeit, in: Süddeutsche Zeitung, 19.10.1977

Großkopf, Annegret: Die eigenwillige Lady, in: Stern, Nov. 1982, S. 160-178

Grut, Mario: Madame! Har ni nonsin durckitur den här pälsen?, in: Vecko Journalen, 28.4.1967

Häsli, Richard: Fährtenleserin des Unbewußten. Meret Oppenheim zum 70. Geburtstag, in: Neue Zürcher Zeitung, 6.10.1983

Ders.: Auf den Spuren des Unbewußten, in: Neue Zürcher Zeitung, 16./17.11.1985

Hecht, Axel: Ideenblitze vom poetischen Irrlicht, in: art. Das Kunstmagazin, Juni 1982

Heissenbüttel, Helmut: Kleiner Klappentext für Meret Oppenheim, in: Kat. Meret Oppenheim, Solothurn 1974, Museum der Stadt, o.S.

Ders.: Großer Klappentext für Meret Oppenheim, in: Bice Curiger, Meret Oppenheim, Zürich 1989, S. 126-128

Helfenstein, Josef: Androgynität als Bildthema und Persönlichkeitsmodell. Zu einem Grundmotiv im Werk von Meret Oppenheim, in: Kat. Meret Oppenheim, Bern 1987, Kunstmuseum, S. 13-30

Ders.: Meret Oppenheim und der Surrealismus, Stuttgart 1993

Helmot, Christa von: Die Zeit ist ihre treue Verbündete, in: Frankfurter Allgemeine Zeitung, 3.1.1985

Henry, Maurice: Meret Oppenheim, in: Antologia grafica del Surrealismo, Album 3, Mailand 1972, S. 188-195

Henry, Ruth: Interview mit Meret Oppenheim, in: Du, Die Kunstzeitschrift, 10/1983, S. 82-84

Dies.: Träume vom Kosmos, in: Publik, 14.2.1969

Hofmann, Werner: Laudatio auf Meret Oppenheim, in: Kunstpreis Berlin, Akademie der Künste, 1982, S. 7f

Hollenstein, Roman: Auf der Suche nach dem Ideal der Kunst, in: Neue Zürcher Zeitung, Nr. 210, 2.9.1984

Huber, Jörg: Man muß sich die Freiheit nehmen, in: Der schweizerische Beobachter, Nr. 12, 1987

Hubert, Renée Riese: From Déjeuner en fourrure to Caroline: Meret Oppenheim´s Chronicle of Surrealism, in: Mary Ann Caws u.a. (Hg.), Surrealism and Women, London 1991, S. 37-49

Isler, Ursula: Mit der Kraft der Stille, in: Neue Zürcher Zeitung, 27.3.1982, S. 47

Dies.: Meret Oppenheim, in: Neue Zürcher Zeitung, 4.12.1973

Jouffroy, Alain: Meret Oppenheim, in: Opus international (Surrealismus-Heft), 19/20, Okt. 1970, S. 112-114

Ders.: 23 questions à Meret Oppenheim, 1973, unveröffentl. Manuskript, Kunstwissenschaftliches Institut Zürich

Ders.: A l'improviste, in: Bice Curiger, Meret Oppenheim, Zürich 1989, S. 119 (zuerst auf der Einladungskarte zur Meret Oppenheim-Ausstellung in der Galerie Suzanne Visat, Paris 1973)

Kamber, André u.a.: Vorwort im Kat. Meret Oppenheim, Solothurn 1974, Museum der Stadt, o.S.

Ders.: Eröffnungsrede anläßlich der Ausstellung in Wien 1981, veröffentlicht in: Kat. Meret Oppenheim, Hamburg 1987, Galerie Levy, o.S.

Keller, Renate: ... und laßt die Wände los. Ein offener Brief an Meret Oppen-heim, in: Jahresbericht Kunstverein Winterthur, 55, 1975, S. 35-43

Kipphoff, Petra: Kunst ist Interpretation. Zeit-Gespräch mit Meret Oppenheim, in: Die Zeit, Nr. 47, 19.11.1982

Dies.: Zauberin in den Lagunen. Zum Tod von Meret Oppenheim, in: Die Zeit, 22.11.1985

Klüver, A., J. Martin: Kiki's Paris, New York, 1989

Liebmann, Lisa: Progress of the Enigma, in: Bice Curiger, Meret Oppenheim, Defiance in the Face of Freedom, London 1989, S. 126-128

Lüscher, Helen: Meret Oppenheim, in: Kunst Nachrichten, Nr. 5, 1970, o.S.

Martin, Jean-Hubert: Vorwort, in: Kat. Meret Oppenheim, Bern 1984, Kunsthalle, S. 3f

Mathews, Henry: Meret Oppenheim, in: The Paris Review, Nr. 36, Paris 1950

Mendini, Alessandro: Cara Meret Oppenheim, in: Domus, Nr. 605, 1980, S. 1

Meyer-Thoss, Christiane: Wer Heu im Arm hat, darf es verspeisen! Zu den Gedichten von Meret Oppenheim, in: Bice Curiger, Meret Oppenheim, Zürich 1989, S. 114f

Dies.: Insgeheim. Insgesamt. Nachwort in: Meret Oppenheim, Husch, husch, der schönste Vokal entleert sich ..., Frankfurt a. M. 1984, S. 109-124 (Auch abgedruckt in: Eau de Cologne (Monika Sprüth Galerie, Köln), Nr. 2, 1987, S. 7f)

Dies.: Poesie am Werk, in: Parkett, Nr. 4, 1985, S. 34-35

Dies.: Protokoll der Gespräche mit Meret Oppenheim über den Briefwechsel zwischen Bettine Brentano und Karoline von Günderode, in: Kat. Meret Oppenheim, Bern 1987, Kunstmuseum, S. 37-48

Dies.: Heaven can wait ... Konstruktionen für den freien Fall. Gedanken zu Werk und Person der amerikanischen Bildhauerin Louise Bourgeois und den Künstlerinnen Eva Hesse, Marisa Merz und Meret Oppenheim, in: Kat. Bilderstreit, Köln 1989, S. 195-208

Dies. (Hg.): Meret Oppenheim. Buch der Ideen. Frühe Zeichnungen, Skizzen und Entwürfe für Mode, Schmuck und Design, Bern 1996

Monteil, Annemarie: Träume zeigen an, wo man steht, in: National-Zeitung

Basel, Nr. 325, 18.10.1974

Dies.: Meret Oppenheim, in: Kunst und Frau, Club Hrotsvit, Sonderheft, Schweizer. Verein für künstlerische Tätigkeit, Luzern 1975, S. 45-48

Dies.: Meret Oppenheim: Die Idee mit dem Brunnen, in: Du. Die Kunstzeitschrift, Nr. 10, 1980, S. 68f

Dies.: Meret Oppenheim. Die Weisheit aud dem federverliese, in: Künstler, Kritisches Lexikon der Gegenwartskunst, München 1988

Dies.: Die alte Schlange Natur, in: Weltwoche, 9.10.1974

Moos-Kaminski, Gisela von: Meret Oppenheim, in: Artefactum, Feb./März 1985

Morgan, Stuart: Meret Oppenheim. An Essay, London 1989 (Text zusam men mit 16 Postkarten von Meret Oppenheim in einem Samtetui, erschienen anläßlich der Ausstellung im ICA London)

Morschel, Jürgen: Meret Oppenheim – die Dame mit der Pelztasse, in: Kunstforum, Nr. 10, 1974, S. 162-170

Orenstein, Gloria: Meret Oppenheim, in: Obliques, Nr. 14/15, o.J., S. 193-199

Pagé, Suzanne/Parent, Béatrice: Interview de Meret Oppenheim, in: Kat. Meret Oppenheim, Paris 1984, Musée d'art Moderne de la Ville, S. 11-22

Picon, Gaetan: Der Surrealismus in Wort und Bild, Genf 1976

Platschek, Hans: Zur Meret Oppenheim Ausstellung in der Galerie Levy, Hamburg, in: Das Kunstwerk, Okt. 1978, S. 63f

Prerost, Irene: Eine junge alte Dame, in: Schweizer Illustrierte Zeitung, 3.9.1984

Radziewsky, Elke von: Die Schliche des David (Zur Ausstellung „Zimmerskulpturen" in Berlin) in: Die Zeit, Nr. 13, 24.3.1989, S. 73

Reuterswärd, Carl F.: Le Cas Meret Oppenheim, in: Kat. Meret Oppenheim, Stockholm 1967, Moderna Museet, o.S.

Rotzler, Willy: Objekt-Kunst, von Duchamp bis Kienholz, Köln 1972

Salerno, Giovan Battista: Una tazzina di cafè in pelliccia dall'incantevole Meret Oppenheim, in: Manifesto, 2.2.1982

Sauré, Wolfgang: Rezension der Meret Oppenheim-Ausstellung in der Galerie Bulakia, Paris, in: Das Kunstwerk, Feb. 1978, S. 44f

Schierle, Barbara: „Die Freiheit muß man nehmen", in: Tip, Nr. 8, April 1982

Schlocker, Georges: Sie ist doch längst über die Pelztasse hinaus, in: Saarbrücker Zeitung, 18.3.1982

Schloss, Edith: Galleries in Rome, in: International Herald Tribune, 16./17.1.1982

Schmidt, Doris: Auf andern Sternen weiterleben ... Nachruf für Meret Oppenheim, in: Süddeutsche Zeitung, München, 16./17.11.1985

Schmitz, Rudolf: Meret Oppenheim im Gespräch mit Rudolf Schmitz, in: Wolkenkratzer Art Journal, Nr. 5, Nov./Dez. 1984, S. 108f

Ders. und Meyer-Thoss, Christiane: Landschaft Aus „Titan" (Zeichnung von 1974), in: Bice Curiger, Meret Oppenheim, Zürich 1989, S. 121

Schneede, Uwe W.: Malerei des Surrealismus, Köln 1973

Schuhmann, Sarah: Fragen und Assoziationen zu den Arbeiten von Meret Oppenheim, in: Kat. Berlin 1977, Künstlerinnen International 1877-1977, S. 72-79

Schulz, Isabel: Qui êtes-vous? Who are you? Wer sind Sie? Gedanken zu den Selbstporträts von Meret Oppenheim, in: Kat. Meret Oppenheim, Bern 1987, Kunstmuseum, S. 53-66

Dies.: Edelfuchs im Morgenrot, Studien zum Werk von Meret Oppenheim, München 1993

Sello, Gottfried: Meret Oppenheim, in: Brigitte, Nr. 4, 1980

Smith, Roberta: Meret Oppenheim, in: The New York Times, 18.3.1988

Strasse, Cathrine: Entretien avec Meret Oppenheim, in: Arte Factum, Zeitschrift für aktuelle Kunst in Europa, Nr. 7, Feb./Märze 1985, S. 16-19

Stobl, Ingrid: Meret Oppenheim: Die Schöne und das Biest, in: Emma, Nr. 7, 1981, S. 54-61

Tavel, Hans-Christoph von: Meret Oppenheim. Spuren zu einer Biographie, in: Kat. Meret Oppenheim, Solothurn 1974, Museum der Stadt, o.S.

Ders.: Meret Oppenheim: „Der grüne Zuschauer", in: Ders., Wege zur Kunst im Kunstmuseum Bern, Bern 1983, S. 86f

Ders.: Meret Oppenheim und ihre Biographie, in: Berner Kunstmitteilungen, Nr. 254, Juni/Juli 1987, S. 1-6

Ders.: Das Vermächtnis von Meret Oppenheim im Kunstmuseum, in: Kat. Meret Oppenheim, Bern 1987, Kunstmuseum, S. 7-10

Thorn-Petit, Liliane: Meret Oppenheim, in: Dies., Portraits D'Artistes, o.O. (RTL) 1987

Thorson, Victoria: Great Drawings of the 20th Century, New York 1982

Tillmann, Lynne M.: Don't cry... work: conversations with Meret Oppenheim, in: Art and Artist, Bd. 8, Okt. 1973, S. 22-27

Touraine, Liliane: Meret Oppenheim, in: Opus International, Nr. 53, Nov./Dez. 1974, S. 104

Vachtova, Ludmila: „Ohne mich ohnehin ohne Weg kam ich dahin", in: Tages-Anzeiger Zürich, 14.9.1984

Vergine, Lea: Der Weg zur anderen Hälfte der Avantgarde, in: Transatlantik, März 1981

Wächter-Böhm, Liesbeth: Pelztasse mit Zukunft. Anstelle einer Einleitung: 14 angelesene und/oder ausgedachte Fragmente, in: Design ist unsichtbar, Hg. Helmuth Gsöllpointner, Wien 1981, S. 377-384

Waldberg, Patrick: Meret Oppenheim. Le Coeur en Fourrure, in: Ders., Les Demeures d'Hypnos, Paris 1976, S. 367f (zuerst in: Kat. Paris 1974, Jeux d'Eté, Galerie Armand Zerbib)

Walser, Paul: Frisches Lüftchen im Römer Kunstleben, in: Tages-Anzeiger Zürich, 31.13.1981

Wechsler, Max: Paradise Gained, in: Artforum, Sept 1985, S. 94-97

Wehrli, Peter K.: Wort in giftige Buchsaben eingepackt ... (wird durchsichtig), in: Orte, Schweizer Literaturzeitschrift, 29, Juli/August 1980

Whiters, Josphine: Famous fur-lined teacup and the anonymous Meret Oppenheim, in: Arts Magazine, Nr. 52, Nov. 1977, S. 88-93

Winter, Peter: Kein mit weißem Moarmor belegtes Brötchen, in: Du, Nov. 1978

Wirth, Günther: Meret Oppenheim in der Galerie Müller, Stuttgart, in: Das Kunstwerk, Mai 1974, S. 79

Wittek, Bernhard: Meret Oppenheim e l'Italia, in: Kat. Meret Oppenheim, Genua 1983, Palazzo Biancho, S. 3-5

Zacharopoulus, Denys: Meret Oppenheim, in: Acrobat Mime Parfait, Nr. 1, 1981

Zaug, Fred: Zum Tode von Meret Oppenheim – am Ziel des Menschseins, in: Der Bund, Bern, 16.11.1985, S. 2

Zimmermann, Marie-Luise: Zu Besuch bei Meret Oppenheim. Die Freiheit nehmen, in: Brückenbauer, Nr. 7, Feb. 1982, S. 15

Dies.: Große Ehre für eine große Künstlerin, in: Der Bund, 4.2.1982

Dies.: Sie war mehr als nur eine große Surrealistin, in: Berner Zeitung, 16.11.1985

Filmographie *Filmography*

1978 Christina von Braun (Director): Frühstück im Pelz, TV film, 45 min., NDR, Germany, 1. Oct.

1983 Vis-à-Vis: Meret Oppenheim im Gespräch mit Frank A. Meyer, TV film, 60 min., DRS, 31. Aug.

1983 Jana Markovà (Director): Zu Besuch bei Meret Oppenheim in Paris, TV film, 50 min., Telefilm Saar, Saarbrücken, Germany, ausgestrahlt im ZDF, Dez.

1984 J. Canobbi, D. Bürgi (Directors): Einige Blicke auf Meret Oppenheim, Video, 60 min., Südwestfunk, Dez.

1984 L. Thorn (Director): Porträt der Künstlerin Meret Oppenheim, Video, 60 min., RTL, Nov., ARC - Musée d'Art Moderne de la Ville de Paris, 27.10. - 10.12

1984 Deidi von Schaewen, Heinz Schwerfel (Directors): Man Ray, Video, 52 min., Centre Georges Pompidou, Paris

1985 Susanne Offenbach (Directos): Zum Tod von Meret Oppenheim, mit Interview, TV film, 15 min., SW 3, Nov.

1988 Pamela Robertson-Pearce, Anselm Spoerri (Directors, Producers): Imago. Meret Oppenheim, Film, 90 min., England

1997 Lucie Herrmann: Rückblende – Meret Oppenheim WDR, Köln

Basel, Nr. 325, 18.10.1974

Dies.: Meret Oppenheim, in: Kunst und Frau, Club Hrotsvit, Sonderheft, Schweizer. Verein für künstlerische Tätigkeit, Luzern 1975, S. 45-48

Dies.: Meret Oppenheim: Die Idee mit dem Brunnen, in: Du. Die Kunstzeitschrift, Nr. 10, 1980, S. 68f

Dies.: Meret Oppenheim. Die Weisheit aud dem federverliese, in: Künstler, Kritisches Lexikon der Gegenwartskunst, München 1988

Dies.: Die alte Schlange Natur, in: Weltwoche, 9.10.1974

Moos-Kaminski, Gisela von: Meret Oppenheim, in: Artefactum, Feb./März 1985

Morgan, Stuart: Meret Oppenheim. An Essay, London 1989 (Text zusam men mit 16 Postkarten von Meret Oppenheim in einem Samtetui, erschienen anläßlich der Ausstellung im ICA London)

Morschel, Jürgen: Meret Oppenheim – die Dame mit der Pelztasse, in: Kunstforum, Nr. 10, 1974, S. 162-170

Orenstein, Gloria: Meret Oppenheim, in: Obliques, Nr. 14/15, o.J., S. 193-199

Pagé, Suzanne/Parent, Béatrice: Interview de Meret Oppenheim, in: Kat. Meret Oppenheim, Paris 1984, Musée d'art Moderne de la Ville, S. 11-22

Picon, Gaetan: Der Surrealismus in Wort und Bild, Genf 1976

Platschek, Hans: Zur Meret Oppenheim Ausstellung in der Galerie Levy, Hamburg, in: Das Kunstwerk, Okt. 1978, S. 63f

Prerost, Irene: Eine junge alte Dame, in: Schweizer Illustrierte Zeitung, 3.9.1984

Radziewsky, Elke von: Die Schliche des David (Zur Ausstellung „Zimmerskulpturen" in Berlin) in: Die Zeit, Nr. 13, 24.3.1989, S. 73

Reuterswärd, Carl F.: Le Cas Meret Oppenheim, in: Kat. Meret Oppenheim, Stockholm 1967, Moderna Museet, o.S.

Rotzler, Willy: Objekt-Kunst, von Duchamp bis Kienholz, Köln 1972

Salerno, Giovan Battista: Una tazzina di cafè in pelliccia dall'incantevole Meret Oppenheim, in: Manifesto, 2.2.1982

Sauré, Wolfgang: Rezension der Meret Oppenheim-Ausstellung in der Galerie Bulakia, Paris, in: Das Kunstwerk, Feb. 1978, S. 44f

Schierle, Barbara: „Die Freiheit muß man nehmen", in: Tip, Nr. 8, April 1982

Schlocker, Georges: Sie ist doch längst über die Pelztasse hinaus, in: Saarbrücker Zeitung, 18.3.1982

Schloss, Edith: Galleries in Rome, in: International Herald Tribune, 16./17.1.1982

Schmidt, Doris: Auf andern Sternen weiterleben ... Nachruf für Meret Oppenheim, in: Süddeutsche Zeitung, München, 16./17.11.1985

Schmitz, Rudolf: Meret Oppenheim im Gespräch mit Rudolf Schmitz, in: Wolkenkratzer Art Journal, Nr. 5, Nov./Dez. 1984, S. 108f

Ders. und Meyer-Thoss, Christiane: Landschaft Aus „Titan" (Zeichnung von 1974), in: Bice Curiger, Meret Oppenheim, Zürich 1989, S. 121

Schneede, Uwe W.: Malerei des Surrealismus, Köln 1973

Schuhmann, Sarah: Fragen und Assoziationen zu den Arbeiten von Meret Oppenheim, in: Kat. Berlin 1977, Künstlerinnen International 1877-1977, S. 72-79

Schulz, Isabel: Qui êtes-vous? Who are you? Wer sind Sie? Gedanken zu den Selbstporträts von Meret Oppenheim, in: Kat. Meret Oppenheim, Bern 1987, Kunstmuseum, S. 53-66

Dies.: Edelfuchs im Morgenrot, Studien zum Werk von Meret Oppenheim, München 1993

Sello, Gottfried: Meret Oppenheim, in: Brigitte, Nr. 4, 1980

Smith, Roberta: Meret Oppenheim, in: The New York Times, 18.3.1988

Strasse, Cathrine: Entretien avec Meret Oppenheim, in: Arte Factum, Zeitschrift für aktuelle Kunst in Europa, Nr. 7, Feb./Märze 1985, S. 16-19

Stobl, Ingrid: Meret Oppenheim: Die Schöne und das Biest, in: Emma, Nr. 7, 1981, S. 54-61

Tavel, Hans-Christoph von: Meret Oppenheim. Spuren zu einer Biographie, in: Kat. Meret Oppenheim, Solothurn 1974, Museum der Stadt, o.S.

Ders.: Meret Oppenheim: „Der grüne Zuschauer", in: Ders., Wege zur Kunst im Kunstmuseum Bern, Bern 1983, S. 86f

Ders.: Meret Oppenheim und ihre Biographie, in: Berner Kunstmitteilungen, Nr. 254, Juni/Juli 1987, S. 1-6

Ders.: Das Vermächtnis von Meret Oppenheim im Kunstmuseum, in: Kat. Meret Oppenheim, Bern 1987, Kunstmuseum, S. 7-10

Thorn-Petit, Liliane: Meret Oppenheim, in: Dies., Portraits D'Artistes, o.O. (RTL) 1987

Thorson, Victoria: Great Drawings of the 20th Century, New York 1982

Tillmann, Lynne M.: Don't cry... work: conversations with Meret Oppenheim, in: Art and Artist, Bd. 8, Okt. 1973, S. 22-27

Touraine, Liliane: Meret Oppenheim, in: Opus International, Nr. 53, Nov./Dez. 1974, S. 104

Vachtova, Ludmila: „Ohne mich ohnehin ohne Weg kam ich dahin", in: Tages-Anzeiger Zürich, 14.9.1984

Vergine, Lea: Der Weg zur anderen Hälfte der Avantgarde, in: Transatlantik, März 1981

Wächter-Böhm, Liesbeth: Pelztasse mit Zukunft. Anstelle einer Einleitung: 14 angelesene und/oder ausgedachte Fragmente, in: Design ist unsichtbar, Hg. Helmuth Gsöllpointner, Wien 1981, S. 377-384

Waldberg, Patrick: Meret Oppenheim. Le Coeur en Fourrure, in: Ders., Les Demeures d'Hypnos, Paris 1976, S. 367f (zuerst in: Kat. Paris 1974, Jeux d'Eté, Galerie Armand Zerbib)

Walser, Paul: Frisches Lüftchen im Römer Kunstleben, in: Tages-Anzeiger Zürich, 31.13.1981

Wechsler, Max: Paradise Gained, in: Artforum, Sept 1985, S. 94-97

Wehrli, Peter K.: Wort in giftige Buchsaben eingepackt ... (wird durch- sichtig), in: Orte, Schweizer Literaturzeitschrift, 29, Juli/August 1980

Whiters, Josphine: Famous fur-lined teacup and the anonymous Meret Oppenheim, in: Arts Magazine, Nr. 52, Nov. 1977, S. 88-93

Winter, Peter: Kein mit weißem Moarmor belegtes Brötchen, in: Du, Nov. 1978

Wirth, Günther: Meret Oppenheim in der Galerie Müller, Stuttgart, in: Das Kunstwerk, Mai 1974, S. 79

Wittek, Bernhard: Meret Oppenheim e l'Italia, in: Kat. Meret Oppenheim, Genua 1983, Palazzo Biancho, S. 3-5

Zacharopoulus, Denys: Meret Oppenheim, in: Acrobat Mime Parfait, Nr. 1, 1981

Zaug, Fred: Zum Tode von Meret Oppenheim – am Ziel des Menschseins, in: Der Bund, Bern, 16.11.1985, S. 2

Zimmermann, Marie-Luise: Zu Besuch bei Meret Oppenheim. Die Freiheit nehmen, in: Brückenbauer, Nr. 7, Feb. 1982, S. 15

Dies.: Große Ehre für eine große Künstlerin, in: Der Bund, 4.2.1982

Dies.: Sie war mehr als nur eine große Surrealistin, in: Berner Zeitung, 16.11.1985

Filmographie *Filmography*

1978 Christina von Braun (Director): Frühstück im Pelz, TV film, 45 min., NDR, Germany, 1. Oct.

1983 Vis-à-Vis: Meret Oppenheim im Gespräch mit Frank A. Meyer, TV film, 60 min., DRS, 31. Aug.

1983 Jana Markovà (Director): Zu Besuch bei Meret Oppenheim in Paris, TV film, 50 min., Telefilm Saar, Saarbrücken, Germany, ausgestrahlt im ZDF, Dez.

1984 J. Canobbi, D. Bürgi (Directors): Einige Blicke auf Meret Oppenheim, Video, 60 min., Südwestfunk, Dez.

1984 L. Thorn (Director): Porträt der Künstlerin Meret Oppenheim, Video, 60 min., RTL, Nov., ARC - Musée d'Art Moderne de la Ville de Paris, 27.10. - 10.12

1984 Deidi von Schaewen, Heinz Schwerfel (Directors): Man Ray, Video, 52 min., Centre Georges Pompidou, Paris

1985 Susanne Offenbach (Directos): Zum Tod von Meret Oppenheim, mit Interview, TV film, 15 min., SW 3, Nov.

1988 Pamela Robertson-Pearce, Anselm Spoerri (Directors, Producers): Imago. Meret Oppenheim, Film, 90 min., England

1997 Lucie Herrmann: Rückblende – Meret Oppenheim WDR, Köln

Impressum

Herausgeber und Verleger *Published by*: Galerie Krinzinger, 1010 Vienna, Austria and Edition Stemmle AG, 8800 Thalwil/Zurich, Switzerland
Idee und Konzept für Ausstellung und Katalog *Exhibition and catalogue conceived by*: Dr. Ursula Krinzinger, Wien
Assistenz Ausstellung und Katalog *Exhibition and catalogue assistance*: Bettina M. Busse, Wien
Koordination der Wanderausstellung *Coordination of exhibitions outside of Vienna*: Bettina M. Busse, Wien
Wissenschaftliche Mitarbeit *Research assistant*: Karla Starecek, Wien
Katalogredaktion *Catalogue edited by*: Eva Ebersberger, Wien
Werkverzeichnis, Dokumentation, Photothek *Catalogue raisoné, photo list*: Dominique Bürgi, Archiv Meret Oppenheim, Bern
Graphik Design: Isabel Sandner, Wien
Übersetzungen *Translations*: Camilla R. Nielsen, Cathrine Schelbert (Text Burckhardt/Curiger), Sabine Schmidt
Druck *Printed by*: Graphische Kunstanstalt Otto Sares, Wien 1997

ISBN 3-908161-08-8

Bildnachweis Photo Credits
Abbildung der Werke:

Archiv Meret Oppenheim, Bern · Roland Aellig, Bern · Angelika Krinzinger, Wien · Jean-Paul Kuhn, für: Galerie Renée Ziegler, Zürich

Porträts Meret Oppenheim:
Nanda Lanfranco (1982), Umschlag · AnnA BlaU (1981), S./p. 38, 39, 41 · Peter Friedli (1982), S./p. 19 · Brigitte Hellgoth (1964), S./p. 117
Fritz Krinzinger (1981), S./p.221-223 · Maria Mulas (1982), S./p. 167 · Hans Richter (1945), S./p. 97 · Martha Rocher (1958), S./p. 103
Ricarda Schwerin (1974), S./p. 135
Man Ray (o.T., alle 1933), S./p. 3, 6, 26, 72, 202, 203, 234

Abbildungen am Umschlag Cover Illustrations
Schutzumschlag Vorderseite *Front cover*: Meret Oppenheim (Photo: Nanda Lanfranco)
Schutzumschlag Rückseite *Back cover*: Röntgenaufnahme des Schädels von M.O., 1964 *X-Ray of M.O.'s Skull, 1964*
Klappenabbildungen *Flap illustrations*:
 Der Spiegel der Genoveva, 1967 *Geniviève's Mirror, 1967*
 Meine rechte Hand, mit Verbandstoff umwickelt, 1932 (Detail) *My Right Hand Wrapped in Bandages, 1932 (Detail)*
Umschlag Innen *Inside cover*: Zwei Vögel, (Wachtraum), Feb. 1933 *Two Birds, (Daydream), Feb. 1933*

Die Ausstellung wird in folgenden Museen gezeigt The exhibition will be shown at the following museums:
Museum voor Moderne Kunst Arnhem, Holland
Uppsala Konstmuseum, Schweden
Helsinki City Art Museum, Finnland

Bundeskanzleramt Kunstsektion